大展好書　好書大展
品嘗好書　冠群可期

大展好書　好書大展
品嘗好書　冠群可期

圍棋輕鬆學 7

中國名手名局賞析

沙 舟 編著

品冠文化出版社

寫在本書前面需要讀者知道的話

沙舟（劉駱生）

很久以來就想寫這樣的一本書了。

一方面想把古代圍棋裏中國的、日本的名局介紹給大家，讓大家從源頭上知道下圍棋，也瞭解一下古代棋手的生活經歷和他們的棋藝水準。歷史是包羅萬象的資料庫，從中可以發現許多在其他方面不可能瞭解到的東西，知道了圍棋的歷史，自然可以學習到不少有益的知識。

另一方面從浩如煙海的對局中，選擇出一些有意義，有代表性，重要比賽場次的重要對局等，作爲名局連同對局者的生平一起介紹給讀者。

何謂名局，古遠的相對好說一點，因爲已經經歷了時間的淘汰和考驗，還能流傳至今的，應該說不會有頁名局之盛名。現當代的則不然，很可能出現百家爭鳴的情況。如何選好這部分的名局，筆者想了個辦法——先選名人，再把名人自己認爲，或其他高手也認爲是非常有意義的棋選出來，應該是分歧較少了。

能進入名人行列的，當然大家看法、觀點也會略有不同，由於標準比較客觀，相對來講觀點會比較一致些——自然是各項賽事裏的頂尖者，或是重要比賽裏的貢獻突出者。

本書的重點在欣賞，沒有一一把棋局中的問題都

作解釋，一則做爲業餘愛好者沒有那個時間一步步地細細琢磨，再則那樣的書已經不少，讀者可以選擇別的種類。相反，近千萬的圍棋愛好者裏絕大部分還是業餘的居多，他們對圍棋的熱愛更多地表現在對圍棋的「瞭解和欣賞」上。圍棋類圖書儘管已經可以說達到了數以百計的程度，只是，適合廣大業餘愛好者們喜歡看的圍棋書還是如鳳毛麟角。

其中太多的是初學圍棋、或只適合專業圍棋水準的人鑽研這兩極分化的書。眾多愛好者，多是把圍棋當作提高自己學識修養的藝術。

他們對圍棋中有影響的世紀名局充滿了好奇或關心，同時也對許多棋手的生平事蹟感興趣，本書盡自己所能爭取最大限度地滿足這部分讀者的需要。

目前圍棋熱潮在大陸和日、韓、臺灣等地依舊不衰，以北京爲例，在北京城邊緣地帶的國防部總參謀部三部幼稚園都開設了圍棋課。中國圍棋甲級、乙級聯賽開展得如火如荼，韓國名手曹薰鉉前不久已經公開宣稱自己加入中國香港乙級圍棋隊。據統計，現在中央電視臺體育轉播節目裏，收視率最高的是足球和圍棋。國內省級電視臺，已經有十多家有了固定的圍棋節目。每次觀看圍棋節目的觀眾達到近千萬。能爲這些人寫些圍棋方面的著作，筆者十分欣慰。

編寫本書以後，才知道自己對圍棋的瞭解尚有許多欠缺，發現中國古代圍棋裏存在著許多未解之謎。

例如：座子是如何形成的？是何年何人首創確立的？又在何年由何人宣導廢除的？爲什麼在所選的古

代棋局裏有的是白先，有的卻又是黑先？

　　以上問題，筆者曾向國家少年圍棋隊總教練吳玉林先生請教過，他在圍棋掌故和歷史知識方面應該說是目前比較權威的人士，他介紹說：

　　關於座子問題曾當面請教過吳清源先生，清源老師認爲，由於古代圍棋沒有貼目一說，用黑棋的一方即使水準稍差的話，可以用模仿棋這種投機取巧的辦法來贏棋，或至少可以保證自己不輸。於是，有人想出先擺上座子，用此方法可以有效制止黑方走模仿棋。

　　至於是何人何年開始通行座子的下法，目前還沒有考證出來。比較明確的是民國時期才廢除了座子的下法，具體何年何人確定廢除的也還沒有考證出來。

　　關於黑先還是白先，吳玉林認爲：圍棋裏執白爲上手，執黑爲下手，這個規矩一直沒有變。

　　至於古譜裏爲什麼會有白先的棋譜，吳玉林說，他還是聽北京棋藝研究社的老人涂雨公當年說的——古代的印刷技術比較幼稚，都是木版，在木頭上刻字很麻煩，如果一會黑先，一會印讓子棋的棋譜就要換成白先，那需要刻兩套不同的木版。爲了省事就一律印成白先了。後人爲了讀者省事，有的棋譜把白先的棋給置換了過來，有的圖自己省事就保持原貌。筆者在這方面就蕭規曹隨了。

　　以上問題，目前基本上沒有定論，如果有哪位讀者對上述問題經過考證有了準確的答案，毫無疑問將是對圍棋事業做出了不起的貢獻。

目 錄

明朝大國手過百齡

　　明朝的經濟是中國封建社會裏最鼎盛的一個時期，從萬里長城就可以看出來，以前歷朝歷代也都修長城，但都是土長城，只是到了明代，國家才有了如此的財力把磚的長城修起來，以至成為中國今天最著名的一個旅遊景點。圍棋的發展離不開經濟的發展，所以到了明朝，中國的圍棋比起前代就有了更輝煌的一頁。這一頁裏最值得人們記住的就是過百齡。

　　過百齡在棋壇馳騁一生，繼往開來，對明末清初康乾盛世時期圍棋的飛速發展，有著重要的貢獻。

　　過百齡明朝時在圍棋界處於什麼樣的地位呢？《弈旦評》中曾講過這麼件趣聞：明朝末年有個叫林符卿的人，他常對別人宣稱，「當今天下要是沒有我，四海之內，尚不知有幾人稱帝，幾人稱王。對我來說，不光能贏我的人找不到，就是對手也是沒有的。我不去效法古人棋譜，而以棋盤為師。即使是神仙下凡，我也可以讓他三子。」大話說到這個份上也是到了極點了。說嘴打嘴，過百齡聞之與他連下了三盤，他連敗三局，成為一時的佳話。

　　明末還出現了一位女棋手薛素素，她是明代惟一有史料可查的女棋手，蘇州人氏，多才多藝，棋、詩、書、琴、蕭、繡等，無不工絕，有「十能」之稱，是位有才氣的女子。女棋手的事蹟被記載下來，也佐證了圍棋在明朝

的盛況。

　　過百齡，也寫作伯齡，名文年，江蘇無錫人。過百齡天資慧穎，愛好讀書，也好下圍棋。十一歲時就通曉圍棋中的虛勢與實地，先手和後手，進攻和防守之間的關係及其處理的方法。他與成年棋手對局，常常取勝，名震無錫。

　　這時，有位名叫葉向高的學台大官，出公差來到無錫。他好下圍棋，有國手讓二子的水準。他讓地方官幫著找個圍棋高手來對局，過百齡就被推薦出來。葉向高見來的是一個小孩，十分奇怪，但是也不好說什麼，心想無錫可能原本就沒有什麼圍棋高手，既來之則安之。就和過百齡交起手來，內心裏根本沒有把他當對手。不料，一下起來卻連敗三局。比賽過程中，帶百齡來的鄉親有點害怕了，悄悄對他說：「學台是個大官，你怎麼能總贏呢！你要假裝輸給他一次啊。」過百齡聽後很生氣，說：「下棋雖然是小事，用這來討好人，我感到羞恥。況且，葉公品德高尚，他怎麼會和一個小孩過不去呢？」

　　葉學台果然不計輸贏，並由此十分器重過百齡。葉向高見過百齡棋藝高超，人品端正，十分器重，提出帶他一起到北京去，過百齡因年齡尚小，父母捨不得讓他去那麼遠的地方，當時就沒有去。

　　從此，過百齡名揚江南，打那以後，過百齡對棋藝也愈加精益求精。又過了幾年，過百齡覺得自己可以外出遠遊了，這時，京城的公卿們早已知道了他的大名，寫信邀請他前往。

　　過百齡到京後，便遇到了常與公卿貴族來往、驕狂一時的著名棋手林符卿，此人見過百齡是個弱冠少年，很不

以為然，根本不把他放在眼裏。

一天，公卿們聚在一塊喝酒，林符卿和過百齡也都在座，自以為天下無敵的林符卿認為這是展示自己棋力的好機會，便對過百齡說：

你我同遊京師，到如今都沒交過手，現在天下人也不知道我們兩個究竟誰厲害，今天我們何不各盡所長，較量一下。也讓在座的朋友們高興高興，同時還可以給天下人做個見證。

公卿們聽了，紛紛叫好，並拿出許多銀兩作為贈予勝者的彩頭。但是，一向謙虛的過百齡卻一再推辭，執意不肯對局。林符卿見狀，更加驕橫得意，非逼著過百齡下一局不可。

過百齡說：事不過三，下也可以，下就要一連下三局，免得輸贏都有僥倖。林符卿也沒有多加考慮，連口答應。

過百齡擺下了棋局。第一局才下了一半，林符卿就感到局勢不妙了，急得臉和脖子都像鬥敗了的公雞，紅得和喝醉了酒一樣。過百齡神情自若，下得很從容，投子佈局似乎隨隨便便，全不費力。第一局林符卿輸了，他不甘心，接著又下了兩盤，結果未撈回一盤。觀戰的公卿們一個個都驚呆了，他們雖然也早聽說過過百齡的圍棋厲害，但是，無論如何也沒有想到竟然如此之高。林符卿一向是棋壇一霸，今天被過百齡戰勝，於是，過百齡獨步棋壇的時代開始了，他的名聲也震動了北京。

在這同時，過百齡住處的房主人因事被捕入獄，好心的朋友勸過百齡：你住的店的店主被抓起來了，你還不趕快躲起來避禍，不然就要受連累了。過百齡不以為然，對

朋友道說：店主人對我招待得很好，現在他有了難，我怎麼能跑了呢？這麼著不是對人家雪上加霜嗎？如此不仁不義的事情我是不可以做的，再說我與他交朋友，並沒有幹過什麼壞事，為什麼我要遭禍害呢？一段時間裏，與這家房主有交往的人都被捕了，惟獨過百齡平安無事。沒過多久，過百齡就回無錫老家了。

在北方京城過百齡大勝林符卿的經過，被許多好事者傳播得四海皆知，過百齡的名氣更大了，天下下圍棋的人沒有不知道過百齡的了。四方名手一時都以到無錫和過百齡交手比試為快心的事情，隔三差五都來向他挑戰，他一一對壘，逢戰必勝。《無賜縣誌》中寫道：「開關延敵，莫敢仰視。因是數十年，天下之弈者以無錫過百齡為宗。」

清朝著名文學大師錢謙益寫過《京日觀棋六絕》一首，特注明「為梁溪弈師過百齡而作」。詩寫於清朝順治年間，當時過百齡仍是棋壇霸主，至此，他執棋壇牛耳已數十年之久。

錢謙益詩曰：「八歲童牙上弈壇，白頭旗纛許誰干，年來復盡楸枰譜，局後方知審局難。烏榜青油載弈師，東山太傅許追隨，風流宰相清平世，誰識沿邊一著棋。」

前四句說過百齡八歲便登上棋壇，一直到晚年也沒有人能下得過他，一年過去留下了許多棋局，此時才知道最難的事情是決策啊；後四句說的是：他被華美的馬車拉著遊走四方，東山太傅（葉向高）緊隨著他，為什麼如此很有清名的丞相跟著他呢？因為別人都不知道圍棋的妙訣啊。

過百齡在對局之餘，潛心撰寫圍棋著作，先後寫出了

《官子譜》、《三子譜》和《四子譜》等棋書。其中尤以《官子譜》價值最高，裏面收集整理了從古傳下來的死活和收官時的妙手，是第一部專講局部問題的圍棋書。這本書很早就傳到了日本，很受日本棋界的重視。出版過許多的譯本，其中的許多經典的死活題還分別被日本著名棋手編入他們的圍棋著作裏去了。陸玄宇父子編輯的《仙機武庫》一書，也經過百齡大力斧正。

過百齡棋著很多，除了《官子譜》一卷外，還有《三子譜》一卷，《四子譜》二卷。《三子譜》全名是《受三子遺譜》，可以說是一部圍棋教科書，有十分重要的資料和史料價值。這本書裏記載了二百零四種著法變化，其中「大角圖」四十四變、「大壓梁」五十變，「倒垂蓮」六十變等，此書由林符卿、周懶予、汪漢年、周東侯、汪幻清、盛大有六人審定，校閱者前後共達二百二十七人。可見《三子譜》影響之大，傳播之廣。

過百齡畢生從事於圍棋的探索和研究，不論在實踐上還是在理論上，都做出了卓越貢獻，使我國圍棋發展到了一個新水準。繼之而起的周懶予、黃龍士、徐星友等人，都是在過百齡打下的基礎上，繼續朝前發展的，直到清乾隆年間，出現梁魏今、程蘭如、范西屏、施襄夏等一系列棋壇俊傑，使中國圍棋達到了史無前例的高峰，而這一切與過百齡的貢獻是分不開的。

過百齡的後人後來由於逃避戰亂躲到了安徽的歙縣，300多年後在這裏又出了一位圍棋大家———過惕生先生，是新中國的圍棋國手，他的事蹟和名局也收入本書裏。

過百齡名局之一

過百齡（白先）　林符卿（黑）

　　中國歷史久遠，圍棋的歷史也很長，但是留下來的棋譜並不多，現存最古遠的棋譜是漢末孫權的哥哥「孫策詔呂范弈棋局面」。遺憾的是對於這盤棋的真偽，從明朝起就有人置疑。真正能經得住檢驗的，流傳比較早的棋局，過百齡和林符卿的這盤棋應該是沒有什麼問題的。

　　林符卿是明朝萬曆、天啟年間的名手。明末清初的大學者錢謙益的文集《有學集》裏有關於林符卿的記載。《弈時初編》、《弈墨》載有他和蘇亦瞻、過百齡等人的對局。他在晚年和過百齡下了近百局，但是終因年事已高，負多勝少。

　　過百齡由於年齡上佔據優勢，加之圍棋自身的發展，過百齡戰勝前輩應該是情理之中的事情了。

　　請看第一譜（1—40）：

　　白3的下法是明末常見的一種著法，古稱「鎮神頭」。

　　黑6的下法在現代的圍棋理論看來是不可

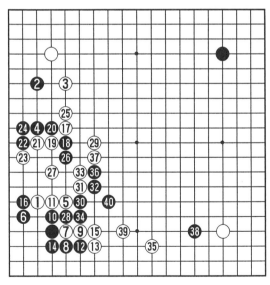

第一譜（1—40）

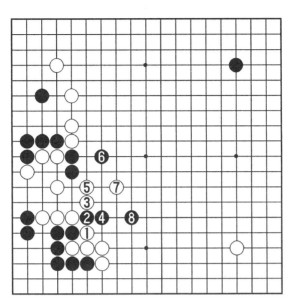

參考圖1

理喻的，在當時可能是一種普遍的著法。既然如此，白7
的靠下是可行的選擇，到白17止，黑方的棋被壓在左邊，
白方外勢廣闊，顯然是白方有利的局面。

　黑18靠到26長出，由此處的博弈，可以看出古人的
計算水準，白27不得不補，黑28乘機衝出來，白29不能
強行阻擋，請看參考圖。

　請看參考圖1：

　白方如果按參考圖走1位擋的話，黑2斷，白3只好
在這邊打，以下到黑8跳出，白方的外勢反而成為了孤
棋，形勢並不有利。

　黑走28位沖，白棋居然不敢擋，從局部看無疑是黑方
成功的表現，也是黑方精細計算的結果。

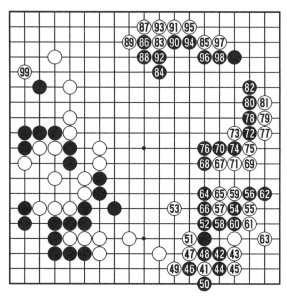

第二譜（41 — 99）

　　白 29 退讓到黑 40 單官補斷止，白方分別處理好了上下的兩塊棋，白方的局勢並不壞，繼續保持著先著的優勢。之所以如此和黑 6 的不當是分不開的。

　　請看第二譜（41 — 99）：

　　白 41 的下法也不合現在的棋理，如此攻擊右下角的黑方孤子的確是古人的趣向，否則我們是無論如何也想不到會有這樣的下法的，但是，從結果上看，白方的攻擊也不是沒有效果。

　　白 53 的下法明顯的有問題，沒有任何實際所得，這裏不是白方下子的地方，應該走黑 54 或 56 的位置較好，可以邊攻擊邊得實地，後面的走法也是邊攻擊邊得地的，只不過是從二路上爬了好幾手，當然由於前面黑方的下法問題比較

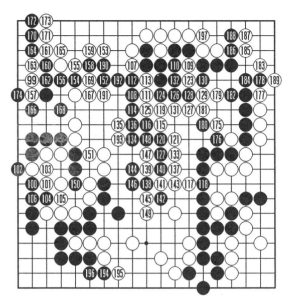

第三譜（99 — 197）

多，所以到白 83 搶上最後的大場，還是白方的優勢局勢，由於右邊白方的實空很牢固，白方的優勢也更不可動搖。

黑 84 的方向有問題，無視左邊白方的外勢想圍中腹的空，是古人水準的局限。到白 99 先手得角空，逼迫黑方後手幾乎是單官連回，白方又獲得了不少的便宜。

請看第三譜（99 — 197）：

白 111 典型的沒事找事，但是，也說明了古代不是正式比賽的情況下，人們下棋時的求道心理，只考慮棋怎麼下起來精彩，至於最後的勝負反倒是第二位的事情了。簡明的下法請看參考圖 2。

請看參考圖 2：

白 111 改走圖中的 1 位頂，是穩健的下法，黑 2 只好

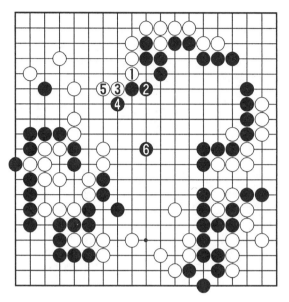

參考圖2

退，白3扳，以下到黑6補住中腹是雙方的正常應對，如
此白方明顯勝勢確立。

　　白111的冒險請看參考圖3。

　　請看參考圖3：

　　黑114如果走圖中的1位打，及早地在3位提掉白
子，以下雙方展開對攻，由於黑11的先手交換黑方總能伺
機走上，白14的斷不成立，到黑23的打，白子將要被吃
掉，白26扳時黑27或退，或在A位斷，黑方都達到了把局
勢搞混亂的目的，白方並沒有十分的把握完全控制住局勢。

　　白131如果改走黑136位斷打黑方頓時崩潰。

　　黑160以下侵入到白的角裏收穫很多，只是前面的下
法損失過大，並沒有起到扭轉乾坤的目的。

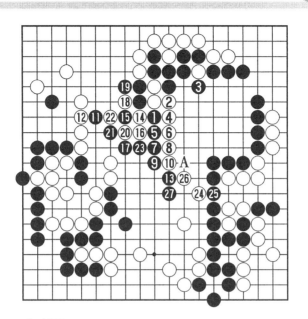

參考圖 3

共 197 手，白勝。

過百齡名局之二

過百齡（白先）　周懶予（黑）

學習圍棋一開始都是從四子圍一子開始的，雖然沒有任何人強調，久而久之形成了思維定式———就是每個子都是十分珍貴的，不能隨便讓它死去。對於學習圍棋尚處在低級別的棋手來說，很少能走出主動棄子的棋。

現在介紹過百齡的這盤棋，過百齡連續棄子取勢，是明末清初不多見的名局。

周懶予也是一代圍棋奇才，所以二人之間的較量，是

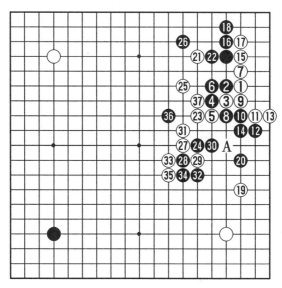

第一譜（1 — 37）

當時最高水準的體現。

請看第一譜（1 — 37）

黑 2、4 大壓梁是古代有名的定式。

白 11、13 的扳、立，所得很有限，卻讓黑方的 8、10 兩子得到了加強，是隨手下出的沒有認真考慮的棋，從這裏也可以看出當時最高水準的棋手和現代的專業棋手相比，在專業素質方面還是有不小差距的。與白方的隨手棋相類似，黑 14 的粘也是一步隨手棋，當然應該在 A 位補了。

白 19 時黑 20 不當，太局促了，應該說是前面黑 14 的不好，使得黑 20 沒有什麼地方好下。白 21、23、25 都體現出古人好攻殺的棋風特點。黑 36 也是如此，攻擊對當時的棋手來說幾乎是惟一的選擇。

第二譜（37 — 105）

請看第二譜（37 — 105）：

白 45 利用黑方想吃死右上白棋的心理，迫使右邊上的黑棋兩眼做活，表現出了過百齡良好的大局觀。

到白 53，白方處心積慮地在 53 位斷下三黑子，目的是補上 A 位元處的斷，由於古人好殺，所以對中斷點十分敏感，在此心情支配下，黑 54 搶下邊大場時白 57 從外面把黑棋往自己要成空的地方趕，實在是不好理解的地方，不如走白 62 位，既守角又防止黑三子的出逃更好。到黑 66 跳進角裏，白方所得不多。

白 69 是十分值得稱道的好手，也正是白方早就看到了這手棋，所以棄掉右上角白棋有了更充分的理由，和前譜的白 33、35 等相配合，白方從中間到上方形成了很可觀的外

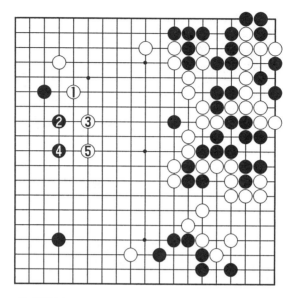

參考圖 1

　勢，左上角又是白子，白方全局十分理想，形勢已經占優。

　　黑 78 時，白 79 的行棋方向斷然有問題，古人愛戰鬥的棋風在此也昭然若揭。

　　請看參考圖 1：

　　白 79 應該走圖中的 1 位鎮，黑 2 飛，白 3 也飛，黑 4 拆一，白 5 也跟著拆一，上邊將圍起龐大無比的白空，白方借此已經確定了不可動搖的勝勢。

　　黑 82 理應繼續往白方將來要成空的地方進軍，但是卻掉頭在二路飛邊，說明當時的棋手對圍地的意識還是沒有形成系統的觀念，卻在局部的攻殺中他們往往有比較敏銳的良好感覺。

　　黑 92 繼續貪殺，放過了扭轉不利局勢的機會，此時應

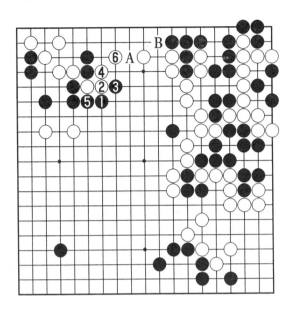

參考圖 2

該——

請看參考圖 2：

黑 92 應該走圖中的 1 位枷，白 2 只有長，黑 3 扳，白 4 只好忍讓，黑 5 接上，白 6 不得不補，以後黑方還保留有 A 位的挖、B 位的長等手段，白方的優勢將大打折扣，成為了局勢不明的局面。

到白 105 為止，白方主動進行了第二次的棄子戰術，左上角是打劫，而白方可以充分利用右上棄子的劫材，牢牢掌握著全局的主動權。

請看第三譜（106 — 179）：

黑方為了劫勝不得不在 114 位元扳出製造劫材，但是損失不小。

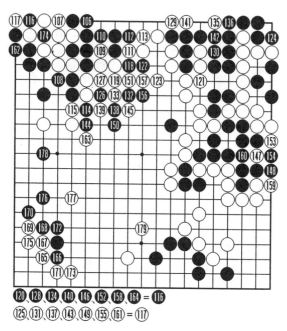

第三譜（106 — 179）

　　白 157 當於 163 位處打吃，勝利來得更快些，如譜中的下法也與勝負沒有什麼太緊要的關係。黑 162 不得不粘上，白 163 打吃勝負已牢牢確定。

　　白 177、179 顯示了過百齡的圍棋理念裏已經有了後人才完全建立起的圍空的觀念，難怪當時的棋手們對他的評價十分另眼看待。

　　共 179 手，白中盤勝。

奇峰突兀周懶予

　　中國圍棋方面的歷史記載許多不是很詳細，還夾雜著真真假假、虛虛實實的東西，但是，關於周懶予的記載是個例外，周到而詳細。也許是由於他的天份的確出眾，所以給好事者以較深印象，故此被流傳了下來。

　　周懶予是浙江嘉興梅里鎮人，名嘉錫，字覽予，後來名聲越來越大，因同音而被人訛傳為懶予。周懶予的祖父周慕松，下得一手好棋，懶予五六歲時就喜歡看祖父下棋，並開始懂得攻守應變之法。

　　幾年後就小有了名氣。鄉里面的大戶人家很驚奇他小小年紀就有不凡的棋才，就開始有人拿出銀子請四方高手與周懶予較量，也是為鄉里顯赫一下名聲。周懶予每次都能得勝，自然可以得些銀兩，用此孝敬父母，父母很是為周懶予感到自豪。

　　這些雖然不是什麼大不了的事情，但是，對他的興趣和自信是很大的鼓舞，他更專注於圍棋。

　　「諸子爭雄競霸，累局不啻千盤。」———這就是王奕在《弈墨·序》裏描繪的清朝初年中國棋壇盛況。那時中國經濟比較發達的地方就已經是長江三角洲的嘉興一帶。嘉興北有蘇州、揚州，南是杭州、臨安等地，「海內國手幾十數輩，往來江淮之間」，新老棋手交相競逐，也多在嘉興一帶交匯手談逗留，這些也為周懶予在圍棋上的

見多識廣創造了條件。

　　周懶予的生平事蹟，周賞的《周懶予傳》和徐星友的《兼山堂弈譜》都有比較詳細的記載。

　　周懶予的聰明給鄉里的人留下了較深印象。說他不僅棋下得好，也愛讀書，和人對弈時，不論對手是誰，他都可以在對手思考的時候，悄悄把書放在棋盤下埋頭看起來，等對方落子以後的響聲出現之後，他再抬起頭來應棋投子，然後接著看書。所以一局完了，對方常汗流浹背，他仍從容自如。而且，看書絲毫沒有影響他對棋局細緻的瞭若指掌，有時，一盤棋剛下了一半的時候，他就對人說你將輸幾路，待棋局終了，多半不差分毫。人們對他這種才能很是驚奇。

　　周懶予之前尚有老將過百齡獨步棋壇，俯視海內外沒有可以一搏的棋士出現挑戰，即使到了晚年，過百齡棋力不減當年。然而，「長江後浪推前浪，一代新人勝舊人」。不久，周懶予冒出尖來，棋藝突飛猛進，逐漸地棋力超過過百齡。

　　過百齡進入晚年時，周懶予才具備了和過百齡交手的資格，成為繼過百齡之後的大國手。當其時，周懶予年輕力壯，棋鋒銳利，他倆下棋時，觀棋的人圍得像牆一般厚實，周懶予風華正茂的時候，過百齡雖已年邁，仍不減當年威風。

　　棋界都熱切盼望這一新一老兩位名手決一雌雄。經好事者從中安排，議定「過周十局」之爭。消息傳開，各地名手紛至遝來，齊觀戰鬥。經過數日較量，周懶予終因年富力強，棋藝也達到了一流的水準，擊敗了稱雄棋壇幾十

年的名宿過百齡。

雖然兩人各有勝負，但周懶予顯然已開始佔有優勢，這就是著名的「過周十局」。此後，周懶予在棋壇逐漸成為領軍人物。

周懶予被公認為是棋壇首領後，山陰的唐九經邀請天下名手在武林兩湖下棋。當時去了十多人，周懶予名氣最大，其他棋手便商量著聯合起來一起對付他。十幾位棋手輪流出場與周懶予較量，共下了十來天，結果還是周懶予獲勝。

當時有兩位後起之秀：周東侯、汪漢年，初出茅廬，棋力剽悍，敢於拼搏，但也被周懶予殺敗。不過從棋譜看，每局勝負都在「幾微毫髮之間」，爭奪十分激烈。

記載中深為人們道哉的除了周懶予不凡的棋藝，再就是他的謙虛謹慎的作風。他後來棋藝雖高，但是對待前輩和後人都很謙虛。開始與過百齡對弈時，幾次都堅持著不肯平下。實際上，周懶予當時棋力已不在過百齡之下。周懶予棋藝極高，卻很謙虛。浙江蘭溪人范高士訪問他：「你的棋藝是否到了頂峰？」他答道：「今天這些棋手，還不如我，可是，每次對局後，我仔細複盤，也常有不妥之處。若是到了頂峰，還會有不妥的應手嗎？」范高士欽佩之至，讚歎不已。

關於周懶予的身後事，傳說頗多。有的記載說他去了西域，被當地一位國王留住，在那兒結婚成家安居樂業並有了後代。又有人說他去大海中的一個島國，在那裏受到了熱情款待。較為可信的還是徐星友在《兼山堂弈譜》中的記載：「（周）東侯言懶予（與姚籲儒）對局後，未旬

日而下世。」其時大概在康熙初年。

周懶予的棋風特點是：變化多端，輕巧玲瓏，處處爭先。後人評論說：「究其（指周懶予）所以勝者，持先而不失也」。確實，處處爭取主動權是他的最大特點，即所謂《棋經》所云：「寧輸數子，勿失一先」。

徐星友在《兼山堂弈譜》中，還記載了周懶予在棋藝上的獨創手段，他說：「過（百齡）周（懶予）倚蓋起手，最為盡變。」

從流傳下來的過周遺局上看到的起手佈局都是「倚蓋定式」，著法緊湊，在前人創造的「鎮神頭」、「金井欄」等較為舒緩的下法上，又分別形成了比較激烈緊湊的下法。徐星友的書上還說：「應雙飛燕兩壓，其著法始於懶予，最為純正。」「雙飛」著法沿用至今，它就是周懶予經常使用並使之流傳開的。

周懶予的棋著有《圍棋譜》一卷。此書原本亡佚，現傳的是同治十二年蘇州複刻本。

周懶予名局之一

過百齡（白）　周懶予（黑先）

　　周懶予的生辰年月不詳，應該是比過百齡小不少的棋手，因為和周懶予同時代的著名棋手盛大友生於 1600 年，而過百齡逝於 1662 年，所以，周懶予的年齡即使比盛大友大的話，也不會大很多。圍棋理念也是隨著歷史的進程而發展，從下面的名局介紹裏可以鮮明看出兩人的異同。

　　請看第一譜（1—80）：

　　黑 1 掛角，白 2 壓，古稱：「大壓梁」，是當時很流行的下法。

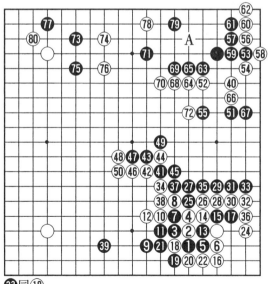

㉓同⑱

第一譜（1—80）

黑7緊貼著白子長起，如果白8在28位跳應的話，黑7並無所獲相反是略損的下法，因為從棋理上講，「落子不要接近對方厚勢」，已經是現在的共識，並且有大量的實戰證明了這一點，是有結論性的觀點了。

白8也緊挨著黑子走，不顧自己棋子的氣是那麼緊，毛病和弱點正在慢慢顯現，這是當時的認識水準所決定的。黑9防守，為下面的反擊在悄悄做準備，但是，白方似乎毫不察覺，白10貼得更緊，到白12長以後，右下白棋已經出現了三個中斷點，上述的不當著法是後面局勢逐漸不利的罪魁禍首。

黑13終於按耐不住自己一再隱忍的火氣，開始了激烈的反擊，黑15斷一下到白36補，黑方環環相扣，不給白方一點點喘息之機，難怪施襄夏評論周懶予說：綿密細膩。

到50止，黑方形成了很大的外勢，白方中腹的棋還有被攻之虞，顯然是黑方成功的局面。

白52時，黑53的下法在古譜裏到處可以見到，大約也是成定規了的下法，按現在的下法多在A位小飛，白方依舊很被動。白54尖靠，黑55脫先，白56夾過都是古棋裏常見的，從大處分析，顯然是不合時宜的。

白62是深受古代人好評的一步棋，說：「62雖小，根腳已實。」由此可以想見古人對圍棋的思考和認識。古人好戰，所以，對眼位和威脅對方的眼位往往認為是比較重要的地方，多是著急去搶的。

黑73不知道圍上方的空，只是按圖索驥、照貓畫虎，前人這麼下，他也就這麼下，全然沒有創新的意識和思

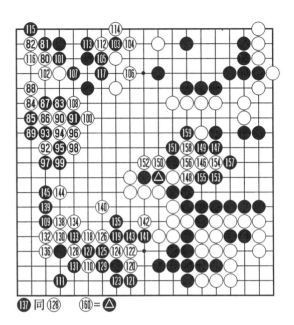

第二譜（80 — 160）

想，走白 74 的位置是比較合理的。

白 74 夾，78 大飛，黑 79 不得不在原來是自己空的地方補棋，實在是不堪忍受，黑無形中損失不小。

即使如此，因為前面黑方的優勢比較大，所以從全局看依然是黑方占優。

請看第二譜（80 — 160）：

白 82 扳是很失策的一步棋，黑 83 飛罩，白 84 不得已，因為沒有好點可選擇了。但是接下來，黑 85 錯失良機。

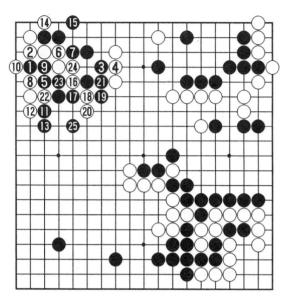

參考圖1

請看參考圖1：

黑1刺是好棋，白只好接上，如不接損失很大。黑3
補斷，白4也是非接不可的，往下是雙方最好的下法，但
是到黑25以後，白方雖然用18、20兩著把黑棋分斷，由
於右上左右兩邊的白棋都沒有活淨，顯然是黑方作戰有利
的態勢。

實戰中黑85到黑99的下法給自己造成的損失不小，
白方在角上不但活得很大，右上的黑棋反而要送103一子
給白棋吃，去兩眼做活，實在是錯誤。

黑85錯失良機還不要緊，更大的錯誤在黑93到99的
沖吃白92一子，實在是不可原諒的。

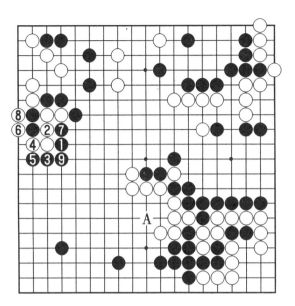

參考圖 2

請看參考圖 2：

黑 93 走參考圖中的 1 位靠是好手，以下到黑 9 接上止，白方沒有別的選擇，任由黑棋形成了厚壯的外勢，加之參考圖中的 A 位點是破壞白棋眼位的好手，中腹的白棋頓時變得孤單起來，如此當是黑方大優局面。

白 118 跳出來，在左下的作戰中，顯示出了雙方計算準確，取捨得當的國手風範，基本上沒有什麼誤差，過、周二人都使出了自己的渾身解數，但是結果卻也平和，黑方得了不少的實空，白方也成功破了左邊和左下角的黑空。

白 146 是破空的妙手，過百齡是《官子譜》一書的作者，書中介紹了不少局部妙手，所以，在這方面有很深的

第三譜（161 — 239）

造詣，白 146 能在實戰中下出來，的確不愧是一代圍棋大師。到白 160 也都是雙方無可挑剔的應對。

請看第三譜（161 — 239）：

在這一譜裏，是過百齡緊緊追趕，周懶予百般守住自己勝利的較量，過百齡好像幡然蘇醒了一般，妙手連發，如：白 198 的斷，黑 199 只好長，白 200 打緊氣，202 靠，次序井然有序，然後 204 安然退回。

白 216 下立，然後 218 的扳，順序也是極有講究的，然後兩邊都讓白方扳到了，對官子大小的計算都很精確。白方在官子中占了不少的便宜，使得勝負極為接近。

共 239 手，黑勝。

周懶予名局之二

李元兆（白）　周懶予（黑先）

李元兆也是明末清初的著名棋手，文人相輕自古猶然，棋手也如此，並不是今天才有的現象。

李元兆蘇州人，據《弈選諸家小傳》記載，李元兆曾經認真揣摩了過百齡負於周懶予的對局棋譜以後，就到嘉興專門找周懶予下棋，兩人也是以十盤決勝負，李元兆勝了六局。並說：「周（懶予）害怕野戰，我就專門用亂戰的辦法來對付他，所以獲得了最後的勝利。」這話的意思是周懶予雖然很厲害，但是我找到了對付他的辦法後，我就能贏他。但是，他的話沒有其他人出來證明。

在周、李之後，後人徐星友仔細研究了李元兆和周懶予的對局後說：「周懶予害怕野戰的說法是和棋局不相符合的」。

李元兆和周懶予的對局，在當時年代報刊雜誌不如今天普及的情況下，他自己不往外說的話，別人是很難知道得那麼清楚的，所以，李元兆說自己如何厲害獲勝的話，就只好姑且聽之。

《弈墨》、《寄青霞館弈選》等書裏收有李元兆和盛大友、周懶予、周東侯等人的對局。

他們二人到底是誰更強大一些，實戰是最好的證明。看看他們的對局，讀者自己就可以得出結論了。

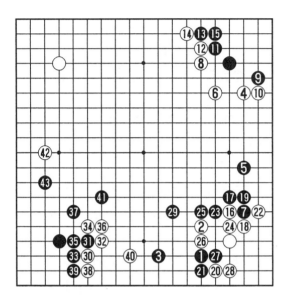

第一譜（1 — 42）

請看第一譜（1 — 42）：

　　白 8 時，黑 9 的應對的確有點怕戰鬥的意思，到黑 15
被白方先手將右上角全封了起來，是古人圍棋理論研究不
夠的表現。由於古代圍棋的勝負基本上取決於中盤戰鬥誰
占上風，所以，有經驗和聲望高的一方把棋走得厚一些，
然後再後發制人是常見的現象。

　　白 16 靠壓以後，黑 7、17、19 和黑 5 之間未免有重複
之感。其實黑 9 可以考慮參考圖 1 的下法。

請看參考圖 1：

　　黑 1 如果改走參考圖 1 中的 1 位飛靠也是很有力的下
法，白 2 沖是此際惟一選擇。以下到黑 11 跳起，右下告一
段落。由於黑方在 A 位的點很大，所以，右下角白棋占的

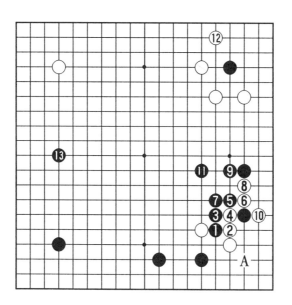

參考圖 1

實空不像看上去那麼大。白 12 不放心右上角白子死灰復燃的話，當然要再補一手，黑 13 占大場，黑方仍舊保持先手效率。

只是如此的轉換，明末清初的人圍棋思維裏還不可能出現。

到黑 43，黑方全局厚實，左下角的白棋眼位不明確，是黑方佔據主動的局勢。

第二譜（43 — 113）：

進入本譜，雙方失當的地方都比較多，但是做為近 400 年以前的棋手所展現的水準來說，也是可以理解的。

白 52 本應該走 53 位處的擋，為了不給黑方 A 為先手虎的機會，寧肯在 52 位退，不僅損失了實空，還產生出了

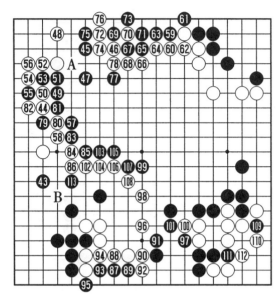

第二譜（43 — 113）

黑 55 的斷，明顯是得不償失。

　　黑 59 到黑 73 所得很有限，此種下法當然要受到現代棋手的批評，本來右上的白方強行封角已經使白方的棋變薄，有許多可資黑方利用的地方，結果黑 59 在中盤戰鬥時卻跑到上面收官，讓很薄的白棋就此變成厚勢，顯然是因小失大的下法。

　　黑 85 扳的時候，白 86 過緩，上方是白棋的厚勢，顯然白方在此時應該反擊黑方。

　　請看參考圖 2：

　　白 86 應該走參考圖 2 中的 1 位斷，黑 2 從這個方向打是惟一的一手，以下為雙方必然的下法，由於白方有 A 位的沖出，黑棋眼位並不牢靠，所以到黑 10 都是不得不走

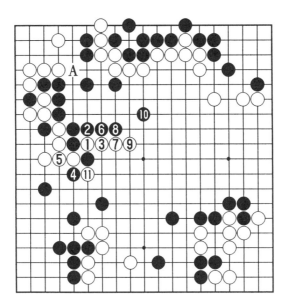

參考圖 2

的，如此白方占得 11 位的打吃必然，由於中腹白方的棋變厚了，左下的白棋也不再怕攻，如此當比實戰中的下法好不少。

黑 87 以下的攻擊不免給人以笨拙之感，也是古代圍棋的局限，全是俗手地推進，沒有什麼妙味，到黑 113 雖然先手將 B 位的尖沖補上，黑 101 也將白棋封住，但是整體的下法還是比較呆滯。

請看第三譜（113 — 205）：

在這一譜裏周懶予充分表現出了作為明末清初國手的風範，大小官子都收得非常好，像左下角黑 129 先手尖非常大，奠定了本局勝利。

白 148 時，黑方冷靜棄子把棋局搞得非常簡明，不給

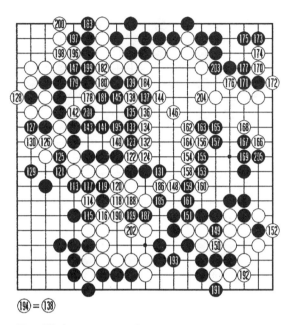

⑲=⑬⑧

第三譜（113 — 205）

白方製造混亂的機會，平穩地把優勢保持到終局。

黑 185 以下到白 190 先手把白方的空搜刮得乾乾淨淨，有很高的欣賞價值，不愧是古譜裏保留下來的名局。

共 205 手，黑勝。

清初國手黃龍士

　　中國古代棋手裏最具傳奇色彩，身繫諸多疑案的就是黃龍士了。黃龍士名虬，又名霞，字月天，江蘇泰縣人。據《兼山堂弈譜》和《弈雅堂文集》記載，他生於清順治八年（1651 年）或十一年（1654 年）。可惜黃龍士英年早逝，40 餘歲就告辭了人間，由於他的去世過早，所以引起了種種傳說。

　　黃龍士圍棋方面的天資過人，很小的時候就以圍棋水準高超聞名四鄉鄰里。據傳，他稍大些後，父親就帶他到北京找名手對弈，從此黃龍士棋藝大進。

　　他的正式成名是在戰勝了馳騁棋壇五十餘年久負盛名的盛大有之後，他和盛大有下過七局，獲得全勝。此後，前輩圍棋大家周東侯，此時已經無法和黃龍士爭鋒，其他棋手就更要退避三舍，不敢與之較量。人們將黃龍士尊為棋聖，並把他與蘇南的著名政治家、思想家黃宗曦、顧炎武等人並稱為「十四聖人」。

　　黃龍士對圍棋的發展作出了階段性的突破和貢獻，主要在於從他開始創立了新的圍棋理念和風格。在他之前，古代棋手弈棋局面狹窄凝重。從黃龍士始及以後，出現例如「局面開闊，輕靈多變，思路深遠」的新氣象。

　　呂書艄公誇他猶如「淮陰（侯）用兵，戰無不勝。」

　　王彥侗稱讚說：「國初（指清代初期）以弈名家者，

自過百齡而後，群賢蔚起，競相爭雄，迨黃龍士出一切俯視之，神手技矣。」

李汝珍讚美道：「自黃月天出，異想天開，別開生面，極盡心思之巧，遂開一代之盛。」

對黃龍士的棋藝特色，後人評價甚多，但是，徐星友的概括最為全面準確深刻，他說：「（黃龍士的棋）寄纖農於滔泊之中，寓神俊於形骸之外，所謂形人而我無形，庶幾空諸所有，故能無所不有也。」

「一氣清通，生枝生葉，不事別求，其枯滯無聊境界，使敵不得不受。脫然高蹈，不染一塵，臻上乘靈妙之境。」

用今天的話來說，黃龍士對局時考慮全面，判斷準確，力爭主動，變化多端，不再以攻殺為目的，而是以取得最後勝利為最高的境界。

黃龍士的圍棋著作有《弈括》和《黃龍士全圖》。此外，鄧元惠將黃龍士的七十盤對局集成《黃龍士先生棋譜》一書，黃龍士實戰中的精華大都收在其中了。

他所著《弈括》一書中有篇自序，是他實戰經驗的總結，見解精闢，發人深思，其寫道：

「闢疆啟宇，廓焉無外，傍險作都，扼要作塞，此起手之概。」

意思是說佈局時：首先要占「大場」等要點，把這些地方「作為據點」和「要塞」，使所下的棋子有根據地和攻守的根據地；要從局部設想到全局，從起點考慮到今後的發展，以達到「上乘靈妙之境」。這些觀點都是前人沒有論及到的，由此可見，黃龍士發展了圍棋的理論，尤其

在佈局方面有了新的突破，就不奇怪他何以在清朝初年的棋壇上獨樹一幟了。

由於黃龍士不惑之年即去世，出乎人們的預料的早，所以關於他的死就有了許許多多的猜疑，其中有種說法是：徐星友害死了黃龍士。

《清代軼聞》上記載：徐星友初遇黃龍士時，黃授徐四子，幾局後，授三子，待十局終了，徐星友遂成國弈。並說：「自三子進為國手，前此蓋未有也。」

傳說中：徐星友成名後，不但不感恩於黃龍士，反而對黃龍士忌恨有加。當此之時，只有黃龍士名氣還在徐星友之上，天下棋手裏只有黃龍士能勝徐星友。所以，徐星友想除掉黃龍士以獨霸棋壇。

徐星友是個聰明人，不想承擔忘恩負義疾賢妒能的罪名。那樣的話，何以面對天下的棋手。思來想去，徐星友想起了人世間屢試不爽的計謀。

徐星友家業豐富。一天，他為黃龍士蓋起了一座豪華樓閣，恭敬地把黃龍士請到家中，每日錦衣玉食，前宅後院具置美女，夜以繼日遊宴不停。時人都認為徐星友不忘老師的指教之恩，無不稱讚。

一日，徐星友請來三位弈林高手，每人棋力只是稍遜黃龍士。請黃龍士和他們對局，徐星友對黃說：「我同時與他們三人對局，每次必負。不知道你怎麼樣，能否戰而勝之？」黃龍士向以「弈聖」自負，爭強好勝，就沒有考慮自己已經多日沒有下過棋了，當下請三人就坐，說是要「大殺三方」。

結果，黃龍士東奔西走，輪流在三人的棋盤前對陣，

因為是一對三人，黃龍士在徐星友面前不肯示弱，殫精竭慮，非要把他們三人趕盡殺絕，這三人也不是等閒之輩，直把黃龍士累得滿頭虛汗，終於，黃龍士使盡了平生手段，才把這三盤棋贏了下來。但是，當夜，黃龍士終於因為勞累過度，吐血而死。徐星友遂為天下弈林第一手。

此說是否可靠沒有更多的證據，根據徐星友所著《兼山堂弈譜》看，書中對黃龍士推崇備至，沒有絲毫不敬的話語，不像能幹出那些缺德事的人。也許因為黃龍士死後，徐星友以國手擅名弈林四十年，難免有人嫉妒，就造出這些謠言來詆毀他。這種說法也不是沒有道理。

黃龍士名局之一

黃龍士（黑）　周東侯（白）

下這盤棋的時候，黃龍士的棋藝已經明顯要高於周東侯，但是做為前輩棋手，周東侯執白後行以示尊是有資格的。

圍棋棋藝水準發展到清朝初年，以黃龍士為代表，非常明顯地可以看得出來，對圍棋的認識和理念上，都有了與以往下法不同的地方：黃龍士開始有了更強的自主的大局意識，再加上他計算準確，所以這盤棋開局以後不久，黃龍士就掌握了全局的主動。

反觀周東侯，佈局方面和前人沒有什麼明顯的不同，前人怎麼下他還怎麼下，至於前人的下法是否合理他並沒有什麼新的突破。他的失利不單單是計算不如黃龍士精確；對於圍棋的理解上也不如後輩棋手黃龍士深刻。

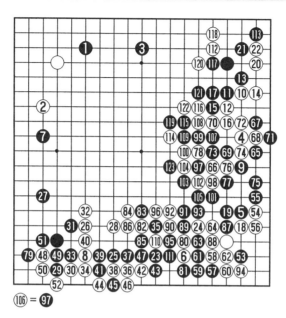

第一譜（1 — 123）

第一譜（1—123）：

　　白 26 在受到黑 25 的拆兼夾擊時，並不需要有很複雜的計算，此時白棋可以考慮走白 48 點「三・三」，無論黑方怎麼應，白棋都不會吃太大的虧。

　　實戰中白 26 跳出，以下到白棋 52 渡過，左下角的白棋十數子不是在二線就是在一線，效率低不說，還眼位不全，隨時都有可能受到黑棋的攻擊，此時的黑棋，全局沒有孤棋，已經掌握了全局的主動。

　　黑 53 的試問白棋應手恰如其時，白方左右為難，比較合理的下法應該是在白 62 位擋；如此，黑棋在白 56 位扳，右邊上的黑棋拆二簡單就可以獲得了安定，且對白角進行了有力的搜刮。

　　白棋為了不失去將來可能的對黑棋的攻擊，強行在白54位扳，誰知黃龍士對此早有深遠的計算，黑57以下，先手在右下角進行了搜刮，然後黑棋65補在了將來可以嚴重威脅白棋死活的地方。

　　需要指出的是，白78扳吃黑棋，黑方如果盲動馬上走97位的打吃，99位再打吃的話，雖然可以將兩個黑子救出來，但是，對以後的棋局沒有什麼太大的用處。黑棋的高明之處在於先從83位的扳動手，到黑93逼白94在角上後手補棋，下法連貫、一氣呵成，然後再回過頭去救出69、73兩個子，這兩個子由於可以把兩處白棋切斷，所以是非常有價值的兩個子，圍棋格言講：「要子不能丟」，就是指這類棋子所言的。

　　黑棋在這裏的整體著想非常有節奏，先下什麼地方後下什麼地方，井然有序，而且計算準確、絲絲入扣，白棋到黑方落下93一子後，不是不明白下一步黑棋的打算，但是，眼睜睜看著黑棋一步步有條不紊地實現著自己預定方案，而不得不忍氣吞聲是局勢的演化使然也。白棋94不補的話，黑在93位夾，角上的白棋將全部被殺。

　　黑棋的69、73兩子被救出來以後，右上方的白棋由於還沒有活淨，右邊上的白棋也沒有活，兩塊棋裏必死一塊是可以預見到的。從黑107以下，白方的具體下法有可以商榷的地方，但想根本地扭轉被動是不可能的，白112等的下法只是試探著尋找黑棋的失手之著，然而黑棋早就胸有成竹不給白棋可乘之機，到黑123吃住右邊上的8個白子棋筋，可以說這盤棋下到這時實質上已經結束了。

　　請看第二譜（24—53即124—153）：

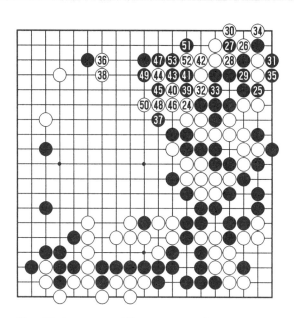

第二譜（24 — 53 即 124 — 153）

　　白方不肯此時就認輸，是古人棋風的表現。古代圍棋
沒有進行爭第一、第二……的比賽觀念，至少沒有關於圍
棋比賽的正式記載。大多是棋手之間以娛樂和賭錢的遊
戲，所以，不像現代專業棋手的正式比賽，一看實在贏不
回來了就認輸。

　　白方在 36 位引征，黑 37 絲毫沒有懈怠，既防止白棋
的 8 個子逃出來又準備著進攻右上方的白棋。

　　白 38 只好把走白 36 時的意圖貫徹到底。

　　但是，黑 39 是非常兇狠的一擊，到白 44 是白棋很難
選擇的種種應對中的一種應對，很難說它的優劣，因為正如
前面所述，白棋已經是敗局已定，怎麼下也不會有轉機了。

　　黑 45 的下法疑點頗多。從前面黃龍士的著法來說，這

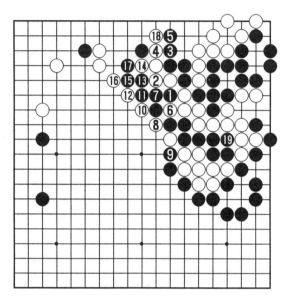

參考圖 1

時他不會計算不出一舉殺死右邊白棋的走法。

請看參考圖 1：

實戰中的黑 45 走參考圖 1 中的 1 位斷，白 2 只好長，然後黑 3 再延氣，白 4 是白方的先手權力，黑 5 不得不接著長。白方從白 6 開始了對黑棋來說有驚無險的反擊，白 8、10 雖然開始征吃黑子，但是到黑 17，黑棋有反打吃白棋的機會，白棋全線崩潰，黑棋自然一舉取得不可動搖的勝利。

黑 53 的應法也是疑問手，請看參考圖 2：

實戰中的黑 53 走參考圖 2 中的黑 1 位退，是並不很複雜的計算，白 2 以下為活棋而掙扎，但是到黑 13 成為了打緩氣劫，白棋是無論如何沒有打贏的可能。

以上兩處都是在今天的專業棋手們實際比賽裏不可能

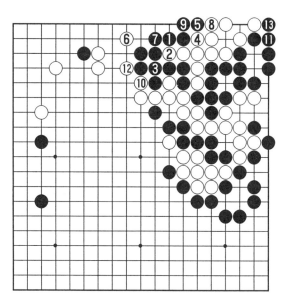

參考圖 2

出現的誤算。之所以在流傳下來的棋譜中出現了這類不可
理解的失著，說明當時的圍棋國手還是無法和我們今天專
業棋手的水準相提並論，或者說：當時的黃龍士是否有什
麼難言之隱，以至在棋局上演出了關羽義釋曹操的喜劇。

　　請看第三譜（54—127 即 154—227）：

　　棋局進入第三譜，完全表現出了黃龍士精確計算的棋
藝水準，黑棋同時纏繞攻擊著三塊不安定的白方孤棋，黑
棋處處主動，處處得心應手，終於在 127 手斷掉了黑棋歸
路以後將白棋多達 27 枚子的大龍團團圍住，以下雙方將進
行比氣，黑棋僅以多一氣取勝。由於這一點已經被對局的
雙方都計算無誤，所以白棋中盤認輸了。

　　總 227 手，黑中盤勝。

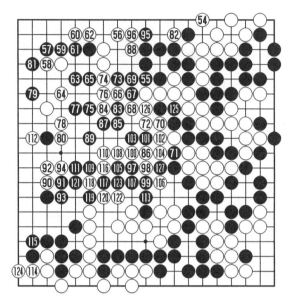

第三譜（54 — 127 即 154 — 227）

黃龍士名局之二「血淚篇」

黃龍士（白） 徐星友（授三子）

清朝初年，由於社會的走向還沒有成定局，許多漢人學子尚在觀望中，沒有什麼正經的事情可幹，下棋對弈就成了他們每日的功課，如此不久，就湧現出了許多圍棋新手和高手，也產生出了許多永垂圍棋歷史的佳話。這之中就有非常著名的「血淚篇」。

明末清初，在過百齡和周懶予之後，中國圍棋史上又出現兩座高峰———黃龍士和徐星友。繼黃龍士之後稱雄棋壇的是他的學生徐星友。據《杭州府志》記載，徐星友

名遠，錢塘人，他的書法繪畫都很好，尤其擅長圍棋，據說徐星友學棋時間較晚，但是學習得很認真，有「徐星友三年不下樓」之說，意思是，徐星友癡迷圍棋，整日裏鑽研，連續三年足不出戶，連樓都沒有下過。他在圍棋入門以後師從黃龍士，名師出高徒，加上徐星友專心致志，刻苦用功，所以徐星友棋藝進步很快。當他的棋藝已經達到和黃龍士只相差二子距離的程度時，黃龍士仍以授三子與之對局，前後共下了十局棋。因為多讓了一子，黃龍士要付出比正常狀態下十倍的苦功，每一步棋都要殫精竭慮，苦思冥想。徐星友也不輕鬆，說是多讓一子，也不過就是用今天的話說五目的差距，稍有不慎這點優勢就蕩然無存，這十局棋下得異常激烈，當時就被人們稱為「血淚篇」。這十局棋之後，徐星友棋藝猛進，終於達到了與老師黃龍士齊名的水準。

明明是授二子的水準，老師非要授三子來下，從這小小的事情裏黃龍士爭強好勝的性格十分鮮明地表現了出來。由於是勉強行事，棋局上也鮮明地表現了落子勉強的無奈。

請看第一譜（1—64）：

到白 21 時，雙方的著法凸現著古棋的時代特點，誰也不重視實地，都以攻擊為首要。

黑 22，如果換成了現代的人下授子棋，可以選擇參考圖 1 的下法。

請看參考圖 1：

黑方此時走黑 1 扳，更符合被讓子的身份，到黑 5 打吃，黑方還保留著 A 位的提子和 B 位的斷，而黑方兩處的

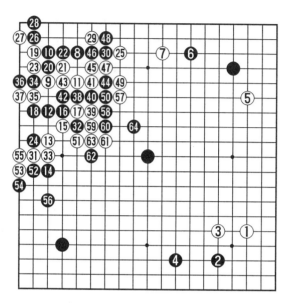

第一譜（1－64）

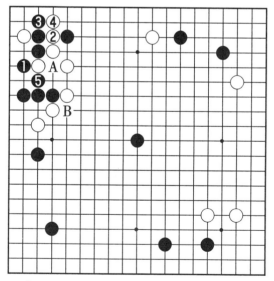

參考圖1

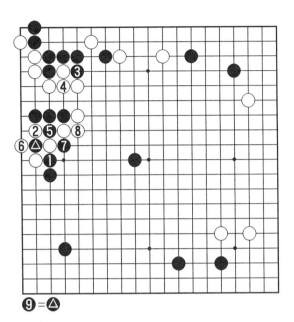

9 = ▲

參考圖2

棋連到了一起,讓白方沒有攻擊黑棋孤棋的機會,從戰略上來講明顯黑方更有利一些。白方雖然在左上形成了一定規模的模樣,但並不可怕,因為如果白方在 B 位補的話,黑方此時怎麼打入白方模樣都沒有什麼問題。

黑 32 有疑問,或者說是黑棋中途改變了計畫,致使黑 32 變成了不好的棋。

請看參考圖2:

黑 32 走圖中的黑 1 位斷,到黑 9 提劫,其結果也是兩處的黑棋連到了一起,白方即使有勁也不知道往哪去使才好。白方自己的棋由於還沒有明確的眼,無暇去找黑棋決

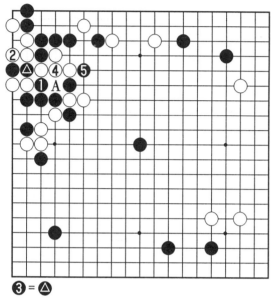

❸ = △

參考圖 3

戰，黑方在戰略上仍舊掌握著主動。

黑 32 以後，由於白 33 的失當，黑方有了一個絕好一舉取得勝勢的機會，從而說黑 32 有些道理，那麼，到黑 38 都是極有遠慮，計算準確的妙想構思。

白 33 此時應先於白 47 迫使黑棋在上方應一手，否則就有了參考圖 3 的下法。

請看參考圖 3：

實戰中白 39 長以後，黑 40 應該走圖中的黑 1 位打吃，白 2 提子，黑 3 在 ❹ 子處撲，白 4 如果接上的話，黑 5 扳，角上白棋全部被殺，如果真的如此，那麼，可以說徐星友已經確定了不可動搖的勝勢。

白 4 不接改走提黑棋撲進的子的話，黑方 A 位接，白

4位接，黑方再於5位扳，結果和前述下法一樣。

這裏所出現戲劇性的黑方沒有走出十分嚴厲下法的情況，真的讓我們這些後人難以定奪：是徐星友不願意讓老師難堪，剛走了40著棋就迫使老師認輸，實在有些不好意思，才在這裏放棄了一舉獲勝的機會？還是他的水準就是還沒有到國手的程度，所以沒有看出來參考圖3的下法？果真如此的話，實戰中的黑34斷和黑36的下立就不好解釋了。

黑56落了後手讓白方有機會把黑32一子吃掉也是不可以原諒的錯誤，此著既出，說明當年徐星友和黃龍士的棋藝水準相比的確還有不小的差距。

從前面所分析過的黑40的失著來看，說明黃龍士也沒有事先看到參考圖3中的並不是很複雜的下法。當年對局時的詳細情況現在已經不可考，黃龍士是否還有難言之隱不得而知，僅從棋局品質看，可以推翻前不久有的文章說黃龍士當有如今13段水準的說法。

這盤棋之所以被當作名局，黃龍士的高超棋藝主要表現在第二譜。

請看第二譜（65－164）：

雖然是授三子的棋，但是，黃龍士的精妙著法還是有所閃現，從黑98以後，白103開始楞扭黑棋的活羊頭，到白111白方在右上角圍出了多達近40目的一片巨空，雖然說黑方在右上角還有打劫活的手段，不過，眼下白方還不怕黑方在右上角動手活棋。而此時，黑方全盤的實空竟然沒有白方多。作為授三子局能下到這個程度，應該是黃龍士的名局了。

但從全局均衡來看，黑方全盤非常厚實，白方要想真

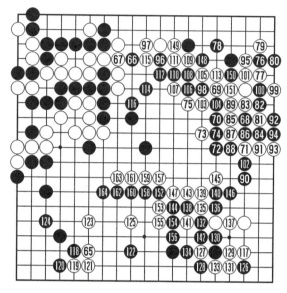

第二譜（65—164）

正的贏棋還不是那麼容易。

白方的 117 手，說明了黑方還未失去全局的主動權。左邊的白棋需要加強，右邊的實地也需要去搶，如果讓黑方走上白 117 的位置，那麼，右邊的白棋也要設法去尋找活路。而且實地極大，白 117 是不得已而為之了。

從黑方 118 起，黑方開始全線反擊白棋了。到黑 164，白方下邊的棋要死，中腹的棋需要花一手和自己的棋聯絡，此時的白方已經看不到一線曙光。不是中腹的棋要死就是下邊的棋要死。

請看第三譜（165—234）

就在白方敗局已定的情況下，白方從 165 開始，到黑方 198 提劫，白棋精妙從事竟然走出了個天下大劫。這之

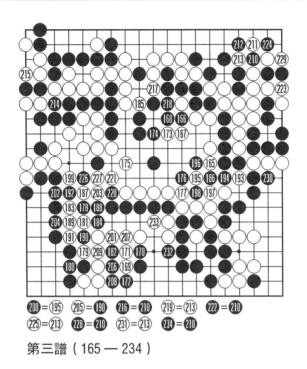

第三譜（165 — 234）

中的具體下法不介紹了，黑方在取捨上肯定有失當的地
方。黑200不得不消劫，因為此時再去應劫的話，白方在
195處提劫後黑方的一條巨龍將被活活圍死，黃龍士的計
算能力和殺傷力由此可見一斑。白201虎將中腹的黑方8
子吃掉，局部來說的話，白方取得巨大的成功。也正因為
殺掉的黑子較多也就孕育了許多可資黑方使用的劫材。

　　徐星友也不是等閒之輩，在劫材有利的情況下他在右
上角進行了殊死的一搏，到白213提劫，白方的基本空裏
出現了危機，如果吃不死黑棋的話，白方的基本空就將蕩
然無存，然而白方的劫材遠遠少於黑方，黑234再次將劫
提起後，白方不得不認輸了。

綜觀這盤棋，雙方都有許多比較明顯的失誤，由此可見今天的圍棋水準比三百多年前還是有了長足的進步。但是，這並不意味著這盤棋沒有價值，它讓我們活靈活現地看到了我們祖先棋藝方面的優長，欣賞到了當時那個時代的棋藝風格和特點，不是很好的學習和享受嗎！

共 234 手，黑中盤勝。

黃龍士名局之三「血淚篇」
黃龍士（白）　徐星友（授三子）

在實力只能讓二子的情況下非要讓三子，在古今中外的歷史上除了黃龍士外再沒有第二個人。那麼可想而知，這三個子就如同一座很難逾越的高山橫垣在黃龍士的面前。按照貼目的規定，先走的一方要貼 5 目以上，據此，那一個子的價值顯然在 10 目開外了，三個子就是 30 多目。棋還沒有下，先讓黑方已經得到了 30 多目，這就需要白方兢兢業業、一絲不苟、點點滴滴地一點一點往回扳。但是，就是費盡了心機扳回了 29 目，應該說是很了不起的努力了，可是按讓子棋的規定，還是白方輸棋，所以，這個讓三子的棋是難上加難的。

凡事情都有例外。現在介紹的就是黃龍士授徐星友三子局的一盤較為難得的贏棋。在前面已經講過了，徐星友身上的負擔也不輕的，讓二子的實力如果下讓三子的棋還輸的話，那無論如何是無顏去見江東父老的。所以，越是怕輸就難免越謹慎，越謹慎就越難以正常發揮水準，徐星友有徐星友的難處。

第一譜（1 — 82）

請看第一譜（1 — 82）

用今天的眼光看古人的棋難免有古不如今的感覺，這也並不奇怪，因為三百多年不是一個短時間，這之中圍棋肯定也應該有長足的發展，否則反而違背事物的發展規律了。

白1時黑2不占角而是佔據邊上的大場，是和今天的圍棋子效理論相違背的。

白3從這個方向來掛角也是古人圍棋水準的局限性決定的。所以，到白13往中腹跳的時候，白方已經陷入黑方的夾擊之中，比較被動了。此時就是進左下角的三·三也於事無補，因為如果進角的話，外面黑方外勢太大了，白方以後很難辦。

但是，黑方錯失了一次絕好的機會後，反而給了白方

參考圖1

被動變主動的機會。

請看參考圖1：

　　白△子（實戰中的白23）時，黑1挖是絕好的反擊機會，以下到黑7是雙方最善的下法，但是接下去，白方無法脫逃自己被殲滅的命運。左下角被分斷成兩部分的白棋必有一部分被吃掉。如此，白方很難挽回敗局。

　　黑24的忍讓給了白方可乘之機，到白33把黑棋完全封住白方獲得了意外的成功。

　　由於是讓三子的棋，儘管白方在左下角不僅躲過了黑方致命的一擊，還形成了可觀的厚勢，但是，距離佔據優勢地位還有不少的差距。

　　黑64太緩，而且不是古代圍棋的風格，此時應該在A

⒄＝⑿ ⒆＝⑿

第二譜（83 — 173）

位繼續對白方的孤棋加以攻擊，然後再確定佔據上邊還是右邊的大場。

黑 72 也是緩著，應該對白 65、67 兩子進行攻擊來尋找以後的機會。

由於黑方的著法屢屢失當，到白 81 雙方的實空已經差距不大了。

請看第二譜（83 — 173）

後半盤是白方完全控制了局面的情景。黑 84 在實空不夠的情況下只好深入敵後，經過輾轉騰挪，到白走出 117 時，黑方如果能忍住不和白方拼命的話，黑方還不至於敗得很慘。黑 118 以下沒有成算，不像白方已經深思熟慮，

到白 127 提劫黑方已經被白方把局勢弄得非常複雜，從這個意義上來說，白方戰略上完全成功。

到白 131 時，黑方應該避開白方的鋒芒，自己的大龍只要不完全死掉，黑方還有和白方爭勝的可能。白 133 長的話已經有了白 151 的斷，黑 132 是最後的敗著。

總觀這局棋，應該說是清朝初年中國圍棋最高水準的體現，其中固然有不少錯誤，但是，白方精密的計算和雄壯的氣勢還是有不可低估的欣賞價值。我們從這局棋裏可以看到圍棋的發展脈絡和佈局、中盤作戰等古人的思維方式和思想方法，反過來可以更好地讓我們明白和理解現代的圍棋理論為什麼是這樣的。

共 173 手，白中盤勝。

《血淚篇》中的徐星友

　　徐星友（1644—？）清順治、康熙年間的棋手。名遠，浙江杭州人。

　　徐星友成名後，依照前輩棋手的慣例開始遊歷四方，尋找能和自己一戰的棋手，第一站來到了京城。此時天下太平，一些附庸風雅的達官貴人如獲至寶，徐星友成了他們的座上客。

　　對徐星友來說，從大老遠的南方跋山涉水來到京城，目的不是輕衣肥食，只想有更多的對手和機會，見識一下天下的高人，使自己的棋藝有更大的長進。到京不久，他就聽說有一位高麗使者，自稱棋弈天下第一，徐星友前去較量，結果一連贏了好幾盤，徐星友在京城一炮打響，從此聲譽更高。

　　徐星友在京城真正要站住腳，光贏高麗人是不行的，少不了與前輩棋手進行個高低之分的較量。當時明末老棋手周東侯尚有聲望，著名戲劇家孔子後代孔尚任就曾在某顯貴家觀看過周、徐兩人的對局。這盤棋從吃完早飯時下起，每著一子，雙方都沉思良久，琢磨再三，直到中午方下完。結果，周東侯輸兩子。老棋手十分沮喪。

　　孔尚任觀此局有感，寫了詩道：

　　「疏簾清簟坐移時，局罷真教變白髭。老手周郎輸二子，長安別是一家棋。」

　　徐星友在棋壇上前後獨領風騷達四十餘年,自然是和黃龍士的壯年早逝有關,於是民間有了徐星友謀害黃龍士的說法。

　　康熙末期,徐星友在京城遇到圍棋後起之秀程蘭如的挑戰,這次輪到徐星友步入當年周東侯的境地,成了程蘭如手下敗將。徐星友自知大勢已去,從此歸隱故鄉,開始他的著作生涯。徐星友的棋風,最顯著的特點是「平淡」。這大概是因為師承黃龍士的緣故。

　　在徐星友所著《兼山堂弈譜》中,對自己的棋風,曾有如下的論述:「沖和恬淡,渾淪融和」,「制於有形,不若制於無形」,「善戰而勝,曷若不戰屈人」,「閒談整密,大方正派」等等,其中最重要的一點就是「不戰屈人」,這是「平淡」的根結。

　　所謂「不戰屈人」,就是在大局上掌握了絕對的主動權以後,不用再去冒風險去拼殺,而是穩紮穩打、步步為營,依仗對全局的把握一點點地迫使對方退讓,直到取得最後勝利。這種理論上和實戰中表現出來的圍棋棋藝的最佳境界,也是對以往圍棋棋藝水準的無形批評。

　　在黃龍士和徐星友之前的對局裏,大都以激烈搏殺為善,和孫子對兵法上的見解相去甚遠。而從黃龍士、徐星友之後,將含蓄、不露鋒芒而又堅強有力的棋藝呈現在了世人面前,對後世圍棋棋風的轉變影響甚大。

　　徐星友後半生傾注全力撰寫《兼山堂弈譜》,它是我國最有價值的幾部古譜之一。明朝以前的棋譜,一般只列姓名圖勢,不加評論。明朝中葉起,在有些棋譜中開始出現評語,但大多寥寥數語,不甚其詳,讀者看了似懂非

懂，收益有限。

清初一些棋譜，如吳貞吉的《不古編》、盛大有的《弈府陽秋》、周東侯的《弈悟》等，開始改變過去評語過於簡單的現象，但終因棋藝水準文學功底都有限的原因，詞語含糊不清，敘述不確之處隨處可見。徐星友的棋著，精選了過百齡、李元兆、周懶予、盛大有、汪漢年，周東侯、黃龍士等國手中有代表性的棋局，詳加評注，觀點頗為中肯確切。

徐星友結合自己一生的對局實戰經驗，對各局棋的得失作了認真的研究分析，對各個名手的棋風進行了深刻的總結。這本書影響很大，後來棋手施襄夏曾說：「得之（指《兼山堂弈譜》）潛玩數年，獲益良多。」

關於徐星友的道德為人疑問頗多，除了前面所提到的關於黃龍士死因的說法外，《清代軼聞》中還記有這樣一則傳說：

徐星友初入棋壇，遇黃龍士。黃龍士見徐星友聰慧並對圍棋有悟性，便與他連下了十局，邊下邊指點，徐星友由此對棋道大悟，遂成為國手。

但是，徐星友寡恩。清朝乾隆年間，黃、徐二人同在宮廷裏當圍棋供奉，根據清朝的規定，凡是在宮裏當供奉的，大都是或五品或六品的中級官員。黃龍士為人誠樸，耿直不阿。徐星友為人機敏，善於交際，結交了不少宮裏的太監。

一天，黃龍士正在家中閑坐，徐星友突然前來拜訪。很誠懇地說：「你的棋下得比我好，你已經贏了我很多次了，下次在皇上面前下棋時，能不能稍讓一子，讓我也風

光風光。」

黃龍士是個痛快人，而且耳根子軟，徐星友這樣一求他，他就痛快地答應了。誰知第二天，乾隆就命人傳來聖旨，命黃、徐二人去宮裏下棋。二人來到宮裏，乾隆指揮著一個紅漆盒子對二人說：

「這盒內有一寶貝，今天誰贏了這盤棋，這寶貝就賜給誰。」

黃龍士聽了，並沒有在意，因為皇上每次召他下棋，都會有賞賜，不過是什麼金銀珠寶之類的東西。黃龍士的棋藝向來在徐星友之上，想贏他是很容易的。但在對局中，徐星友頻頻向他使眼色，求他手下留情。黃龍士不是那種出爾反爾的人，既然答應了讓徐星友一盤，就不會食言，所以對局時沒有盡全力，棋局完了黃龍士恰好輸一子。乾隆看了，歎息道：

「你的棋下得比徐星友好，我是知道的。可惜你的命不如他呀！」說著便命人把盒子打開。原來盒子裏裝的是一張知府委任狀，黃龍士這才後悔莫及，知道自己上了當。徐星友接過委任狀，叩首謝恩，揚長而去。原來，內監在前一天已經向徐星友透露了皇帝要賜勝者為知府的消息，而黃龍士卻被蒙在鼓裏。

根據可靠的記載，徐星友對人還是很不錯的，為人也還厚道，但是為什麼在歷史上流傳著許多對他很不恭的逸事，的確讓後人感到費解。結合現在的現實看，當代的許多事情還讓人不明就裏，更何況是幾百年前的事情了。我們把主要的精力放在棋上罷了。

更為難得的是，徐星友70餘歲的時候，還指導范西

屏、施襄夏學弈，和他們對局，成為圍棋史上的佳話。

徐星友的名局之一
黃龍士（白）　徐星友（黑）

　　徐星友比黃龍士大 7 歲，但是學棋比黃龍士晚，開始的時候要被黃龍士受四子，等受三子的「血淚篇」下完了，徐星友在棋藝上已經可以和老師黃龍士並駕齊驅，這裏介紹的就是徐星友和黃龍士平下的一盤棋。

　　徐星友和黃龍士的「血淚篇」不會下好幾年，從現在流傳下的資料看也不過就是十數盤棋，能下一年時間就已經不算快了。但就在一年時間裏徐星友趕上了黃龍士也是很了不起的高速度。透過徐星友學習圍棋的過程可以知道，圍棋水準的提高在很大程度上是個「悟」的過程，悟的快，悟的早，悟到了，理解了圍棋內在的精神和精髓，就往往可以做到圍棋水準有質的變化和迅速地提高。佛的禪宗裏很講究「頓悟」，就是忽然有了「驀然回首，那人卻在燈火闌珊處」之感，在一剎間想明白了。

　　圍棋方面有了這個「悟」，就是在圍棋的境界上有了質的變化，至於一些技術方面的細節那都是下到了功夫自然水到渠成的事情；如果「悟」不到，那在圍棋上就永遠可能只是個二流的水準。

　　當然「悟」也是有歷史階段的。讓幾百年以前的棋手就悟到今天棋手那般境界顯然是不可能的，也是不現實的。歷史承認一定階段的快速發展，但是，往往不承認跨越。

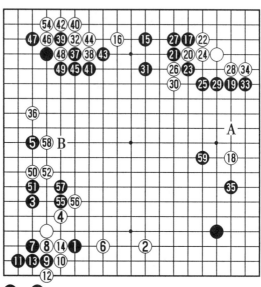

�53 ＝ ㊴

第一譜（1 — 59）

請看第一譜（1 — 59）：

黑 23 打吃，然後 25 尖，把角上的空讓給白方，自己取得了完整的外勢，在這個局部，黑方顯然占了比較大的便宜。

白 26、30 雖然是切斷了黑棋的聯絡，但是，《棋經十三篇》裏講的是「兩活勿斷」，所以這裏的兩個白子是效率不高的，違背了《棋經十三篇》裏的行棋原則。黑 33 先手下立以後還有以後的 A 位的先手扳，也是以後可以應該占到的比較大的便宜，黑 35 再攻擊白 18，從而在布局階段已經占了優勢。

白 36 時，黑 37 改在 B 位簡明地跳起，是照應全局的

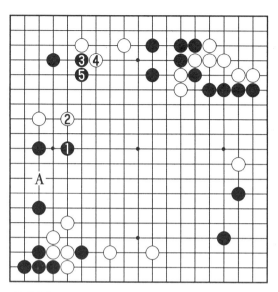

參考圖1

好手。黑方左上角的黑子此時並不怕白方的任何攻擊。

請看參考圖1：

黑1跳起，白2對於左角上黑子並無有效攻擊手段，只好也跟著跳起，然後黑3靠壓，白4扳黑方5位退，以下無論怎麼下，黑方都是進退自如，並沒有什麼不好。且白方在A位一帶的打入還被緩解了。

實戰中黑37靠壓白棋，到白58壓住黑5以後，左上的黑方外勢在很大的程度上被抵消了，只是黑43位的打和右上的黑棋取得了聯絡算是有所得。如此不如當初在B位跳，遠遠威懾著白26、30兩子更好些。

白50是走36時就預定要下的棋，由於黑方這一帶棋形不是很嚴整，對50的打入沒有對付的好辦法。

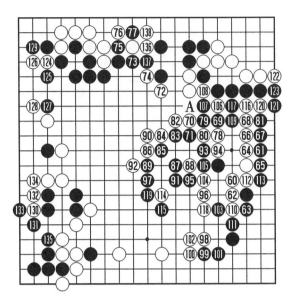

第二譜（60 — 138）

黑 59 鎮，被古人評為此時的最要緊之著，後來新中國的老棋手、曾當過聶衛平初學圍棋階段的老師雷溥華在棋評中也認為這是一步非常好的棋。

古譜《兼山堂弈譜》認為，在白 36 的時候，白方就應該在 59 位跳起。

其實由於左邊及左下角是白方的勢力範圍，黑 59 的攻擊即使在中腹形成了外勢也沒有什麼實際的意義，得不到什麼收穫，還不如走譜中的 A 位拆二攻擊白子更實惠。

請看第二譜：（60—138）

正由於上述的原因，進入本譜，白 60 小尖的時候，黑 61 卻又放棄了從外面對白棋的進攻，而去二路搜根，從此可以看出走黑 59 時並不是很情願的矛盾心情。

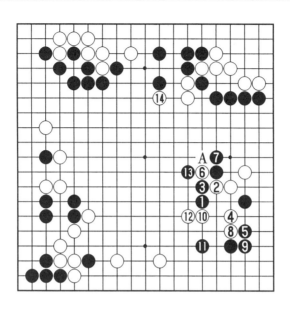

參考圖2

　　另外，如果決定走 61 的搜根的話，也應該在 122 位處先手扳粘，對以後的作戰影響極大。

　　對白 60 的尖出，古代有很定型的下法。

　　請看參考圖2：

　　黑 61 如果走參考圖 2 中的 1 位飛鎮，在古代被稱為「九五鎮」，到黑 13 征吃白子在右邊局部告一段落，但接下去，白 14 靠，黑方感到不好應對，因為白方一方面可以伺機在 A 位逃出，另一方面對上方的黑棋的壓力也不輕。所以，對於十分慣熟的「九五鎮」只好放棄了。

　　到白 66 止，黑棋在二路上爬，實在是太勉強了，原本右上的黑方外勢此時竟有了可能變為孤棋的態勢，這是黑方無論如何不能接受的，現在回過頭看的話，假如在黑 61

之前，黑方先在 122 位扳了的話，由於 123 位處是硬腿，黑棋有一路爬過的秘密通道，黑方等於節省了一個子。

白 68 太緩了，還以為黑方馬上就在黑 81 位處應，此時就應該在 78 位處跳起，黑如在 107 位處尖，白在 71 位接著跳，黑在 A 位長，白在 98 位封鎖住黑方的出路，如此形成了從左下到右上一帶很可觀的外勢，棄掉的不過是右上角的兩個白子，白 68 位的長總歸是白方的先手權利，如此白方的局勢將變得比較有利。

黑 69 抓緊時機切斷了白方上下兩處棋子的聯繫，從此導致了黑方在全局中的主動權，以下基本上是雙方沒有什麼大的錯誤的應對，到黑 119，黑棋不但把孤棋完全處理好，同時在下邊白方有可能成空的地方形成了一定的外勢，白方右邊的孤棋一路單官連回了家，除了白 100 和 102 算是圍到了幾目棋，其他的子都是為了活命奔忙而已。

黑 99、101、111 等著把原本不是很牢固的右下角變成了實實在在的空，全有賴於在攻擊右邊白方孤棋所得到的利益。

白 68 瞬間錯失了一次取得優勢的機會，黑 69 也是在白方失誤的瞬間躲避了一次嚴重的危機，進而取得了優勢地位。佛說：「生死就在呼吸間」，是有一定的道理的。佛的意思是任何人在任何時候都要小心從事，否則一口氣上不來你的生命就沒有了。

圍棋看來也如此，勝利和失敗也全是一口氣的事情，也要時時刻刻小心謹慎。中國圍棋水準和韓國圍棋水準的差距也就是一息間的事，一處小小的不注意就敗下陣來。如果說一上來就不行，差距大的話，反而容易明白自己的

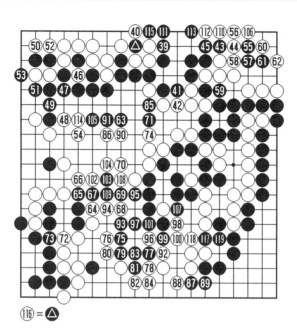

⑪⑥ = ▲

第三譜（39 — 119 即 139 — 219）

不行之處，趕起來好趕一些。全在不起眼的地方失利，有的人就不能客觀、正確地對待自己的不足之處了，全把韓國人的勝利歸結到韓國棋手的運氣好、韓國人的心態好、韓國人的心理素質好等原因上去，實際上大多數的情況下就是中國棋手下在圍棋上的功夫不夠，只是不大願意承認這點罷了。

　　請看第三譜（39—119，即 139 — 219）：

　　第三譜基本上都是官子，雙方應對沒有什麼太大的出入，對結果沒有產生大的影響。

　　本局共 219 手，黑方以較大的差距贏得了這盤棋的勝利。

徐星友名局之二───徐程十局

徐星友（白）　程蘭如（黑）

　　徐星友大程蘭如 48 歲，在他和程蘭如進行十盤棋戰之前的 40 多年間，中國沒有頂尖棋手冒出來，所以，當程蘭如可以一戰的時候，孤獨了許久的徐星友欣然同意和程蘭如來場十局大戰。這時已經是徐星友的晚年了。

　　更為難得的是，儘管在年齡上兩人有十分明顯的優劣之分，但是，徐星友還是兢兢業業走出了不少好棋。贏下了這一盤。當時的比賽情景由於缺少資料，具體情況如何我們不得而知。

　　以今天的情景推想一下當初，還是可以多少想像一下當年的情況的。2003 年 3 月 24 日中國的圍棋名人戰第 2 輪，聶衛平和後起之秀邱峻的一盤棋，上來聶衛平以自己優越的大局觀和獨到地對圍棋精髓的深刻理解佔據了領先 60 目的絕對優勢。但是到了後半盤，歲月不饒人，一個不起眼的疏忽，致使聶衛平竟以半目之差敗北。這種情景不是一次兩次地發生在聶衛平的身上了。自然淘汰的法則在人人面前是那麼絲毫不走樣的平等。所以，60 多歲的徐星友能戰勝了才 20 出頭的程蘭如也是相當不容易的了。

　　請看第一譜（1 — 15）：

　　中國古代的圍棋和現在的圍棋一樣，也有當時流行的下法，這盤棋是更典型的。從中大家可以瞭解到古代的圍棋是什麼樣的模式。

　　黑 1 至 15 是布局階段，這在古棋裏是很正常的情況，

第一譜（1 — 15）

20 世紀 50、60 年代的時候由於大型定式比較流行，所以布局階段多達 50、60 步棋。韓國的圍棋躍居世界領先地位以後，快速進入中盤的特點逐漸成為世界圍棋的主流，從這點看又有些回歸歷史的感覺。

　　古代的圍棋理論對布局怎麼下，有比較定型和固定的下法，《弈理指歸》中有布局口訣，共 32 個字：對陣布局，「六三」、「九三」，關、飛、拆二，大意須參；五行並用，分列邊疆，母稍偏勝，向背端詳。」這就是古代圍棋布局理論的全部要旨了。本盤棋中，開始的 15 步棋裏，所謂的「六三」、「九三」，「關、飛、拆二」共占了 14 著，只是黑 11 的拆三不多見，雙方其他的著法基本都是按著《弈理指歸》總結出的下法下的，有的棋裏甚至完全和《弈理指歸》講的一模一樣。

第二譜（16 — 100）

　　當然，古代的圍棋理論和今天比起來已經有了相當的距離，古代的一些下法也基本不適宜現在的下法，並沒有什麼更現實的指導意義，我們只是作為歷史的繼承，瞭解些古人的下法。

　　請看第二譜（16 — 100）：

　　白 16 不顧自己的右上角也並不是很牢固的情況下就先打入對方的陣地裏，是古人對圍棋的理解和今人有不同才下出的著法，現在的圍棋一般不會主動去挑起戰鬥，而是由於圍空圍不過對方了才打入到對方陣地裏去的，因為任何打入都是在敵強我弱的情況下進行的，很容易就導致了全局的被動，所以輕易不願意冒這個險。

　　對於白 16 的下法，施襄夏曾說過：在 16 位的打入叫

「小侵」，如果在 20 位打入的話叫「大侵」。施襄夏還說
道：「五‧三」（指 20 位的打入）易活傷右。大意是：在
20 位的打入很容易做活，但是，容易傷及到右邊的「拆
二」。

　　白 18 以下是古代這種場合下的「定式」下法，已經成
為固定的套路。

　　黑 27 和白 16 一樣也是「小侵」，反映出了古代圍棋
的手段較為單調的現象。固然有「座子」造成的先天不
足，但是，也說明了能在圍棋裏下出具有獨創性著法的棋
手還是不多見的，經常看到的是在前人的後面亦步亦趨的
情景。

　　白方在右上角的戰鬥中，應對有誤，角部的空被掏了
不說，自己還要去尋找活路，可以說作戰很不成功。

　　黑 81 的下法給了白方扭轉被動局勢的機會———

請看參考圖 1：

　　黑 81 如走參考圖中的黑 1 位接，白 2 只有老老實實的
接上，否則黑在 2 位斷打，白方的大尾巴被吃損失太大。
然後黑 3 斷好手，白 4 只好如此地忍讓，否則也是損失更
大，以下到黑 11 位拐黑方比實戰要便宜，因為以後還留有
A 位的沖，所以白方的外勢不是那麼嚴整，另外，白棋在
上方成空的地域還被壓縮了很多。

　　實戰中，到白 84 長出，白方放棄了 5 個白子以後，原
本是逃孤的白棋不但完全安定下來，而且在上方形成了模
樣，有較大地圍空潛力。還爭取到了寶貴的先手，如此白
方已經由不利局勢轉化為稍稍有利的局勢。

　　到黑 95 跳出，白方形勢繼續往有利地位進一步轉化。

參考圖1

反觀這一階段的黑方，除了吃掉了 5 個白子算是收穫，其餘地方皆沒有占到什麼明確便宜。白方的經驗和深厚的功力在一棄一取之間不動聲色地利用轉換扭轉了不利的情況。

請看第三譜（1 — 96 即 101 — 196）：

進入本譜，雙方在下邊展開了激烈的攻防，過程中，黑方又有明顯的失誤。白 10 長出是疑問手，黑 11 應的也有問題。

請看參考圖 2：

實戰中的黑 11 應該走參考圖 2 中的黑 1 點，白 2 的打吃並不可怕，黑 3 接，白 4 雖然有斷，由於黑 5 可以撲劫和白方進行生死決戰，加之此劫黑輕白重，黑方劫勝的話，右下的白棋將會有被全殲的可能。而白方劫材假設有

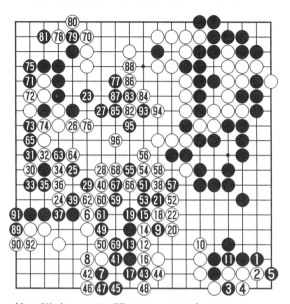

第三譜（1 — 96 即 101 — 196）

參考圖 2

利的話，黑方還可在 B 位打吃棄子，更何況黑方有 A 位長出的劫，而白方卻沒有適合的劫材。由於白方對於打劫決戰並不占上風，所以，白方並不敢走 4 位的斷去開劫。

　　白方如何面對黑 1 的點入也十分頭疼，白方走 C，黑就走 D，白方走 D，黑就走 C，如此不管白方怎麼應，黑方都處於對右下白棋進行攻擊的主動有利地位，從而可以確定不變的勝勢。遺憾的是黑方對參考圖 2 中的下法沒有想到。

　　由於黑方錯失了參考圖 2 中的機會，不得不在下邊和左邊疲於奔命地去努力活棋，而此時的白方則以逸待勞，在左下角和右下邊都借機圍起了不小的空。

　　還值得一說的是，小官子階段，雙方仍然下得十分緊湊，黑 93 打吃的時候，年已古稀的徐星友還是頭不昏眼不花，沒有上黑棋的當，走了白 94 位的退讓，此時白 94 切不可走 95 位的長出來。

　　請看參考圖 3：

　　白 95 如走圖中 1 位長的話，黑方有十分嚴厲的襲擊手段，黑 2 打吃是絕對先手，白 3 不得不提子，黑 4 小尖準備斷白方大龍的歸路，以下是雙方的必然之著，到黑 14 提吃一子，白方的損失將導致輸掉此局。

　　白 96 穩健，確保了此局棋最後的勝利。

　　共 196 手下略，白勝 1 子半。

參考圖 3

清朝四大家之一的程蘭如

程蘭如（1690－？），名天桂，又名慎詒，字純根，新安人。清代圍棋大師，圍棋「新安派」的代表人物。清代雍正、乾隆年間，程蘭如與梁魏今、施定庵、范西屏並稱為盛清四大國手，使中國圍棋進入了我國封建歷史時期最輝煌的年代。

據《乾隆歙縣誌》記載，程蘭如是著名棋手汪漢年的同鄉。他從小拜鄭國任為師學習圍棋，程蘭如聰明過人，不久之後就可以下贏老師，所以鄭國任雖然是他的啟蒙老師但是不再與他談論圍棋的事情了。

《揚州畫坊錄》說，程蘭如不僅圍棋全國第一，下象棋也是國手水準。程蘭如二十歲左右已聞名天下，當時他作為後起之秀在京城與年過花甲的徐星友對弈十局，大勝而歸，從而成為全國第一。

此前，徐星友在棋壇上大約風光了四十餘年。康熙末期，在愛好者的撮合下，後起之秀程蘭如和徐星友在京約定了十局大戰。

當此之時，徐星友一個人獨步棋壇，多少年裏沒有個像樣的對手和自己下棋，一生鑽研圍棋的心血結晶居然沒有一展風采的機會，就像武功蓋世的劍俠空抱著寶劍而一直不出鞘，的確是夠讓人鬱悶的，所以，他真的很希望諾大的中國趕快出來個新秀和自己大戰個百餘回合。因此，

當有人提出讓他和程蘭如較量時，他沒有多想，也沒有考慮自己的年齡和體力就一口答應下來。

說句公道的話，開始，徐星友對黃龍士的故去頗為竊竊暗喜———當初和黃龍士從受三子開始學習下圍棋，只是黃龍士做事情未免太不近人情，明明讓不動三個子卻非要讓三子來下，況且他還比自己小上個十來歲，真是一點情面都不講。

哪個學習圍棋的人不願意儘快和老師平起平坐啊，他不但不鼓勵你長棋份，還非要壓一頭，非從二子加到三子不可。但是，這只是徐星友一時情感上的不痛快，在內心裏徐星友對黃龍士還是尊敬的，他在嘔心瀝血之作《兼山堂弈譜》裏，對黃龍士作出了比較高的評價。

與「當湖十局」相比，「徐、程十局」的影響要小許多。對於徐、程十局，有一種說法是：當時的人們對黃龍士英年早逝多遷罪於徐星友，故此，希望有人能打敗他。令人遺憾的是四十多年來就沒有產生出任何一個可以和徐一爭高下的人。現在有了程蘭如，雖然他的棋藝尚沒有經歷過滄桑歲月的錘煉，但是，畢竟可以和徐交交手了。於是在十局開始以後，愛好者另請了幾位也還不錯的棋手在暗中幫助程蘭如。程蘭如的棋風厚重有力，施襄夏概括為：「以渾厚勝。」這樣的棋最不容易有大的漏洞，十盤棋戰是場曠長日久的爭鬥，加之幾乎每盤棋都是持久戰，程蘭如年輕，下一盤有一盤的進步，徐星友年老力衰下一盤退步一盤，逐漸程蘭如抵抗住了徐星友的巨大壓力，最後程蘭如終於打敗了徐星友。

清康熙末年至嘉慶初年，棋壇霸主不再是某一個人，

而是出現了一群人，梁魏今、程蘭如、范西屏、施襄夏，被稱為「四大家」，並列於棋壇之巔。清人鄧元鋪說：「本朝國弈，以梁、程、范、施為最著，范、施晚出，尤負盛名。四家之弈，高深遠計，突過前賢。」這四個人可以說是代表了我國古代棋藝的最高水準，由此形成棋壇空前興盛的局面。

乾隆十九年九月，程蘭如年逾六旬，但仍「豐神閒靜」，他與新秀韓學之，黃及侶，在揚州晚香亭對弈一月有餘，選其中十五局，由「蘭如評騭為譜，以志一時之雅集」，這就是《晚香亭弈譜》。這是程蘭如的主要著作，也是最有價值的古譜之一，施襄夏曾「盛推此譜與徐星友所著《兼山堂弈譜》同為弈學大宗」。

相傳程蘭如和范西屏曾經有過這樣一場極其精彩的對弈：

程蘭如和范西屏對局，到了大官子階段還保持著局勢的均衡，但是，他對自己能否贏下這盤棋實在是心裏沒有底，儘管表面上不動聲色，其實他對一盤細棋在官子階段能否不出意外並沒有把握。

以他以往和年長幾歲的經驗觀察，范西屏若穩紮穩打，不自亂陣腳，就說明他思路清晰且底氣十足，結局肯定是凶多吉少；他若一旦貪功冒進棋著有無理之嫌，則說明他心氣已虛，自己就勝券在握了。

此時西屏在中腹走出了多拆一路的疑問手，本來這手棋走單關跳更為穩妥。范西屏擔心的是如果步子邁得小了，對方若真的圍起空來，依然是個兩分細棋局面，多跳一路顯然意在誘使對方來切斷來戰鬥，從而打破膠著狀

態，把局面引向複雜。

　　這手棋傳到眾棋迷那裏，馬上引起了激烈的爭論。

　　以胡鐵頭為首的部分人都認為范西屏的這一手是難得的好棋，說，此時不拼的話收官階段會陷入被動；徐星友等人則認為，此著為敗著，分析盤面，少跳一路也是堂堂正正的下法，而且降低了可能出現的風險，如此走下去慢慢收官雖不大勝卻也勝利在望。而大跳過分，一旦程蘭如脫先在周邊稍作幾步準備，沖斷大跳一子的價值就將成倍增加，這樣，棋局勝負的天平傾向哪一方將即刻明朗。

　　還有許多人主張既不走跳也不走大跳，而應直接去搶先手官子，眾說紛紜，各執一辭，互不相讓。不到半個時辰，程蘭如應著已出，果然是放棄了預留的種種借用手段而在周邊連壓黑棋，黑無法脫先，眼睜睜看著那大跳一子在棋盤上雖無半步移動，卻似乎在向著懸崖漸漸逼近。

　　此時，胡鐵頭等人再也無法堅持原先的觀點。現在只有徐星友最有資格對後面的棋加以分析，但眾人眼巴巴等了半天只聽他歎了一口氣，緩緩站起身來，彷彿自言自語道：這盤棋結束了！

　　說完這句話他便逕自離開了亭子。大部分棋迷見棋尚在中局哪裡就會結束，還在等范西屏妙手回春。誰知時間不久果然就傳來了消息：執黑棋的范西屏已中盤投子認輸！性急的人便馬上趕去院中間的亭子準備去看兩位對陣者復盤分析。

　　但范西屏並未像往常那樣和程蘭如復盤討教，只是默不作聲離開麟園，向湖邊走去。程蘭如見狀向大家擺了擺手，示意不要打擾他，自己卻遠遠跟在他後面。忽然范西

屏雙目炯炯有神轉過身來，對程蘭如施禮然後道：程前輩，決勝局，西屏不會再犯同樣的錯誤了！程蘭如含笑不語，他的鬚髯隨著秋風微微飄動，一派仙風道骨讓人頓生景仰之意。

若干年後，程蘭如的年歲更老了幾歲，自然不再是范西屏、施襄夏的對手，棋聖地位又被他們所取代，看來「江山代有人才出，各領風騷數百年」，是永恆不變的定律。

程蘭如一生留下了不少被後人奉為典範的弈譜，其中，他與梁魏今留下了 23 局譜，與施定庵留有五局譜。

程蘭如名局之一

程蘭如（白）　胡肇麟（受二子）

胡肇麟，生年不詳，江蘇揚州人。有寫作兆麟的。應該說是清朝雍正、乾隆年間數一數二的業餘高手，任何時代大約都如此，有專門以下圍棋為生的，久了自然成為了國手，不行的話也就多少要遠離圍棋一些了。

胡肇麟是鹽商，有錢還特別喜歡賭棋，據《清朝野史》載，初與梁魏今、程蘭如、范西屏、施襄夏均受二子，對局極多，相傳每輸一個子就給勝家一兩銀子，一盤棋要是輸上十個子就是十兩，他的棋風凶捍，好野戰，其他業餘棋手無不退避三舍，號稱「胡鐵頭」，老和高手對局終於有了進步，後來和梁魏今、施襄夏達到了僅受先的水準。《寄青霞館弈譜》載有他下的棋 70 餘盤。

業餘高手和國手的對局也有歷史價值，也有可以成為

第一譜（1 — 49）

名局的棋流傳於世。君不見，現在，也有業餘高手贏了專業棋手的，也是圍棋世界的組成部分。業餘和專業其實沒有很明確的界定。如果劃線的話就應該以水準劃分，不能以是否是職業來劃分的。以今天的情況來推算程蘭如、胡肇麟那時的棋，應該說差二子，就是專業和業餘之分了。現在晚報杯的前六名和我國一流九段也不過是先二之間，他們之間的比賽是作為專業和業餘的對局傳播的。

請看第一譜（1 — 49）：

白3、5，黑4、6都不去占空角，說明在他們的那個時代不論業餘的還是專業的對圍棋的理解，還沒有上升到要重視圍地的階段。

白13下立絕不是為了以後破黑棋的空才下的，更主要

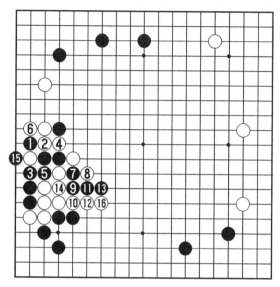

參考圖 1

的目的是一定要搜根，讓黑棋的眼位出現可能的麻煩。

黑 18 也是如此用意，怎麼樣為將來的作戰有力就怎麼下，是占主導地位的指導思想。但很明顯黑 18 和 20 搜根搜得太早了，把自己的棋走得比較重，是不當之著。

黑 24 不好，給白方走 25 托的妙手留下了空檔。

請看參考圖 1：

黑 26 不能走圖中黑 1 的外面扳是很痛苦的，白 2 斷，以下到白 16 是雙方的基本應對，左下角黑棋受傷，中腹留有黑方的孤棋，是黑方不利的演變。黑 3 的其他下法也有，但是大體都差不多。

黑 26 頂，白 27 是妙手，顯示了程蘭如的手筋感覺極好。往下到白 49，白方吃住兩個黑子棋筋，白 47 又出了

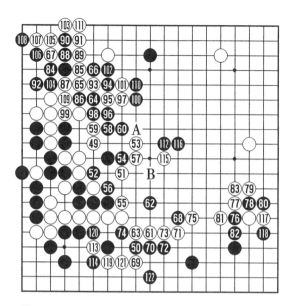

第二譜（49 — 122）

頭，這一帶的作戰黑方不利。但是二子效率還保持部分。

請看第二譜（49 — 122）：

面對白 51 來勢兇猛的攻擊，黑方應對得十分得當有力，到黑 60 出了頭，下面還爭到了 50 的圍邊，也顯示出了「鐵頭」的實力。

白 61 不好，是先損的棋，即使黑方簡單在 70 位長，白方就會感覺沒有什麼意思。黑 62 是古代哪怕是業餘棋手，對棋形良好感覺的表現，這裏的確是白方的棋形要點。只是古人太好殺了，由於中腹的黑棋自己還沒有活利索現在就去破壞對方的眼形，為時過早。此際在譜中 A 位壓是好點，以後既可以從白 63 位沖出來，又對左邊的白棋有潛在的威脅。A 位是白方的二子頭啊。

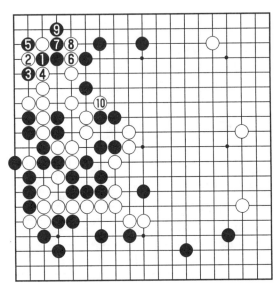

參考圖2

　　黑64、66的攻擊非常兇猛，但是，計算得不夠深遠，
沒有料到白方有67點角的轉換手段。

　　請看參考圖2：

　　對白67的點角，黑如果在圖中1位擋的話，白2扳是
好順序，以下為雙方最善應對，等白方爭取到先手在10位
扳出時，黑方沒有好的應手。

　　白69妙手，引導黑方不得不在70、72位長，白方借
機走了71、73整形。到75扳在中腹形成了外勢，並不
損，由於白69還有借用。

　　黑86沖，白87退的時候，黑方由於有受二子做本
錢，這時可以考慮在109位接著長，白只有走104位接轉
換，黑99位接上，吃住白6個子，自己的孤棋完全獲得了

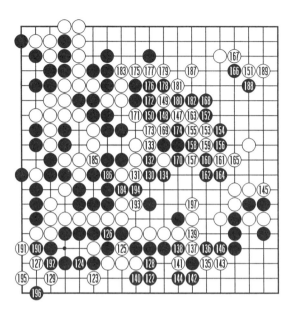

第三譜（122 — 197）

安定，是下手不錯的選擇。白方進行轉換雖然不吃虧，但由於到處定型，棋盤在縮小，從全局看失去了變化不一定有利。

黑 104 是本局敗著，白 103 扳的時候，黑 104 應該在105 位退，到白 111 止，黑方憑白死了個角，實在是重大的失利。

黑 112 時，白 115 隨手，應該在 B 位虎，是本手，符合施襄夏「凡義當爭一著淨，諸般莫待兩番清」的理論。

請看第三譜（122—197）：

白 123 位的打吃是早就預謀好的，表現出了古人對殺時局部精細深遠的計算能力，以下到白 129 破黑空不少。

黑 130 也是黑方早就算計多時的反擊白棋的手段，到

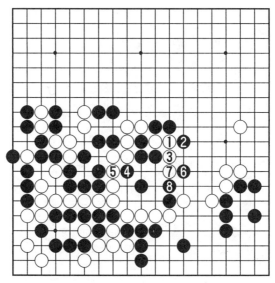

參考圖3

黑 134 都是必然應對，黑方在白棋的模樣裏吞吃一子，獲利不小，「胡鐵頭」不愧是當時的業餘高手，有相當的衝擊力。被吃的白子為什麼不敢長呢？

請看參考圖3：

白1長，黑2打吃，白3還得長，黑4絕對先手，然後黑6枷，白7如果還長，黑8頂，白子全部被吃，黑棋每個子都恰如其分發揮了作用，胡肇麟局部計算能力也很了得。

白 147 虛張聲勢，黑 148 應的方向有問題，那裏不是黑棋可以作戰的地方，不管怎麼說有三個白子還有氣，尚有借用，是黑方經驗功力不夠的表現。在 159 位單跳比較好。

白 151 守角在古代的實戰裏不多見，所以，黑方也不

知道該怎麼應，如果放在現代，黑 152 當然是在 189 位先碰一手再說了。

白 175 以下的滾打進行了大轉換，到 187 守住邊空，是白方便宜了。白 197 持重，因為已經領先，不再給黑方鬧事的機會。

此盤棋雙方殺得還是很精彩，雖然有歷史的局限，但是，我們可以透過這盤棋瞭解當時專業和業餘的表現還是很有欣賞價值的。

共 197 手，白勝。

出神入化范西屏

　　自黃龍士以後，雖然也有許多各領風騷的棋手，但是後人對他們中的許多人都評價平平，然而獨對范西屏和施定庵（字襄夏），另眼看待，認為是古代棋手裏站在最高峰的兩位。

　　范西屏，名世勳，生於康熙四十八年（1709 年）。其父是當地有名的棋迷，水準有限。范西屏小時候經常在家裏看父親與人下棋，慢慢看會了下圍棋，等到七八歲時就已經能與家鄉的高手對陣了。再大些師從山陰高手俞長侯學弈，等到了 12 歲時就與老師齊名，16 歲便已經是天下公認的第一高手。

　　在許多關於圍棋逸事的記載裏，多是把范西屏的棋說得神乎其神，據說有一次，他挾技遊京華，在京城北部的關帝廟和一個遊方和尚對弈。這和尚在對弈的前一天晚上，曾經做了個夢，夢中關羽對他說：「明日你將與一少年對弈，汝只往棋盤上有光點處落子即可贏棋。」次日弈局，開始棋盤上時有光點出現，忽然，只見棋盤上如有濃雲籠罩，和尚拈子遲疑良久不知下在何處為好，直至半個時辰後，光點復現才下子。結果，弈成了和棋。

　　當晚，和尚復在夢裏和關公相見，關羽對他說：「我自刮骨療毒後再沒有下過圍棋，今日有了和范西屏交手的機會便借你的手向他領教一局，沒有想到他太厲害了，幸

而我的馬快請來呂洞賓相助，否則就輸定了。」

　　范西屏和施定庵是當時並肩而立的兩座高峰，他們二人間孰高孰低，歷來都是弈林中爭執不休的話題。清朝文學家袁枚的《小倉山房集》中說，范西屏和施定庵對弈，范嬉遊歌呼，隨手應對，施定庵則「斂眉沉思」，至晚未落一子。這個記載只是說明了二人才思的不同風格，一個輕捷，一個厚重，並說明不了誰高誰低。

　　清乾隆四年（1739 年），范西屏 31 歲，施定庵 30 歲，師兄弟在浙江平湖（別稱當湖）相逢。兩人技癢難耐，遂擺開棋局，大戰起來，先後共下十局，結果比分十分接近。事實說明兩人功力相當，難分高下。但是大氣磅礡，殺法精謹，「當湖十局」遂成為前無古人的圍棋傑作。除「當湖十局」外，范、施並無其他對局譜傳世。

　　《清代軼聞》上說，揚州鹽商胡兆麟，是當時僅次於范、施的著名棋手。此人下起棋來往往不顧自己死活，外號「胡鐵頭」，下起棋來橫衝直撞，專門吃「大龍」，弈林中人凡和他賭棋都有心理負擔，因為他是鹽商有的是錢，所以不怕輸，越不怕輸出著就越狠，反而勝多負少，都懼他三分。

　　一次，范西屏與他下授二子棋。胡兆麟拿出了自己不怕輸敢拼命的老辦法，窮追猛打。但未到中局，自己的一條「大龍」反被范西屏困住。胡兆麟見大事不妙，由於賭注太大，就謊稱肚子疼臨時退場，暫時停弈，然後派人騎快馬將棋譜傳給施襄夏，請指點起死回生的辦法。第二天重新開戰，胡兆麟剛下數子，范西屏就笑著說：

　　「定庵人未到，沒想到棋先到了。」胡兆麟聽了羞愧

交加，這局棋也只好罷弈。

有人曾問范、施之後的大國手周小松以為前人的棋藝如何，他回答說：「惟范、施不能敵，餘皆能抗衡。」從話語裏不難看出，范西屏和施定庵的確是我國古代圍棋棋壇上的巨匠。

清朝嘉慶年間，上海棋風頗盛，著名棋手有倪克讓、富喜祿等十餘人。其中倪克讓弈技最為高妙，如鶴立雞群，稱霸滬上。

有一年，范西屏來到上海豫園，觀看眾棋手對弈。看了數十著後，見執黑一方應對有誤，忍不住指點了一下。此著一下，滿盤皆活，執白者沉思了好長時間，也不知如何應對。眾上海棋手見了，紛紛起哄說：「這棋是不空下的。你沒見雙方都下有彩金嗎？怎麼可以胡亂插話！你要是不服，不妨自己上來試試。」

范西屏聽了微微一笑，更不答話，取出一大錠銀元寶拋在桌面上，便移枰就坐，等人前來挑戰，眾人見這個銀元寶足有二三十兩重，成色極佳，個個眼紅得要命，都爭著要下第一局，以致吵得面紅耳赤，不可開交。范西屏見了，皺了皺眉，毫不在意地說：「你們別爭，也別吵吵嚷嚷的，我下棋從來不怕別人插話，你們乾脆一起上吧！每一著都可以商量好了再下子。」眾人聽了後也不多想他是誰怎麼如此張狂，也不知道天外有天，人外有人，果然也掏出銀子，一擁而上。

到底是賭注大，每個人都是殫精竭慮、瞑思苦想，然後共議出「最佳」著法。范西屏卻搖著摺扇，飲著香茶，不假思索，隨手應對，數十著後，眾上海棋手已經破綻百

出，滿盤都是被攻的孤子。這些自以為是的高手們此時知道了事情不好，全都沒有了主意。

有人趕緊將對局情況告訴了滬上另外一個棋壇霸主富嘉祿。富嘉祿急急趕到豫園，看了看棋局，又看了看范西屏，便在一個空棋盤上擺下了三顆黑子，拱拱手說：「先生棋高，我自知不是對手。請授三子，方敢入局。」范西屏也不客氣，拿起白子就下。一局下來，富嘉祿也是一敗塗地。請授四子、五子……還是連戰連北。

眾人這才知道厲害，又請來了倪克讓。倪克讓只瞥了一眼雙方對局，便伸手把棋子攪了個一塌糊塗，然後說：「你們真是有眼無珠，這是范西屏先生。不用說三子、四子，即使授九子，你們也不是對手！」眾人聽了，這才恍然大悟，一個個看看銀子，再看看范西屏，無不又羞又愧。

范西屏以棋聞名四海，他的學生畢沅曾寫了一首長詩《秋學對弈歌》，其中有這樣一句：「君今海內推棋聖」。那時，范西屏還不到四十歲。范西屏晚年客居揚州，當時揚州是我國圍棋的中心。范西屏居此期間，學生卞文恒攜來施襄夏的新著《弈理指歸》，向范西屏請教（卞也是施的學生），范據書中棋局，參以新意，寫成棋譜二卷。揚州鹽運史高恒，為了附冀名彰，特以官署古井「桃花泉」名之，並用署中公款代印此書。這就是《桃花泉弈譜》。范西屏的《桃花泉弈譜》二卷，是我國圍棋歷史上最有影響，價值最大的古譜之一，這本書，「戛戛獨造，不襲前賢」，內容豐富，全面、精闢地反映了范西屏對於圍棋的獨特見解。此書剛一出版，便轟動棋壇，風行

一時，以後重刻版本許多，二百年來影響了無數棋手。

范西屏卒年不詳，清朝著名文學家袁枚曾寫過一篇《范西屏墓誌銘》，其中卒年、歲數和葬處均未說明，只寫了「以某月日卒，葬」。袁枚亡於 1797 年。但是，根據其他史料記載，此後范西屏還到上海等地和人對弈。所以估計袁枚寫墓誌銘時，范西屏並未去世，是所謂「生吊生祭」，當然這也是推測，並無確鑿的證據。袁枚對范西屏的為人盛讚不已，曾經說：「余不嗜弈而嗜西屏」。他認為那些「尊官文儒」都不及范西屏人品高尚。

關於范西屏的棋藝特點，前人有不少總結。棋手李步青曾對任渭南說：「君等於弈只一面，余尚有兩面，若西屏先生則四面受敵者也。」這是說范西屏全局觀念特別強。李松石在《受子譜‧序》中談得更為詳細，他說：范西屏「能以棄為取，以屈為伸，失西隅補以東隅，屈於此即伸於彼，時時轉換，每出意表，蓋局中之妙。」

他的這種輕靈多變的手法，顯示出了他的出眾圍棋才華，這種手法不少棋手都有領教，評價甚高。

施襄夏說：「范西屏以遒勁勝者也。」鄧元穗說：「西屏奇妙高遠，如神龍變化，莫測首尾」。「西屏崇山峻嶺，抱負高奇。」畢沉在《秋堂對弈歌》中，也這樣描述了范西屏的棋風：「淮陰將兵信指揮，巨鹿破楚操神機。鏖戰昆陽雷雨擊，虎豹股栗瓦尾飛。烏道偏師方折挫，餘子紛紛盡袒左。忽訝奇兵天上下，當食不食全局破。」

清代棋藝家李汝珍談到四大家時曾說：「此四子者，皆新奇獨造，高出往古。而范尤以出神入化，想入非

非。」李松石還說過這麼句話：「范（西屏）於弈道，如將中之武穆公，不循古法，戰無不勝。」范西屏的可貴之處，還在於他並不認為圍棋發展到自己這兒就停止了。他認為圍棋的發展是無窮無盡的。他說：「以心制數數無窮頭，以數寫心心無盡日。勣生今之時，為今之弈，後此者又安知其不愈出愈奇？」可見這位圍棋大師不僅棋藝高超，見識也在一般人之上，他不認為圍棋水準到自己這就停止不前了，相反，他認為後人一定會超過前人，因為圍棋的意境是無邊無際的。

范西屏名局之一
范西屏（白）　施襄夏（黑先）
弈於清乾隆四年（1739）

明、清之際棋手的習慣，高手相交戰，多以十局棋為定約，淨勝局每領先四局者，交手棋份即提高一格。從記載來看，在明朝就有了十局之約的棋戰，但是水準最高、流傳最廣的當屬「當湖十局」。時年范西屏三十一歲，施襄夏三十歲，正是棋力體力都最充沛的時候。對於施襄夏來說，懷有向天下第一高手挑戰的意願；對於范西屏，則是讓天下人看看自己是否真的是第一高手的展示機會。

徐星友評黃龍士、盛大有對局云：「大抵勁敵當前，機鋒相追，則智慮周詳，若非勁敵，雖勝亦乏精彩。」這是指龍士與大有年歲懸殊，棋力亦有高下之分，因而龍士雖勝，勝之不武。徐星友下面又指出：「求其兩相對壘，年務相當，各極所長，絕無遺憾，上下古今，殊不可多得

也。」這種說法也可移作對「當湖十局」的評價，進行當湖十局對弈的時候，范、施年力相當，又同是「天下第一高手」，可謂天時地利人和都是最佳時期，兩人之間的角逐，勢必嘔心瀝血，盡顯平生絕技。從棋局看，可說是出神入化，景象萬千，關鍵之處殺法精妙，驚心動魄，將中國圍棋的傳統技藝發揮得淋漓盡致。「當湖十局」不僅是范、施的絕詣，也是我國古代對子局的極峰。反映了我國棋藝水準當時所達到的高超境界。

錢保塘《范施十局序》云：「昔《抱朴子》言，善圍棋者，世謂之棋聖。若兩先生者，真無愧棋聖之名，雖寥寥十局，妙絕今古。」《海昌二妙集》評曰：「勁所屈盤，首尾作一筆書，力量之大，非范、施相遇，不能有此偉觀。」

范、施兩位大師透過《當湖十局》把我國古代圍棋的技術水準表現得淋漓盡致，是古代圍棋藝術中精品中的精品，體現出華夏子孫的智慧與才華。現代的圍棋水準和那時相比，無論理念還是認知程度都有了階段性的進步，但是不管圍棋水準怎麼發展提高，《當湖十局》熠熠生輝的藝術魅力，將永遠閃爍著不可磨滅的光輝。

圍棋繼黃龍士、徐星友的時代以後，便進入了清朝鼎盛時期的「四大家」，從技術上說，中國圍棋已經攀登上了座子時代的最高峰。四大家裏又屬范西屏、施襄夏創造了一個新的棋藝高峰，范、施下出的棋，很明顯的一點，就是他們的行棋意圖已經十分含蓄，俗手和目的赤裸裸的著減少了好多，好攻殺的傳統和圍棋理念雖然還能強烈地感受到，但是他們二人之間的進攻和防守，明顯殺機更兇

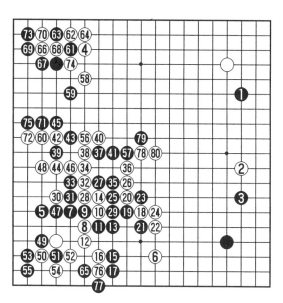

第一譜（1 — 80）

狠，謀略更深遠，意圖更隱藏，計算更精確，即便是防守的時候也時刻準備著反擊，進攻中也知道及時鳴鑼收兵，進退有致，所以就更加的精彩，更耐人尋味，更有研究學習欣賞的價值。

請看第一譜（1 — 80）：

戰鬥從白 8 展開，這點依然是傳統習慣，是古代常用的「五六飛攻」的著法。黑 9 長，白 10 扳，黑 11 斷從後面的發展看都是有備而來，而不是即興之著。雙方都胸有成竹，棋盤上雖然只是寥寥數子，卻劍光一閃，鏗鏘有聲；刀鋒閃爍，火星飛濺。兩人各不相讓。

黑 15 跳下，黑 17 立，是對白方深刻地考驗，看你范西屏在角上到底補不補？因為在白 50 位、52 位的點都是奇

險之著，白方稍有不慎，就有滅頂之災。

白 18 飛罩不一定是經過精細慎重計算之著，但是，不能不承認，這地方簡直是沒有辦法進行窮盡計算的，因為雙方都有可能出現預料之外的變著，太虛了，各種變化太多。范西屏憑藉自己對圍棋的深刻感悟斷定，此時黑方並沒有絕對制勝的手段。

黑 19 以下進行反擊，雙方在這裏針鋒相對，一環扣一環，都不敢有絲毫的懈怠，稍有馬虎就可能造成重大損失。

由於兩人的水準都比較高，所以下出的棋非常含蓄，以至就是到了現代，對其中的一些下法，後人也不多作置評，例如白 30 的刺，黑是在 31 直接沖出好，還是在 47 位接上更好，其中的變化極為複雜。很顯然，下出的棋變化越難解，當然是水準越高的體現。

范西屏下棋以聰明快捷著稱，由於快就難免有考慮不當的地方，如白 40 的扳從目前情形看可以保留，不如直接在 42 位靠更有利，因為保留著 41 位的尖，對黑方來說是個巨大的威脅，黑方總要有所顧慮。

白 58 位往中腹單關，是一步感覺極好的棋，呼應下方白棋，把左上角的黑棋封住，壓縮黑棋的擴張形勢，有一石三鳥的效果。

黑 65 不如直接在 71 位擋，如此就已經限制了白 66 的點角。由於左下角的白棋很有彈性，黑方一手兩手並不能吃淨，反給自己添加了些負擔。這是從不利的方面分析，從另外一面來說，黑棋吃死了左下的白棋，實空畢竟是大大領先白方。古人評論認為是范西屏好下的棋局，但是從

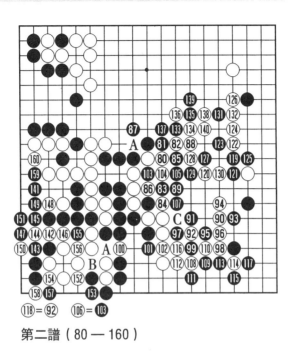

第二譜（80—160）

發展看並非如此，因為畢竟黑方實空所得太多。從後面的
出招看，白方更有急於擺脫困境的意思，當是白方察覺自
己不利以後的思維流露。

　　到白 80 長，從白 8 開始的雙方激戰告一段落，儘管由
於左下的白棋還有許多的借用，所以，斷言明顯的誰優誰
劣還為時尚早，但是，黑棋好下應該是結論。

　　請看第二譜（80—160）：

　　有人評論說白 82 是很有力量的一步，其實是白方希望
搞亂局勢的一步急切著法，雖然為以後在 A 位的斷做了準
備，但棋形還是過於勉強，黑 83 的尖，85 的斷棋形感覺極
好，使白棋頗感為難。黑 87 回補以後，白方由於自己棋子
氣很緊，並沒有什麼更有力的手段好使。

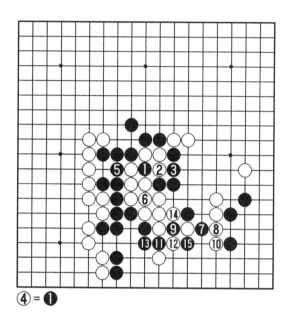

④=❶

參考圖1

白90是范西屏得心應手的神來之著，但這只是初看如此，經不住仔細推敲，在實戰裏往往可以轉危為安，但是在桼實深入地思考面前，難免有破綻。由於白90、94太過飄忽，自己的弱點終於暴露了出來。

請看參考圖1：

黑95可走圖中1位撲吃，到白6接上都是雙方必然的應對，然後黑7再扳，白8也非長不可，因為不能讓黑子連到一起，黑9打吃，白方為難，因為再在10位也是實戰中的98位長的話，黑方可以製造個天下大劫，由於是黑方先手提劫，所以是黑方一舉獲勝的機會。

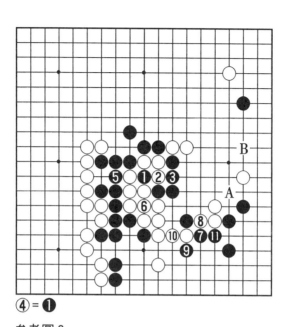

④ = ❶

參考圖 2

黑 11 挖，以下到黑 15 打吃，白棋崩潰。

請看參考圖 2：

前幾步和前圖一樣，黑 7 扳時，如果白 8 看到打劫不利轉而在此斷的話，到黑 11 為雙方必然，以後白方還需要後手補掉黑方在 A 位的尖出，如此黑方爭到在 B 位的拆二，也是黑方大優的局勢。

由於黑方錯失了上述的良機，反而成就了白 90、94、96、98 的好手段。

白 100 挖是妙手，黑如果在 A 位打吃的話，白 B 位的接是先手，左下角的白棋將很輕鬆作活。黑 101 只好補在遠處，即使如此白 100 也為在左下角的鬧事做了很有利的

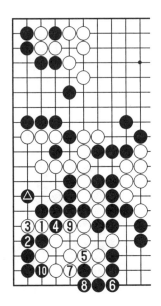

參考圖 3

鋪墊。

　　黑 115 打吃的時候，白 116 冷靜，如果在 117 位長的話，黑方在 C 位緊氣，白棋將被殺。

　　到白 118，黑 10 個子反被白方圍殲，總有些不明白怎麼會是這樣的結局，此時再和參考圖 1、2 相比較，頓時會感覺黑方大損。

　　黑 141 是本局的敗著，如果改走在 149 位尖的話，白棋不會走出雙活來，那樣的話，當是黑方優勢的局面。

　　請看參考圖 3：

　　黑 141 如果補在圖中 ▲ 子處，白 1 打吃，黑 2 非接不可，白 3 如實戰還在 3 位長，黑 4 就可以斷了，以下白方即使拼命作活，也是勞而無功的。如此，到黑 10 以後，白

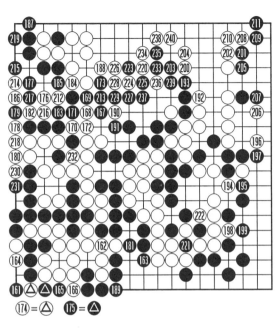

第三譜（161 — 240）

棋仍舊被殺，結果還是黑棋優勢。

由於黑 141 的錯誤，到白 160，黑棋由於只有一個眼，所以很難將白棋淨殺了，再加上右下一帶黑方作戰的失利，黑棋已經沒有什麼優勢可言。

請看第三譜（161—240）：

黑 165 看錯了棋，也是一個大失著，幫助白棋延了好幾口氣，但是即使不出此錯誤，也是白方有利的局勢了。

白 176 的點，是范西屏的妙手地方，的確感覺很好，原本是黑方的空，竟然讓白方搜刮得只有兩眼作活，實在是厲害。

白 200 的頂，202 以下讓黑棋在左上活棋，都顯示了范

西屏準確的形勢判斷，他已經算定自己穩操勝券，就甘願讓黑方活角，免生事端，簡明收束。白 220 等圍空的手段也是很巧妙。

總觀此局，白方儘管靈活多變，妙想有如神來之筆，但是，總給人以沒有深入思考的感覺，和施襄夏相比，偶然的情況更多了些。由此可見，天分固然很重要，不過，紮紮實實，勝利會更穩妥些。

共 240 手，白勝。

范西屏名局之二

范西屏（白）　施襄夏（黑先）

前面介紹了「當湖十局」的第一局，范西屏雖然勝了這一局，大約自己也感到頗有點勝之不武，畢竟上來就被施襄夏吃死了一塊棋，總是有從逆境中又掙脫出來的嫌疑，雖說圍棋到底還是要以勝負為主要的評介依據，但還是完勝之局更能流芳千古。

現在介紹的是「當湖十局」的第三局，從局後的印象看，是最能鮮明表現兩個高手不同棋風的一局棋了，一方踏踏實實穩步經營，另一方多是突發奇想，看似根本沒有棋的地方，卻總能下出妙手來，終於用奇招怪想把步步為營的施襄夏挑落馬下。雙方共 80 多個子的大雙活也是圍棋歷史上不多見到的奇觀，可見雙方你死我活的對殺有多激烈，所以是很難得一見的名局。

請看第一譜（1—57）：
前面的著法都是古棋裏經常見到的，別是一種路數，

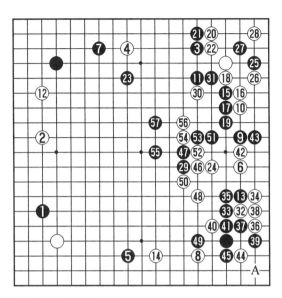

第一譜（1 — 57）

應該說隨著時代的進步，古棋裏的下法今天再很難見到，說明它們的生命力已經喪失，如果還比較先進，比較合理的話，那麼在一些關鍵的棋局裏不會沒有人使用的，現在有時輸一個子就是幾十萬元，不會沒有棋手不使用它們，是時代翻過了這一頁。

黑 23 鎮和後面黑 29 的鎮，頗有點武宮正樹「宇宙流」的樣子。白 24 不走 A 位尖出，是顧忌黑方在 B 位靠。

黑 25、27 表現了施襄夏深謀遠慮的著想，就是為了防備白 30 一類下法的。

白 30 是范西屏標準手法，一時看來也沒有什麼棋，但是總給黑方的陣營裏製造了些麻煩。

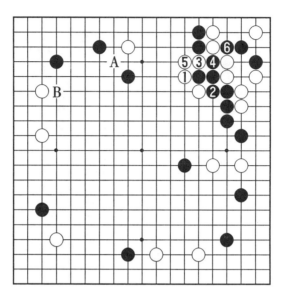

參考圖 1

請看參考圖 1：

假定後來白 1 扳，黑 2 接可以使自己的陣腳不亂，白 3 挖的話，黑方由於有了黑 25、27 兩手，黑 4 打吃，黑 6 斷，黑棋上下是連通的，白方難以找出更大的破綻。

白 32 靠進來的時候，施襄夏畢竟不是武宮正樹，沒有徹底走「宇宙流」的思想和技術準備，但是，把這局棋看作是「宇宙流」的雛形應該是沒有什麼可爭議的。

黑 33 的下法還真的可以考慮走大模樣。

請看參考圖 2：

黑 33 如果走圖中的 1 位長也不失為一種很好的選擇。白 2 跟著長，黑 3 時，白 4 也不得不跟著走，以下到黑 13 基本是雙方都可以接受的下法。白 12 如果為了不留餘味而

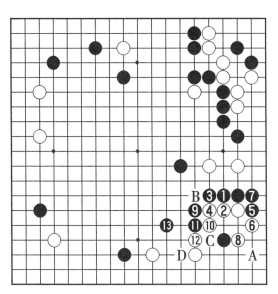

參考圖 2

走 C 位的話，給黑方產生了 D 位的靠，從氣勢上看是不會
選擇走 C 位的。

　　如此，白角雖然圍得很大，但是，由於以後有 A 位點
的餘味，所以實空並不是那麼可觀。

　　白方不會馬上在 B 位斷的，因為現在就斷的話只會招
來損失。

　　所以，真要如此來下的話，施襄夏就真的可以繼續把
「宇宙流」完全貫徹到底，黑方布局應該說是成功的。

　　黑 37 打吃，再 39 位虎，過於拘泥習慣走法了，其
實，黑 39 現在就挖斷白棋是更有力的下法。

　　請看參考圖 3：

　　黑 39 改走圖中的 1 位挖斷，是對白方很有威脅的下

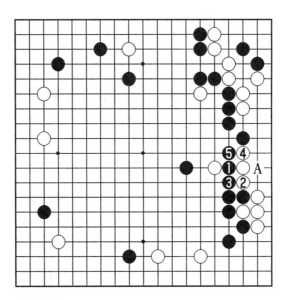

參考圖3

法，白如果走黑3位或黑5位打吃的話，黑方可以在A位
夾，這樣的話，上下被分斷的白棋都還沒有活，顯然白方
不能接受。

　　白2退，白4長，往下無論白方怎麼走，黑方外勢連成
了一體，就不是古人下出的棋了，顯然是黑方優勢的局面。

　　鑒於此，白40匆忙刺了一手以後，趕緊走了42位的
併，防止參考圖3中的情況出現。

　　白48時，黑49靠出有些意氣用事，或者說對白方氣
勢頗為龐大的進攻沒有充分地估計到。

　　黑49在A位補活是此際冷靜的好手，如此，黑方再無
後顧之憂，相反這時右下方的白子都距離黑方外勢太近
了，白方沒有什麼意思。

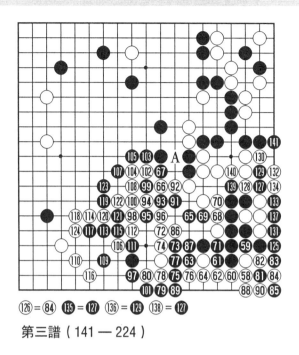

⑫=⑧　⑬=⑫　⑬=⑫　⑬=⑫

第三譜（141 — 224）

　　白 54、56 是范西屏流的著法，更得承認，白方這兩步棋在以後的棋局進展中十分有利於白方取得最後的勝利，不能不佩服范西屏卓越的圍棋天分。

　　請看第二譜（58 — 141）：

　　白 58 下立，白方迫不急待地終於張開了血盆大口。

　　黑 59 不得不用單官接上，心情肯定很不舒服，往下，兩人的著法都是一著狠過一著，都恨不能馬上就把對手置於死地，可以說處處處心積慮，著著絲絲入扣。但是，白方總好像站在更高的位置上，主導著棋局的推進。如：白 66、72 看似很柔軟的著，就把左奔右突的黑棋欺負得要走黑 79 一類從一路上尋找出路。

更令黑棋痛苦的是，白 102 打吃的時候，黑 99 一子卻不能外逃，全有賴於前譜白 54、56 兩手。黑 103 如果在 108 位長的話，白 103 貼是絕對先手，下一步白在 A 位打吃黑 2 子接不歸。如此黑逃出的子征子不利。

白 110、114 是范西屏發力的著法，看上去好像漏洞百出，但是，黑方竟然找不到出路，范西屏的魄力和計算的精確都表現得淋漓盡致。

黑 125 是施襄夏精確綿密棋風的體現，竟把看上去眼位很充足的白方作眼的地方衝擊得七零八落，白方棋子重重疊疊，成了一團餅子也沒有能作出眼來。

黑 141 立是怕已經雙活的棋在以後的緊氣中，白方在 141 處扳形成劫，白棋好借此延出氣來。

這裏的作戰雙方都表現出了極高天賦，都使出了自己的渾身解數，不愧是我國古代棋手裏最傑出的兩位。

棋局到 141 時，黑方還保持自己龐大的模樣，白方實空領先，雙方再後的爭鬥就看黑方能否把自己的空圍起來；白方能否成功破掉黑方的陣勢。

請看第三譜（141—224）：

白 142 抓住黑棋的要害出擊了，被斷下的三黑子是無論如何不能丟的，其道理不言而喻———黑三子一死，雙活就立刻不存在了。

黑方在上述思維支配下，格外小心，生怕白方把自己的三子吃掉，其結果是黑 147 手多長了一步，致使白方有了 148 以後，則產生了白 164、166 借屍還魂的妙手，把黑方的模樣搞得天翻地覆，充分展示了范西屏的圍棋水準和魅力。

第三譜（141—224）

黑 147 直接在白 154 處跳，前景如何還尚難預料。

白 186 先手守住角，然後 188 的先手下立取捨得當，

為 190 點角做好了充分的準備，遂成白棋優勢的定局。

共 224 手，白勝。

范西屏名局之三

——范西屏一釘成國手的名局

梁魏今（白先） 范西屏（黑）

梁魏今生於 1670 年，比范西屏大 39 歲。也有被寫作

「會京、魏金」的，清康熙至乾隆年間的棋手。山陽（現

在的江蘇淮安）人，回族，可以說是中國少數民族裏水準

最高的棋手了。與程蘭如、范西屏、施襄夏並稱為「四大棋家」。四人之中梁魏今的年齡最長，曾經指導過青少年時期的范西屏、施襄夏學習圍棋。

關於梁魏今用流水比喻圍棋道理的典故流傳非常廣，這件事發生在清雍正十年（1732 年）。《弈理指歸》裏有詳細的記載。古人鮑鼎曾經評論梁魏今的棋，說：「程（程蘭如）梁（梁魏今）對局最為細膩風光，不必標新領異，而落落詞高，今人有陽春白雪之歎。」清代大詩人鄭板橋有《贈梁魏今國手》詩。

這盤棋沒有具體時間記載，應該是范西屏二十歲左右，梁魏今六十歲左右時所下的棋。兩人年齡差距近四十歲，大約是范西屏成名前向梁魏今請教的一盤棋。民間向來有「范西屏一釘成國手」的傳說，根據棋局看，只記錄到黑 162 砸釘，後面如何進行的不得而知，為什麼只流傳到 162 手，根據想像，很可能是梁魏今看范西屏果斷棄掉多達十七個子的一條大龍，但是，借此卻圍起了百目以上的大空，仍舊保持著黑方不可動搖的優勢，自己雖然輸了這盤棋，心情上卻十分的欣慰。他所指點過的年輕人范西屏年紀不大，氣勢不凡，不斤斤計較一城一地得失，更不是一般人所具有的氣度，十分欣賞，見他在角上砸釘一手，消除了自己所能想到的許許多多的手段，便投子認輸，同時還表彰了范西屏砸釘的天才一手，遂使范西屏名揚天下，一代新國手就這樣誕生了。

請看第一譜（1 — 33）：

白 1、3 走「雙飛燕」，到了「四大棋家」時代，「雙飛燕」已經基本定型而且走向了成熟，黑 16 下立就是在今

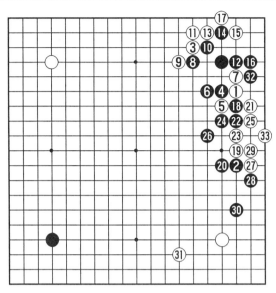

第一譜（1 — 33）

天也還可以見到它的蹤影。

黑 18 斷的時候，白 19 過於急切，白 15、17 在右上角占了便宜應該接受黑 18 的斷給白方造成的損失了。以下到白 33 後手兩眼活棋，白方形勢不利。

請看第二譜（33 — 92）：

對黑 34 的掛角，白 35 的夾攻距離遠了些，由於在 D 位提子是先手，所以右上的白棋比較厚，所以夾得可以緊一些，同時也消除了黑 36 夾、40 大飛的手段。

白 47 又落後手，當於 72 位大飛守角，由於 47、49 落子都在自己的厚勢附近，所以有重複之感，局勢更加不利。

白 57 是重大的失算，應該在 A 位虎，黑 B 位打，白 57 位接上，以後在 C 位尖就能和右邊白棋聯絡上，如此就

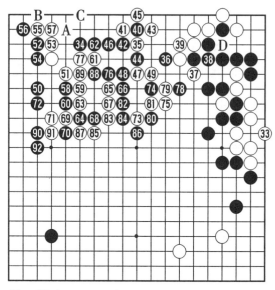

第二譜（33 — 92）

不用擔心黑棋的攻擊了，只是這處小小的不周密，後來慘遭黑方的猛攻。

白 65 只能跳出，而不能在黑 66 位扳住黑棋，實在是很遺憾的。

請看參考圖 1：

白 65 如果在圖中的 1 位扳，黑 2 退是先手，可以在 A 位斷下白棋，此時更可以看出前面白 57 的不當，如果被斷下的子可以和右邊白棋聯絡，那麼，參考圖中的白 1 扳就成立了，黑 2 時，白在 4 位長，黑棋很危險。現在白 3 只好補斷，黑 4 拐出來，到黑 10 中腹提一子，白方失敗。

黑 91 為保證自己乾淨活棋，只好和黑 92 交換，白方損實地。

請看第三譜（92—162）：

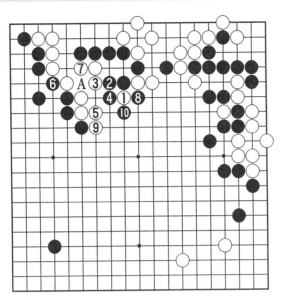

參考圖1

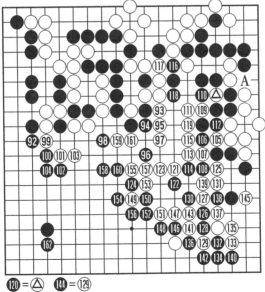

120 = △　144 = 129

第三譜（92 — 162）

　　白 105 沖是梁魏今的好手，想來他已經六十的高齡還能有如此精妙的計算，真也當的是「四大棋家」之一了，以下到白 119 打吃，右上黑棋被逼兩眼求活，以後還保留著白方 A 位先手接回的大官子，一連串的手段的確很精采，只是大勢上落後了許多，局部的小勝利已經於大局無補。

　　白 125 的斷打在局部十分嚴厲，范西屏雖然年輕卻應對得輕靈自如，進退有序，在 126 位飛，以攻角代替防守，真正體現了梁魏今「當行則行，當止則止」的名言。

　　白方如何應對頗為難。白 127 只好選擇了放棄右下角的方案。

　　白 149 借逃孤子進行殊死一搏，黑方見主動放棄也可以保持住勝利，就沒有再和白棋糾纏，先手封住了中腹的漏洞後，回師在 162 處砸釘。黑方的主動放棄是很大的轉換，黑方十七子當在 50 目到 60 目之間，的確是非凡的魄力使然，同時也說明范西屏對局勢的判斷也是很準確的，雙方輸贏差距不是很大，於是留下了一釘成國手的美傳。

　　共 162 手，黑勝。

開創圍棋理論先河的施襄夏

施襄夏，浙江海寧人，生於 1710 年，卒於 1770 年。家道殷實，其父琴棋書畫皆精，所以施從小就受到了很有淵源的教育。起先他並不精心於圍棋，見到同鄉范西屏棋藝出眾，聞名鄉里，就向范西屏請教，開始范西屏要讓施襄夏三子，一年以後兩人就可以分先對弈。不久二人同時拜師俞長侯，共同學弈，二十歲不到，前輩棋手梁魏今、程蘭如等均不是范、施的對手，二人同時齊名於天下。

時人曾如此評論施范二人：「西屏奇妙高遠，如神龍變化，莫測首尾。定庵（施襄夏名號）邃密精嚴，如老驥馳騁，不失步驟。與之詩中李杜（好像詩人李白杜甫），詢為至今。」

施襄夏不甘久居人下，他在俞長侯那兒，先生受三子教了他一年，其間，老棋手徐星友也曾受三子與施襄夏下過棋。老棋手眼力過人，非常看重這位少年棋手的棋才，把自己的棋著《兼山堂弈譜》贈給他。施襄夏也果然不負厚望，對這本名著認真鑽研數年，受益很大。

施襄夏二十一歲時，在湖州遇見了四大家中的梁魏今和程蘭如，兩位長者都受先與他下了幾局棋，施襄夏從中悟出不少道理。

在圍棋歷史上非常有名的一段傳說是這麼記載的：

施襄夏圍棋水準有了明顯提高以後，但還是老輸給范

西屏，感到很苦惱。又遇梁魏今，他們同遊硯山，山下流水淙淙，景色很是怡人，施襄夏悶悶不樂的神情讓梁一眼看穿了是怎麼回事情。

梁魏今就指著潺潺流水對施說：「你的棋已經下得不錯了，但你好像還沒有完全領會圍棋的精髓，圍棋的棋勢如流水，當行則行，當止則止，要隨其自然而不要強行，這才是下棋的道理。你雖然刻意追求，然而『過猶不及』，所以三年來你仍沒有改掉剛勁有餘，流暢不足的毛病。」施襄夏細細體會了這番深刻的剖析，從此，施襄夏一改往日棋風，終於成為一代名手。

此後三十年間，他遊歷吳楚各地，與眾多名手對弈，交流棋藝。五十歲以後，和范西屏一樣，也客居揚州，教授學生，為培養下一代花了不少心血，他的學生很多，但他始終很謙遜。晚年在揚州，他還寫了不少圍棋著作，為後學棋手留下了寶貴的遺產。

在施襄夏之前，圍棋方面的理論除了《棋經十三篇》外，再沒有任何人總結涉及。見到最多的是各種棋勢的彙編和實戰對局集冊。而《棋經十三篇》對圍棋方面大而化之，一般來說可以有助於對圍棋規律的理解，但是，起不到具體的指導作用。

施襄夏主要著作有《弈理指歸》和《弈理指歸續編》，《凡遇要處總訣》是後者書中的一部分。這兩部書和范西屏的名著《桃花泉譜》相映成輝，在歷史上齊名，同為古代棋書中的經典。由於施襄夏不僅棋藝高超，且有相當文學修養，他把自己對圍棋理論方面的探索和理解結合上實戰，撰寫出的《凡遇要處總訣》更為世人傳頌，其

中所述下圍棋的道理和規律，從深度上講，有些內容已超過《棋經十三篇》。他的《凡遇要處總訣》化抽象為具體、變深奧為通俗、就蕪雜為精當，表現出了施襄夏對圍棋內在規律達到了哲學意義上的認識。

《凡遇要處總訣》所涉及的圍棋理論大體分為三部分：

一、對全局的總覽。

「起手據邊隅，逸己攻人原在是。」

大意是說：下圍棋先走角再占邊，佔據了有利地形再攻擊對方是下圍棋根本的道理。兵法上講「以逸待勞」，圍棋上也是這個原則。

二、局部的戰略方針。

「攻虛宜緊緊宜寬。」

這句話講的是攻擊孤棋的原則。大意是，在攻擊對方孤棋的時候，如果對方還處於弱小、鬆散、沒有反擊能力的情況，那麼，要逼得緊一些，不要留給它可以就地活棋的餘地。相反，緊逼之後，對方的孤棋已經形成了一定規模，有了一定的反擊能力，那時攻擊就要離它遠一點，只是保持牽制就可以了。

類似經典的話還有：「兩處有情方可斷。三方無應莫存孤。」

這兩句話講的是「切斷」和對待自己的孤棋原則。大意是，對方的棋如果被「切斷」為兩部分以後，兩處的棋都需要照顧處理，那麼，你的切斷就是有意義的，否則你去「切斷」就是無謂之舉。從效率角度看就是無效行為，而圍棋是非常要求效率的。

三、具體的情況下的應對方法。

　　《凡遇要處總訣》還講了許多具體情況下的應對方法，主要是圍棋實戰中技術。關於這方面的分析需要借助許多具體的圍棋實戰中的事例，配以圍棋的技術圖譜，如此超出了本書範圍，只好割愛省略。

　　施襄夏另外一個特殊貢獻是對前輩和同輩棋手的棋藝作了研究，對他們有十分精粹的論述。他在《弈理指歸》中說：「聖朝以來，名流輩出，卓越超賢。如周東侯之新穎，周懶予之綿密，汪漢年之超軼，黃龍士之幽遠，其以醇正勝者徐星友，清敏勝者婁子恩，細靜勝者吳來儀，奪巧勝者梁魏今，至程蘭如又以渾厚勝，而范西屏以遒勁勝者也。」

　　這些精到的評論不僅讓我們能瞭解到歷史人物的棋藝水準，也對我們學習他們的棋藝指點了要訣。

　　後人鄧元穗對施襄夏的棋藝作了定評，他說：「定庵（施襄夏）如大海巨浸，含蓄深遠」，「定庵邃密精嚴，如老驥馳騁，不失步驟。」深謀遠慮，穩紮穩打既是施襄夏的為人也是他的棋藝風格，他不如范西屏那麼才思敏捷，但是，他肯下苦功夫把道理弄通弄懂。圍棋在解決了基本技術方面的問題以後，再想往深裏發展，實質上是一種修養，既是人格的修養也是思想方法的修養。

　　對此，世上太多的人沒有充分認識到這一點，他們不明白圍棋的棋藝到了極致的地步，是要「悟」的，就是要找到和抓住圍棋的精髓和內在的基本規律。所以，施襄夏在《自題詩》中寫道：

　　「弗思而應誠多敗，信手頻揮更鮮謀，不向靜中參妙理，縱然穎悟也虛浮。」

　　施襄夏特別強調這個「靜」，不能浮躁，不能在乎一

時一事的得失勝敗，要忍得住寂寞，到了「靜」的境界才能真正地把圍棋的妙理參到。

在施襄夏的那個時代沒有正規的圍棋比賽，所以關於他的實戰成績沒有太多的記載。他和范西屏對弈的「當湖十局」是他棋藝水準的最高體現，也是後人學習圍棋棋藝的典範，在中外圍棋界產生了深遠的影響。他的理論更對無數學習圍棋的人起到了永不磨滅的作用。

施襄夏的名局之一

施襄夏（白）　范西屏（黑）

當湖十局是我國古代圍棋藝術的最高體現，十局裏兩人基本上平分秋色，旗鼓相當，所以，選了其中的一個人的棋就可以代表了這十局棋的風格。

從所選的棋局裏看，范西屏雖然輸了這盤棋，但是他橫溢的才華還是不可磨滅的，他所下出的局部妙手如紫電青霜，如電閃雷鳴，是那樣的突如奇來，是那樣的出人預料……

反觀施襄夏，他的棋很少突發奇想，但是穩紮穩打，步步為營，堅實而不可動搖，所以能夠在局部雖不佔便宜，但在大局上卻能把握得不錯，以大局優勢見長，終於贏得了這盤棋的最後勝利。

請看第一譜（1—90）：

古人的棋一上來就開始接火廝殺是那時很常見的風格，可以說從現在流傳下來的大量棋譜看，從過百齡、黃龍士到范西屏、施襄夏莫不如此。

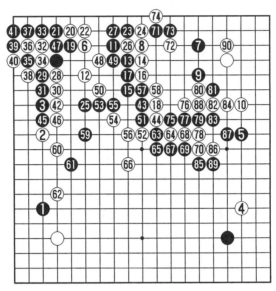

第一譜（1 — 90）

　　白 12 跳起，而不是像現代的圍棋，可以選擇在白 32 位處點角，避開黑棋的鋒芒站穩腳跟再和對方戰鬥。這樣的靈活戰法古人或者還沒有研究出來，更大的可能性是那時的圍棋理論還不如今天的人們研究的透徹，不十分明瞭實空和外勢的轉換關係，所以多以爭取在中腹的出頭為首要的選擇。

　　黑 25 攻的過於急切，不當，沒有細緻地計算出白 32 在左上角棄子取外勢的手段，所以，當白方 52、54、56 先手封住了黑棋在中腹的出頭以後，黑方就不免有頭被對手按下去了的委屈感覺。

　　白 62 一方面繼續遠遠地攻擊著上方透迤而下的黑棋，一方面自己又突破了黑方走 25 企圖壓制住白棋的防線，另一方面又對黑 1 進行了威脅，應該是白方成功的結果。

就在這時，黑方的突發奇想出籠了，黑63斷，正所謂棋從斷處生，黑方局勢不利的時候，黑方的拼死一搏給自己的不利局勢帶來了轉機。

白64應避開黑方的鋒芒直接在黑77位跳更好一些，等黑65長的時候白66跳以後，對上方的白棋，黑方並沒有什麼更有力的攻擊手段。白64的打吃給自己留有黑75的斷，是個巨大的隱患。當然馬上就斷的話並沒有什麼好的效果，要真是這麼顯而易見的毛病，施襄夏如果還沒有看出來的話，那也就不是施襄夏的真正水準了。

待白方在70位扳，企圖再對中腹的黑子施加壓力的時候，黑方早就預謀好的黑71位夾的妙手終於恰如其時地走了出來，白方馬上就感受到了沉重而嚴峻的壓力———

請看參考圖1：

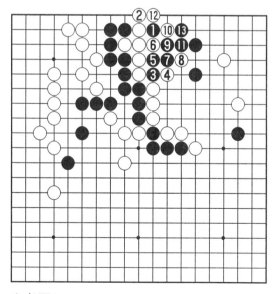

參考圖1

黑 1（實戰中的黑 71）夾，一方面準備把已經受攻的黑棋連接回家和右面的黑棋連接上，另一方面瞄著白棋的兩處中斷點。

白 2 下立，非常可以理解，如果任由黑棋在白 2 處渡過的話，那麼在左上角丟子取勢的代價就再難找回來了。這時黑 3 斷，白 4 以下是最頑強的抗擊了，但是，到黑 13 白棋數子全數被吃，這裏的黑 1 實在是厲害，白方雖然還有其他幾個不同的下法，但對黑 3 的斷實在是沒有好辦法可以解困。

白 72、74 是無法可想時損失最小的下法，但黑 75 是走黑 71 時就想好了的連續妙手，由這寥寥數著，我們充分可以瞭解了范西屏當之無愧的國手稱號，這些深遠的計算就是和現代的棋手相比也毫不遜色的。

白 76 迫不得已只好眼睜睜地看著黑 75 一子從白方的密集陣中大搖大擺地走了出去，換句話說，儘管周圍的白子很多，但由於有了黑 71 預先的準備，白方怎麼著也征吃不掉黑 75 之子。

白 80 可否在黑 85 位處長呢？果真如此那當然是不錯的。

請看參考圖 2：

白 80 如果改走圖中 1 位長的話，黑 2 以下到白 11 為雙方最嚴厲的下法，遺憾的是儘管白方可以快一氣將四個黑子吃掉，但上方的黑棋借收氣可以把自己的棋走得非常的厚，「白方再沒有爭勝的機會」，此話是施襄夏自己說的。

黑 89 先手將中腹的五個白子吃掉了，此時白 90 還不得不在右上角補一手，否則黑棋可以在那裏活出一塊棋來。

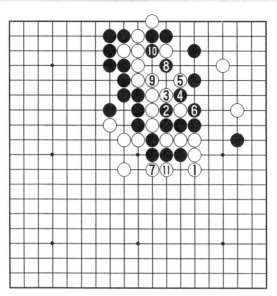

參考圖2

白方中腹五個子能否逃出來呢？

請看參考圖3：

白1長出來，黑2拐扭活羊頭，白3以下為雙方最善的下法，到黑10，白棋勞而無功，被黑方全數吃掉，所以白子是無法可逃的。

到白90止，是黑方局勢明顯有利的局面，白方雖然在右上角圍了一些空，但是，黑方的實空沒有少太多，但在全局的主動權方面，黑棋處處掌握著先機。

請看第二譜（91～127）：

黑105到109先手在右上預先做了些為以後收官的準備，也是大師的手筆，其深謀遠慮可圈可點矣。

到白126扳，還是黑方好走的局面，但是，就在黑方一路領先的時候，黑127是本局的敗著，黑方擔心自己的

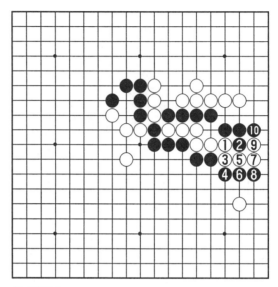

參考圖3

第二譜（91 — 127）

參考圖 4

棋可能要出毛病，故此在優勢心態的支配下，關鍵時刻走了軟著，黑 127 位的斷本身獲利也不少，然而更是防止自己出棋的謹慎下法。

正確的下法是在參考圖 4 裏的 1 位拐頭。

請看參考圖 4：

黑 1 拐，讓白方無法封住，致使難以在下面形成大模樣。白方的希望就在於能否鬧出事來，白 2 長出到白 6 延長了一口氣，並製造些中斷點，白 8 斷，黑棋如果直接去緊氣的話，那麼中腹的白棋安然逃出來，對上方的黑棋還有很大的威脅，黑 9 打吃到黑 33 打吃，基本上是雙方的正常下法，結果卻是對白棋很不利，黑方不僅吃住了中腹的幾個重要白子，在右下角也有很明顯的收穫，反觀白棋，

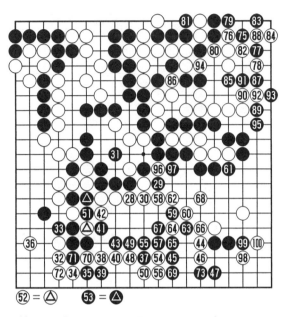

第三譜（28 — 100 即 128 — 200）

除了吃掉了一個黑子外，別的像樣的便宜一點沒有占到。

當然，這裏的下法是非常複雜的，參考圖只列出了若干下法中的一種，對局的施襄夏和范西屏真的要把這裏面所有的複雜變化計算清楚也不是一件容易的事，由於實戰的時候不但不可能在棋盤上進行研究，而且還要考慮其他的種種問題，黑棋錯過了一舉確定自己勝勢的機會。

請看第 3 譜（28 — 100 即 128 — 200）：

進入本譜，明顯看出前譜黑 127 的不當，白 28 擋住了黑方向下邊的出頭，還是先手，黑 31 不得不後手補斷。給了白 32 在角上活棋的機會，這時由於白方已經把上方的黑棋封住了，左下角的三個黑子還要疲於奔命去尋找活路，

以至到白 70 止，當初應該是黑方圍空的地方反而讓白方占了左下角的空。而黑棋在自己努力活棋的時候是不可能顧得上圍空，就這樣形勢在不知不覺之間發生了變化，白方在一點點的追了上來。

古人的棋戰和今天的圍棋這個杯賽那個杯賽比起來的話，就不是什麼正式比賽了。一般都是好事者出資約定當時很有名的不分高下的棋手，兩人約定了比個高低，這種棋戰和現代大規模的比賽相比較，外在的精神壓力要小許多。

現代由於有了發達的電視實況轉播等介入人們的生活，一場圍棋比賽直接上場的人是很有限的，但是，參與的愛好者就難以計數了，於是一場圍棋比賽的外延無形中擴大了好多倍，棋手所受到的壓力可以想像增加了好多倍。

這壓力是把雙刃劍———即督促棋手本人要格外認真，下好每一步棋，不容許出現些許的馬虎大意，所以現代的棋手比起古代的棋手來說，明顯的隨手棋要少了許多，整體的圍棋水準也隨之水漲船高，圍棋的整體品質也當然要高了許多。與此同時，壓力也造成了棋手往往會變得膽小慎微起來，表現在棋上就是那些神來之筆，超水準發揮少了許多。

黑 75 在局勢不利的情況下開始了自己早有預謀的計畫，以下的著法，著著都透露出范西屏出神入化、精妙計算的本領。右上角初看固若金湯，但是，黑 75、77、85、87 都讓白方無可奈何，只好眼睜睜看著黑棋數子安全地和右邊上的棋聯到了一起，黑棋在這裏的下法無疑獲得了巨

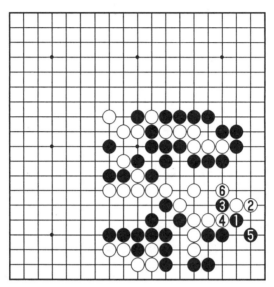

參考圖 5

大成功。

不過，這些成功只是局部的好手段，對全局大勢的影響微乎其微，更為遺憾的是，黑方再一次的由於過分重視了局部而忽略了對全局的把握，黑 95 渡過以後，白 96 在又一次獲得了先手以後展開了對黑棋最後的致命一擊，先在此處做了個劫，然後於白 98 點入對下方的黑棋進行全面的攻擊。

黑方比較周到的下法———

請看參考圖 5：

黑方在右上角動手之前，應先於圖中的 1 位尖頂，白 2 下立，黑 3 扳，白 4 斷，黑 5 倒虎，白 6 補斷，黑方爭到了先手加固右下角以後再在右上角動手更合理一些。這樣的話勝負的差距要小許多。

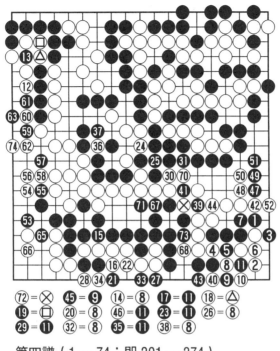

第四譜（1—74；即 201—274）

白 98 借題發揮，是十分有威力的好手段，黑 99 只好破釜沉舟以自己的大龍死活為代價展開了和白方不是魚死就是網破的最後的決戰。

請看第四譜（1—74 即 201—274）：

進入本譜完全在白方運籌帷幄之中，白 4 通常的下法是直接在白 8 位處頂，這樣角上白棋可以巧妙作活，但由於白方經過通盤考慮，即使走白 4 位強行沖斷的話黑棋也無可奈何，就索性強硬到底。

到 274 手，白方大勝 9 個半子。

施襄夏名局之二

范西屏（白）　施襄夏（黑）

這盤棋也選自「當湖十局」。

這盤棋開始由於范西屏走得太過分，白方很快就陷入了苦戰。但是，施襄夏在優勢意識的支配下，在全局的形勢判斷上出現了錯誤，貪吃白方數子，反給了范西屏可乘之機。就在黑方又不得不苦苦求安定的時候，范西屏恰像當年的西楚霸王項羽在鴻門宴上沒有痛下殺手，致使黑方大龍安然逃脫。從而又給自己帶來了無窮後悔⋯⋯

請看第一譜（1—62）：

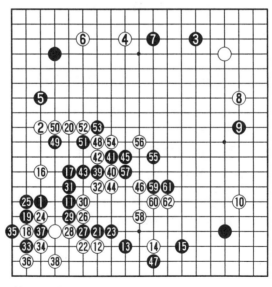

第一譜（1—61）

　　古人的棋在角部的下法上和今天比較的話，十分單調，也說明了在圍棋藝術的發展歷程中和其他的藝術一樣有個從簡單到逐漸複雜的過程。

　　白20在有了黑17的情況下還那麼不緊不慢，過於輕快了。隨即黑21下出了讓白方比較為難的著，這步棋粗看沒有什麼了不起的，實際上很嚴厲，白方除了退讓竟然無其他的有力反擊手段可想，由這著也可以看出施襄夏棋風的嚴謹。黑11、17都是在為黑21的飛壓作準備，生性豪放的范西屏在需要處處小心的地方老有老虎打盹的現象。

　　施襄夏的詩裏說：「弗思而應誠多敗，信手頻揮（頻揮是指隨手落子）更鮮謀。」這處棋的過程生動地為他的詩作了注釋———不認真思考就出著實在是要贏少輸多的，任由著一時靈感隨便落子不可能有深謀遠慮的謀略啊！

　　白22只好忍讓。

　　在沒有什麼好辦法可想的情況下，白26只好強行把黑棋分斷，白方企圖在亂中尋找到機會。

　　黑33不僅時機選得好，而且計畫得很周到。

　　請看參考圖1：

　　白1此時下立斷掉黑子的退路，黑2以下為雙方的必然應對，黑6以後角上白棋將被吃掉。

　　所以，白34、36只好忍痛退縮，讓黑方先手占了不小的便宜。

　　由於當初白26的勉強，從黑39開始，白方就進入了單方面受攻擊的漫漫黑夜，看不到光明在什麼地方。

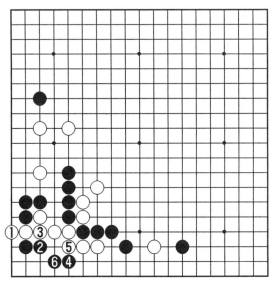

參考圖 1

請看第二譜（63 — 124）：

黑 63 非補一手不可，否則左邊的 4 個黑子將被白棋切斷。

白 64 時，是黑棋很好的進一步擴大優勢和主動權的機會。

黑 65 此際應該在 69 位沖。

請看參考圖 2：

黑方走 1 位的沖，白 2 只好退，黑 3 再沖，白 4 不得不回頭去補斷，黑 5、7 先手滾包以後再於黑 9 雙，下來，或 A 位斷，或 B 位飛攻白棋，黑棋牢牢掌握著全局的主動權，明顯是黑方繼續保持著優勢。由於黑方有了中腹的滾包以後形成了中腹的厚勢，上下左右的白棋都變得薄弱了，黑方當然是十分好下的局面。

第二譜（63 — 124）

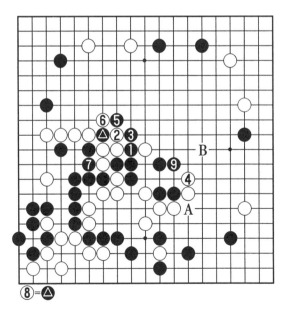

⑧＝△

參考圖2

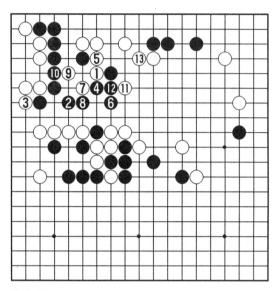

參考圖 3

由於黑方 71 過於貪吃下方的白子，反而讓白 66、68、70、74、76、78 等接連地在中腹行棋，在中腹出現了白方的厚勢。

然後，白 80 在周圍都是白方勢力的情況下進入左上角三・三攻擊黑棋，白方不但擺脫了被動反而掌握了全局的主動。

白方在取得了優勢以後，故態萌發，在一次隨手而應中錯失了一舉擊跨黑方的良機。

白 94 過於舒緩，此時應該———

請看參考圖 3：

白 94 改走圖中的 1 位跨斷是此時強有力的攻擊手段，黑 2 是絕對先手，白 3 補一步也來得及繼續圍攻黑棋。以

下到黑 12 為雙方最佳的下法，白 9 是此時的天賜好手，先手命令黑棋非在 10 位接一步不可，並破壞了黑棋在此處的一個寶貴眼位，致使黑棋看不到一點就地活棋的可能。

然後白 11 刺，白 13 退回，黑棋千瘡百孔，實在是前途渺茫，白方可以一舉獲勝。

參考圖只列出了一種可能性比較大的下法，黑棋在這裏其他的走法也可以考慮，但是，無論如何也沒有更好地解困良策了。

到黑 123 手，黑方不但圍住了四個白子，活棋當然是沒有任何問題的，同時在空上也有所收穫。

但是，白方不管怎麼樣，白 98、116 和以前的白 74 等又形成了一個新的大模樣，同時還保持著寶貴的先手，走出了白 124 向上方黑棋進攻著法。這時的局面顯然和參考圖 3 的結果不能同日而語，但是，此時判斷誰勝誰負還為時過早。

請看第三譜（25 — 103 即 125 — 203）：

本譜裏，黑 31 的時候，白方的應對又有不當的地方，一種可能是白方心情開始急躁，所以，判斷上有比較大的誤差，認為只有走白 32 位的擋下去把黑棋全體吃掉才能贏下這盤棋來；另外的可能就是范西屏仍舊十分自信想在 32 位擋下後，可以全殲黑棋。

其實，這時走黑 45 位比較合理，先斷開黑棋相互的聯繫再說，更為主動。從最後的結果黑方只贏了 4 子半的情況看，白 32 位元的擋太過分了。

黑方在白方的大模樣裏東奔西突，其中不乏精妙之著法，到黑 69 形成了雙活，黑方終於撥開了迷霧見到了勝利

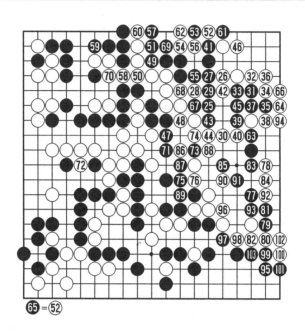

⑥⑤ ＝ ⑤②

第三譜（25 － 103 即 125— 203）

的曙光。

　　到黑 103 止，局勢已定，當年的全譜是走了 251 手，
203 手以後和勝負無關，介紹從略，黑勝 4 子半。

施襄夏名局之三

程蘭如（白）　施襄夏（黑）

　　程蘭如是清朝圍棋四大家之一，從輩分上講是施襄夏
的前輩。他和徐星友下了十盤棋戰，勝了以後從而被人們
推為天下第一流國手的，和梁魏今同為黃龍士、徐星友之
後的圍棋繼承人。

施襄夏成長起來後，自然是要和前輩有一番爭奪，有競技內容的藝術就有這點好，地位是憑比賽成績說話的，而不像琴、書、畫那些類藝術，誰高誰低要由大家評說，其中既有當權者也有眾多百姓，兩方面缺一不可，古今中外概莫能例外。

圍棋就不同了，你的名氣再大，資格再老，水準不行了就是不行了，當事人就會自動地退出比賽的舞臺和爭鬥場，這裏有其殘酷的一面也有其合理的一面，自然界的自然淘汰法則也同樣適用。

施襄夏比程蘭如小 18 歲，所以等施襄夏成名後，程蘭如已經年過不惑，無論身體還是棋藝都在逐漸走下坡路。這時兩人的棋戰充滿了悲壯的色彩，一方要拼命展示自己的實力走上一流圍棋的舞臺；另一方要維護自己的聲譽，不甘心拱手相讓；所以，這盤棋爭鬥得十分厲害，刀光劍影隨處可見，狼煙戰火到處可聞。

請看第一譜（1 — 81）：

這盤棋一上來就表現出了年輕氣盛的施襄夏勇猛敏捷、敢打敢拼的色彩。像白 20 的扳稍稍有些過分，就馬上被黑方抓住了機會，黑 21 毫不猶豫立即切斷，隨後到黑 35 跳補，都是雙方沒有爭議的下法，卻導致白 2、20、22 等三子陷入被攻擊的被動境地。

棋局剛開始不久白方就已經不大好走了。

白 36 跳出，黑 37、39 的下法相對於施襄夏之前的老棋手講，是種思想方法的創新，預作攻擊的準備工作，在以往的棋局裏這種非直線式的攻擊是不多見的。

白 62 長，一般的情況下，白 62 以後，白棋可以在 A

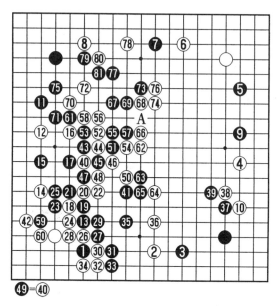

第一譜（1—81）

位跳封黑 51、55、57 這三個子，黑子雖然不至於馬上被吃掉，但是，在外逃的時候要有比較大的損失。

黑方此際不是馬上走 67 位的跳逃跑三黑子，而是在黑 63 補，是很巧妙高效率的下法。

請看參考圖 1：

白 1 長，黑 2 即實戰中的黑 63，即可以幫助黑三子不至於狼狽地逃竄，又同時攻擊著下方的兩個白⊛子，還照應右下角黑方的勢力，一舉三得。白 3 這時跳封，黑 4 如果在 A 位逃的話那將是愚蠢的下法，如圖所示，黑 4 也長，好手。白 5 非接上不可，然後黑 6 從容沖出，白 7 是不可能擋的，黑 8 繼續外沖，白方不利。

黑 75 時已經嚴重地威脅著白方大龍的死活，而白 76

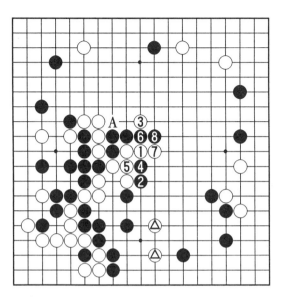

參考圖1

還那樣不緊不慢實是本局中的敗著。黑 77 跳，白 78 非常
的為難，思量再三只好忍痛把自己的一大塊棋放棄了。

黑 79 靠，把白方的 6 個子全部包圍了進去，黑方因此
確定了這盤棋難以動搖的勝勢。

請看第二譜（81 — 165）：

白 82 顧不得已經被圍的 6 個子的命運如何，前譜的白
80 也不過僅是虛晃一槍，就馬不停蹄趕緊走這裏為下方的
3 個白子找出路。

請看參考圖 2：

白 82 如果不走的話，黑方將可以在 1 位長，白 2 非接
上不可，然後黑 3 刺。白 4 也是非接不可，黑 5 刺仍舊是
先手，白 6 還是要老實地按黑方的意圖辦，然後黑 7 封，

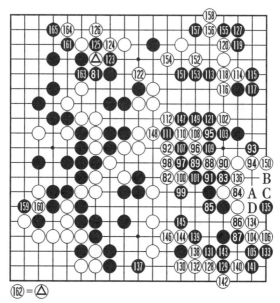

162 = ▲

第二譜（81 — 165）

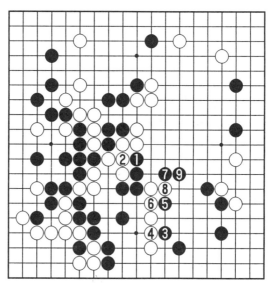

參考圖2

對被包圍的 6 個白子發動又一輪兇猛的攻擊，這 6 個白子也是凶多吉少。

再往後只是延長了認輸的時間和路途而已，白方已經沒有任何可以爭勝負的地方了，就以白 150 來說，不補就要被殺，但是，即使補了一步，裏面的結果也是一目沒有，黑 A、白 B 非走不可，否則黑再走上 B 位的話，裏面以後是「刀把五」，這也是為什麼白 150 要走一步的原因。黑 C、白 D，如此成了雙活。

共 165 手，黑方中盤勝。

圍棋大師的老師顧水如

　　顧水如，男，名思浩，金山（今屬上海）楓涇人，1892 年生於上海附近的楓涇鎮。幼年與其兄顧月如、顧淵如一起學弈於當地名手。天資聰慧，幼時在家裏人的薰陶下愛上圍棋。14 歲時，他的棋藝在家鄉已無對手。楓涇到上海只有咫尺之遙，自然他來到了上海，有了與眾多高手對弈的機會，棋藝益發進步，成為當時青年棋手裏的佼佼者。他估量自己可以和天下人較量後，1914 年便去了高手雲集的北京。

　　到了北京後不久，圍棋的舞臺上照例重演了雛鳳戰勝老鳳的悲喜局，因為一舉擊敗當時的國內第一高手汪雲峰，頓時北京圍棋界因此而轟動，棋界人士都知道出了個新國手———顧水如，遂被大家譽為「圍棋聖手」。其實，他當時的水準也不過爾爾，和真正的世界一流高手日本專業名人相比還有不小的差距。在北京期間，曾與高部道平累戰不下百局。

　　顧水如因為受到段祺瑞、汪有齡器重，1917 年被選派到日本深造圍棋，拜瀨越憲作為老師，很值得一說的是，瀨越憲作雖然直到晚年才被日本棋院授與了九段棋手的稱號，但他卻教出了中國 20 世紀 20 年代的第一國手顧水如，世界一流百年一遇的大師吳清源，韓國現代圍棋開山大師曹熏鉉等三名高徒，為世界圍棋水準的發展和提高有

著永不磨滅的貢獻。

顧水如歸國後曾在《時事新報》的「圍棋欄」，天津《商報》「圍棋欄」擔任主筆，介紹日本圍棋方面的最新消息和一些著名棋局。後受段祺瑞賞識，供職於北京。

1933 年後移居上海，在過惕生等人的協助下共同組織了「上海弈社」。1937 年「中國圍棋社」成立，顧水如任甲組指導。1942 年日本棋院曾贈予他四段稱號。

解放後，在陳毅市長的關懷下，顧水如先生被聘為上海市文史館館員，當選為上海市政協委員，擔任過《圍棋》月刊副主編、上海圍棋學校校長等職。耄耋之年，常邀成群小棋手圍聚家中，繼續為培養新人發揮餘熱，為我國圍棋事業的傳承有一定的歷史作用。

1971 年，顧水如先生因病逝於上海松江的寓所，終年80 歲。1989 年，骨灰安葬於家鄉楓涇公墓。2000 年，中國棋院和楓涇鎮人民政府特為其修繕墓地，建造了紀念碑。

顧水如是我國出國專門學習圍棋的第一人，他吸取了先進的日本圍棋理論並融進中國的圍棋傳統理論，很顯然在起點上就高人一籌，在當時的國內圍棋界簡直如鶴立雞群。此後，顧水如在北方棋壇獨步 10 餘年。稍後幾年中國又冒出了個新手劉棣懷可和他分庭抗禮，經常稱雄在江南，時稱「北顧南劉」。

1919 年秋，段祺瑞透過高部道平，邀請日本棋壇領袖本因坊秀哉來華訪問，陪同來訪的有廣瀨、高部、岩本等棋手。這是中日圍棋交流史上的重大事件之一。

秀哉（1874—1940），本名田村保壽，是本因坊家最後一位世襲本因坊。1909 年（36 歲）升為六段，弈技僅次

於秀榮名人，而讓子棋尤所擅長。秀榮逝世後，他成為二十一世本因坊，棋藝已獨步天下。1914 年秀哉被棋界公推為九段（即名人，當時傳統是九段僅一人，又稱名人）。秀哉在上海期間讓張澹如、陶審安等名手四子對局，使南方棋手大開眼界。

據傳說：秀哉在上海，每逗留一日，由中方付酬一百銀元。當秀哉即將返回日本時，上海棋界人士深表惋惜，又集資盛情挽留，秀哉遂多留一日，至 11 月下旬返回日本。在上海的對局中，有一局是秀哉與顧水如的三子局，顧水如 198 手中盤取勝。當時，中國第一流棋手受三子能戰勝日本（也是世界）最強棋手，已是極不容易之事。

在舊中國，想辦成任何事，和當權者的關係如何，往往直接關係到這事情的成敗，做為上層建築領域裏文化藝術的圍棋，本身不創造吃喝穿用，所以更離不開當權者的支持關照。清朝覆滅，民國出現，軍閥割據，生產凋敝，經濟基礎遭到嚴重破壞，圍棋整個地處於風雨飄搖中。昔日康乾盛世時棋手們優哉悠哉，不愁吃穿的日子一去不復返，贏上一盤棋就可以得到一大錠銀元寶那種好機會是再也見不到了。

到了 20 世紀二三十年代，奄奄一息的圍棋稍微見到了一線光明，臨時政府大總統段祺瑞特別喜歡下圍棋，他是個權傾一時的人物，但他畢竟是個高高在上的官僚，侯門如海，和處在下層的棋手們還隔著層層屏障。

顧水如在此時的出名，正逢其時。他在棋上的才氣過人，如何處理人際關係也有過人之處，是他架起了圍棋生存和借助段祺瑞的橋樑。

以吳清源為例，當時吳的父親英年病逝，家裏的經濟來

源馬上斷絕，全靠典當解決一日三餐。這時的清源先生才11歲，上面雖然有兩個哥哥，但是也在求學階段。如果沒有顧水如把吳清源引見到段祺瑞府上，每月可以領到 100 大洋「學費」的話，毫無疑問，當時的吳清源不要說再繼續鑽研圍棋，慢慢的吃飯都要成為問題。

說起上述的事情當然要介紹一下顧水如是怎麼發現吳清源的。1922 年，顧水如先生在北京西單海豐軒棋室偶見一名 9 歲孩童與人對局，下得頭頭是道，攻勢凌厲，顧水如慧眼識珠，便收其為徒，此後就把吳帶到自己的家裏指點教導。過惕生當年第一次和吳清源見面就是在顧的家中，當時吳正在顧的家裏研究棋譜。此孩童即為後來雄霸日本棋壇 20 多年的圍棋巨匠吳清源先生。

自吳清源之後，顧水如的第二個得意門生是陳祖德。1951 年，顧水如先生在上海襄陽公園，偶然發現 7 歲的陳祖德，下棋思維敏捷，落子不俗，是可造之材，便收為關門弟子，加以精心點撥和培養。關於這段經歷，陳祖德在他的名著《超越自我》裏有很生動的記載：

「從襄陽公園的大門一直往裏走，盡頭是一個茶室。茶室中央一長排桌子上放置著十幾張圍棋盤，棋盤周圍經常擠滿了對局者和觀戰者。茶室外有一塊空地，也放著一些桌子和圍棋。室內是亂哄哄的，相比之下，室外要清靜得多。然而 1951 年的一個星期天，室內的人紛紛被吸引到室外去了。很多棋迷圍著一張桌子，觀看著一老一少的對局。年老的是棋界大名鼎鼎的國手顧水如先生，年小的是只有 7 歲的我。在當時，7 歲的孩子會下圍棋在棋界不但少見，而且寡聞。棋迷們崇拜顧水如先生的棋藝，都想趁

此機會欣賞一番和學上那麼幾著。同時，又對 7 歲的孩童很感好奇。因此圍觀者越來越多，裏三層外三層，很快就把我們包圍了起來。

顧先生讓我 7 個子對弈，我睜大了眼睛盯著棋盤，真是用盡吃奶的力氣去捕捉顧先生每一步棋裏所包含的神秘莫測的用意。棋盤對於我來講，就是整個的世界。其他一切都隱退了，不存在了。只是事後我才知道顧先生一邊用各種下法考驗著我，一邊微笑著向四周的棋迷們點著頭。而棋迷們也正向顧先生『嘖嘖』地誇我呢！

棋局的形勢不斷變化，顧先生的精湛技術使得黑棋的優勢一點點地削弱下去，但黑方的部隊並不潰散，依然紮住陣腳，儘量維持著殘存的優勢。對局進行了一大半，突然顧先生一拍桌子，高興地說：『這個孩子我收下了！』」

當然作為一代國手，經他指點過的高手遠遠不止吳清源和陳祖德兩人，比較著名的還有過惕生、胡沛泉、趙之華、趙之雲等人。他們或是世界一流的棋手，或是國內一流的高手，總之顧水如先生在他的有生之年，在提攜後人方面是屈指可數有成績的人。

我們國家從 1957 年才有了比較正規的圍棋比賽，此時的顧水如已經年過 65 歲，作為棋手他的黃金歲月一去不復返了。在多次的比賽裏，他儘管心有餘力卻不足，無法與小他 5 歲的劉棣懷、小他 15 歲的過惕生等人相比，一次前六名都沒有進去過。

1960 年日本圍棋代表團訪華，6 月 16 日在上海，顧水如不顧自己 68 歲的高齡，仍要出戰，和日本圍棋代表團的團長也是他的老師瀨越憲作下了一盤，這年瀨越先生已經

80 多歲了，但是，學生還是沒能勝過老師，成為了顧水如在圍棋賽場上的絕唱。

顧水如名局之一
顧水如（白） 過惕生（黑先）
1937 年 5 月弈於上海

顧水如在解放後基本不參加什麼比賽，所以，流傳下來的棋譜不多。他在 1915 年到日本學習圍棋，回國後把現代日本圍棋新穎的下法和理論帶回國來，可說對中國圍棋的進步有很大的作用，這個歷史功績是非常突出的，也是應該被後人永遠記住的。

請看第一譜（1 — 32）：

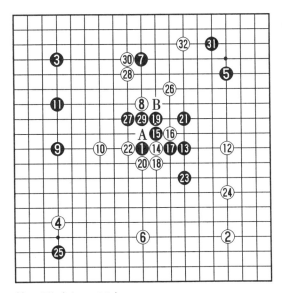

第一譜（1 — 32）

黑1走天元，是受到了吳清源在日本和秀哉那盤名局的影響，吳清源在和上手挑戰的一盤，第一步走的就是天元。這年的過惕生無論聲望還是棋藝上都還不是比他年長十多歲顧水如的對手，大約也有把自己比成吳清源，把顧水如比成秀哉以示尊敬的意思吧。

接下來，雙方對怎麼圍繞天元來展開顯然都沒有什麼經驗，各走各的，看不出有十分連貫的思維。

白14的碰並沒有多深的意圖，只是試下黑方應手，黑15的扳太激烈，可以先在A位長，白再15位長，黑再29位長，白再19位長，然後黑方再在B位斷，把白棋引到自己子多的地方再展開作戰可借用的力量多些，另外對白8一子的壓力也大了許多。

到黑21用好幾子只吃住了一個白子，棋形有些凝重之感，顯然顧水如的白棋要舒展得多。

請看第二譜（32—81）：

白38很可能是由於輕敵而出現的誤算。

請看參考圖1：

白38應該走圖中的1位打吃，黑2打，白3接，黑4打，白5搶佔大場，如此白棋已經便宜了。

黑41大錯，黑方在應對中沒有抓住白方的可乘之機，否則可以一舉確立優勢。

請看參考圖2：

黑41應該走圖中的1位長，白2非扳起不可，黑3扳打，白4反打是此時好手，黑5不可在6位提子，否則白在5位打後，再在17位接黑棋大損。

黑5打吃白子時，白6借機拐出，白8也只好接上，

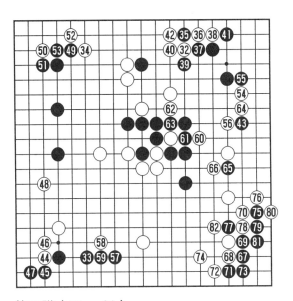

第二譜（32 — 81）

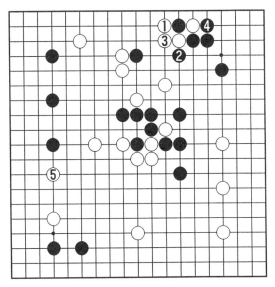

參考圖1

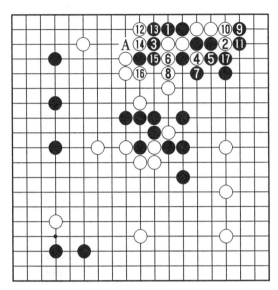

參考圖 2

往下為雙方必然著法，但是，黑 17 後黑大獲實利，局勢明顯占優。

白 56 靠的時候，黑 57 遠離主戰場，實在是大緩手。黑棋此時無論如何要活動黑 43 之子。

黑 65 靠不知道有什麼明確的意圖，表現出當時的過惕生棋藝還有待進一步錘煉和提升。等白 66 強硬的扳以後，黑 67 又轉移了注意力，說明走 65 時尚沒有成熟的考慮。

白 70 柔軟的棋風很具有日本棋風的特點，並不總靠鬥力，如此一面逼住角部的黑棋一面把上方白空圍結實些，表現出了良好的大局意識，要是換成清朝棋手來下這盤棋，恐怕早就先逮住中腹只有一個眼的黑棋殺將起來了。

請看第三譜（82 — 150）：

到白 82，白方不僅實空領先，而且還保留著許多攻擊

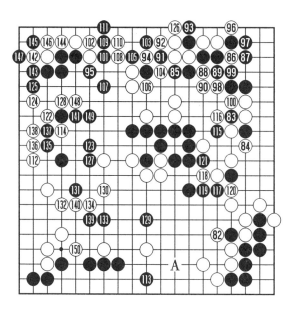

第三譜（82 — 150）

黑棋薄弱處的機會和手段，當已經確立了較大的優勢。

　　黑 85 計算不周，此處黑棋有幾個明顯的中斷點，卻去用強，十分的不明智。

　　白 86、88 斷以後，黑棋支離破碎只好把 85 以下的四黑子棄掉。反過來看，執白棋的顧水如卻進退有度，計算準確。

　　白 100 沒有必要，應該在 95 位長。

　　黑 101 以下方顯示出自己的戰鬥能力，到 111 斷下四白子有不小的收穫，只是前面損失太大，並沒有能扭轉局勢。

　　黑 113 過於謹慎，要走的話也當於 A 位直接打入。從此處可以看出過老的棋風總是那麼柔和，從不走過分之

著，也反映出了他一生為人十分能忍讓的性格。

白 114 的攻擊十分有力量，即使白方很持重的情況下也將右上黑空破掉了不少。

到白 150 主動補棋，白方已經是難以動搖的勝勢。

綜觀此局，雙方的棋藝按今天專業棋手水準衡量的話，都還有許多可以指責之處，顧水如是當時中國圍棋水準最高的棋手了，日本的秀哉還要讓三子才能一戰，可見當時的整體水準遠遠低於我們現在的業餘高手，追今撫昔，我們能有今天的這樣的圍棋水準是很可以感覺欣慰了。

共 150 手，白中盤勝。

顧水如名局之二

顧水如（白）　過惕生（黑先）
1947 年 8 月 11 日弈於上海

這盤棋距離前一盤棋整整隔了十年，十年裏過惕生的圍棋水準有了長足的提升，從棋的內容也可以感覺出這一點。當時兩人都是中國圍棋協會上海分會的指導老師。棋也是在上海分會對弈的。

請看第一譜（1—64）：

能不戰鬥就避免戰鬥，是過老的一大特點，他很有名的一句話是：「都丟了就贏了。」引申到他的布局上，過老也是認為棋盤那麼大，沒有必要在一處糾纏，你這裏價值 10 目，我那裏也價值 10 目，我幹嘛非要和你來搶啊，所以白 6 夾攻時，黑 7 脫先去占了大場；白 8 強攻，黑 9

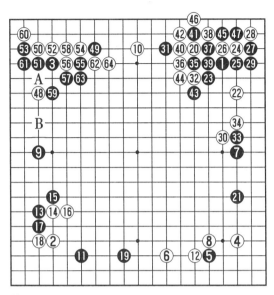

第一譜（1—64）

又避其鋒芒占了大場，總的形勢上也的確不吃虧。

　　過老時刻掃視全局的這一優點被他的嫡傳弟子聶衛平完全繼承了下來，並且有所發揚光大。在世界一流的強手裏，聶衛平的大局觀好，是得到中、日、韓高手們一致贊許的。

　　黑19、21的拆二已經完全脫離了古代圍棋那種只知道進攻而不注意防守的思想方法，在圍棋理念上已經融進了不少日本當時的見解。

　　黑31深入白陣略有過分，應該受到白棋的強烈反擊。

　　白32不當給了黑方轉換的機會，走36位的尖比較好，爭取到先手以後，再在33位處下立，白方可以滿意。

　　黑41斷，表現出了過老的實戰功力，過老雖然棋風平和，但是，並不是說他攻擊能力沒有或欠缺，這裏過老計

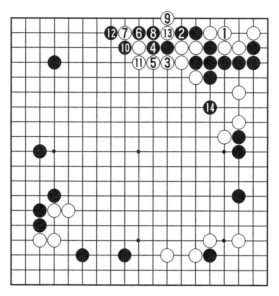

參考圖1

算準確，應對判斷都不錯。

　　白42打吃正確。如果改在45位接，將和黑棋形成轉換，白方不便宜。

　　請看參考圖1：

　　白1走圖中1位接，往下是雙方必然應對，到黑14跳出，左上一帶黑方形成了模樣，黑14以後和白方孤棋對攻，黑方處於有利態勢。

　　白48掛角時，黑49以下的下法損實地，白64長，白方圍到了不少的空。

　　黑49走A位尖頂，白59長起，黑54位小飛守角，白方總要在B位一帶補一手，然後黑再走65位的斷，如此，是另外的一盤棋。

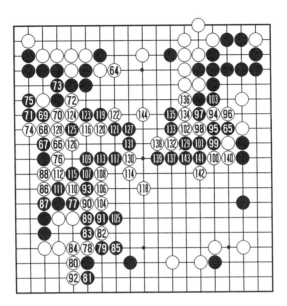

第二譜（64 — 144）

請看第二譜（64 — 144）：

黑棋爭到 65 位的斷，應該說比較滿意，斷下一子畢竟實空很大，黑方局勢領先。

白 66 尖沖，黑 67 不好，等白 68 扳時黑 69 大壞，一下子把剛才已經獲得的優勢全部斷送了。

白 70、72、74 弓馬嫻熟，對局時白方心裏一定如同三伏天吞進了可口的冷飲那般舒暢痛快。頓時在黑方以棄掉了當初 49 一子為代價才形成的模樣中撕開了一道大口子，黑方左側的陣線慘不忍睹。

白 76 以下越戰越勇，到白 86 白方反而在當初黑方的模樣裏圍到了近 10 目棋，一時黑方的滄海變成了白方的桑田。

白 110 斷，黑 111 打吃時白 112 不得不補一步，落了後手，《棋經》云：「寧失數子，不失一先。」在這裏，並無複雜的計算，也沒有隱藏著幽遠的鬼手，白棋卻自取後手，很可能是隨手所致，但是，反映的卻是當時一代國手的功力，其專業素質修煉和現在的專業棋手相比，不是同一時代了。

黑 113 在危機中等到了扭轉不利形勢的機會，到 117 長起，白 118 不得不補，原本是白方攻擊黑棋的局面反而變成了黑方主動攻擊白棋的形勢。

到黑 143 把白 132、138 兩子吃住，黑方所有的棋均已安定，倒是白方中腹孤棋還需要處理，是黑方大優的局勢。

請看第三譜（144 — 228）：

㊟ = ⑮⑮ ㉑⑧ = ⑰②

第三譜（144 — 228）

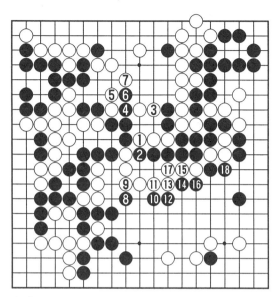

參考圖2

　　雖然白144意在爭取先手加強一下上方白棋的陣地，但是此時逃出兩個白子意義並不大，黑方的兩塊棋並沒有被切斷的危險。

　　請看參考圖2：

　　白1長，黑2斷，白3並不得已，黑4打，白5還要長，黑6再長以後有先手延氣的手段。白7為了斷下黑棋只好強行扳頭，再往下為雙方必然，到黑18提子，白棋失敗。

　　黑145加一刀把白三子吃住已經是很保險了，白146托時，黑方由於有鴛鴦斷不用擔心白三子能逃出來。黑棋當在A位處對白棋展開猛攻，可以一舉確立不動的勝勢。

　　黑方最後的勝利機會被黑179錯過了。

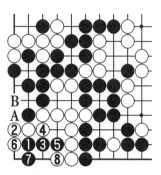

參考圖3

請看參考圖3：

　　黑179應該走圖中的1位夾，白2只好下立，如果在A位打吃的話，黑B位打，白棋成打劫活，當然是不能去考慮的。以下為雙方最強應對。黑7後已經成為了雙活，白方角上的空蕩然無存，少了8目。自然就是黑勝了。

　　往下，雙方的官子也還有小的不當。

　　到228以下棋譜沒有了記載，是以和棋作結束的。

圍棋大將劉棣懷

安徽人自己說，安徽是不南不北，不東不西，簡稱不是東西。但是安徽出的名人真是不少，就是在中國文學史上佔有一席之地的桐城派，除了出文人，還出了一位在當代歷史上非常有名的棋手———劉棣懷先生。

劉棣懷（1897－1979）名昌華，安徽桐城人，生於南京。十三歲師從僧人可慧學弈，十六歲後往北京、東北等地交流棋藝。擅長激戰與治理孤棋，圍棋界稱他為「劉大將」。他的棋風善於不棄子，所以，也有一子不捨「劉大將之稱」。

大約 1929 年他從北方遷徙上海，與王子晏對局，較佔優勢。1931 年在張澹如創辦的上海圍棋研究會教棋，1935 年至南京任「公餘聯歡社」圍棋組教棋，同年參加「京滬埠際杯」圍棋賽。抗日戰爭初期曾輾轉湖北、湖南、貴州、廣西等地交流。1940 年在重慶籌建「中國圍棋總會」。1946 年再次遷居上海。新中國成立後在上海對局極多，棋界通常以他為四段的「準繩」，用和他的勝負成績來衡量其他棋手所達到的棋藝等級。與顧水如、魏海鴻、陳藻藩並稱為新中國成立前上海的「四大棋家」。

1960 年在中日圍棋友誼賽中戰勝日本七段瀨川良雄，同年任《圍棋》月刊副主編。歷任上海文史館館員，上海市棋類協會副主席，中國圍棋協會副主席等職務。著有

《怎樣下圍棋》、《圍棋官子常識》、《圍棋布局初步》
等。

做為出生在解放前的前輩棋手來講，他學圍棋的環境
和條件與今天國家少年隊的小棋手們相比，用天上地下來
形容也絲毫不過分。到了 21 世紀的今天，已經出現了剛剛
9 歲就可以在正式比賽裏勝專業七、八段棋手的天才兒童
了，但是，劉老先生直到十一二歲，還與圍棋無緣。

辛亥革命的前一年，劉棣懷 13 歲時的一天，由他父親
領著在南京夫子廟的茶館裏，邁出了棋手生涯的第一步。
茶館裏的棋客見到一個孩子對圍棋目不轉睛看得非常入
迷，覺得孺子可教，順便教了他一些圍棋方面的基本知
識。劉棣懷悟性極佳，不久，即開始與來往棋客爭勝。過
了不多時間，周小松的「再傳弟子」，「可慧」僧人收劉
棣懷為徒，到了 16 歲，劉棣懷的棋藝在南京一帶已小有名
氣。1914 年，劉棣懷的父親劉安農先生在北方政府中謀得
一個小職務，於是，劉棣懷相隨父親到了北京。當時號稱
第一名手的汪雲峰別具慧眼，賞識劉棣懷的棋藝才能，樂
意與他大量對局，使劉棣懷受益不淺。到了 30 年代，壯年
劉棣懷的棋藝逐漸達到國內一流水準，他的棋藝水準的提
升主要是在北京這段時間。

劉棣懷成家以後生活的擔子沉重，從酷暑到寒冬，他
出入各處茶樓下彩棋，有時通宵達旦對局，熬得兩眼紅
腫，第二天仍照常應酬往來棋客。就是到了大年的除夕，
也不敢稍事休息，在解放前以圍棋來解決生計問題是非常
艱辛的。

1927 年至 1928 年間，吳清源棋藝更進，開始與劉棣懷

分先對局。其中一些棋譜被當時北京報刊轉載，就棋局內容分析，劉棣懷的中盤作戰尚有可圈可點之處，但大局觀不如吳清源明快。後來吳清源在《以文會友》中回憶：「我戰勝了劉棣懷，名副其實地坐上了北京棋士的第一把交椅。」面對這位稚氣未脫的天才少年，劉棣懷也自歎才氣不如，後來吳清源果然成長為一代圍棋巨匠。

日本圍棋大家瀨越憲作1928年6月發表了《中國棋界之現狀》一文。文中瀨越認為：

如果將中國棋手按日本制度區分為九個等級（段），那麼，這些棋手的棋力高低大致如下：中國九（段）一人吳清源；八（段）二人：劉棣懷、王子晏；七（段）五人：顧水如、汪雲峰、雷溥華、丁公敏、潘朗東。另外附有一至六（段）二十餘人。

由於當時的中國國脈不興，沒有評判自己棋手的能力和制度，瀨越的觀點無疑成了當時判斷中國南北棋手可貴的惟一資料，此資料證明：當時除吳清源外，劉棣懷的水準已不在其他任何棋手之下。

20世紀30年代初，劉棣懷在上海先後戰勝了日本女棋手都築米子四段、伊藤甲子三段，接著，又與日本筱原正美四段戰成和局。此間，日本青年女子棋手增淵壽子三段來到上海，劉棣懷不負眾望，憑藉中盤實力大勝增淵壽子。

1942年間，日本棋手瀨越憲作一行來訪上海、南京等地，他們曾贈送我國一批棋手段位稱號。劉棣懷與顧水如、雷溥華、王子晏、魏海鴻、張澹如被授予「四段」。此時劉棣懷寓居重慶，當然不可能參加淪陷地區的圍棋活

動。熬到 1945 年，中國人民經過八年艱苦卓絕的浴血奮戰，迎來了抗戰的勝利。

解放以後，50 年代初上海棋手建立反映中國棋手實力的「段位」制度。公推劉棣懷為「標準四段」，即以劉棣懷的棋力為準繩，大致是：凡劉讓先相先的棋手，可授予三段稱號；凡劉讓定先的棋手，可授予二段稱號，其餘可由此類推。

例如：1951 年 4 月間，劉棣懷讓過惕生先相先下試驗棋六局，僅至四局，過勝三負一，被授予三段稱號。

1951 年底，陳毅派工作人員去看望劉棣懷，並送去了100 元錢。上海市長親自關心老棋手的生活，直至今日，劉棣懷的親屬還滿懷敬意地談論著這件事。幾天後，陳毅邀請劉棣懷、楊壽生共同進餐，隨後，又派人與上海文史館聯繫，介紹劉棣懷進入文史館。及至 1953 年，文史館破例接收未滿 60 歲的劉棣懷為文史館館員。

1954 年間，劉棣懷曾應「北京棋藝研究社」之邀，北上與在京名手過惕生、金亞賢、崔雲趾、雷葆申等互先對局，此時過惕生棋藝已公認為北方第一高手，從此他與劉棣懷並稱為「南劉北過」。

1957 年 8 月，上海市舉行規模較大的首屆全市圍棋比賽，共 80 人參加，結果劉棣懷藝冠群雄，奪得冠軍。緊接著，劉棣懷代表上海參加全國圍棋比賽。這一次劉棣懷出師不利，他雖然戰勝了主要對手過惕生，卻失手負於江蘇名手陳嘉謀與安徽青年棋手黃永吉，屈居第三名。

1958 年 11 月，他參加了在廣州舉行的全國比賽。劉棣懷重振雄威，顯示了「南劉」的實力，以七勝一負的優異

成績奪得冠軍。王幼宸、過惕生獲二、三名。1959 年，圍棋被列為第一屆全運會競賽項目，圍棋決賽在北京舉行，劉棣懷以 62 歲高齡再次奪魁。

自從 1960 年首次中日圍棋比賽過後，劉棣懷顯得有些步履蹣跚了。他的健康狀況明顯呈現出下降趨勢。

1962 年夏季，中國圍棋代表團首次出訪，由李夢華任團長、劉棣懷任副團長，在日本進行了為期三週的友好訪問。11 月，劉棣懷赴合肥參加全國圍棋比賽，他的戰績已不盡理想。旁觀者清：歲月到底不饒人。

此間，「中國圍棋協會」正式成立，劉棣懷與廖井丹、孫樂宜、姚耐等七人，被選為中國圍棋協會副主席。1964 年 2 月，國家體委首次授予圍棋段位稱號，劉棣懷、過惕生、陳祖德、吳淞笙被授予五段。這是當時我國棋手的最高段位。

5 月，他到杭州最後一次參加全國圍棋賽，這年他已 67 歲高齡，成績很難理想。此後，劉棣懷退出了比賽第一線。他在編輯《圍棋》月刊的同時，繼續輔導新手。劉棣懷這樣一位倍受棋界人士尊重的老國手，他將畢生精力獻給了中國的圍棋事業。

1979 年 11 月 28 日，劉棣懷與世長辭，享年 83 歲。這時我國圍棋水準已經可以和日本並駕齊驅，雖然在圍棋的賽場上見不到劉棣懷了，但是，所有的圍棋愛好者們永遠不會忘記這位桐城籍的圍棋大將。

劉棣懷名局之一

劉棣懷（白）　顧水如（黑先）

1935 年 6 月 23 日「京滬埠際賽之一」

　　這盤棋弈於 1935 年，當時的社會動盪不安，但圍棋依然按照自己的步伐穩穩地往前發展著，並沒有因為社會的不安寧就停滯不前。北京、上海兩地的棋手進行城市與城市之間的圍棋比賽，應該說是中國圍棋比賽形式上一個跨時代的進步。這局棋是近當代有比較完整記錄的歷史比較早的一盤棋，所以，還帶有很明顯的古代圍棋的印記，例如對實地不夠重視，只在意進攻，對應該補棋的地方失於防守，都還隨處可見。應該說這是一盤在棋藝風格上具有承前啟後意義的一盤棋。

　　請看第一譜（1 — 32）：

　　黑 1、3 走高目不再下在星位的座子上，應該說是受到日本圍棋系統教育的顧水如從日本引進的新下法。白 2 也走高目，可能是劉棣懷見到了顧水如的下法後，一時興起跟著玩玩新鮮的一種著想，至於高目類的定式怎麼接著走下去，黑、白雙方都沒有比較成熟的考慮，所以，在三個高目中都見不到比較有章法並且連貫的走法。

　　黑 15 下法比較矛盾，只是憑感覺而落子的一時即興發揮，還是走 19 位的守角為好。或者就在 A 位老老實實補一手也是不錯的選點。黑 9、13 攻角是古代下法裏根本見不到的，但是，黑 11 又離的那麼遠，明顯帶著古棋的作風。

　　白 16 的著法靈活，雖然沒有前人的棋可以借鑒，但由

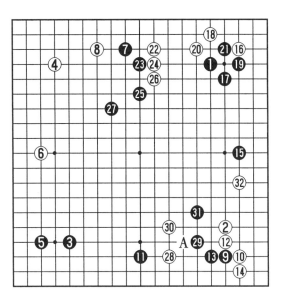

第一譜（1—32）

於有了比較深的功力，選擇了一個進可以攻退可以守的
點，是劉棣懷棋藝天才的體現。白22靈活地拆兼夾，頗讓
黑方為難，黑23、25、27的下法雖然盡可能地爭取輕靈，
然而讓右上的白棋很快就完全安定下來，棋盤上只見黑方
自己的孤棋在尋找歸宿，是白方已經比較主動的局面。

白28終於來打入了，黑方沒有什麼好的辦法，只好
29、31先把白方棋與棋之間的聯繫切斷了再說，白32沒有
對黑29、31展開反擊只是連拆邊帶圍空且遠遠牽制著右下
的黑棋，是具有了現代圍棋思維意識的下法。

請看第二譜（32—84）：

進入第二譜，黑方的局勢儘管不樂觀，但是，在右下
一帶，還是黑方攻擊著白方，就在黑方的攻擊開始有所得

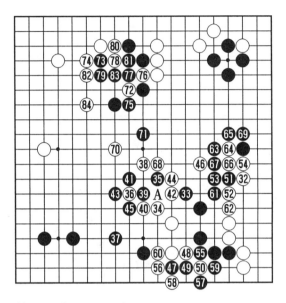

第二譜（32－84）

的時候，出現了黑 39 的不當，應該走譜中的 A 位併，如此
自己的棋毛病較小。

黑 41 強行扳的時候，白 42 是經過仔細計算的強手，
開始尖沖反擊，此時非常遺憾的是黑方竟然不能在 44 位擋
住黑方的去路。

請看參考圖 1：

白⊙子尖的時候，黑 1 強行阻擋，白不肯示弱當然斷
了，黑 3、5 要把右下的黑棋帶出來，以下基本為雙方必然
的考慮，到白 20 把角上黑棋吃掉，明顯是白方占了便宜，
黑方不能考慮如參考圖 1 中的下法。這樣一來，原本多少
還具有進攻姿態的黑方竟然落到被白方攻擊的境地，白方
進一步確定了自己的優勢地位。

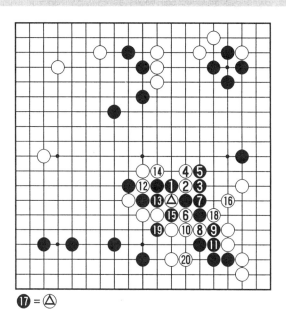

⑰ = △

參考圖 1

到黑 69 止，右下的黑棋只獲得了有限的安全，因為自己的大龍存在著隱患，苦於全局形勢告急的狀態，根本顧不上去補自己的毛病。

白 71 飛以後，白方又展開了對上方黑孤棋的攻擊。

白 84 是卓越的一手，超脫了古棋中只知道直線攻擊的思維方式，而是利用攻擊圍起了左上角的大模樣。同時還繼續對上邊的黑棋保持著適當的距離與壓力。

請看第三譜（84 — 132）：

黑 101 是很大的一手棋，在中盤階段就搶很大的官子，也是圍棋理念有了進步的表現。

在本譜形勢已經是一邊倒，白方牢牢把握著全局的主動。到黑 125 只是單純的活棋，說明黑方已經喪失了一切

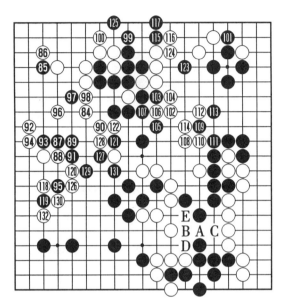

第三譜（84—132）

反擊的條件，只好在白方的命令中完成最後的進程而已。白132不僅本身很大，也在為攻擊中腹的黑方孤棋做準備，黑方見大勢已去，且沒有了任何尋釁的機會遂投子認輸。

黑方為什麼認為沒有了任何獲勝的機會呢？原因有二，一是全局的實空已經不夠了，二是白方的A位挖斷是很嚴厲的攻擊手段黑方只有B位打吃，白C位接，黑D位接，白方可以在E位拋劫，左下的黑角很薄弱，可以有許多的劫材，所以，無論如何黑方都要抽機會補斷，實在是太讓人難受了。

共132手，白中盤勝。

劉棣懷名局之二

瀨川良雄七段（白）　劉棣懷（讓先）

1960 年 6 月 14 日弈於上海

　　劉棣懷從小喜好圍棋，早年在北京居住，一生基本在棋盤上的廝殺中度過，多弈於茶園棋館。酷愛中國古譜，對范西屏、施襄夏及「當湖十局」尤為推崇。形成力戰制勝，懍悍獷野的棋風。40 年代末 50 年代初雄居中國棋壇之首，與名手過惕生並稱為「南劉北過」。

　　1958 年、1960 年獲全國圍棋冠軍，1957 年獲第三名，1960 年獲第五名，1962 年因年邁成績不佳未能進入前六名，從此引退。

　　中國圍棋名手陳祖德、吳淞笙都曾受他指教。

　　1962 年、1979 年兩次當選為中國圍棋協會副主席。曾是《圍棋》雜誌首任主編，編寫有《怎樣下圍棋》、《圍棋定式基本知識》、《圍棋布局初步》等著作。

　　瀨川良雄 1913 年 10 月 23 日出生。日本兵庫縣西宮市人。1924 年入久保松門下學棋。1929 年 4 月入段，1934 年二段，1936 年 11 月三段，1939 年四段，1947 年五段，1954 年六段，1957 年七段，1960 年訪問中國，取得了五勝一負的好成績，只輸給了劉棣懷一盤。1971 年 58 歲時升為八段，1981 年退休被授予了九段。在日本的各大棋賽中沒有得過任何名次。

　　瀨川訪華前三場分別對的是崔雲趾、過惕生、汪振雄，都以讓先取勝。不免對中國棋手有「不過如此」的評

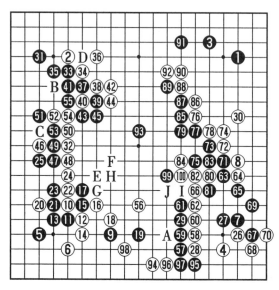

第一譜（1—100）

價。1960 年他 47 歲，當第四場遇上年已 63 歲的老將劉棣
懷時，更以為隨隨便便平平穩穩地下一下就可以取勝。

這種想法正是兵家大忌。兩軍相逢，只要實力不是差
得太多，自然是敢於拼命，勢在必得的一方獲勝機會較
多。

請看第一譜（1—100）：

白 26 失當，此時應先在 A 位一帶攻擊黑 9、19 兩子，
根據黑方的應對再決定右下角的下法。此時尖頂，黑 27 長
起以後，白 28 不得不走，黑 29 是此際的好手，一般是在
65 位拆一或 61 位大飛，此著不拘泥以往慣例，既封住了白
角，又接應了 9、19 兩子，同時還聲援了 15、17 兩子。

白 32 過於一廂情願，他想等黑方也在 C 位跟著拆以後

再於 B 位飛壓,徹底把這裏的黑棋都壓在低位。這是瀨川心理不正常所致,低估了對手的實力。此時應馬上在 B 位飛,爭到先手後再於 91 位拆逼,如此白棋不壞。

黑 33 爭取向中腹發展,置白 32 於不理,機敏。

白 36 當於 37 位長,黑如 D 位斷,白 36 位打下去形成外勢和左下角的外勢聯成一片也是一種不錯的方案。

黑 37、39 力爭出頭,逐漸抵消白左下角外勢,效率十分充分。

白 46 徒然損失實地,不如不走。白方意圖是讓黑走 47和 48 的交換,使 15、17 兩子不好活動。但適得其反,白10 到白 54 這 8 個白子反而走得更重了,由於黑 43、45 的頭出在中腹,白 56 猶豫再三還是補了一手。有了這手以後,黑棋如於 E 位小尖,白 F 位罩,黑如 G 位拐,白 H位,在 56 一子配合下可將黑出逃之子擒獲。但是,此著太緩了,此時白方形勢已十分不利,應於 60 位對黑攻擊,牽制黑 15、17 兩子的出動。

白 64 不好。有兩點,一是湊黑 65 補以後產生了 69 位求活的好點,二是失去了在 82 位跳的機會。此著應於 82位跳,黑如 71 位壓,白可於 I 位虎,以後白 94 等著威脅更大,黑如不肯讓虎在 I 位長,白 66 位接,等於讓黑棋在 I 位多走了一手棋,而白的硬頭出到了 82 位,對右邊黑三子壓力更大了。由於左下角一帶白棋勢厚,逼黑多長一子卻影響不大。

黑 75 虎以後,明顯硬攻擊右方黑孤棋前途渺茫。白 76不當,這裏自己沒有計劃,而是走一步看一看。這時白方應放慢攻擊節奏,如先在 82 位頂,黑 81 位補,白 J 位

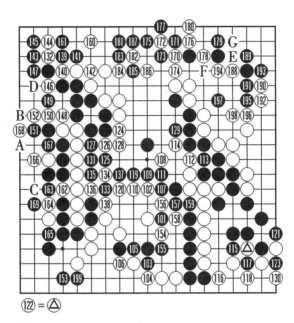

�122 = △

第二譜（101 — 199）

跳，黑下方的棋總要補一手，然後再占 91 位最後的大場。

白 80 明顯俗手，和黑 83 交換太早，這個先手什麼時候都是白方權力。

白 84 更是亂了方寸，黑 85 以下順風揚帆，反而順勢搶上了 91 位，白形勢更壞了。

白 94 是死馬當活馬醫的下法，黑 95、97 以後白右角的棋眼位已不夠了，白棋自身都不安全，哪有餘力再攻擊黑棋呢？

請看第二譜（101 — 199）：

黑 101 以後，全局已無不安定之處，且實空大大多於白方，白棋再往下只是拖延認輸的時間而已。由於白方一

上來緩著連發，待形勢不利以後又不夠冷靜，細節處理不當，又沒能及時調整全局計畫，導致局勢越來越不利。像白 168 就寄託在黑方應錯以後撿勾子了。

這著的目的是引誘黑方在 A 位打，白 B 位接，黑還須在 169 位補，否則白走 C 位將吃掉黑棋。這時白可於 D 位長出來，把黑大龍全殲。但 63 歲高齡的劉老心明眼亮，徑於 169 位補，白無計。

白 172 過分，此處根本不能扳，白太想搞亂局勢以後再揀便宜，豈不知劉老天性愛殺，這種地方根本不會應錯，到黑 187，白方得不償失。

黑 197 牽制白方 E 位的先手沖，白如 E 位沖，黑 G 位擋先手，白如果不理，黑於 F 位打，白總要丟掉三子左右不能兩全。

黑 199 又搶先手大官子，白方空差 20 目左右，遂投子認輸。

這盤棋白方水準發揮得大失七段水準，劉老終於贏了這次比賽兩局中的一局。

共 199 手，黑中盤勝。

新中國的圍棋國手過惕生

　　過惕生（1907－1989年），新中國成立後，1956年獲全國圍棋表演賽冠軍，1957年、1962年兩次獲得全國圍棋比賽冠軍。1964年國家體委授予五段段位。曾任北京市棋協副主席。

　　過惕生的父親過明軒，是個讀書人，前清監生，是過百齡的多少世孫已不可考。

　　根據過惕生先生自己說，父親在安徽歙縣家鄉開設古玩書店兼教私塾。過惕生在私塾讀過七年書，沒有進過任何學校。書店無生意，他的父親終日與友人下棋，他就在一旁觀看。到七八歲，就已經很懂圍棋了。又經過兩年鑽研，棋藝猛進，可以和父親對下。哥哥過旭初也是新中國的著名棋手，和陳毅先生等有很深的交往。很年輕的時候就離開了家鄉到上海，這對過惕生的影響很大。他聽說了弟弟過惕生棋藝有了很大的進步，就來信叫他也去上海以棋會友謀一個出路。

　　這一年過惕生19歲，到了上海後就與上海圍棋名手吳祥麟對弈，互有勝負，名氣在上海直線上升。這時中國的圍棋在段祺瑞的支持和操縱下，中心在北京，就連當時名冠於世的顧水如也是離開了上海投奔在段祺瑞門下，客居北京的。過惕生手持上海棋友的推薦信來到北京拜見顧水如。棋友相見總是要以棋來說話，顧水如看了來自家鄉，

上海棋友們的推薦信後知道過惕生的棋藝不凡，及打量了年輕氣盛的過惕生後，感覺他儒雅中暗涵著勃發之英氣，於是頗感為難，下也不是———萬一輸了很沒有面子；不下也不好，這不合江湖上棋友見面的規矩。正好少年吳清源正在顧水如家裏打譜研究圍棋，遂讓吳清源接戰，在怎麼下的問題上顧水如又動了心眼，他怕自己的高徒吳清源輸了有損自己的名氣，就讓當時只有十三歲的吳清源受2子和過惕生下，按說這下法是很不合理的。

過惕生的性格沉穩，他在圍棋方面的志向遠大，雖然頗有點韓信胯下受辱的感覺，但他還是接受了顧水如提出的條件。在顧水如家裏和吳清源下了一盤2子局，由於緊張，這盤棋過惕生的水準根本沒有發揮出來，僅以半子取勝。但是，此事他一直沒有忘記，也始終是鞭策他在棋藝上不斷攀登的動力。

但從圍棋歷史的角度來看的話，卻是很有紀念意義的一盤棋，我們國家的圍棋手中和吳清源交過手的沒有幾個。

但是，不管怎麼說這件事情上顧水如有些過分的，後來顧水如回到上海後，和過惕生共同創辦了「上海棋社」。為什麼顧拿過惕生當成自己人一起謀劃些事情，和當年的那盤過、吳的對局多少有點關係。他看出來，過惕生不是個斤斤計較之人，相反很厚道，可以共患難。這的確是過惕生為人的基本面，他一生經歷複雜，民國、抗日，解放戰爭都經歷過，結交的人三教九流都有，但是他一直保持著一顆善良的心，一顆樂於助人的心。

儘管他誰都不得罪，但在解放前民不聊生的時候，他雖有志於鑽研圍棋，精進提高技藝，為繼承發揚中國文化

遺產作出貢獻。然而事與願違,終日不得不為衣食奔走,哪能把圍棋完全當作事業來對待啊,不可能專心致意從事研究。

新中國成立了,給許多人帶來了希望。國家副主席李濟深十分關心圍棋的發展。1951年冬天,過惕生應黃炎培之邀從上海來到北京,準備在黃炎培、李濟深等人的幫助下把北京的圍棋活動搞起來。在李濟深家裏,過惕生經黃炎培、李濟深引見第一次見到陳毅先生。陳毅先生對過惕生說:我在皖南打遊擊的時候,就聽說過惕生兄弟下圍棋,很想到過的故鄉歙縣找二位。但當時是戰火紛飛的年代,戎馬倥傯,實在沒有時間。

過惕生見陳毅先生平易近人,樂觀爽朗,就解除了顧慮,毫無拘束地和他對弈起來,以後和陳老總經常的接觸對弈。

1950年在黃炎培、李濟深幕後支持下,由過惕生忙前忙後,在梅蘭芳、周士觀等北京圍棋愛好者的幫助下建起了「北京棋藝研究社」。在關於北京棋藝研究社成立的報告上,他們寫道:

1. 圍棋能反映人民的生活和思想。歐陽修著《新五代史》,曾以圍棋的道理說明五代盛衰興亡的道理。許多軍事家認為圍棋的道理和戰略戰術的道理相通。「世事如棋」是人們慣用的比喻。

2. 圍棋由於要動腦子,所以,愈能引起人們的興趣,曾在中國流傳了三千餘年,旁及日本,逐漸推之歐美和世界各國。

3. 圍棋的取勝決定於思維方法和實戰經驗如何而定。

這一技藝有啟發思想、豐富智慧的作用。

4.圍棋易學難精，既利於大眾化，又有廣闊天地，供人鑽研馳騁。

周恩來總理很快就批准了他們的報告，資金在1952年撥下來以後，「北京棋藝研究社」於1952年正式成立。李濟深擔任名譽社長。黃紹紘、周士觀先生任社長。廣大圍棋愛好者無不為此歡欣鼓舞，只有在新中國才能有此壯舉。但是，過惕生本人所起到的穿針引線的作用，和一些具體問題的解決也是功不可沒的。

陳毅先生調至中央工作後，大力提倡圍棋。中國人民政治協商會議全國委員會設立文化俱樂部，將圍棋列為主要項目。國家體委也設立圍棋科。為了提高棋藝，成立國家圍棋集訓隊，調全國各地比賽優勝棋手，來北京集中訓練。

在過惕生的記憶裏，陳毅先生對圍棋的關懷一直不能忘懷。他在許多文章裏講到這樣的一件事：

「我國第一顆原子彈爆炸以後，陳毅先生專門跑到國家圍棋集訓隊對大家說：『原子彈爆炸了，這可算是科學技術的九段了。你們也要讓圍棋達到九段。』過了兩天，他又來說：『你們什麼時候達到九段？到不了九段，就不能適應我國的形勢。』」

做為世界上當時的兩個圍棋大國，進行圍棋上的較量是最自然不過的事情。1960年日本圍棋代表團訪華，過惕生作為國家主力上前應戰。1962年，過惕生作為中國圍棋代表團的成員訪問過日本。在比賽過程中，過惕生發揮了自己的棋藝水準，也學習了日本棋藝的優良技藝。1962年，在日本與梶原武雄（當時七段）的對局中，每一手棋

都著眼於全局，而不拘泥於局部的得失，堅持走正著。局後，梶原武雄在日本的報紙上公開發表文章對過惕生的棋藝風格和水準做了評價，他說：

「（過惕生先生）具有一種日本棋手所沒有的『奇特的力量』。日本棋手重氣魄，臨局要有高昂的鬥志，但過惕生先生卻與此相反，他是那樣地沉著穩重，富有韌力。這一局棋中，我在過先生強韌的行棋步調中，完全處於被動應付的狀態，吃到了苦頭。尤其中盤戰實力之強，確是第一流的。」

過老一生對人態度謙和、溫文爾雅，但是在棋盤上卻是橫刀立馬，鐵騎嘯鳴，殺伐奪命毫不手軟，前後數次獲得全國圍棋個人賽冠軍。除此他還教了一批學生，我國第二代的棋手陳祖德、吳淞笙、羅建文等都得到過他的指點和啟發。1966 年和歷史上曾經發生過的事情一樣，一代新人取代了老人，陳祖德戰勝過老以後新中國結束了南劉北過的時代，陳祖德的時代來臨了。

對此過惕生無所縈懷，他十分欣慰地看到，羅建文、聶衛平、沈果孫等許多跟他學習過圍棋的青少年們成長起來了。陳毅先生對他們都曾經非常關心，經常囑咐過惕生要悉心教授，輔導他們茁壯成長。

過惕生自 1966 年以後就沒有再上過圍棋比賽的戰場，但是，他教授過的學生後來都是中國圍棋事業的棟樑，聶衛平曾任國家圍棋隊總教練；羅建文曾任國家圍棋隊副總教練；吳玉林是現任中國圍棋少年隊教練。

過老一生以圍棋為職業，也以圍棋為事業，在新中國剛成立的時候和以後培養新人方面都作出過很大的貢獻。

過惕生的圍棋著作有《圍棋》、《圍棋名譜精選》和《圍棋戰理》等,並擔任《中國古代圍棋叢書》編委會委員,對我國古代圍棋著作進行編審和注釋工作。

過惕生名局之一

劉棣懷（白） 過惕生（黑先）

1948 年 10 月 24 日弈於上海

1947 年 9 月,留學美國回來的胡沛泉自己出資主辦了一份雜誌《圍棋通訊》。1948 年秋,《圍棋通訊》邀請劉棣懷、過惕生舉行一場「六番棋升降對抗賽」。這種比賽往往是要帶「彩」的（現行說法是「出場費」）,資金由《圍棋通訊》出。一方面滿足一下眾多愛好者們想一睹劉棣懷、過惕生龍虎相爭的願望,另方面也使《圍棋通訊》有新內容可登。

這大約可算是中國最早的新聞棋戰。

此戰前後,劉棣懷被公認棋份要比過惕生高。劉的棋風犀利,勇猛善戰,常常在別人認為只有中盤認輸這惟一結果時,卻突發奇手妙想,挽頹局於一旦,故深孚眾望。他的這種棋風猶擅長下讓子棋,同一個棋手,別人讓三個子,他能讓四個子,故在業餘棋手中名氣更大。他的致命弱點是捨不得丟子,故有「一子不捨劉大將」的雅稱。

這場劉、過大戰 1948 年 10 月 20 日在上海拉開序幕,結果過惕生以 3 勝 2 敗 1 和的微弱優勢取勝。過惕生雖然取得了最終勝利,但也僅從「先相先」（用兩次黑棋才能用一次白棋）的棋份上升為和劉棣懷「分先」。至於分先

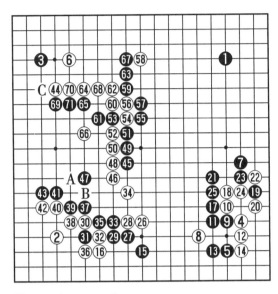

第一譜（1—71）

之後的成績該當如何，恐怕隨著當年淮海戰役隆隆炮聲響
起，即使作為國民黨統治區中心地帶的上海也難有人有心
情搞什麼圍棋賽了。

　　這場比賽，棋的品質並不太高，尤其是第三局，劉棣
懷大失水準、弄不清他是過於輕敵了呢？還是有什麼其他
原因，總之，這盤棋簡直是慘敗到底。我們由這盤棋可對
當年中國最高水準的棋藝略知一二。

　　請看第一譜（1—71）：

　　白 8 走大斜意在對黑 5 之子發起攻擊，但是，黑 9 靠
出來後，白方臨時又隨意改變了最初的意圖，走白 10 扳消
極起來，這種意圖前後不連貫乃是棋法之大忌。

　　黑 15 以後，自 16 本手是走 24 位的虎，以防止黑 19 的

飛。黑 17 先拐再 19 位飛，白棋頓覺無法忍受可又不得不忍受。

白 26 又有隨手之嫌，本手當在 35 位跳起，黑棋如走 26 位跳有重複的味著，並不是黑方的好點，黑 27 小尖反擊後，白 26 頓時尷尬起來，終成為黑方攻擊的目標。

白 44 應在 47 位刺一手，黑如 A 位虎，白棋可於 B 位再刺斷，這樣加強了中腹白棋，全局並不太壞。

黑 45 鎮是「北過」得意的一手，全局在胸，立時使白棋陷入困境。

白 58 下得有些莫名其妙，到黑 67 立下之後，白 58 一子頓時變成廢棋。

黑 71 以後，由於有 C 位的托過，白棋並沒有嚴厲攻擊這五個黑子的好辦法。因此，下方的白棋也就仍然沒有安定，依然是黑方形勢為優。

請看第二譜（2 — 125 即 72 — 195）：

白 2 飛下十分勉強，這時只好做這種破釜沉舟式的殊死一搏，看看能否在搞亂局勢的情況下找到轉機。

請看參考圖 1：

正常情況下白 1 扳是很有利的下法，黑 2 順水推舟，白 3 長強化攻勢，黑 4 雙確保聯繫。如此白方八個⊙子將要面臨沒頂之災，白 5 尋求活路，黑 6 遠遠攻擊。往後，白方即使可以做活，右上一帶黑方將形成大空，亦是白方不利的局面。

黑 3 穩健，到黑 11 確了聯絡和安全後，再對白方孤棋展開攻擊。

白 12 是做眼求活的要點。

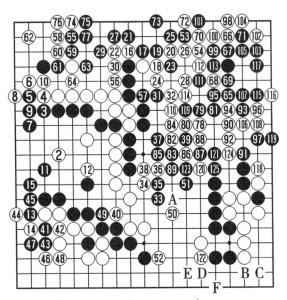

第二譜（2 — 125 即 72 — 195）

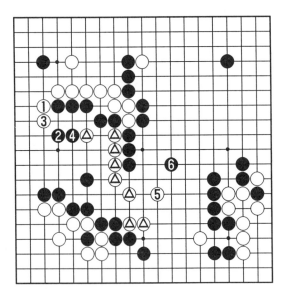

參考圖1

　　白16繼續挑釁，以在亂中尋找機會，充分體現了劉棣懷喜歡亂戰的棋藝風格。

　　黑17到29則充分體現了過惕生的棋風———以柔克剛，並不直接應戰，27、29兩手取得相當大的實地，化解了白16以下的挑戰。

　　白28雖然吃住了一個黑子，但仍處於被攻擊狀態，形勢依舊是黑方好。

　　黑41到黑47穩紮穩打，步步為營，並不急於強攻白孤棋以求速戰速決，是過惕生柔軟棋風的寫照。到黑51，包圍圈裏的白棋仍在不死不活的狀態中。黑方這種穩重的下法目前很適合。

　　黑53長繼續主導著局勢，不讓白方在53位拐是防止上方的白棋很快就可以活棋。

　　白66，尚還滿不在乎之中，或仍對自己的作戰能力充滿自信。

　　黑67痛下殺手，使白棋在右上角根本沒有立足之地。

　　以下，成為黑方屠白龍的精彩表演，黑91、93兩手之後，白棋再也沒有了活棋的機會。到黑125接上後，黑方大龍已成活棋，在A位擋可成一個眼。如果白方在A位長，黑B位扳，白C位擋，黑D位扳，白E位扳，黑F位虎，黑方大龍成兩眼活棋，則白方大龍被淨殺。

　　對於過惕生而言，這場比賽勝利的意義巨大，從此開始了南劉北過分庭抗禮相爭一世之雄的時代。後人評述道：「它（這次比賽的勝利）不僅標誌著過惕生本人的水準達到了一個全新的高度，而且標誌著中國圍棋從此將脫離古譜中單純重視扭殺而不問全局的狹窄隘道，標誌著一

種先進而合理的圍棋理論開始走向全國。」

共 195 手，黑中盤勝。

過惕生名局之二

過惕生（黑先）　劉棣懷

1957 年 11 月 17 日弈於上海

1956 年舉行了有史以來的第一次圍棋表演賽，以此為基礎，1957 年全國圍棋錦標賽隆重舉行。比賽分兩個階段，預賽 10 月 20 日至 30 日分別在瀋陽、武漢、西安、上海四個賽區進行，除上海賽區取前三名外，其餘各取前兩名進入決賽。

過惕生和劉棣懷都輕鬆地取得了決賽資格。過惕生是1956 年表演賽的冠軍，劉棣懷多年的威望還在，決賽自 11月 7 日拉開戰幕後，舉辦者有意讓「南劉北過」最後一輪相遇。誰知在二人相遇之前冠亞軍已經明朗，過惕生七勝不敗，劉棣懷已經輸了兩盤，所以冠軍已非過惕生莫屬。即便如此，二人誰都不懈怠，殺得異常激烈，勝負的天平幾次傾斜來傾斜去，固然增加了扣人心弦的戲劇性效果，但也反映出作為當時中國圍棋最高水準棋手棋藝上的缺點和不足。

過惕生是安徽歙縣人，1907 年 2 月出生。其父過銘軒。過銘軒曾祖父是明末清初大國手過百齡。過家原本是江蘇無錫的名門望族，過銘軒祖父中了舉人，官居徽州府府學教授（七品），之後，過家滿門老少才隨之搬遷到了歙縣。過惕生一生以棋為業，先後曾獲得 1957 年、1962 年全國冠軍；1958 年全國第四名、1959 年全運會圍棋亞軍。

1962年以後退出了國內外的各種比賽，轉而培養後人，他的弟子中最有成就的是當今棋聖聶衛平。

1962 年曾代表我國出訪日本，取得了二勝五負的成績。主要著作是：《圍棋》、《圍棋名譜精選》、《圍棋戰理》、《古今圍棋名譜鑒賞》等書。

曾任北京棋隊圍棋教練、顧問、北京棋院副院長等職。過惕生是我國較早全面系統地瞭解學習日本近代圍棋理論的棋手，注重布局理論，對棋理的認識也較有深度，注意全局均衡，水準發揮穩定。因此，儘管在 1957 年至1960 年的歷屆全國比賽中，「北過」只要一遇「南劉」，經常不管前半盤形勢是好還是壞，下到最後終歸是輸，但是，和國內其他強手的較量中，「北過」的勝率卻要明顯地高出「南劉」。

過老解放前經歷坎坷，多年屈從達官貴人，扭曲了他的性格，至使他的棋風也形成了一般不和對手正面衝突的路子，而是以迂迴來達到目的。這樣下失誤較少，但該殺該拼的棋卻有時拿不下來。在和劉棣懷的棋中不難看出這一點。

請看第一譜（1 — 74）：

黑 11 應先在 A 位尖，等白於 B 位長後，再於 C 位夾攻，白棋較難受。此時夾攻，白方可以進三・3 點角進行轉換，避開了黑方的攻擊。

白 12 不當、黑 13 守角後，按說由於黑方右上角陣勢強大，白在敵強己弱的情況下只可以走 C 位或拆二，如譜中等於去拆了三，反讓黑棋在拆三中打入，白 6 一子不好再活動，這一子的效率無形中就減少了許多。

白 18 充分體現了劉棣懷的棋風，他的棋路子是非得把

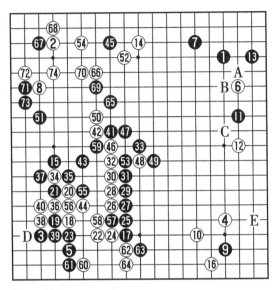

第一譜（1 — 74）

對方的棋分割出一塊孤棋來，有了攻殺的物件，他才能如魚得水。其實，黑方左下角由於黑 15 和黑 17 都拆得較近，再加上白還有 D 位的「靠」，大可不必這麼急著打入黑陣中。

此時棋盤上最大的點是 E 位守角，白棋占上這點和白12 的配合極佳，而且本身的實利也相當大。

老一代的棋手受傳統的影響，一般都不重視「空」，只對攻防研究較多。中國古代的棋表演的成分多，爭勝負並不是首位。圍棋傳到日本以後，圍棋中「藝」的成分下降，「技」的成分上升，更有許多嚴密的比賽制度為輔，日本棋手想得更多的是只要能贏就是正確的，久而久之，便重視起「空」來。因為說到底，圍棋比的是誰的「空」多。由於重視「空」，自然又發展了「形勢判斷」和在

「形勢判斷」的基礎上來制定自己的作戰計畫等這些實戰中十分正確有效的新理論新技術，而這些新理論和新技術還都未被老先生們所重視。這恐怕是劉棣懷和過惕生都沒有去搶佔 E 點的原因。

白 22、24 到黑 33 下得更是不合棋理，徒然使黑方形成了一道對右下白陣勢有威脅的厚壁，而白棋一無所獲，沒有捕捉到黑方孤棋，反而使白 20、22、24、26 到 32 等數子變得又重又不好處理。

黑 43 時，白 44 非補不可，否則黑 57 位沖，白 58 位擋，黑 55 位再打，白棋已不能於 56 位接了。然而正在這短兵相接誰也不能退縮的緊急時刻，黑方不在 46 位頂斷白棋，卻把兵力放到了遠離主戰場的 45 位處，白方趕緊占了 46 位。否則左下角的白棋不死也得掉層皮，外勢盡數讓黑方占去，黑方將由優勢變成勝勢。

白 50 長出後，中部的這條黑棋還沒有明確的兩個眼，而且牽制了黑方殺白左下角大塊棋的手段，後來黑 59 斷，白方有 60 至 64 的作活手段。同時還遠遠地攻擊黑 45 之子，又多少對左邊黑棋有威脅，極大地扭轉了白方被黑 41 鎮頭以後的不利局面。

白 54 從局部看，既攻擊了 45 一子，又鞏固了自己的左上角，是一步不錯的棋。但是，從全局出發此時還是守 E 位為必須。下圍棋時刻從大局出發，從全局出發相當於我們走路首先要明確方向一樣，失去了方向走得越快反而離勝利越遠。

白 74 的錯誤性質和白 54 一樣，只看到了局部利益，這一手價值不過十幾目，而右下角則是此時白方最大的一

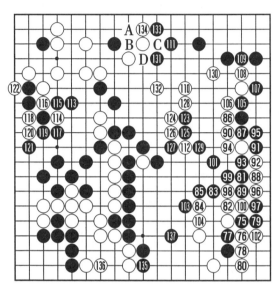

第二譜（75－137）

塊空了。白方自己從通往勝利的路上又退下了一步。E 點是目前最大的棋。

拿破崙曾說過這樣一句話：「一個優秀的統帥隨時都知道什麼是前者，什麼是後者。」圍棋也同樣如此，隨時要正確判斷出先走哪後走哪。

請看第二譜（75－137）：

黑棋 75 搶先在右下角動手，又一次掌握了優勢，白棋不能在 100 位外扳，黑 79 位立下將淨活，白棋空則明顯不夠。只好於 76 位內扳，不讓黑棋簡單做活，以便尋找扭轉局勢的機會。

此時黑方如能冷靜判明局勢，只要把這裏的白空破掉就可以贏棋的話，黑 75 還是應走 79 位，白 76 位守角，黑

102位長，白 78 位退，黑再於 81 位飛出可夾擊邊上白一子，同時自己已基本安定，是既簡明又有力的下法。

黑 85 判斷失誤，以為白方還會在 103 位補一手，黑棋就可以於 86 位立起，給白棋更深重的打擊。白 86 當然不會這樣聽話，搶先走了 86 位飛壓，黑 87 長時，白 88 是劉棣懷機巧的著法，他如果跟著馬上在 90 位長，黑 91 位扳過，白棋失敗。他這樣虛著走，就容易使對方應對之中出現錯誤。

請看參考圖 1：

黑 1 外扳，白 2 斷，黑 3 接應角上二黑子，白 4 打時，黑 5 不能不拐出頭來，白 6 先手，然後 8 位跳出，同時威脅著上下兩處黑棋，譜中白 88 達到了目的。

請看參考圖 2：

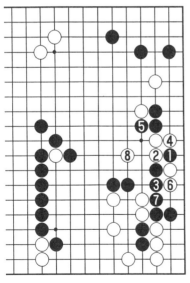

參考圖 1

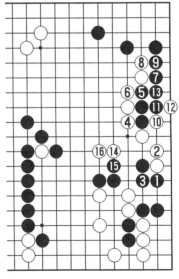

參考圖 2

黑1在下邊扳，白2退，黑3接，以下到白16，白棋右下得到實利，右上白孤子已變成厚勢，黑棋反而有所顧慮，也是白方成功的下法。

請看參考圖3：

黑1往上長，準備捨棄下邊兩黑子的應法正確，黑3打時，白4如在5位應，雖可吃掉下面兩黑子，但讓黑棋於4位空提一子，右上一帶都要成為黑空，從全局

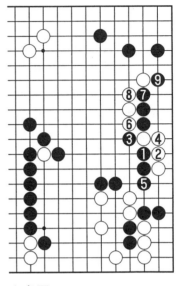

參考圖3

看仍是黑棋的優勢。但這需要黑方把局勢判斷清楚以後才能有此構想。

實戰中89的走法也成立，只是變化更加複雜了。由於左邊有黑棋強有力的外勢、右上角黑棋也十分牢固，可作為策應，黑89的下法應該是成功的。應對到黑97時，再次錯過了將優勢轉化成勝勢的機會。黑棋又一次表現出退縮，和白棋妥協，此時黑97應於100位接，和白棋一拼到底。

請看參考圖4：

黑方1位接，白4位點時，黑5的應對有誤，這樣產生了白6的妙手，黑7不能在8位打吃白6之子，否則白棋於7位斷，形成金雞獨立，四個黑❹子將被吃掉，黑當然失敗，1位的接自然不成立。黑7位接，白8以下到白

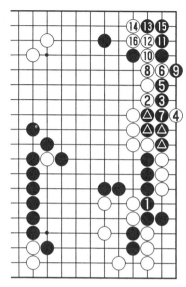 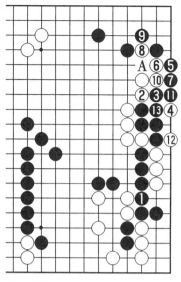

參考圖4　　　　　　　　參考圖5

14衝破黑右上角，雖吃住了白三子但得不償失，這可能是黑方不敢於譜中 100 位（參考圖 4 中的 1 位）接的原因。

請看參考圖 5：

然而黑方有妙手應付白 4 的點。妙手是黑 5 位尖接應黑 3 以下數子，由於黑棋沒有在 10 位撞氣，此時白棋走不出金雞獨立來，黑 5 還妙在由於沒有黑 10 與白 A 位的交換，白 8 時黑可於 9 位打吃，保住了右上角。

可惜的是黑方沒有走出參考圖 5 的結果。

白 112 過分，應於 125 位補棋，免留後患。

黑 113 佔據盤面上的最大官子，又一次看到了勝利的曙光。

黑 117 卻又一次看錯了棋，讓白棋 118、120、122 白白吃掉兩個黑子，損失巨大。

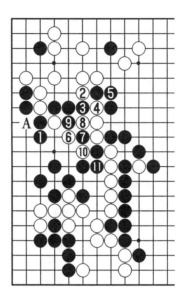

參考圖6

請看參考圖6：

黑1位長，不給白在A位打的機會。白2到白6似乎很厲害，但黑有7位挖的手段，到黑11白棋差一氣，將被淨吃。

圍棋中的計算能力是基本功，否則再好的戰略戰術也會被誤算葬送掉，這裏由於黑117應錯了，白白損失10目棋，殊為可惜。

黑棋在左邊吃了虧，已感到形勢不是太妙，這才於123位向白方發起強硬攻擊。白130後，黑方吃住了112一子又有所獲，黑方又鬆了勁。

黑131太軟。應於134位托，白如於A位扳，已經吃了虧，黑方還可以強硬地在B位斷，鬧出棋來。白如於133位扳，黑C位斷，白A位打吃，黑D位反打，白B位

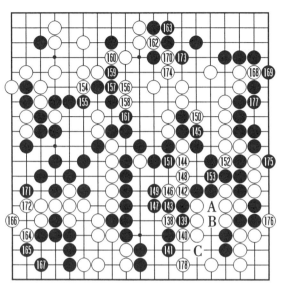

第三譜（138 — 178）

接，黑 132 位總攻擊，白右邊大龍凶多吉少。

白 132 後又一次化險為夷。

請看第三譜（138 — 178）：

白 138 的目的是為了 144 把殘子長出來，好讓黑棋以後須緊氣吃，但是，這裏最終只便宜了一目棋，相反 138 子送給黑棋吃掉本身先損失了兩目，更為嚴重地是黑 139 緊了白一氣以後，黑方有了 A 位沖，白 B 位擋，黑 C 位托的收官手段，白棋至少損失在五目以上。只可惜黑 175 沒有走出這一收官手段。白 178 跳下後，無論黑棋再怎麼奮鬥也難以挽回敗局了。

最後白棋只贏了半子，實在是萬分幸運。

共 178 手（下略）白勝半子。

承前啟後的陳祖德

　　由於家傳，陳祖德七歲就學會了下圍棋，即使在文化事業非常發達的上海，如此年紀就會下棋在當時仍極為罕見，正是這特殊的一點，歷史和命運看中了他，將一個說重也不重說不重也重的擔子壓在了他的身上———他成為中國圍棋事業承前啟後的人物。

　　1958 年才 14 歲的陳祖德就開始進入了專業下圍棋的行列，其時他還是個少年，就已經把振興中國圍棋的擔子挑起來了。然而，上海市體育宮裏並沒有現成的圍棋之路好走，舊中國留下來的圍棋高手們也沒有經過系統的理論學習過程，他們有的只是相對豐富的實戰經驗。他們和你對局可以，但是，讓他們很有針對性地進行理論分析講解，那的確是難為了他們。

　　陳祖德所接觸到的棋書和當時日本最現代的圍棋理論書籍相比，要整整落後一個時代。吳清源之所以到了日本很快就站穩了腳跟，和他是以日本的圍棋書籍培養起來的不無關係。但當時的上海，陳祖德連二三十年代的吳清源的自修條件還不如，他只好去啃那些幾乎就沒有什麼文字解釋的「古譜」，這些「古譜」不能說沒有營養，但是，這營養一是被稀釋了，二是太陳舊了，不經過自己艱難地消化還真是難以吸收。

　　陳祖德的古文雖然沒有經過訓練，但是有相當根基，

其來源大約就是因為刻苦攻讀過如同天書般的「古譜」。陳祖德的圍棋裏融進了我國古代圍棋的精華。

60 年代以後中日有了圍棋上的交流，陳祖德才有機會接觸到了最新的圍棋理論。由於他的認真刻苦勤奮，由於他在圍棋上的天賦，到了 60 年代中期，陳祖德可以說已經完全可以取代老國手們迎戰日本的圍棋高手了。他有了這樣的棋藝準備，也降臨了這樣的歷史機遇。

1965 年新的中日圍棋友誼比賽拉開戰幕，陳祖德不負眾望，剛剛系統學習圍棋 7 年，在大家並不抱勝利期盼的情況下，讓先戰勝了日本九段杉內雅男。這是自民國起，中日之間有了圍棋交流以來，中國人第一次在不讓子的情況下戰勝了日本九段。

陳祖德是個心有大志的人，他從來不滿足於在別人後面亦步亦趨。1965 年勝了日本九段杉內雅男後不久，他所研究的「中國流」就正式出現在中日圍棋的比賽場上了。

「中國流」在圍棋的戰場上給了日本人相當的威脅，後來也被許多日本棋手所喜愛，但是，在隨後不久就開始的文化大革命裏，「中國流」卻受到了衝擊。1970 年夏，陳祖德等幾個殘留在國家體委的棋手一同被下放到山西屯留國家體委五‧七幹校，遠離了圍棋比賽。1970 年年底在周總理關照下，當年圍棋集訓隊以陳祖德為首的六人調回北京，安排到第三通用機械廠當工人。雖然連個擺棋的桌子都沒有，他們的棋藝卻沒有因此停頓而有了提高，順便還帶出在中日擂臺賽中打敗日本棋手的聶衛平。

1974 年全國圍棋比賽，陳祖德從上海去成都。行前已經知道父親患了胰腺癌，這種種的精神負擔在身，而面對

的是後生之輩的拼命追趕。此時陳祖德奪冠和八年前相比困難多了不少，有利條件差了不少。陳祖德面臨著新的挑戰和新的考驗。然而，陳祖德還是拿到了久違了的全國圍棋冠軍。

1975 年第三屆全運會圍棋比賽，開始陳祖德過關斬將一切順利，進入了前四名。然後是單淘汰，陳抽籤抽到了狀態最好的聶衛平。聶此時已成為中國第三代棋手中最出類拔萃者。誰知此時的圍棋比賽正面臨著當年可以左右中國局勢的「反擊右傾翻案風」的無情衝擊，別人可以專心考慮圍棋比賽，他卻不得不花心思應付「政治」。使得陳祖德這盤棋發揮不正常，從此陳祖德再也沒有登上全國圍棋比賽的冠軍寶座。聶衛平終於坐上了全國冠軍的位子。

1978 年，聶衛平得冠軍，陳祖德亞軍。

1979 年春，世界業餘圍棋錦標賽最後決賽又是在陳聶之間進行，聶冠軍，陳亞軍。

1979 年夏，第一屆新體育杯冠亞軍決賽又是在陳聶之間進行，聶再次奪冠，陳再次挑戰失利。

1980 年全國賽又將來臨，陳祖德想盡全力在 1980 年全國個人賽上把冠軍奪回來。頭七輪，果如陳的所願，聶衛平不僅敗在自己手下，還分別敗給了劉小光、馬曉春，由於丟分太多，已無法擋住他奪取冠軍。

但是他哪裏知道，此時癌細胞已在他體內作祟，悄悄消耗著他的體力。每天大便都是如瀝青一樣的黑色，這是上消化系統大出血的表現。為了圍棋，歷史上流傳著「血淚篇」的傳說，許多前輩棋手不惜以生命為代價，他們的壯行一向為圍棋愛好者們敬重欽佩。

今天，這一幕就發生在我們身邊，陳祖德消化道出血二十餘日仍頑強下好每一盤棋。其壯舉可以和歷史上的古人相比美，有這樣的人士在新中國出現，新中國圍棋何愁不自強於世界民族之林。

這一次由於病魔，陳祖德不但未能收復失地，名次也由第二降至第三。全國賽後一星期陳又來到成都參加第二屆新體育杯圍棋賽。9 月 14 日夜，他心跳 130，從未感到的虛弱終於使他感到自己實在堅持不住了，9 月 29 日陳被送到北京醫院作了全身麻醉的大手術，診斷為賁門癌。身上落下了一尺多長的刀疤。他不得不暫時退出了棋壇。

陳祖德失去了冠軍也失去了向冠軍挑戰的機會，可喜的是他卻已經完成了把圍棋事業的接力棒傳給下一代棋手的任務。這個交接對個人而言喜悅可能少於悲壯，但是，深讓陳祖德欣慰的是，聶衛平在對日本棋手的比賽中比自己的成績明顯要好許多。馬曉春、劉小光、常昊等越來越多的年輕棋手們成長起來了，他們的棋藝水準比起當年來有了天壤之別。

現在中國的棋手們再也不必在日本棋手面前「伏首稱臣」了，陳祖德常常是用一種悲喜交加的心情來看待這個充滿著喜悅和悲壯的勝負圍棋世界。

20 世紀 80 年代中期及以後，陳祖德的身體有了全面恢復。他卻不再以運動員身份出現在棋壇，而是擔任了中國圍棋協會，中國棋院的領導工作。擔任中國棋院院長以後，工作擔子更重了。

中國圍棋水準完全達到了可以和日本棋手並駕齊驅的水準之後，部分棋手也產生了鬆口氣的思維，滋生出一些

求安樂不思進取的苗頭。一盤圍棋比賽下來少說七八個鐘頭在棋盤前苦思冥想，當然無法和保齡球、迪斯可、卡拉OK 的輕鬆閒適相比。聲色犬馬燈紅酒綠以前對部分人來講是沒有條件享受，而不是不願去享受。現在棋手的經濟條件有了很多提高，這些娛樂必然會逢隙而入，個別棋手意志薄弱了，鬥志鬆懈，陳祖德看在眼裏，記在心裏。如果是棋上的錯誤他可以研討，可以在文章中指出商榷，政治思想中的問題則要難得多。

從 90 年代開始，陳祖德重新披掛，凡是圍棋比賽能參加的都參加，身先士卒，繼續拼搏，「其身正，無令則行」，陳祖德用這句話鼓勵自己，在棋壇力爭掀起繼續艱苦奮鬥的風氣。今非昔比，此時的陳祖德已年過百半，每天不能吃正經的飯，全靠一天七八頓的流食維持身體消耗，而一場比賽的體力消耗相當不輕。近幾年，「名人戰」，「天元戰」等等中國大賽中，在賽場上都不難發現陳祖德的身影，與他對陣的多是二十歲左右的小夥子，他們下一天也不知道什麼是累，陳祖德則不然，常常一手撐著腰（打土坯時落下的腰肌勞損的固疾）一手頂著頭，等比賽堅持到下午，常有力不從心之感。

他的棋的形勢常常在下午發生急轉直下的不利轉變，筆者親眼所見好幾回。多數比賽，陳祖德往往連第三輪都打不進就敗下陣來，但他仍堅持要參賽，他認為───棋手不下棋，算什麼棋手。

1997 年 7 月，在中央黨校司局級幹部學習班學習的陳祖德接到了王汝南的通知，問陳祖德：「八月份韓國舉行的三星火災杯世界圍棋錦標賽請你參加，你去不去？」陳

祖德說：「讓我認真考慮考慮。」

陳祖德經過了反覆的思考爭扎，因為在他這個年齡，在他身為局級領導的地位，國家體育總局是沒有第二個人作為運動員還參加什麼比賽的。他不能不考慮自己的身份和影響。但是，當他看到中國棋手的鬥志在趕超日本取得成功以後，有大幅下滑的趨勢。他毅然決定參加三星火災杯比賽。他不惜自己的身體，不顧自己以前是多年全國圍棋冠軍的威望，陳祖德仍舊出戰了。他想以自己的年齡和自己曾經得過重病的經歷告訴後來的棋手們，什麼是專業圍棋棋士的責任。

陳祖德名局之一

魏海鴻（白）　陳祖德（黑）
1959年 11 月 11 日於上海

1959 年 15 歲的陳祖德剛進入上海市體育宮，從年齡上來講他至少比時年 59 歲的魏海鴻小太多了。從圍棋的經歷來講，一個是飽經沙場的老將，一個是乳臭未乾還沒有見過什麼大場面的雛鳳。魏海鴻 1930 年曾執黑棋戰勝過日本棋手小杉丁四段；1935 年受二子勝了日本後來非常著名的棋手木谷實；40 年代與顧水如先生分先下了十局棋戰不分勝負，一時名滿天下。1942 年日本圍棋大師級的人物賴越憲作在上海承認他有四段的實力。魏老先生棋風綿密細緻。解放前他和顧水如、劉棣懷、陳藩藻並稱「棋界四家」。1955 年曾獲上海市文史館舉辦的上海圍棋友誼賽冠軍。

這盤棋是 1959 年上海市秋運會圍棋表演賽上一盤事關

陳祖德能否獲得冠軍的一場比賽。陳祖德贏了這盤以後確定了自己最後得冠的地位。

這是陳祖德在他的圍棋生涯中獲得的第一個圍棋冠軍稱號。我們常講失敗是成功之母，但是，對於勝利所起到的積極作用論述的不是那麼多，現實中成功和勝利對一個人尤其當他還沒有什麼名氣的時候，所起到的鼓勵作用往往也是決定他一生事業成敗很重要的因素和必要條件。聶衛平在談到他的圍棋生涯時說過一句這樣的肺腑之言：機會往往特別垂青強者。

陳祖德在他的自傳《超越自我》裏，談到他走上圍棋之路時也特別地強調了機會在一個人一生事業中極大的作用，其中特別提到了他這次冠軍的獲得。

既然是在他戰勝了魏海鴻以後確定了冠軍的歸屬，從這個意義上講這盤棋應該是非常有意義的了。另外，從這盤棋裏也可以看到陳祖德少年時期就顯示出的不俗圍棋才華。

請看第一譜（1—38）：

前面的進展不說了，白36是很常見的下法，不易發現有什麼不好，大多數情況下都是如此應的。但是，在這盤棋裏卻是不可原諒的錯著，可以說是布局階段的敗著。由於白36的不當，引出了白38的後手無用的棋。白38的目的是想爭先手，讓黑方在A位後手補一步，如此白方再回補在B位一帶，白方的布局應該也是比較成功的。

但是，當年的陳祖德雖然還只是個少年，可他計算得很仔細，考慮的也比較深遠。

請看參考圖1：

白方在1位打吃黑子，可以破掉黑方的眼位，黑方外

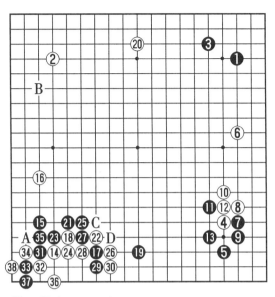

第一譜（1—38）

勢將變為孤棋，那顯然是白方的理想構思。但是，黑方有巧妙的應對，黑2反打吃，白3接上和現在就在5位提子結果是一樣的，黑4拐先手延出了一氣，等白5再去提子時，黑方可以在B位打吃，白方在A位長，黑方在C位緊氣，白方崩潰。

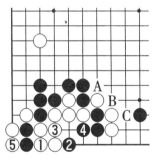

參考圖1

　　從這盤棋的前38手來看，在第一譜裏，一般情況下，黑方總想在C位打吃一手的，這個打吃對許多業餘棋手來講是非常有誘惑力的一手，但是，陳祖德在這裏表現出了很好的專業素質，也正是這著打吃沒有走，才有了後面的絕殺。

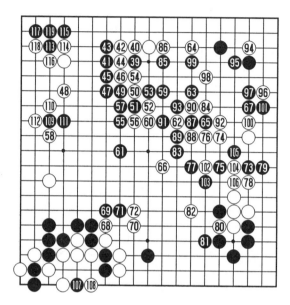

第二譜（39 — 119）

請看第二譜（39 — 119）：

　　正是由於前譜白 38 的錯誤，所以給了黑 39 在白方的勢力範圍裏首先動手的機會，白方所落的這個後手罪莫大焉。

　　白 40 的確是很難下出的一手，因為總不能讓黑棋就那麼樣的在白 40 處立下去的。由此可以知道，圍棋的整體是一個有機的前後聯繫，前面的錯誤必然導致了後面的為難。白 40 姑且只好如此應法，但從後來的效果來看，讓黑方在白方的勢力裏面形成了如譜中的黑棋外勢，不能說白方的下法是可取的。

　　到黑 59，黑方完全控制了中腹的局勢，白方的左邊、上邊、右邊的棋都頓時變得薄弱起來。此處的應對，一方面可以看出陳祖德良好的大局意識，另方面反襯出在虛的

方面，我們國家老棋手經驗的不足。

到黑 119 手，黑方搶去盤面上最大的一處官子以後，黑方的優勢已經十分明顯，黑方在左下，右上、右下角都圍到了不少的實空，而且還十分堅固。反觀此時的白方，只左邊有些空，且還存在著不少的薄弱之處，黑方可以在任何地方對白方的薄弱處展開致命的攻擊。

在當時人們的普遍觀念裏，總認為在圍棋領域裏年齡越大經驗也就越豐富，其實這是人們的誤區，像其他的任何學科一樣，到了一定年齡就逐漸要走下坡路了。魏老先生大陳祖德 40 歲已經不是優勢，而是不足，所以，這盤棋發揮得非常不好，陳祖德可以說處處得心應手。

請看第三譜（120 — 175）：

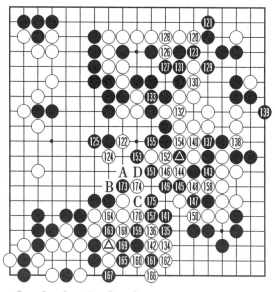

⑮⑥=△　⑰⑴=⑯　⑰⒉=△

第三譜（120 — 175）

在這一譜裏，陳祖德經過周密的計畫和計算，對白方的下邊的棋和右邊的棋進行了纏繞進攻。

白 134 在實空不夠的情況下不得不強行打入黑方的空裏，實屬於勉強，黑 135 應了一手後轉而到右邊去行棋，是為攻擊下邊的白棋做預先的準備。

黑 161 斷，試白方的應手。白 162 為了一舉扭轉局面只好鋌而走險，看看用強硬的下法可否挽回局勢。不料在以後，黑方滴水不漏，儘管看上去黑棋險象環生，但是，最後的結果正如黑方的準確計算，到黑 175 長以後，白棋 A 位打吃，黑棋 B 位接，白棋 C 位接，黑棋 D 位元斷，白棋全部被殲滅。

這個結果也正如在第一譜裏所說的，黑棋由於當初沒有隨手的打吃，從而保留了 163 位的斷，使黑方的一系列好手成功。

陳祖德自贏了這盤棋終於獲得了他人生中的第一個冠軍，給自己開了個好頭，堅定了自己的圍棋之路。

魏老輸了棋，但是，給了陳祖德極大地鼓舞，功勞是很大的，在提高中國圍棋水準上有很難得的鋪路石作用。

培養年輕新秀，要從少年抓起，陳毅元帥到底是開國元勳，就是眼光高遠、心懷雄大，不在乎世俗偏見，把希望寄託在乳臭未乾的陳祖德身上，的確是識人善任。

中國後來的圍棋能趕超日本，一掃我們國家在圍棋方面技不如人的窘狀，這盤棋應該視做中國圍棋雄起的起點。

共 175 手，黑中盤勝。

陳祖德名局之二

杉內雅男九段（白）　陳祖德（讓先）

1963 年 9 月 27 日弈於北京

　　杉內雅男，1920 年 10 月 20 日生。日本宮崎市人。1933年來到東京並作井上一朗五段的門生。1937 年入段，1938年二段，1942 年三段，1946 年四段，1948 年五段，1949 年六段，1951 年七段，1954 年八段，1959 年九段。1948 年大手合第一名。1954 年第 9 期、1958 年第 13 期成為本因坊戰的挑戰者。 1955 年、1956 年日本棋院選手權戰挑戰者。先後六次進入名人戰循環圈。從杉內的簡歷來看，杉內升段受到了二戰的影響，1959 年升為九段時，日本的九段還不是太多，1963 年來華正是他棋藝的高峰期。這次他在訪華比賽的第六場和陳祖德相遇，此前他讓先勝了黃永吉、王幼宸、吳淞笙，讓二子勝了沈果蓀和羅建文，正當他勢如破竹，連連告捷時遭到了陳祖德的阻擊。

　　陳祖德是新中國培養的棋手，第一次在讓先的情況下戰勝了日本的九段，一吐中華民族幾十、上百年來的窩囊氣。

　　陳祖德的勝利象徵著中國圍棋的崛起。雖然僅勝半子，但這半子像是報春花，預示了中國圍棋更加光輝燦爛的未來。

　　杉內雅男 1978 年再次率日本圍棋代表團訪華時，以 58歲高齡（執白）戰和聶衛平，執黑中盤勝吳淞笙，執白中盤勝華以剛，第四場遇陳祖德，15 年過去，陳祖德執白勝杉內雅男二子。為自己一生中和同一個對手的對局做了一

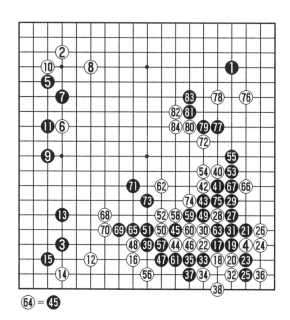

㉔ = ㊺

第一譜（1 — 84）

個圓滿的終結。

請看第一譜（1 — 84）：

因為是讓先的棋，黑 9、11 的下法也可以。

黑 17 掛角以後，白 18 托到黑 37 是小雪崩定式的一個變型。小雪崩的標準型———

請看參考圖 1：

如圖黑 1 至 19 是小雪崩標準型。實戰中白 28 開始變著，走成如圖黑 19 以後，黑棋可以滿意。黑方破壞了白在下方構成模樣的意圖，並取得安定。但這只是黑方的一種理想構圖。白方當然要破壞黑方的計畫。

到黑 39 飛出，白方達到了自己的意圖，角上搶了實

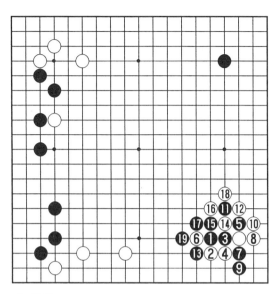

參考圖1

空，下邊以白 12、16、14 的拆二加飛角為依託展開對黑方的攻擊。

黑 45 是陳祖德下出的漂亮手筋，有此一著白 22、28、30 等子始終整不好形。所謂棋形就是棋子的搭配，也稱為結構。比如一張桌子，四條腿要均勻地分佈在四個角，如果一邊安三條腿，一邊安一條腿，用的材料一樣多，但前者搭配得就好、就合理、就既好看又結實，後者就不行。

白 46 不得不接，有了這兩著的交換，白棋結構變得笨重，大大緩解了對黑方的攻擊。

白 56 是功力深厚的一著，既鞏固了拆二的眼位，又搜了黑棋的根，同時又破壞了黑棋的棋形。這種著看起來沒有當即兌現的收穫，但好像一根魚刺卡在了咽部，十分難受。

黑 73 不當，可能以為是絕對先手，白 74 打以後，黑

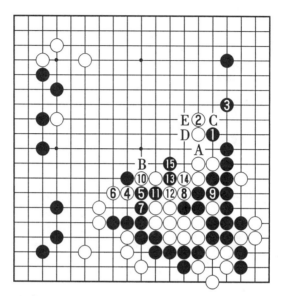

參考圖 2

75 必然，白 76 搶先打入，白棋顯然主動。

黑 73 可以不補———

請看參考圖 2：

黑 73 改走圖中 1 位尖，白如 2 位長，黑 3 飛，守住右邊的空，也同時安定右邊的黑棋。白 4 如強行切斷，黑 5扳，白 6 退，黑 7 接，白 8 打吃，黑 9 可見機行事，白 8 並不是絕對先手。此圖中黑 9 接，到黑 15 長出全是雙方必然，以下 A、B 兩點黑必得其一，白棋攻殺黑棋的想法無法成功。

參考圖 2 中，黑 1 尖時，白 2 如在 C 位扳，黑 2 位斷，白 D 時，黑 E 跟著長，白 4 的切斷也仍不會奏效。如此，白棋就沒有實戰中白 76 位的先行打入了。到白 84，白棋的

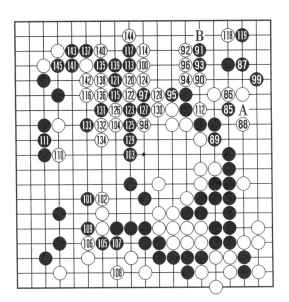

第二譜（85 — 145）

78 一子也正點在黑方的要害處，此時黑棋形勢已不容樂觀。

請看第二譜（85 — 145）：

白 88 和前譜黑 45，白 56 的作用一樣，使對方棋形不暢，同時又加強了自己，而且走的又恰是時機。

黑 99 不能省，這裏是雙方先手的地方，黑棋走上以後可以接應黑以後的 A 位沖，同時也間接補了 112 位的斷，這點如讓白方走上，黑角馬上就有生死的問題，而且白 88 之子也不會被黑方斷開，對黑右邊大棋的眼位多少是個隱患。如此看來，白 98 有緩手之嫌，白 98 應搶先在 99 位尖。

黑 101 巧妙，黑棋不走這手直接走 105、107、109 的斷不成立，有了 101 的接應，109 斷，白棋沒有好的應手，不

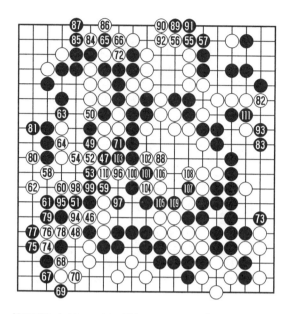

第三譜（46—111 即 146—211）

僅下方黑孤棋踏實了，而且帶有先手味道（以後有機會吃掉白三子，或白棋還要逃三子）。

白 118 的時機好，黑 119 不敢硬吃白 118，只好於 119 退讓，白方保留著 B 位跳回的大飛的官子。

到 145 雙方形成轉換，此轉換黑方稍便宜，一是丟的六個子有白左上角的喪失做補償，其次擺脫了逃孤的負擔。到此雙方已經是十分微細的局面了。

請看第三譜（46—111 即 146—211）：

前面講到黑 101 到 109 的手段有先手意義，此時白 46 打吃就是證明。黑 47 以下把中腹黑棋走厚並爭到了先手搶到了 55 的扳，這官子約 16 目左右，爭到此處黑方已經是很有希望的局面。

白 80 看似隨便搶一步官子，其實用意深遠，黑 81 應對得當。

請看參考圖 3：

通常白△子扳時，黑方都是 1 位跳下。如圖，白有 2 位夾的手段，黑 3 不肯吃虧，白 4 扳，黑 5 接，白 6 虎，黑 7 點避免打劫，到白 14 為雙方必然應對，白成打劫活，如此黑棋當然受不了。

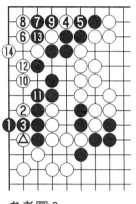

參考圖 3

白 96 在黑方已讀秒的情況下來鬧事，黑方應對得當，儘管此時棋局十分複雜，到白 110 形成轉換，局部白方稍便宜，但黑爭到 111 的最後大官子並不吃虧。

經過十多小時的激烈戰鬥，陳祖德終以半子之優第一次戰勝了日本九段，以後又再接再厲勝了宮本直毅八段，從而以一盤不敗的成績保持到日本代表團訪華結束，極大地鼓舞了中國棋手的士氣，初步實現了陳毅先生十年內圍棋水準趕上日本的希望。

211 手以下下略，黑勝半子。

陳祖德名局之三

岩田達明九段（白）　陳祖德（黑先）黑貼 2 又 1/2 子

1965 年 10 月 25 日弈於北京

中國棋院二樓比賽大廳東面牆上掛著一件毛織的工藝掛毯，基調是深藍色，有近一丈見方大，正中鑲嵌著一塊

圍棋盤，盤上固定著一盤棋———陳祖德 1965 年執黑分先戰勝日本九段岩田達明之局。這是近代中國棋手在分先情況下第一次戰勝日本九段，其意義當永垂中國圍棋史。

這盤棋開局，陳祖德走出了自己研究出的中國流，因而也賦予了這盤棋另外一個意義———中國流取勝之局。1992 年，日本羽根泰正九段統計，高中國流勝率為 58.1%，低中國流勝率為 56.5%。

1965 年 10 月岩田達明九段來中國和陳祖德共下了七盤，這是第五盤，從棋的進程上來說，黑方一直主動，以至貼目之後還贏十目之多，說明勝負早就分明了，岩田之所以一直堅持到底，足見他是想完成一盤不輸的計畫。

岩田達明是日本棋院名古屋分院的第一主力，這次他來中國訪問是名古屋派出的第一個圍棋代表團團長，凡此種種都促使他要認真下好每一盤棋。岩田的棋風被日本棋界評為「綿裏藏刀」，看起來柔軟，真砍起來也十分厲害。他曾連續四期保住在「本因坊」循環圈中的位子，足見有相當實力。

此盤棋曾刊於 1966 年第 6 期《圍棋》雜誌，但不是陳祖德九段自戰解說，在陳祖德的名作《超越自我》中曾描繪了許多盤他難以忘記的戰鬥，其中以輸棋居多，然而這盤具有歷史意義的贏棋卻尋不到一點陳本人的弈後感想。也許，在陳祖德看來，贏了棋更不宜多說什麼。或者，贏了岩田之後在他眼中又盯著其他諸如阪田等一流九段，人總是一山望著一山高，陳祖德也概莫如是，所以不再說什麼了。

岩田達明，1926 年 1 月 2 日出生。日本名古屋人。1941 年入木谷實九段門下學棋，同年成為日本棋院院生。

1943年入段，1944 年二段，1947 年三段，1949 年四段，1951 年五段，1954 年六段，1959 年七段，1961 年八段，1964 年九段。1961 年第 1 期名人戰他以優異成績進入循環圈，1972 年專業十傑戰進入決賽，以一比三敗給了當時正走紅的石田芳夫。

這盤棋由於岩田達明對陳祖德貌似平淡的一步棋的攻擊嚴重後果估計不足，以至從第 17 著棋開始，就陷入了被動，其間陳祖德所表現出的銳利攻擊手法及深遠的計算都很值得學習借鑒。

請看第一譜（1 — 89）：

黑 1、3、5 被稱為「中國流」，曾對圍棋的布局發展產生了相當影響。

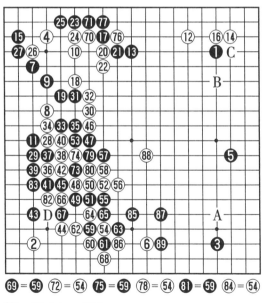

69 = 59　72 = 54　75 = 59　78 = 54　81 = 59　84 = 54

第一譜（1— 89）

　　「中國流」全稱「中國流布局」。是現代流行的布局之一。是 20 世紀 60 年代初，以陳祖德為代表的我國棋手研究。創造的布局。1963 年開始在實戰中出現。1965 年我國棋手訪日比賽裏中方棋手都以此開局，影響擴大。1966 年日本島村俊宏九段來訪我國比賽，深感這種布局有其特有的長處，回日本後自己也屢次使用，並有一定成績。其後引起日本棋界重視，認為布局速度快，效率高，遂被正式以「中國流布局」見諸報刊。

　　白 6 按當年的行棋觀點不是 7 位守角就是 A 位掛角、白 7 位守角眼睜睜看著黑佔據 13 位的最佳大場於心不忍，但憑岩田的經驗感到走 A 位元掛角必然陷入局部作戰的困境，故選擇了白 6 位大場。

　　白 12 按說應於 26 位尖頂，杉內和陳祖德的那盤棋白方就是在 26 位尖頂的。阪田當年這種情形下白 12 一般走 76 位拆，岩田先掛右上角是想尋求更有效率的下法。

　　按照「中國流」最初設計是以右方的黑陣勢為重點，通常黑 13 總要在 B 位應，以繼續經營右方黑陣。此際黑 13 是有預謀的一手。

　　白 14 進角是黑方預先料到的。黑 15 是奪取白方根基的要點，同時試白棋應手，再相機選擇 16 位擋還是 C 位擋。

　　白方由於沒有估計到黑 17 攻擊的嚴重性，故走了 16 位，這也是相當大的一手棋，然而黑 17 以後，白棋除了往外逃孤外，局部竟無好的應手，請看參考圖 1、參考圖 2。

　　參考圖 1：

　　白 18 如走圖中的 1 位尖頂，是一般用來對付黑 17 進攻的常用手段，但黑 2 是好棋，白 3 以下想沖出黑棋的封

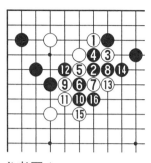

參考圖 1

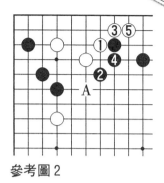

參考圖 2

鎖，到黑 16 由於白棋征子不利，白棋損失慘重。

參考圖 2：

白 18 在圖中 1 位尖頂，黑如於 4 位長，白能走到 A 位跳，是白棋此際可以滿意的形狀。由於黑在 2 位尖，白走不上 A 位只好於 3 位扳、5 位長也明顯不利，從全局看，白子在低位的太多了。白 18 往外跳，待黑 19 尖，出頭，再於 20 位壓尋求好形。黑 23、25 釜底抽薪，非讓白棋逃孤不可。

黑 31 沖，白 32 擋；黑 33 刺、35 雙都是俗手下法，但在目前情況下卻十分有力，強硬地把兩塊白棋分開，再分別纏繞攻擊，已完全進入黑棋理想運行軌道，白棋十分被動。

白 36 是設下的圈套，黑 37 沖必然，白 38 是和 36 相配合的一手，引誘黑棋於 40 位斷吃白三子，其結果───

請看參考圖 3：

黑 39 如在圖中 1 位斷，則正中白棋棄子之計，白 2 擋，以下到黑 7 為雙方必然應對，白棋棄掉三△後雖給黑棋以實利，但白外勢和左下三・三配合也不錯，更重要的是擺脫了同時逃兩塊孤棋的負擔，是白方戰略上的成功。

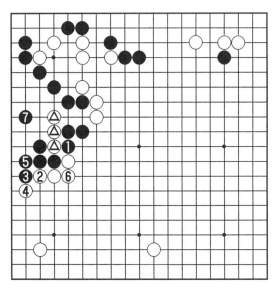

參考圖 3

黑 39 識破白計，繼續牢牢撐握全局的主動。

黑 55 長，逼白 56 跟著長，黑 57 再點中白棋要害，白 58 為了補上 73 位的斷只好這麼頂一手，白 52、56、58 的這種三角型被稱為「愚形三角型」，是棋中大忌，實在不得已不出此下策，因為這種形狀子粒全凝在了一起，效率降低，反過來說是黑 55、57 走得好。

黑 59、61、63 是阻滯白棋展開兵力的常用手段，看上去棄了 59、61 兩子可惜，實際效果卻是讓白子團在了一起且封鎖住白棋往外的發展。

白 66 是步好棋，預先作了劫材，同時還為 D 位元在需要時切斷黑棋預作準備。

《弈理指歸》講：「攻虛宜緊緊宜寬。」像左上白 4、10 兩子當時就屬於虛的狀態，黑 17、19、23、25 就拼

命緊逼，將其攻得子粒多了，變重了，使之不好取捨只好一個勁地外逃。這體現了剛才那句格言的前半句「攻虛宜緊」。等白 88 以後，黑棋經過了一陣子緊逼，此際沒有急攻的好點，這時應適當放慢攻擊的節奏，也就是說執行格言的後半句「緊宜寬」。

黑 89 就是「緊宜寬」的好棋。這步棋本身價值就很大，其次鞏固一下陣地，又間接削弱了白 D 位的切斷威力，靜觀白左邊孤棋的動向。

請看第二譜（90 — 196）：

白 90 以下不得不為自己的被動局面付出實實在在的代價，白 92、94、98、104，為了做出兩個眼而讓黑棋盡得外勢，而白棋費了這麼多手棋才不過圍了四、五目，平均一

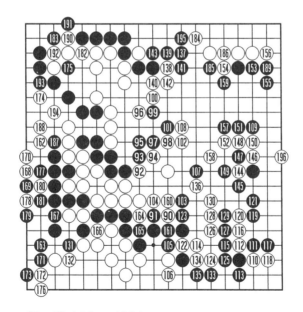

第二譜（90 — 196）

手棋只有 1 目的收穫。反觀黑方 103、105、107 在右下角圍
起了近 40 目的模樣，足以和白棋全盤的實空抗衡。

黑 107 後，白 108 還得繼續逃孤。到 107 止是文前提到
的藝術品棋局全貌。

白 110 靠，112 斷是破空的常用手段。這種手段講不出
多少道理來，愛好者們盡管學著就用，這好比去破壞敵人
的彈藥庫逮哪炸哪，要點是敢於刺刀見紅。

黑 155 是冷靜的好棋，如在 156 位扳，白棋有反擊手
段。

請看參考圖 4：

黑 155 如在圖中 1 位扳，白 2 打入，黑 3 壓，白 4 立下
好手，黑 5 阻止渡過，白 6 妙手，到白 8、10 為雙方必然
應對，黑棋損失不小。

參考圖 5：

黑 5 如在圖中上邊阻渡，白 6 跳回，以下到黑 13 為雙
方必然，白 14 長，黑 A 位做活，白 B 位打吃，斷下黑兩
子，白收穫不小，黑如 B 位頑強，白 A 位點，黑棋太過冒

參考圖 4 參考圖 5

第三譜（1 — 23 即 197 — 219）

險了。

請看第三譜（1 — 23 即 197 — 219）：

這種地方其他下法的計算也還有，總之，需要計算的地方是圍棋的基本功，這基本功不打下一定基礎，再好的布局，到了中盤也會被一步計算不到而斷送，以黑 155 為例就如此，如果走在 156 位損失就決不止是十目，那樣的話好好的一盤棋就如參考圖所示那樣輸掉了，豈不可惜。

進入本譜，官子雙方沒有大的出入，到黑 23 以後再無大的官子，白棋再沒有機會了。

共 213 手，下略，黑勝五子。

中國圍棋的歷史將記住聶衛平

　　1967 年，由於「文化大革命」，不光圍棋已經被作為「四舊」掃地出門，一般的機關學校都如同放了長假，除了極少的造反派在那裏為所謂奪權「嘔心瀝血，心無旁騖」，大多數的人都成了逍遙派。

　　但是，眼下的事實卻是全國圍棋比賽取消。等到重新舉辦全國圍棋賽，已是 1974 年。這八年中，別人的圍棋水準提高的都非常有限，惟獨聶衛平極大地縮短了和中國一流棋手的距離。

　　1974 年的全國賽拉開戰幕後，聶衛平連勝五局，此時陳祖德四勝一負，兩人的積分在八十多名棋手裏分列第一、第二。第六局，二人相遇，實質上就是冠亞軍決賽。由於聶衛平此際比陳多勝一盤，信心大增，又佔有年齡上的不少優勢，聶衛平志在必得。陳祖德是 1966 年以前的全國冠軍保持者，八年後重登賽場，自然不會拱手相讓。兩人間必是一場驚心動魄的惡仗。

　　決戰那天，陳聶二人出於對此戰的格外重視，比往常稍稍提前一會兒來到了設在四川省博物館六樓的賽場。比賽開始後，聶衛平輕輕搖著紙扇，點燃的香煙並不常吸，任由青煙在棋盤上空飄渺，給本年度中國最高水準的圍棋決戰平添了一些祥和氣氛。陳祖德緊靠在椅背上，和棋盤稍稍保持點距離，冷眼看著棋盤。

神態上，好像兩人不是在比賽，而是旁觀別人下棋。二人表情平靜，熟悉他們的人卻都知道：陳的臉紅了就是陳的棋遇到了麻煩。聶的臉從來不紅，但是，他的耳朵常常暴露出他對棋局的個人感受，只要棋局形勢緊張他的耳朵刷地從耳尖紅到耳垂。他倆下出的棋常常把殺機藏於九天之上或隱於九地之下，圍觀的人往往看不大懂，只好從他倆的臉和耳朵上判斷棋局的優劣。

圍觀的人特別多，除了沒有比賽任務的領隊、教練圍在一旁，還有許多棋手借喝水、上廁所順便來看一看。大家都以先睹這場勢均力敵的決戰為快，都預期這將是一場極其漫長，勝負差距卻十分接近的比賽。

很難想像，連規定的時間一半都沒用完，筆者那盤棋不過剛進入中盤不久，在利用對手考慮之機前來觀戰時，十分驚訝！看棋的人都已散去，陳聶二人面紅耳赤的神色還未全然褪完，但表情已很平靜，局後研究也已接近尾聲，聶衛平正在痛心疾首檢討自己的「大昏著」。這盤棋由於聶犯了一個對他而言可算是相當簡單的錯誤，下死了一塊棋，從而僅81著就中盤認輸早早結束了戰鬥。

晚飯後，棋賽已過去了八九個小時，多數人難耐七月的成都又悶又熱的天氣，房間裏蚊子紛紛向人發起強攻，就都到街上散步涼快去了。筆者從五樓的窗戶往下看時，忽然發現聶衛平正一個人呆呆地站在棋手住地———成都飯店背陰處一個人跡罕至，雜草叢生，蚊蟲亂舞的牆根前默默地沉思著，持續了有半個多小時。好多棋手都目睹了聶痛苦反思「面壁」的情景，沒有人上前去勸他離開，卻都流露出敬佩的神色，都從心裏認為就衝聶衛平這銘心刻

骨的「面壁」，今後的冠軍非他莫屬。

十二年後，他在自己的著作《我的圍棋之路》中特地選登了這盤慘敗之局，題目是「刻骨銘心的慘敗」。

就是憑著這麼一股子狠勁，聶衛平把全部的力量用到了圍棋上。他首先是在國內用比賽的勝利證明了自己的實力，取得可以和日本人進行較量的資格。80年代初以前，無論國外還是國內的圍棋比賽特別少，每年就是一次全國圍棋比賽，和一年一度的中日圍棋友誼賽。如果輪到去日本比賽的話，那選拔非常嚴格，因為通常只去八個人，而全國的專業棋手當時有三、四十，也就是說只有全國圍棋比賽成績優秀的人才有出國的機會。如果是日本棋手來中國比賽的話，那還好些，中方棋手可以輪番上陣，但是，能否和日本隊的第一、第二位的棋手交戰那還是不容易的事情。該著聶衛平脫穎而出是1975年和宮本直毅的對局。如果說和陳祖德那盤銘心刻骨的比賽是給了聶衛平極深教訓的話，那麼，和宮本這盤棋則是以極大的鼓舞給予了聶衛平。在一個人成長的路上，教訓是寶貴的；同樣，勝利所培養出的自信也是必不可少的，這是聶衛平打破了阻擋他前進的堅冰的一盤棋。

自從聶衛平勝了這盤棋，他變得一發而不可收，接二連三非常輕鬆地戰勝了好幾位日本的二流九段。他在戰勝了岩田達明九段以後，萌生出了無比的豪氣和勇氣。在一次講解這盤棋的時候，聶衛平非常大氣地說：「我也可以給日本人當老師了。」

事情的經過是這樣：

1976年夏天在合肥全國圍棋賽期間，聶衛平自戰回

顧，講他和日本九段岩田達明的那盤棋。講解近尾聲時，他稍稍停頓了一會兒，然後自信地說：「在這盤棋以前，和日本人下棋無論是我贏了還是我輸了，局後研究都是日本人開講，給我們當老師，這次不同了，局後研究時主要是我講，指出了岩田先生布局的某些不足之處……我也能給日本人當老師了。」

此前，我國棋手和日本棋手之間雖然互有勝負，但主要贏的是九段以下的。從對局情況看，布局階段我們佔優勢的情況較少，大多是經過中盤混戰，才能把局勢扭轉過來。因此，無論是中方還是日方評棋時都認為中國棋手布局差，而中盤力量尚可。每次比賽局後研究日本人自然多以老師自居給中國棋手指點迷津，中方棋手大多點頭稱是。這謙虛固然十分有利於吸收學習別人的長處，但是，如果一點自信也沒有的話，也難免有這樣的負作用———總認為自己還不是人家的對手，總認為自己的缺點多於優點，因而老是取得不了重大突破。

聶衛平不僅口出「狂言」，他下出的棋也開始「狂」出圈，出乎日本棋手預料，打他們一個措手不及。1976年聶衛平在訪日比賽中前六盤是五勝一負，在日本掀起了「聶旋風」。日本棋界為了阻止他再次得勝，決定派日本在位的「本因坊」來鎮住「聶旋風」。這盤棋無論從當時日本的輿論上，還是日方臨戰換強將的安排上，都說明了要讓日本的第一名和中國的第一名實打實的來一盤，看看聶衛平的前幾局勝利到底有沒有水分。可以說從這盤棋開始，日本圍棋界嘴上沒有說，但是，從心裏開始真正地把中國棋手當做了對手。這樣的轉變———以老師自居的日

本棋手教中國學生下圍棋到和學生真正地賽上一場，走過了 26 年的歲月。26 年間，中國棋手地位的提升，在一向認真的日本人面前是靠一盤一盤棋的拼搏取得的，這裏聶衛平起到了決定性的作用。

和日本在位「本因坊」石田芳夫的比賽，聶衛平發揮得極為出色，從始至終牢牢把握著優勢，沒有給對手絲毫可乘之機。儘管石田「本因坊」一次次地挑起戰鬥，一次次地設下了不易察覺的圈套，一次次憑藉自己的精確計算妄圖把局勢搞複雜，然後再引誘經驗不多的聶衛平走出錯著，末了，石田「黔驢計窮」不得不認輸。

以這盤棋的勝利為標誌，聶衛平可以說已經完成了當年陳老總交給他的戰勝日本九段的任務。

由於只是一盤棋的勝利，按照圍棋的習慣賽法——一盤棋的偶然性太大，下就要下上十盤，這樣的勝利才會被廣大的愛好者們所接受。況且，只聶衛平一人贏了日本的「本因坊」，而其他中國棋手還沒有取得這樣可觀的突破，說中國的圍棋已經趕上了日本腰杆總不是那麼硬。所有新聞媒體的公開言論中，中國的表態仍舊保持著比較低的調子：我們雖然有了很大的進步，但是，我們中國在整體上和日本還是有不小的差距……。對於中方的如此認識，日本圍棋界也很認同，他們並沒有因為聶衛平戰勝了他們的「本因坊」就認為自己已經全面的不行了。日本人堅持認為自己還保持著相當優勢，也的確有他們的道理。日本的圍棋比賽有許多，除了「本因坊」還有「名人」、「棋聖」、「十段」等等。在後來的中日圍棋交流賽中，聶衛平就曾敗於日本方面其他頭銜的冠軍。

應該說中日圍棋交流的必然結果，導致中日圍棋擂臺賽提到了日程上。聶衛平在中日圍棋擂臺賽中創下了 11 連勝的記錄，引發了日本棋手中一度出現的「恐聶症」。由於中國連續三次獲得了擂臺賽的勝利，毫無疑問，中國的圍棋完全可以自豪地宣告：圍棋上，我們終於趕上了日本。而這個歷史任務的終結是在聶衛平 11 連勝之後不言而喻地為中日圍棋界所接受了。

圍棋和其他的許多文化都幾乎是在同一時期從中國傳播到日本的，如：建築、服裝、茶道、劍道、書法、國畫……甚至中國的方塊字都成了日本文字的基礎。中國文化和日本文化有著不可分的親密關係，這之中惟有圍棋是可以比高低分勝負的。所以，圍棋方面中國追趕青出於藍而勝於藍的日本，其意義就不僅僅局限在圍棋裏面了。

因為中國的圍棋落後日本的時候，中國文化的許多其他方面也落在了自己當年的學生後面。現在，原來的老師主動向學生學習，並爭取超過學生，這表現出了一種精神，一種不滿足於自己先前的領先也不甘於自己現在落後的精神。只要這種精神存在，那麼，一切落後都應該是暫時的，圍棋方面的追趕說明了這一點。聶衛平圍棋上的勝利其主要意義也在於此。

聶衛平名局之一

聶衛平（黑先）　宮本直毅九段
1974 年 12 月 9 日弈於上海

聶衛平在中日圍棋擂臺賽中創下了至今還沒有被人打

破的 11 連勝紀錄之後，一下子成了全世界都知曉的風雲人物，這麼多年他東征西討下了千盤以上的棋。但是當記者問他最難忘的是哪一盤時，他回答的不是勇戰小林光一，力勝加藤正夫，智取武宮正樹，而是 1974 年中日交流的一盤，他第一次戰勝日本九段。他本人稱這盤棋是他圍棋生涯的轉振點，終身難忘。

對一個棋手來說，除了「棋藝」，支持他勝利的第二位因素恐怕就是「自信」了。甚至於當兩位水準相當的棋手對陣時，決定二人之間勝負，「自信」更重要。一個人信心的強弱除了天生性格因素，再就是戰勝對手之後的卓越成績也可以提高一個人的自信，在一定階段這種勝利的到來猶如十分強烈有效的催化劑，讓一名棋手僅僅由於一盤棋的勝利便在棋藝上、自信上、性格的更加成熟上有了質的飛躍，所謂一夜之間便成天才。

失敗是寶貴的經驗教訓，而勝利則是幸運之神的光顧。平時的努力是為迎接幸運之神準備的。機遇會光顧每一個人，每一次挑戰就是一次機遇，關鍵是要抓住它。

1974 年以宮本直毅為首的圍棋代表團訪華。中方有個不成文的規矩，上一次贏了的人就不被替換接著往下打，輸的人就要停一場，等別人輸了再給你讓位子。第一場聶衛平上了，對不算厲害的業餘棋手，「不知是因為太緊張還是太想贏棋，結果稀裏糊塗就敗下陣來。」對久保勝昭二段由於對手讀秒時忙中出錯聶才僥倖過關，於是又被換了下來，據說，第七場原本安排他和小川誠子下，但被安排和宮本直毅下的人有些怯場，本人提出換個把握更大些的，聶衛平自告奮勇主動請戰，「小聶上行不行？」圍棋隊爭論激

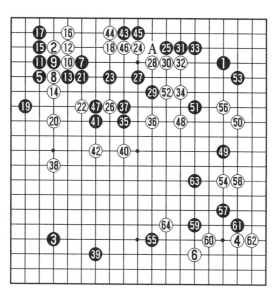

第一譜（1—64）

烈，最後舉手表決，以微弱多數勉強同意了聶衛平上場。

「那一夜，我（聶衛平）想了很多，在腦海裏反覆思考得最多的兩句話就是沒有退路，只有往前闖；沒有人幫助，只有靠自己。」

聶衛平抓住了這原本已遠離他的機運，使他的比賽心理得到了高度昇華，幫助他不斷從勝利走向勝利，為中國的圍棋事業創下了豐功偉績。

請看第一譜（1—64）：

黑方走 1、3 對角星及 5、7 的大斜定式都源於這樣的既定方針———把局勢儘量搞亂，爭取在中盤階段確立較大優勢。

白 24 應在 A 位拆二。實戰中雖只少拆了一路，但被黑

25逼住以後極為難受,因為產生了 43 位的點,白棋補都不好補。

圍棋的分寸感極強,多拆一路有時是壞棋,少拆一路同樣也不妥,這些沒有公式可生搬硬套,全靠臨機判斷。平時揣摩高手對局,對這種地方格外留心一下,積累的經驗多了就會應付了。

黑 35 一廂情願,希望白棋在 37 位長一手,黑再於 36 位跳,這樣的好處在於,相當於黑棋在 36 位跳,白棋在 37 位呆長了一手,這兩手交換明顯白棋不好,雖然下一步等於黑棋又在 35 位走了一步不好的棋,但和白 37 之子比起來明顯壞的程度要差一些,這是黑 35 尋求步調的用心。

白 36 是當然的一手,顯示了宮本九段良好的棋形感覺。逼黑 37 不得不補。

黑 39 忽視了大局,此著應於 40 位跳出,從戰略上分割白上方和左方的聯絡,且把自己不安定的棋走暢了。這步棋馬上兌現的實利雖然沒有,但屬於「入腹爭正面,制孤克敵驗於斯」(《弈理指歸圖序》)較為典型的一例。

白 40 將棋走在了外面,黑 41 不得不補在裏面,那當然是黑棋損了。

黑 49 孤軍深入,步子邁得過大,走在白 50 或低一路就可以了,這樣不會被白棋分隔,也好活棋,白 36、40、48 已形成一定外勢,這時黑棋要注意子粒之間保持聯絡。

黑 53 一方面鞏固了角,另外利用白 50 攻擊黑 49 的心理,撈了實地再聲援黑 49 之子。

以下到黑 63 採取輕處理的方法是聶衛平顯示水準的地方,如果黑 53、55 都直接去逃 49 一子全局馬上陷入被攻

擊的狀態之中，實戰中這樣若即若
離地吊白棋胃口反而讓白棋難受。
這幾著交換中黑 53、55 都有實在
的收穫，而白 54、58 則顯得呆滯
沒有效率，但不走又不行。

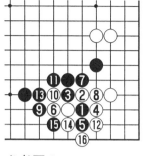

參考圖 1

白 64 寄希望於對右方的黑子
的攻擊。

白 60 不補不行。

請看參考圖 1：

白 60 如不補，圖中黑 1 跨下去，到白 16 止，黑棋外
勢嚴整，白方全局不利。

請看第二譜（65—121）：

88 = 85

第二譜（65 — 121）

黑65以攻為守，壓住這兩白子，乘機整理自己的棋形。白66是黑方棋型的要點，故白棋搶先佔領，如果白66走70位渡過，黑占66位成為一個眼形頓時棋厚了許多。

白70挖以後引誘黑棋走參考圖2的下法開劫。

請看參考圖2：

白70（即圖中白 △ 子）挖，黑1如打，白2反打，黑3只有提，白4再打，黑5已不能在白△子處接，只好5位扳頑抗，白6提劫，由於黑方中腹有

⑥＝△

參考圖2

一塊不十分乾淨的棋，故黑1打劫是不成立的。

黑71先將孤棋連回，這種下法冷靜而明智，且在白陣中留下一個非常大的劫，讓白棋總留著負擔，也是一種策略。

白72至78對中腹黑棋發起總攻。白80一方面消除打劫隱患另方面也斷了黑棋從A位沖出的逃跑之路。

黑81經過慎密計算，已算清了種種變化，於81位搶佔最後一個大場，試看白棋怎樣吃中腹的黑棋，黑81以後黑空已經大大超過白方了。

黑83至87撞緊白棋的氣，白棋不吃不行雖感到黑棋已有預謀也只好跟著走下去。

白90打時，黑91接是妙手，宮本經過長時間考慮，

也沒有想出應付的辦法。

白 92 是經過反覆權衡之後的最正確的下法至白 116 是雙方必然應對。但黑棋只要脫了險，就總是黑方的巨大成功。

白 90 如改在 91 位挖如何呢？

請看參考圖 3：

白 90 如走圖中 1 位挖，黑 2 打，白 3 不得不反打，到白 7 以後，白方中斷點有五處之多確實是補也補不過來的。白 9 如不接，黑以前撞緊白氣的下法此時見到了效果，黑子落於 9 位可將白棋全吃掉。到黑 12 提一子，黑棋安然脫先十分愉快，且有 A 位反擊白棋的手段。

請看參考圖 4：

白 90 在圖中 1 位扳，黑 2 是強手，白棋無奈只好在 3 位連接，黑 4 打吃，然後 6 位斷，白

⑥=①

參考圖 3

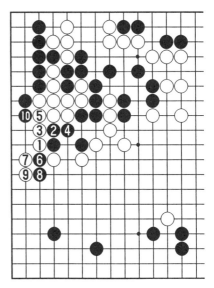

參考圖 4

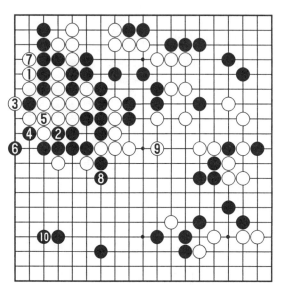

參考圖5

7、9後，黑 10 緊氣，白棋遠不如實戰中的結果。

在白 92 至白 116 的過程中，白 100 如果在 101 位長，企圖吃左上角黑棋，其結果請看參考圖5。

請看參考圖5：

白 100 如在圖中 1 位長，黑 2 打吃，白 3 提，黑 4 打吃時，白 5 不得不接，因為全局沒有這麼大的劫。白 7 雖把角上黑棋吃掉，但黑 8、10 搶佔了這兩要點後，白棋局勢也不如實戰。

黑 117 可在白 118 位尖出，白棋更加難辦。

黑 121 提通，已勝定。以下與勝負無關，解說略去，黑勝二子。

共 121 手，黑勝二子。

聶衛平名局之二

石田秀芳（白） 聶衛平（黑先） 黑貼 2 又 1/2 子

1976 年 4 月 19 日弈於東京

以聶衛平在 1975 年 9 月獲得了全國圍棋冠軍為標誌，從此在中國開始了聶衛平的圍棋時代。

石田芳夫（石田獲得本因坊後可得一個稱號為：石田秀芳）1974 年以八段頭銜，4 比 3 的接近比分戰勝林海峰，從而挑戰成功獲得「名人」。在此之前石田芳夫七段時，就在 1971 年從林海峰九段手中奪走了「本因坊」，成為日本圍棋史上第三個同時握有「名人」和「本因坊」頭銜的英雄。「本因坊」被他一直保持到 1976 年。由於他的卓越成就，日本棋院破例推薦他為九段（不用經過升段賽），使他創下了在日本 11 年中就由初段升到九段，這一至今尚未被打破的最短時間升為九段的紀錄。在他獲得了「本因坊」同時又是「名人」時，日本的大棋賽遠不像現在這樣多，因而毫無爭辯地宣告「石田」時代的到來。

中國是聶衛平時代，日本是石田芳夫時代，所以，當年 4 月份二人進行的比賽被日本的報刊冠以「時代相撞之局」並不是過份、誇張。

「本因坊」在日本歷史悠久，就其比賽的獎金來講是稍遜於「名人」戰的，但在日本國民心目中則視它為國粹。現在的日本圍棋比賽裏獎金數額最高的是「棋聖戰」，但名譽最被看重的則是「本因坊」。

「本因坊」是日本江戶時期圍棋界四大家門之一（其

餘三家是井上、安井、林）。那時日本的圍棋高手大都薈萃於四家之內，父子師徒相傳，爭霸棋壇。而本因坊家人才最盛，因此，在四家中居於首位。「本因坊」作為門戶被確立下來，大約是在西元 1590 年前後。在這三百多年中，先後承襲名號者 21 世，共 19 人（其中秀榮和秀元均曾兩任）。由於本因坊在四家中高居首位，儼然成為具有代表性的特殊稱號。到了 21 世本因坊秀哉晚年，他將本因坊這一稱號贈送給了日本棋院。由私家傳代制改為棋界公開選拔。這項新制從 1939 年開始，前五年每兩年一任，後改為一年一任。它的選拔制度，先後也稍有變異。現行的制度，大致是分三次預選。三選即進入循環圈，交戰七局，以成績量佳者為挑戰人，向前任本因坊挑戰。石田芳夫於 1971 年獲得了第二十六屆挑戰權，以 4 比 2 從林海峰手中奪得本因坊。獲得了本因坊以後，可以起一個新名號，在屆內使用。如高川格曾為高川秀格、阪田榮男為阪田榮壽、石田芳夫為石田秀芳。林海峰沒有改名號。此後有改有不改的。加藤正夫改為加藤劍正。趙治勳、武官正樹則採取了和林海峰一樣的態度。

由於本因坊歷史悠久影響大，所以被日本圍棋界推而廣之，便成為某一地區某一階層的棋界好手的代表名稱。例如業餘冠軍，可稱為業餘本因坊，婦女比賽有女子本因坊等。

日本一方請出了現任「本因坊」來迎戰聶衛平，自然是想看看兩國的冠軍誰更厲害。

聶衛平從一開局就占著優勢，雖經石田多次用計，但都被聶衛平一一瓦解。當狂傲的大竹英雄看了這盤棋以後，深為聶衛平的水準折服，尤其是一處不起眼的小官

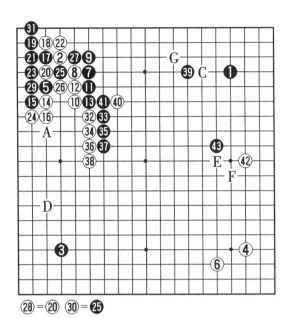

㉘＝⑳　㉚＝㉕

第一譜（1 — 43）

子，極易被一般棋手所忽略，而聶衛平則顯示出了九段棋手才具有的精雕細刻般的棋藝。據說大竹看到了這著棋後就不再評論聶衛平的棋了。可能是認為凡是自己想到的，聶衛平全想到了。以後再未聽到他說什麼讓中國棋手一先的話。

請看第一譜（1 — 43）：

石田芳夫曾是日本人民非常喜愛的一位棋手，70 年代初計算器開始在日本的大街小巷流行，幾乎人手一個，石田計算準確，尤其是點空和形勢判斷來得特別快，就贈給他雅號「電子電腦」。

聶衛平還是認為自己在布局和收官方面差於日本九段，更別說是有現代「電子電腦」之稱的「本因坊」了。故而採

用了和對付宮本直毅九段一模一樣的策略，一模一樣的著法。黑7採用大斜，在和宮本那盤中採用大斜稍稍占了便宜，作為曾取得過勝利的法寶再拿出來，至少增加了信心。

白8尖是大斜應法中較簡單明瞭的下法，按說，決無石田秀芳怕聶衛平的道理，但是名氣大的總願穩妥一些，另一方則沒有任何負擔，想怎麼下就怎麼下，水準有時反而發揮得更好。白8顯示了石田求穩的心思。

黑9如於12位扳，白於9位扳則正是石田的心思。如譜中下立繼續把局勢複雜化。黑13再壓一步是陳祖德首先在實戰中走出的新手，後經中國圍棋隊集體研究認為在對角星的布局中充分可下。老定式是黑13在A位拆二。白14當然不能再於B位長，這樣黑棋於A位拆二，白14和黑13的交換白稍損。白14意圖是逼黑棋在角上勉強活棋，白棋趁機取得外勢。

黑19扳，意在引誘白棋在21位打，這樣雖然可以將角上黑棋全部吃掉，但正中了黑計。

請看參考圖1：

白20如在圖中1位打，黑2接，白棋要吃黑角只有在3位打，黑4反打開始進入黑棋預計的結果。白5不提不行，黑6打，8位扳，白7、9都不得不按黑棋意圖行事，到黑14，白棋角上實利不過20目，和黑方嚴整的外勢相比顯然是吃虧多了。

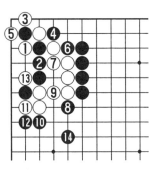

參考圖1

黑39是隨機的好手，此著

如改成小飛守角，給白棋留下 39 位尖沖消黑陣勢的好點。如果在 C 位單官守角，白有 G 位打入的好點。走了 39 位白棋再來掛則離左邊黑的牆壁太近了。白 40 正是時機，這著棋大得聶衛平稱讚，現在黑 41 不得不接，而白 40 如果走晚了，就占不到讓黑 41 接的便宜了。

白 42 時，黑 43 連想都沒想就走了出來，聶衛平敏銳的感覺深受日本高段棋手的好評。

白 42 不能走 D 位，儘管這是雙方都十分看重的地方，因為既圍到了空又對黑左下角有攻擊作用。黑方占上了，又守了角又消了白空。但此際白 42 更重要，如果讓黑走上了，黑右上方的陣勢就太大了。

黑 43 受到好評的理由在於：首先使得白棋無法在 E 位關起，E 位的關對白棋是絕好點，又消黑勢又擴張白勢。其次黑 43 牽制了白方搶先走 D 位，如搶佔 D 位，黑有 F 位飛壓的好手。到此，白方由於在左上角稍有虧損，使黑棋局勢領先，白方角空沒得上，外勢又發揮不了作用。假如黑棋 1、3 和白方 4、6 換一下位置，那就是白方大好的局勢了，由此可見圍棋是非常講究子與子之間的相互配合的，不把全局放在胸中，怎會取勝呢？棋經云：「神遊局內，意在子先。」

第二譜（44 — 90）：

白 44 打入恐怕再不能遲了，如果黑在 51 位一帶補上一手，白 44 就不容易再進去。黑方怎樣攻擊白 44 也頗費心思走 A 位砸釘，白仍有 B 位的點三・三，也就是說有右上角黑棋有 A、B 兩個要補棋的地方，既如此等著白方走之後，黑再相機應付也是可行的策略。

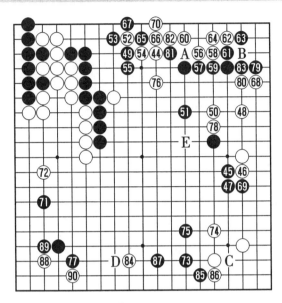

第二譜（44 — 90）

黑 45 先飛壓在價值上不亞於白 44 的一手棋，在高手眼中這也是一種轉換，你搶了 44 位，我就搶 45 位只要 45 的價值不低於 44，黑就可以滿意。

白 46 絕對不能讓黑棋立下去，那樣前面白 42 等於白走了，損失了近一手棋。

白 48 當然不可以在 69 位再跟著爬，再爬的話就讓人懷疑這是不是真的石田在下棋了。白 48 當然一方面安定右邊白棋，一方面消黑棋陣勢。

黑 49 夾擊白棋，白 50 跳起試黑棋應手，用意和前邊黑 45 相似也是一步相當大的棋。此時黑棋切不可貪實地走 81 位尖頂或 83 位守角，這樣就讓白又搶到了 51 位，從戰略上分割了右邊黑三子和黑陣勢的聯繫，而且把黑方的勢力全壓在上邊，左邊黑高牆就變得用處不大了。黑 51 雖見

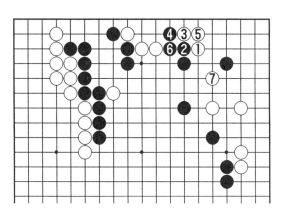

參考圖2

不到現實的實利，但鎮住了右邊的棋同時又遠遠攻擊白44一子，是一手非常有魄力的棋。

白56點進黑角，黑57切不可在A位擋，後果——

請看參考圖2：

白56在圖中1位點，黑2如擋則正中白方下懷，白3、5棄掉三個殘子，反而於白7封鎖位黑角，黑方星位的子即使不死，在求活過程中也會把白棋走厚，黑原來的外勢則太重複了，黑方明顯不利。

黑57和黑53的態度是一樣的，不給白棋騰挪轉換的機會，只是逼白棋委屈作活，勢必將黑棋再撞厚實些。

黑67吃掉白52後，上邊白棋須再補一手才能活棋，但白棋為追求效率走在了68位瞄著B位的斷等於補活了上邊的白棋，黑如馬上補B位的斷就等於白棋先手走到了68位，占到了便宜再去補活也就沒什麼不滿意的了。

同樣為了追求效率，黑把該補在79位的子先走在了69位，已消除了B位的斷，還在外邊多下了一手棋。

請看參考圖3：

黑 59 在圖中 1 位拐以後，白 2 斷，黑 3 打吃，白 4 長，黑 5 接著沖，白 6 如走 18 位的渡過，黑在 6 位打，白 22 位接，黑再在 A 位打，白 20 位接，黑這時再於 7 位夾，以下白 8 位長，黑 9 位長，到黑 17 位斷白方整個大塊棋差一氣被吃掉。

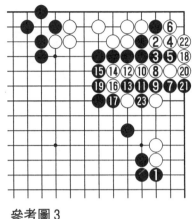

參考圖 3

白 6 位拐打以後，黑仍於 7 位夾，以下到黑 23 是白方拼命突圍的後果，白雖得了角，但右邊白棋全部死光光，白當然已算清了這個變化，故沒有敢走參考圖 3 中的 2 位斷。

白 70 不得不再回過頭來補活。這裏體現了高手千方百計追求盡可能大的利益的想法。白 68 逼黑補 B 位的斷，黑也走得很妙，竟將補斷補在了 69 位，真正體現出了圍棋鬥智的樂趣，業餘棋友透過這些著法的角逐，不難體會到對局雙方盡可能給對方製造些麻煩，設下陷阱，追求最高效率的良苦用心，而這些高妙手段只有由打高手的譜並用心去體會才能學到啊！

黑 71 終於走上了夢寐以求的好點，白 72 不得不補。

黑 73 由於上方有 45、46、47 三黑子的厚味盡可能拆得大一些，外勢在不知不覺中開始收穫實利了。

白 74 不得不補，否則 C 位靠，白棋損失太大。

黑 75 利用上方的厚勢盡可能擴張下方的模樣，到此可告一段落。白棋雖破了上方黑空，但不得不讓黑下方又形成模樣，如此，局勢雖發生了滄海桑田的變化，黑依然保持領先。

白 76 是非常大的一手棋，否則讓黑方走上的話，中腹的黑勢將要變成實空了。

黑 77 佔據了最後一個大場，白方局勢明顯不利。

白 78 初看是破中腹黑勢，同時又補強右邊的白棋，其實則是瞄著 B 位的斷，和白 76 遙相呼應，準備整個地攻擊右上角黑方大棋，一旦黑方要逃孤棋，下方的黑模樣就會被白方不費吹灰之力破掉。有了白 78 一子，參考圖 3 中黑棋的下法就不成立了，請讀者自行試驗一下。這白 78 的兇狠，充分顯示了石田君九段的實力。

黑 79 如果補在 E 位也不行——

請看參考圖 4：

白 78 在圖中 1 位併，黑 79 如走 2 位，則白在 3 位挖是妙手，黑 4 位打，白 5 位夾切斷了黑方外逃的出路，右上角黑棋全部被殺，自然是白方轉敗為勝。黑 4 如改在 A 位打，白仍可走 5 位結果也是同樣。如黑 2 後，白 3 挖時黑棋再於 79 位補，黑 2 白 3 的交換也是白方便宜。總之，白方出著兇

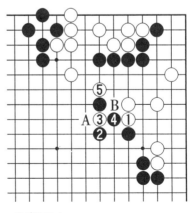

參考圖 4

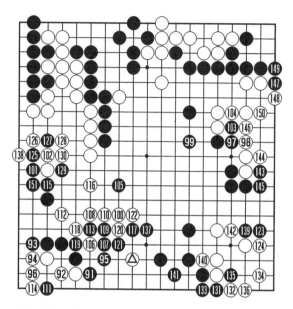

第二譜（91 — 151）

狠、黑方不上其當。黑 89 擋的方向好，逼白棋往右邊去尋找活棋出路，自然將右邊黑棋撞結實。

白 90 明知往右邊托會傷及自己的 84 一子，但也屬無奈，這全是聶衛平走得好的結果。

請看第三譜（91 — 151）：

黑 95 先手補，一舉兩得，又威脅了白 84 一子，又逼白 96 補活，然後於 99 位遠攻白 ◭ 一子。

黑 99 之著是高明策略，此時不宜逼白太近太狠，一是萬一有算計不到的地方反讓白棋抓到了翻盤的機會，二是逼得太近了容易讓白方有轉換的機會。《弈理指歸續編》說：「攻虛宜緊緊宜寬。」講的是要注意掌握攻擊的節奏，黑 99 就是節奏非常好的體現。

　　黑 101 是「擊左則視右」的好手，按說左上角白棋花了那麼多手數，外勢那麼厚了，對於黑 101 的侵掠則完全應該予以猛烈反擊才對———

　　請看參考圖 5：

　　黑 101 在圖中 1 位托，白方如果在局部來說可以走 2 位元扳吃住黑 1 之子，不怕黑在 4 位長進去，白在 3 位接住，長進去的黑子鬧不出事來。但

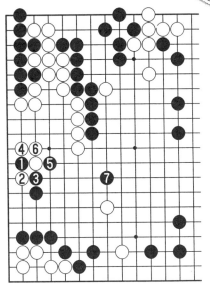

參考圖 5

此時黑 3、5 棄子取勢再於 7 位對下方白兩子發起總攻，白棋所冒風險太大，形勢更加險惡。

　　白 102 只好忍讓———

　　對於白 106 的刺，黑 107 當然反擊。黑 111 是便宜了一目棋的妙手。據說大竹英雄九段就是看聶衛平走了這一步以後才認為中國棋手實力確實不差了，並認為因為聶衛平走出了這麼一步妙手，石田本因坊已凶多吉少。這步棋妙在何處呢？

　　請看參考圖 6：

　　黑 111 在圖中 1 位點試白棋應手的妙著，白 2 如擋，黑 3 扳時，白棋只能在 A 位補活，這樣白棋白白損了一目棋。白如圖在 4 位打是不想吃一目棋的虧，但給了黑 5 攻擊白棋大龍的機會，白 6 尖，黑 7 強行沖斷，白 8 擠斷，

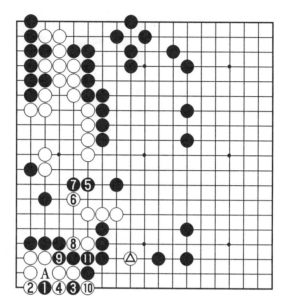

參考圖6

如果當初白4走在了A位，黑9接時白可在11位先手斷，如此反而是黑棋被殺的後果，但由於先前已走了黑3白4的交換，黑11接上，下方白大龍危險。為了一目棋的便宜，竟潛伏這許多勾心鬥角機關，的確是高手在較量才走得出這些神機妙算啊。

白112算清了參考圖6中的變化，先把大龍安定了再說。

黑方經過充分準備這時如探囊取物一般將白△子割了下來，同時又在101、111位處都占了便宜，充分顯示了中國冠軍的高超棋藝。

白122是非常大的一手棋，如果讓黑方走上，中腹馬上要成空，但對白棋來說，則沒有增加多少目，實在是有些痛苦。往下黑棋抓住先手機會在左邊、右下角、右邊滴水不漏

將所有便宜先手占盡，黑棋遂勝定。

151 手下略，黑勝四子。

聶衛平名局之三

小林光一（白） 聶衛平（黑先）──黑貼 2 又 3/4 子
1985 年 8 月 27 日弈於日本熱海

中方組織參加中日圍棋擂臺賽隊伍時，據說有兩個人選是可以不經選拔的，其一是聶衛平。到了 1985 年，聶衛平的戰績及狀況並不是他的顛峰期，相反而是步入谷底的時候。1984 年全國個人賽第一是馬曉春，第二才是聶衛平。1984 年的第六屆新體育杯，馬曉春是挑戰者，終於把連獲了五屆新體育杯冠軍聶衛平擊敗。1985 年第五屆國手戰的冠軍是馬曉春，聶衛平未進前六名。但是聶衛平一向對日優異的比賽成績，使主帥一職眾望所歸非聶衛平莫屬。

等到第一屆中日圍棋擂臺賽聶衛平上場的時候，形勢是小林光一五連勝，假如再讓小林勝了，不啻是 1962 年日本女棋手伊藤友惠橫掃中國大地當年一幕的重演。然而小林光一確實厲害。千鈞重擔擺在了聶衛平的面前。對聶衛平這種個性極強的人來說，越是「挑戰」越能激發起他的鬥志，越能讓他從內心深處歡迎這種「挑戰」的到來。

小林光一，1952 年 9 月 10 日生。北海道旭川市人。1965 年入木谷實門下，1967 年入段，同年升二段，1968 年升三段， 1969 年升四段，1970 年升五段，1972 年升為六段，1974 年升為七段，1977 年升為八段，1979 年升為九段。1984 年在第 22 期「十段戰」中，小林光一以 3 比 2 戰

勝加藤正夫十段，挑戰成功，是他所獲得的第一個較重大的頭銜。並保持了三屆「十段戰」冠軍。1985 年在第 10 期「名人戰」中以 4 比 3 挑戰名人趙治勳成功，初登了「名人」寶座。1986 年在第十屆「棋聖戰」中向趙棋聖發起衝擊，以 4 比 2 獲勝。同年又獲第 33 屆「NHK 杯」的冠軍。小林光一的鼎盛時期開始了，加上 1985 年曾獲得第十一屆天元，成為日本圍棋歷史上少有的「五冠王」。從 1986 年開始，小林光一一直雄踞在「棋聖戰」的寶座上，先後以 4 比 2 擊敗了武宮正樹的挑戰（第十一屆）；以 4 比 1 擊敗了加藤正夫挑戰，以 4 比 1 再次擊敗武宮。進入 90 年代，又以 4 比 1 擊敗了大竹英雄發起的衝擊；然後再以三次 4 比 3 分別擊敗了加藤正夫二次和山城宏一次的挑戰。一直到 1995 年才又被趙治勳把「棋聖」拿了去。前後長達十年之久，共連續獲得「棋聖」八次。其間，還獲了「名人」七次，「小棋聖」6 次，「鶴聖」1 次等多項大大小小的冠軍。1997 年獲第十屆「富士通杯」冠軍。從小林光一的多年征戰史中不難看出 1985 年擂臺賽時期正是小林光一的黃金歲月，其勢如長虹正貫穿日本棋壇。聶衛平面臨的就是這樣一個極難對付的棋手。

小林光一的棋藝有哪些特點呢？在系統工程中，有一個很著名的「木桶理論」，大意是：一個木桶裝水多少不取決於哪一塊木板最長，而是決定於哪一塊木板最短，一盤圍棋從布局到終局也可以看作是一個系統工程。實踐告訴我們，大多數情況一盤圍棋的勝負不是決定於哪一著最妙，相反，而是決定於誰犯的錯誤嚴重，通俗話說是決定於哪著棋最臭———也就是『木桶理論』中量短的那塊

板。一盤棋與其說比誰下得更好，還不如說是比哪一方下得更壞，勝方往往是犯錯誤較早、較少、較為輕微，負方則正好與之相反。

小林光一的棋究竟厲害在什麼地方呢？

論宏大的氣勢，他比不上武宮；論攻擊力，他遜色於加藤；論頭腦快捷，他稍差於有「電腦」之稱的石田。上述棋手，優點出眾，缺陷也明顯，小林則是長不顯長，短不顯短。大師吳清源曾對中國棋手說：小林你們較難對付。原因在於中國棋手的特長是中盤搏殺，只要抓住了對方的破綻便能亂中取勝。小林恰是破綻較少暴露，他不刻意去追求，所以，也就不會輕易地失去。因此，不僅是和中國棋手，只要是他較為熟悉的棋路，他大都能穩健獲勝。他的那種樸實無華，穩健細密，沒有明顯特點的棋風，其實也自成風格。或者說非常符合「木桶理論」———既沒有特長的板，也沒有特短的板，這樣的木桶裝水反倒更多些。

第一屆中日圍棋擂臺賽，小林戰勝了劉小光以後，複盤時，聶衛平指了指劉小光的一片宏大陣勢問小林：「在這一帶打入如何？」

聶衛平指點的地方顯然有相當的道理，從聶衛平的均衡型棋風講，他指出的地方會更符合棋理。小林回答：「對方擅長攻擊，所以我不想在這裏作戰。」按說，高手是歡迎「亂」的，讓子棋中這點更明顯。從這裏也可以看出小林的謹慎———力爭把一切失誤都消除在未然的特點。

小林的棋既然這麼厲害，但在多次世界大賽上成績卻並不出眾，這是什麼原因呢？並不是「木桶理論」本身有什麼缺陷，而是小林的「木桶」具有這樣的一個明顯特

點：他力求把複雜多變的圍棋都盡可能作「量化」處理，即某處是多少目，某處又是多少目，都了然於胸，有了這樣的功底，只要挑大的走，就不會有太大太多的失誤。「量化」的前提是要對每個對手十分熟悉，某某這種情況下這麼走，某某那種情況下是那樣應，這種資料在頭腦中積累多了，再加上下功夫鑽研，「量化」逐漸地準確起來，為他日後的成功打下了堅實的基礎。

小林和石田芳夫、加藤正夫、趙治勳、武官正樹這些獨領過風騷的頂尖棋手們同在木谷門下多年，出名卻比上述棋手都晚好幾年，這段經歷恰恰給了他積累的條件，因而小林大器晚成之後，就不會那麼輕易被打倒了。

但是，當小林光一遇上他不熟悉的棋路和棋手時，他的「量化」功夫就不能精確，「木桶」雖然還整齊，但整個的板都短了，自然盛水也不會太多，因而他敗在了車澤武手下也並不算意外。第四屆富士通杯他輸給錢宇平，第五屆中日名人戰他輸給馬曉春的棋都是出現了他不熟悉的局面，成亂戰狀時，他自然也要出現失誤。第 46 屆日本「本因坊戰」決賽第 6 局解說是這樣講的：「白 72 實利極大，這下子，趙治勳如願以償地將對手逼上了『非圍中腹不可』的危險道路。小林光一畢竟不是武官正樹，他對圍中空的技巧極少問津，重要關頭自然難於運用自如。」趙治勳在「本因坊」戰中多次擊退小林的挑戰，看來他是找到了戰勝小林的訣竅———逼小林走他不熟悉的路子。

小林光一由於對韓國棋手的棋路也不熟悉，以至產生了「小林光一怕韓國棋手」的傳說。經過近十年的在國際棋壇上的磨練，小林光一大約又找準了自己的感覺，終於

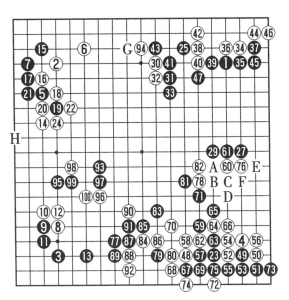

第一譜（1 — 100）

在第十屆「富士通杯」國際大賽中獲得嚮往已久的冠軍。

請看第一譜（1 — 100）：

在右下角的戰鬥中，黑方搶先一步先撈角上的實空，實質上並不一定便宜多少，但搶了小林光一的實地後容易產生讓小林感到「虧」了的心理，這是聶衛平之所以這麼下的原因，由此可見，到了這一層次的比賽不僅是比棋藝，而且要比性格比心理素質比棋盤以外的心眼了。

黑93淩空俯視白棋的虛無飄渺的陣勢，旁觀者中有人覺得黑方形勢不錯。以酷愛實地著稱的小林光一，此時全盤實地並沒有多少，相反黑棋倒占了三個角。就實空而言黑棋明顯多。白方的大勢雖從左邊漫延到了左上，但左邊有H位的大飛，左上白94還未封口，兼之黑93如刺哽喉，因而

白方形勢不容樂觀。白 94 是小林光一的好手，此著實利極大，這也是小林的強項，對棋的價值大小判斷既快又準。

局後，聶衛平在回顧這盤棋時，認為黑 93 屬於不得已而為之。此前黑 87 應於 A 位沖，白 B，黑 c、白 D、黑 E、白 F，然後黑方再於 G 位跳出，如此黑不須冒險，形勢也不壞，黑 E 位的打實利太大了。

黑 97 是聶衛平嚴厲自責的第二步壞棋，認為當在 98 位小尖，如此才富有彈性也防止了白 98、100 的手段。

請看第二譜（1 — 100 即 101 — 200）：

白 38 時，黑 39 感到左方黑棋有危險，但如不守住右邊的空，黑棋也是不行。黑方只好鋌而走險，關鍵之著是黑 41，這步棋黑方長考了一小時，聶衛平對此著之後的變

第二譜（1 — 100 即 101 — 200）

化早已算清，採取了不是辦法的辦法，設計的是怎樣讓白棋犯錯的計策。

白 44 簡明的下法是在 A 位退，黑棋 B 位補斷時白於 77 位處沖出可切斷黑棋數子。白可大勝。複雜的下法是，黑 47 時，白應在 B 位斷，以下形成殺氣，白方快一氣。白方走 44 位時想吃左邊黑棋，但黑 47 以後，白又覺得殺起氣來萬一計算不周反而壞事，這種想吃又不敢吃的心情下左邊黑棋大龍安然脫險，反而還吃住了三個白子是意外收穫。即使如此，日方高手認為小林光一收官如果走好的話也仍是贏棋。

請看第三譜（1 — 72 即 201 — 272）：

⑤、㉙、㉒=△　　　㉖=⑯　　　㉘=⑫
㉖、㉞=②　　　㉑=△　　　⑲=⑪

第三譜（1 — 72 即 201 — 272）

讀秒聲中，黑 31 是難得的妙手，白方如走 33 位阻渡，黑在 32 位擠，白棋須 A 位接，黑 B 位長，白棋受不了。白 32 以後黑 33 長極大。據聶衛平講白 30 應於 33 位擋，但即使如此也是黑勝，大約贏四分之三子。

聶衛平贏了這盤棋以後，揭開了中日圍棋賽史上的新篇章，超一流強在何處的這層窗戶紙終於被捅破了，中國的圍棋又向前邁出了堅實的一步。

共 272 手，黑勝 1 又 3/4 子。

聶衛平名局之四

聶衛平九段（白） 曹大元九段（黑先）貼 3 又 3/4 子

弈於 2004 年圍棋甲級聯賽第一輪

聶衛平自從中日圍棋擂臺賽結束後，鮮見再有出色的比賽成績，許多後起之輩都以能否在正式比賽裏戰勝聶衛平為水準是否到達了新層次的標準而喜悅而高興，新聞媒體一度也是以新人戰勝了聶衛平為新聞和新聞標題。再後，就一切歸為沉寂，聶衛平在被淡化中。對於聶衛平的棋藝水準是提高了還是因為各種各樣的原因下降了的討論也逐漸不再有人提起。此時，每當聶衛平在公開或私下場合講，「自己如果不出昏著將是世界第一」等言論時，更多的人只是姑且聽之姑且認之。

那麼聶衛平的話有沒有道理？他的棋藝是還在不斷進步之中嗎？最近的一盤棋可為此問題作出答覆。這盤棋雖然不是什麼重大比賽裏的棋局，但是對聶衛平來講，在進入 52 歲高齡的時候，還能有棋藝上如此出色的表現，當是彌足珍貴的，以他的棋局來講應該是進入 50 歲以後的名局。

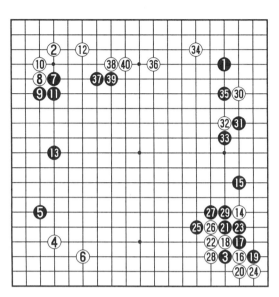

第一譜（1—40）

請看第一譜（1—40）：

許多著法等高手們走出來以後，很多局外的人大都認為也不過如此，或認為，他是專業棋手，當然應該下出這麼出色的著來啊！豈不知，圍棋是要求不斷創新的藝術，在每次的創新中都凝結著棋手們的心血。

白 34 在業餘愛好者看來就是一步很普通的棋，其實大不然也。

請看參考圖1：

白 1 此時點角，到白 11 止是許多人都很瞭解的定式，在局部來講白棋也沒有什麼不好，但聶衛平肯定是不會這麼下的，他認為上方的白子都在三線上太平淡了，是根本不可以選擇的想法。

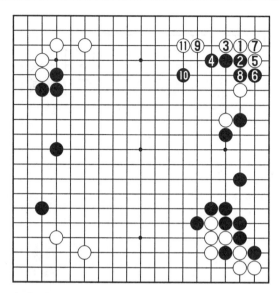

參考圖1

　　於是他選擇了 34 掛角的下法。到白 40 長，黑方左右
的外勢遙相呼應，白方只在左上一帶有些實空，似乎是黑
方應該滿意的結果。

　　請看第二譜（40 — 82）：

　　黑方既然只是空不夠實在，模樣已經遠遠大於白方，
當然應該選擇再搶些實空的下法了，於是黑 41 尖頂，希望
白在 52 位長起，然後黑方再於譜中的 A 位虎，右上傾刻間
就可以圍到不少實空。應該說曹大元九段的上述想法不完
全是空想。

　　白 42 等黑方補了一手後再點角，按民間的話說就是夠
「黑」的了，剛才空虛的時候不點，現在黑方又費了一手
棋了你還來點角，欺人簡直太甚。

　　話說回來，對弈的雙方就是互相給對手製造障礙，製

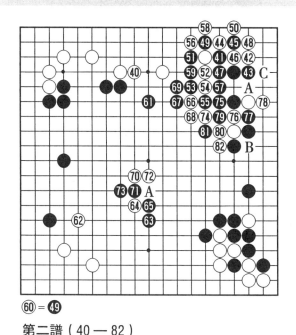

$60 = 49$

第二譜（40 — 82）

造困難，製造麻煩，破壞對手的意圖等，否則就不是圍棋
搏弈了。

曹大元當然要還以顏色，從黑 43 擋到黑 61 飛起，初
步分析：白方在右上所得看上去實在很有限，不過是破掉
了黑方十幾目的角空。相反，黑方左邊的模樣已經由黑 61
和右邊的模樣連成了一大片，並且還把右上角的外勢搞得
如同鐵桶一般，右上被分割的兩個白子如同孤雁一般落在了
黑壓壓的陣勢裏，黑方的模樣正在逐步實空化。此時的局面
給大家包括曹大元在內的印象———是黑方較為有利。

對黑 61，劉小光九段提出了疑問，他認為黑方此時應
該在白 62 位處跳起，這裏才是此際全局的要點。

白 62 看上去很不起眼，卻是只有具有相當功力的人才

能走出的著，面對黑壓壓的陣勢，聶衛平非常老謀深算，不急不忙，悄悄地為給黑方致命一擊做準備。

黑 63 繼續營造自己海闊天空的大模樣，如果就這麼樣的讓黑方把空圍起來的話，那麼，曹大元至少要贏 50 目以上了。

白 64 不動聲色，黑 65 當然的一手。

白 66 看準黑方已經落入圈套的時機出動了，黑 67 以下為雙方必然，白 70 跳，黑 71 勢所必然不能不挖了，如果是在 A 位長，讓白棋在 71 位接上，白方如此長驅直入，黑方的形勢將急轉直下馬上處於劣勢。

對於黑 71 的挖，白 72 頗有點不知道深淺，一定出乎曹大元的預料，就像孫悟空不但不躲開妖怪張開的血盆大口，反而迎將上去送死一般就進入到黑方的肚子裏了。

曹大元下黑 73 的時候不知道他心裏是怎麼想的，但是不論他計算出了還是沒計算出聶衛平後來的手段，此時的黑方只有走 73 位硬拼了，用日本的圍棋術語說———氣合了。

白 74 以下如同水銀瀉地般的流暢，黑方毫無阻擋之力，只好完全聽命於白方按排好的進程把這裏的過程走完，到白 82，剛才還是固若金湯的黑方陣勢，由於白方巧施妙計，黑方卻如同豬八戒進了盤絲洞處處使不上勁。

此時如果可以不考慮征子的因素，那一切就都變得非常簡單，黑方在 B 位接，白方必須在 C 位渡過，然後黑方或征吃三白子，或征吃兩白子，其結果大同小異，都是黑棋不可動搖的勝勢。

然而：

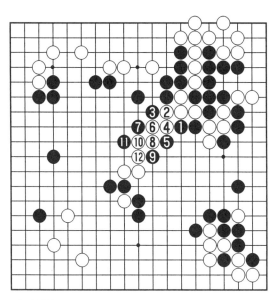

參考圖 2

請看參考圖 2：

黑 1 打吃開始征吃三白子，但是，到白 12 正好和白棋當初的伏兵接上了，黑方崩潰。

請看參考圖 3：

黑 1 先打吃三白子是虛晃一槍，然後黑 3 開始征吃兩白子，這次到白 18 雖然不是和前面預先埋伏的白子接上了，但是，白 18 提掉了黑 13 之子，如此，也是黑方崩潰的局面。

白 82 以後，白方一舉明確了自己的優勢地位，後面的難題留給了黑棋，後面是黑方怎麼再把局勢扭轉過來的情景。

到白 82，聶衛平的神機妙算使所有的圍棋愛好者不覺

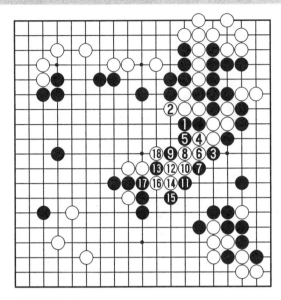

參考圖3

中眼前一亮，我們彷彿又見到了聶衛平橫空出世時的棋藝表現。

請看第三譜（82－208）：

到黑91，黑方雖然救出了自己的九個子，並順便把右上的窟窿補上，但是自己的包圍圈明顯減肥不少，白方在右上一帶又有了新的進項，裏外一出一入，黑方是淨損失太大了。

白92如果換成了劉小光就會有更強硬的下法，聶衛平看到自己已經佔有優勢則下得非常的持重。

左邊到黑105，右下到黑123，黑方終於把空圍了起來，一點空雙方的差距不是很大，和聶衛平92以下的手軟不無關係，但是，白方仍舊領先的地位還是沒有動搖。

後面，到了官子階段，聶衛平依然保持著自己的威風不

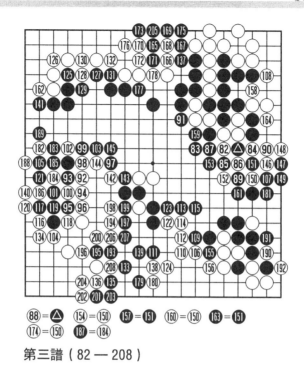

第三譜（82 — 208）

減，像 120 位的扳，150 位的撲劫，184 位到 188 位的搜刮都是非常見功夫的典範之著。

聶衛平在年過半百以後，還能下出這樣的名局來，對於他來講還是很不容易的，我們希望中國的長青樹從此成長起來。

共 208 手，白中盤勝。

力拔山兮氣蓋勢的劉小光

劉小光，山東鄆城人，1960 年 3 月 20 日生。13 歲學棋，14 歲進河南省圍棋集訓隊。曾獲第 1 屆友情杯冠軍、獲 2 次全國個人賽冠軍、1986 年「國手戰」冠軍、首屆中國名人戰「名人」、4 次「天元」、第 5 屆富士通杯賽第三名、第 3 屆棋王賽第二名、首屆中國王位賽冠軍、獲第 6 屆中日天元戰優勝、「安舒寶杯」快棋賽冠軍、第 7 屆「十強賽」第三名。1997 年「交通杯」國手邀請賽冠軍。第 8 屆寶勝電纜杯賽冠軍，進入第 3 屆世界公開賽八強。1982 年被中國圍棋協會定為六段，1985 年升為八段，1988 年被中國圍棋協會授予九段。國家一級教練員，1985、1988 年獲國家体委授予的「體育運動榮譽獎章」，1989 年被國務院授予「全國先進工作者」稱號，1999 年被國家體育總局評為跨世紀中青年優秀教練員。現任中國棋院圍棋部副主任，著有《「天煞星」───劉小光自戰百局》。

1988 年中國設立了名人戰，棋壇驍將劉小光八段成了中國的第一位圍棋名人。在首屆中國圍棋名人戰中，劉小光執黑棋中盤戰勝了俞斌七段，此後連連過關斬將，一發而不可收，在 64 位參賽棋手中保持不敗，以卓越戰績贏得了名人稱號。從此成為了中國圍棋界的超一流棋手。

作為年齡不大但是堪稱圍棋老將的劉小光，學習圍棋的路並不平坦。他開始學習圍棋的少年時期，中國圍棋的

大環境並不好，那時正是「四人幫」臨覆滅前夕最瘋狂的時候，圍棋隨時都有可能由於曾受到過周總理和鄧小平的支持而被扣上反動的帽子慘遭滅頂之災。但是，沉默少語的劉小光天生和圍棋有緣，他學會了圍棋以後就一頭鑽了進去，從而再不聞窗外事。

等他成為一流高手以後，回過頭看的時候，在他的後面，由於改革開放以後的中國迎來了新中國圍棋事業的第二個春天，新秀如同雨後春筍，圍棋好手們邁著整齊的方陣在他後面緊緊追趕，他們有著劉小光小時候難以想像的優越學習圍棋的條件。在強手如雲，新銳逼人的形勢下，小光硬是憑著自己獨特的棋風和出色的戰績，傲然挺立在一線，令人肅然起敬。

他那不該如此年紀就已經謝頂的頭髮，是多少次在為中國的圍棋榮譽而戰時用腦過度造成的，無言地訴說著近三十年弈戰生涯的艱辛；他多次獲得了各種嘉獎，但是，他的腰板依然挺立得特別直，沒在燈紅酒綠裏折彎了腰；他那平時總習慣性地微眯著的眼睛只有到了棋盤前才瞪得無比的圓，這時才可以感受到他是個極認真的人，不再迷離的眼睛裏閃爍出對圍棋藝術執著的光芒。

在「中國棋手未老先衰」成為流行病的情況下，諸多老九段紛紛離開第一線，開始考慮自己個人前景時，陳祖德疾呼「老將們要爭氣」，劉小光有可能錯失自己掙錢的良機，毅然挺身而出奮戰在每盤棋都要付出心血的各種比賽裏。

劉小光的童年由於受「右派」父親牽連，生活過得很艱苦，這磨練出其堅韌不拔的毅力，但也產生了某些局限

性。他學習棋藝的早期，條件所限，接觸的高手少，致使他的思路相對狹隘，戰法不夠靈活，但是錘煉出了其不屈不撓的品格。逆境的壓力錘煉出他那強大兇悍的攻殺力。他那種直線式的攻擊給世界上的圍棋百花園留下了許多燦爛奪目的棋局。

劉小光身高馬大，濃眉細眼，典型一個北人北相的男子漢。一臉憨厚、不善言辭，對人從來都是極其謙和有禮，一點不擺名人的架子，他的為人和品德就像晶瑩剔透的水晶，沒有一絲雜質。其棋如其人，透明、憑實力說話，所以，劉小光在中國棋壇被稱為「大力神」、「天煞星」、「中國的加藤正夫」等等，是人們對其風格的讚譽。劉小光是「力戰典範」，在中國獨一無二，深受棋迷喜愛。

在業餘愛好者看來：馬曉春的輕靈、迷離固然幽雅，但是，欣賞起來要費很多的心思；聶衛平全局在胸的深奧需要一定的圍棋素養才能明白；劉小光下出的棋簡約明快，看上去似乎根本不知道陰謀詭計為何物，其實更要以深遂的計算功力為基礎。他的棋就像一輛巨大無比的坦克車開足了馬力向前，向前，奔向勝利的目的地勇往直前地衝了過去碾了過去，一般的炮彈打在它的身上不過是冒出一串串的火花，砸出幾道印記，但是，不可能攔阻住它。除非你是更厲害的原子彈，有本事把它炸爛擊毀，否則它連彎都不拐就那麼筆直地把對手的棋圍殲掉。業餘愛好者們看了劉小光的贏棋無不歡欣鼓舞、擊掌歡呼叫好，連聲大呼「痛快！痛快！」。

在對中國一時的死敵日本著名棋手依田紀基和趙治勳

的兩盤棋裏，劉小光把自己的水準和風格展示得一覽無
餘，滿足了無數中國圍棋愛好者那一度失落的心、渴望在
棋盤上復仇的念頭。

劉小光的戰績驕人：捧走首屆「友情杯」，兩獲全國
個人賽冠軍，一奪「名人」，四獲「天元」。然而，總是
距離最高峰的頂點有一步之遙，主要的原因有兩個，一是
聶衛平在棋壇上一度如日中天的光芒遮擋住了劉小光耀眼
四射的火花。其二是被馬曉春給「阻攔」在外。

馬曉春出道比劉小光要晚那麼兩三年，但是，正趕上
中國圍棋歷史上最重要的轉折期，由此，馬曉春直接獲益
於聶衛平棋藝成熟期時的指點。同時，及時地接觸到了日
本最新的圍棋理論薰陶，所以，他的棋風靈活多變，善於
把自己的意圖深深地藏起來，讓你摸不透抓不著，馬曉春
的棋猶如阿帕奇武裝直升機，它不在地面和劉小光的坦克
直接衝突，而是在空中盤旋，雖然也有直升機還沒來得及
起飛就被坦克碾碎的歷史，但是，更多的時候是直升機在
空中嗡嗡叫著，一枚枚空對地導彈直射坦克的薄弱處，弄
得劉小光一點脾氣都沒有。

有聶、馬這兩個人在前方擋道，不怪劉小光要感歎：
既然有了坦克何必再造出個直升機啊！

即使天生的命運沒有給劉小光更多地眷顧，即使劉小
光在向頂峰的衝擊中一次次地受挫於馬曉春及一些國際圍
棋明星之手，但是，劉小光沒有氣餒，屢敗屢戰，仍在頑
強抗擊。1999 年竟又一次連破小龍小虎、老龍、老虎的天
羅地網，殺入中國「天元戰」決賽，最後雖以 1 比 3 敗給
了下一代的棋手世界亞軍常昊，但老了的「廉頗」雖敗猶

榮。

劉小光外戰最好成績是獲第 5 屆富士通杯第 3 名，後半生都怕是難以突破此戰績。生活的長河逝者如斯，並不單單停下來等哪一個人，想進入世界「超一流」的理想這輩子由於時運不濟都恐怕難實現。作為一個棋手，尤其是像劉小光這樣視圍棋為自己生命的棋手，衝擊頂峰一生而未果，難免在自己的人生歷史上抹上一層悲壯的色彩。但是作為做人來講劉小光又是極其成功的。

劉小光在中外棋手裏，在國家領導人的眼裏，在眾多的愛好者心中都被深深地理解和喜歡著。更為難得的是，劉小光已經身居中國棋院中層領導的情況下，亦未言退，還在拼搏，為年輕的一代新銳做榜樣，作為老將們的代表仍在戰鬥。圍棋比賽在業餘棋手的心中是難得的享受，但是，對專業棋手來說就像上戰場一樣，輸棋的滋味不好受，有時一盤不該輸的棋輸了自己的胃都要折騰難受好幾天，身心的疲憊更不是外人所瞭解的。現在劉小光甘當「靶子」，讓新銳的子彈在自己的身軀上穿越；甘當「人梯」，讓小龍小虎攀肩而上，這種自我犧牲精神難能可貴。1994 年中國棋院提出要培養年輕棋手追趕韓國，他以自己的人生閱歷為尺度挑選了可以說國家少年隊裏最用功的兩個少年棋手孔傑、胡耀宇為門下。如今這兩位年輕棋手與古力並稱「三小虎」，成為中國圍棋的棟樑之材。

這兩個弟子在國際比賽裏曾分別戰勝過李昌鎬、曹熏鉉等國際天皇巨星，那兩人都曾是劉小光心中要戰勝的目標。現在弟子們終於初步實現了自己的理想，這也是劉小光人生成功的組成部分。

　　前不久劉小光以他樸實、大度、無私的人品贏得了群眾擁戴和領導信任，任命他為中國棋院圍棋部副主任，幹起了組織各種圍棋比賽和為棋手服務的工作。劉小光認為，自己下棋是九段，但在管理工作上卻很業餘，別人一叫他劉主任，心裏總感覺有點不舒服，還是喜歡聽別人叫他小光。

　　一次他對別人說：「工作與下棋，我到現在還沒看清哪頭更重，反正是事情來了，馬上就辦，下完棋馬上開始工作，工作完了馬上去比賽。工作還能對付，下棋要取得好成績，我看難。」

　　他還感歎道：「輸棋我很難過，但我還是喜歡下棋。」

　　專業棋賽的靠後階段往往很難見到「老人們」登臺表演了。劉小光不能在那個戰場上充分發威，卻又在業餘圍棋活動裏刮起了一陣狂飆，創下了新的吉尼斯圍棋賽記錄，他同時與 139 人對弈，並取得 120 勝 3 和 16 負的佳績。這一成績超過 1998 年王海鈞七段 1 人對 130 人的吉尼斯老紀錄。上海大世界吉尼斯總部在比賽結束的當晚向劉小光頒發了證書。

　　據劉小光稱，他在去桂林之前並不知道這個活動，以至根本沒來得及做什麼準備。儘管如此，他在全部 139 局比賽中的勝率仍達到了 80% 以上。對這一結果，劉小光不無謙虛地表示，只要是專業棋手，都應該能贏這麼多。139 張棋盤擺成周長約 200 公尺的矩形方陣，大部分對局者都擁有業餘段位，劉小光站在方陣中輪番與 139 位挑戰者進行對弈。全部比賽下來他來回步行了約 20 公里，他的認真又一次在圍棋事業中昇華。

「我是中國棋院裏第一個學車、買車的人。」

劉小光對這一點很是得意。早幾年,當私家車還很少時,他就去了駕校學習開車。駕校畢業後,他弄了輛二手車練手,沒過多久又換了輛福特天霸,一直開到現在。買車也和他下棋一樣,大刀闊斧,勇往直前,買了再說。他常對人說;人到中年以後生命就是 10000 天倒計時,過一天少一天,所以要以更充實的態度過好自己的人生。

對開車劉小光也有自己獨到而深刻的見解,他說:開車不像下棋,下棋犯了錯還不要緊,也許你還能贏回來;即便輸了這盤還有下一盤。而開車,你一次也不能犯錯,一招錯,就永遠沒有扳回來的機會了。

這句話可能是他之所以特別認真在圍棋上的注解———人生在事業上是沒有多少回頭路可走的。

劉小光名局之一
劉小光九段(黑先) 趙治勳九段 黑貼 2 又 3/4 子
1989 年 4 月 3 日弈於日本東京

劉小光是位個性和棋藝風格都極鮮明的棋手。在他所下出的棋局中,如果細心體察,看其棋如看其人,頗有一種「『棋』不驚人死不休」的英雄氣概。

第二屆富士通杯劉小光遇上了趙治勳,這二人都以在棋盤上能拼命著稱。此前劉小光和日本超一流棋手之間成績不好,曾 3 負小林光一,2 負趙治勳,1 負加藤正夫。此成績說明劉小光在水準上和前述三人相比尚有差距,經過又一段時光的磨礪,劉小光在國內的成績基本穩定在第三

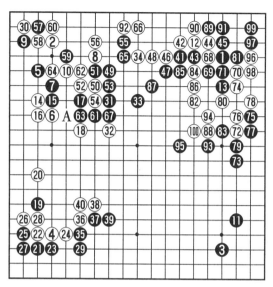

第一譜（1 — 100）

位上，其上是聶衛平、馬曉春。

這盤棋執黑的劉小光很早就確立了優勢，一般棋手當此之時大多開始穩健防守，以確保勝利之果，這種下法也無可指責，但在劉小光身上表現出一種為棋藝的追求永遠探索的精神，永不休戰的態度。

請看第一譜（1 — 100）：

黑 41 經過了近四十分鐘的長考，是黑方得意的一手。

白 56 是趙九段局後深為痛悔的一步，引出了黑方 57、59 兩步妙手，白方只得退讓，讓黑棋借機走上了 63、67 接的結結實實，成了兩個「鐵三角」，頓使白 18、32 當初兩手不錯的棋此時效率極大降低。由於黑方在 A 位有先手味道，左上角黑棋還未死盡，白方所得有限，付出巨大，黑

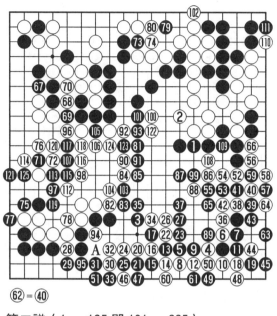

第二譜（1 — 125 即 101 — 225）

方確立了優勢。

白方在右上一帶打入之後，黑棋發起了兇猛的攻勢，目的借攻擊以在右下及下方形成大空模樣，此戰略獲得成功。

黑 83 頗使白棋感到為難，白方一氣用完了最後的二十多分鐘，從白 84 始，白方進入讀秒。

請看第二譜（1 — 125 即 101 — 225）：

從黑 5 開始，黑棋開始對右下打入的白棋展開了置之死地而後生的強攻，黑 13、15、19 都是劉小光棋風的鮮明體現。

白 28 沖是為了延長讀秒時間的手段———「打將」，但此著損失不小。白方 28 不沖，先於 30 位扳，黑 31 位夾

時，白 32 於 A 位擠，黑須 33 位打，白 95 位打，黑 32 位提，然後白棋再 28 位沖下可將左下角黑棋幾個子吃掉。儘管如此，這樣，中腹將是黑棋先動手，黑方優勢的大局不會改變。

讀秒聲中黑 67 又開始了終局前的最後一次衝擊，此際黑棋穩健收官也可以保持勝利，但這不是劉小光的性格，他願意暴風雨來得更猛烈，願意接受任何壓力和挑戰。

黑 71 到 77 算路精確，白棋應法也得當，否則白方損失更大，此時黑棋領先 20 目以上。

共 225 手，黑中盤勝。

劉小光名局之二

曹薰鉉九段（白）　劉小光九段（黑先）　黑貼 2 又 3/4 子
1992 年 6 月 6 日弈於日本大阪

曹薰鉉當時是世界上惟一三大國際賽事都獲得過冠軍的人。其敏銳的感覺，明快的勝負判斷，深遠的計算，實戰中有效的突兀下法使不少世界一流高手為之頭痛，像攻守全面的聶衛平、林海峰、小林光一等均不占他的上風。與之棋風最相似的是我國棋手劉小光，他在算路深、敢於破釜沉舟等方面和曹相比可以說僅在伯仲之間。或者說曹的那套下法對其他以日本棋風為主的人來講行之有效的話，在劉小光面前就不一定有特效了。

請看第一譜（1 — 110）：

黑 43、45、49 的下法是典型劉小光風格，就是寸步不讓地死拼到黑 57，黑方作戰成功。左下白棋原本那麼厚的勢僅圍六、七目空，白方不能滿意吧。加上白方這麼厚的

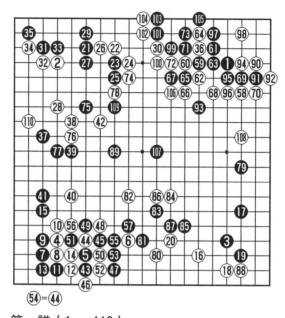

第一譜（1 — 110）

地方卻走了白 40 與黑 41 的交換，至少這種局面是劉小光
所熟悉和愛下的。

　　到黑 87，這裏黑棋已安定，而黑 89、107 又使白 82、
84、86 成落空之棋，黑方已具優勢。

　　請看第二譜（1 — 115 即 111 — 225）：

　　前譜黑 109 和本譜 1、3、5 是一氣呵成的強攻擊，正
是劉小光銳利棋風在實戰中的表演，黑 5 斷下一白子所獲
實利甚大，而白方被攻得僅有招架之功毫無反手之力，黑
棋奠定勝勢。這一攻擊有些出白棋意料，打了白方一個措
手不及。白 2、4、6 的防守之後，如沒有前譜白 40 與黑 41
的交換，白方可以在 72 位反擊，但有了黑 41 之後這種反

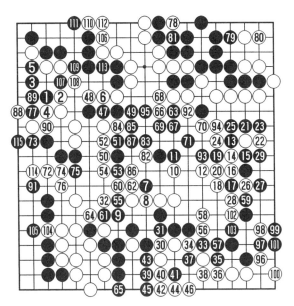

第二譜（1 — 115 即 111 — 225）

擊也不存在了。

　　共 225 手下略，黑勝 7 目半。

中國的雙冠王馬曉春

　　如果不承認人世間有命運的話，那麼，每個人的命運應該大體差不多的，既沒有太好的，也沒有太差的。如果承認有命運的話，那馬曉春的命運就太好了。他的天分主要是在圍棋上面，結果命運就讓他去下圍棋，自然他在圍棋方面的成績和造詣就能夠達到一個相當高的頂峰。世間還有許多許多的天才，因為命運不濟，天分和所從事的職業南轅北轍，自然就被埋沒了。

　　馬曉春九段，是中國的兩項世界圍棋冠軍獲得者，目前這一記錄還沒有被其他中國人打破。

　　馬曉春，浙江嵊縣人，1964 年 8 月 26 日生。9 歲開始學棋，10 歲進體校，12 歲進集訓隊。1982 年我國正式實行圍棋段位制時被定為七段，並於次年升為九段。曾獲 1982 年、1984 年、1986 年、1987 年全國圍棋個人賽冠軍，1981 年、1985 年「新體育杯」圍棋賽冠軍，並於 1982 年、1985 年分別獲得「國手戰」圍棋比賽冠軍，首屆天元賽冠軍，1989 年、1990 年中國圍棋名人戰冠軍，1990 年全國圍棋「十強賽」冠軍，1990 年「大興杯」圍棋快棋賽冠軍。著有《三十六計與圍棋》等著作。

　　馬曉春學圍棋要從他父親馬老師而立之年學圍棋的事講起。他父親在文化大革命前，由於一個很偶然的機會學會了下圍棋。那時錢塘江邊的嵊縣是個很偏僻的小地方，

他爸爸工作的黃澤中學還不在縣城，可想而知那裏的圍棋水準不會很高的。但是，這沒有妨礙他可以當馬曉春的啟蒙老師。馬的父親是個非常有毅力的人，買不到棋譜就自己抄棋譜，這種精神下來教馬曉春可以想像得到是非常認真的。

皇天不負有心人，在其父的啟蒙下，1974 年，馬曉春以紹興地區兒童組冠軍的資格參加浙江省在天臺舉辦的全省少年兒童圍棋賽。10 歲的他，稚氣十足地來到天臺，過關斬將，闖入了決賽，取得兒童組第三名。同年在成都舉辦全國圍棋少兒團體賽，他因為是個第三名，取得了代表浙江省參加全國比賽的資格，打第三台。這次比在省裏的比賽成績還好，下了十二盤，勝了十二盤，而浙江兒童隊也因此排在上海，四川之後，獲得第三名的好成績。

於是馬曉春就被選拔進省圍棋集訓隊，來到杭州，圍棋生涯從此起步。到 1976 年的時候，馬曉春的名字就已經在國家圍棋集訓隊掛上了號。這年的全國圍棋比賽在合肥進行，諾大的比賽場地上，已經轟動了日本的聶衛平和他下了一盤讓三子的指導棋，當時如此年紀就可以授三子和聶衛平對壘，雖然不是正式的比賽卻也十分罕見，看的人不少，把棋桌圍得水泄不通，都在驚歎馬曉春的才氣。

兩年後的 1978 年，14 歲的馬曉春來到北京，進入國家圍棋集訓隊。終於從小河叉進入到圍棋的海洋裏了。馬曉春在這裏得到陳祖德、吳淞笙、華以剛，羅建文等眾高手的點撥，還與聶衛平有一年的師生關係。

1980 年，16 歲的馬曉春進京才兩年多就代表浙江省參加全國圍棋賽，奪得亞軍。

從 1980 年起馬曉春雖然在國內取得了不少好成績，但

是由於在國際比賽上始終沒有太出色的表現，大家對馬曉春更多的不是讚揚卻是恨鐵不成鋼。如果說在 60 年代只要勝了日本的九段就是特大喜訊的話，到了 90 年代全中國就沒有任何一個愛好者會對戰勝日本棋手而激動了。1994 年上半年，就在馬曉春國內成績無以倫比，不但集五冠於一身，而且在最後的決賽中，幾乎都是以直落三局無可爭議的優勢取勝。

但是，很難得見他在國際比賽上有漂亮仗。中日圍棋擂臺賽可以說造就了聶衛平和江鑄久，而論水準無論如何也應該有馬曉春的一席之地，事實卻非常的遺憾。

不過，命運的列車如果駄著你走的話，你想停下來都不行。進入 20 世紀的倒計時的 1995 年，中國的改革開放給全中國都帶來了朝氣和奮發，各行業都湧現出了許多一夜天才，許多前一天還默默無聞的人，第二天就突然名滿天下，這是一個可以做夢的時代，也是一個可以夢想成真的時代。

1995 年 5 月 24 日，一個新世界圍棋冠軍、中國的第一個世界圍棋冠軍誕生了。在韓國漢城的領獎臺上，手捧東洋證券杯的馬曉春第一句話是：「我太幸運了！」這不完全是自謙之詞，他的確順利得在全世界的專業棋手裏也難找出第二個比他學習圍棋條件更好的專業棋手。夢想成真！這年，馬曉春 30 歲。

緊跟著，1995 年 6 月 3 日，第八屆富士通杯第三輪比賽在中國的桂林舉行。八強爭奪半決賽權入場券，馬曉春對林海峰，馬執黑中盤勝進入四強。6 月 29 日，馬曉春飛往日本參加第八屆富士通杯半決賽，與超一流棋手趙治勳爭奪富士通杯決賽的入場券。此戰馬曉春執黑經過苦戰，

幾經起伏，最後馬曉春僅以半目勝，取得決賽權。馬曉春的好運氣又發揮了作用。

1995 年 8 月 5 日，馬曉春下得十分漂亮，戰勝小林光一，終究以 7 目半取得勝利，捧回「富士通杯」，為中國圍棋又增添一個世界冠軍，捧世界盃歸來，舉國愛好圍棋的人歡呼，圍棋界更是興奮萬分。中國棋院院長陳祖德九段高度評價說：「這是中國圍棋又一次歷史性的重大突破。作為新一代棋手領頭羊的馬曉春接連取得如此令人矚目的成績，必將會鼓舞更多的年輕棋手去衝擊世界冠軍，從而帶動中國圍棋整體水準邁向一個新的高度。」

馬曉春在 1995 年獲得了兩項世界冠軍以後，再也沒有過突出的表現。雖然有時也進入了爭奪冠軍的決賽，但是無論對手是誰，馬曉春都沒有能「拿」下來，更不必說是和李昌鎬爭鋒了，引出人們的許多深思。 1995 年他獲得雙冠王的熱呼勁還沒涼下去，隨後就成了明日黃花，斗轉星移得也太快了點。

不可否認馬曉春在圍棋上的才氣、對我國圍棋事業的卓越貢獻。但是，剛剛 30 歲就從世界圍棋棋壇的第一方陣中被驅逐了出來，總是個讓人難以隱忍的話題。許多圈子裏和圈子外的人都問，在馬曉春雙冠王的征程上許多曾經是他手下敗將的人———曹熏鉉、小林光一、趙治勳等年齡都比馬曉春大著一二十歲，卻還都在圍棋的國際舞臺上風起雲湧，怎麼就再也難見馬曉春的蹤影了呢？

「好風憑藉力，送我上青天」、「長風破浪會有時，直掛雲帆濟滄海」。人的好運道就是那風那浪，但是，不管風怎麼順，浪怎麼推，你要在船上坐著，自己也要努力

地划槳撐帆，否則也到不了成功的彼岸。

　　沒有經過挫折，也就缺乏最後的錘煉。風調雨順大樹
會長得快長得高，但是，不一定長的粗。要想根基深厚，
樹圍粗壯就要用乾旱來悶一悶憋一憋，否則就容易夭折和
見風就倒的。從這個意義上來講，馬曉春又是不幸的，命
運沒有給他製造磨練的機會，或者說有了磨練的機會他可
能難以承受其苦。

　　觀馬曉春的棋既有讓你拍案驚奇、石破天驚的佳作，
也有讓你哀其不幸、怒其不爭的悲劇。但是，不論怎樣都
是圍棋歷史上的創作，都有它的值得欣賞的藝術魅力。悲
劇也是劇。

馬曉春名局之一

第八屆富士通杯決賽

小林光一（白）　　馬曉春（黑先）　　黑貼 2 又 3/4 子

1995 年 8 月 5 日弈於東京

　　1995 年中國圍棋創下來了可以和陳祖德第一次戰勝日
本九段、聶衛平第一次戰勝日本「本因坊」、中國圍棋隊
榮獲第一屆中日擂臺賽勝利等相媲美的成績———馬曉春
獲得了第六屆東洋證券杯冠軍和第八屆富士通杯冠軍。

　　這兩個冠軍的獲得不僅是馬曉春個人努力奮鬥的結
果，也是新中國的圍棋事業經過了四代棋手共同團結奮
鬥、共同努力卓絕苦幹的結果。這兩個冠軍的榮譽不僅是
馬曉春個人的榮譽，也是所有關心支援熱愛圍棋的人們的
榮譽，是全國人民的榮譽。

　　這屆富士通杯中，馬曉春連克了趙治勳和林海峰兩位

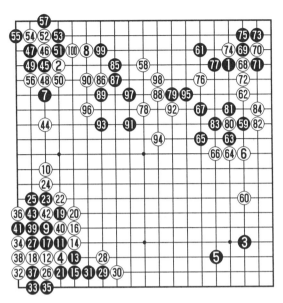

第二譜（1—100）

世界一流棋手後才進入決賽的。小林光一這幾屆世界盃賽中成績雖不理想，但說明不了他的水準不行，相反，世界盃賽對於決賽中要下番棋的日本棋手來講適應期相對的要長一些，而小林光一這種功夫型的棋手則更需延長適應期，以便盡可能多地適應他以前不曾熟悉的棋手。

請看第一譜（1—100）：

對左下的定式，棋界高手們的評論不一，像林海峰、武宮等都認為局部是黑棋吃虧，馬曉春承認有兩目棋可以不損。

也有人認為：馬曉春的策略可能是搶實地在先，把外勢讓給不擅長下外勢棋的小林光一。從這個角度看，馬曉春在左下角策略上是成功的。

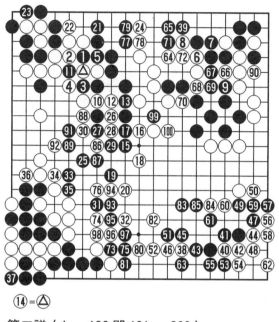

⑭=△

第二譜（1—100即101—200）

白62受到馬曉春的高度評價，這樣騰挪右邊上白子很妙，否則右邊白子被動的話，左邊上白空也不好圍起來。

請看第二譜（1—100即101—200）：

從黑1到黑37消減白空的作戰成功，左邊上白大勢竟然圍了不到20目棋，黑棋看到了勝利的曙光。

黑91錯過了一舉獲勝的機會，可於93位長白棋或吃不到或要付出代價，白方沒有好的應手。

請看第三譜（1—89即201—298）：

白14是最後的敗著，如改走26位接，左上一帶數十子的黑方大龍將變成打劫活，這過程中白方將會有勝機。

共298手，黑勝，3又3/4子。

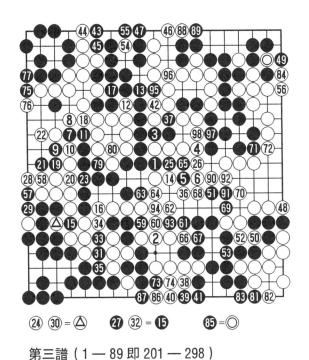

第三譜（1 — 89 即 201 — 298）

馬曉春名局之二

第十四屆中國名人戰決賽第 5 局

常昊九段（白）　馬曉春名人（黑先）　黑貼 2 又 3／4 子

2001 年 12 月 27 日弈於北京

　　馬曉春的圍棋天分在中國棋手裏是數一數二的，凡是
有天分的人大都也具備平常人所不具備的鮮明個性，或者
說名人的個性更容易被大家所注意到，成了新聞和傳聞。
比如，馬曉春後來拒絕繼續參加韓國舉辦的「三星杯」國

際圍棋大賽，就是曾經被熱炒得紛紛揚揚的一件事。當時被許多人所不理解———中國棋手在國際比賽裏的成績不佳，能有資格參加國際比賽是許多棋手夢寐以求的好事情。但是，馬曉春就寧可放棄許多美元韓幣不要。最近對於這件事情馬曉春自己站出來說話了，他認為，是韓國圍棋官員不顧比賽準則和慣例，所以我，馬曉春就要用棄權來表示我的反對意見。

那麼，事實真象，到底是馬曉春怕輸才棄權啊？還是真的如馬曉春自己的解釋，我們只能從另外的方面尋找答案。

下面介紹馬曉春的一盤名局可以多少說明些問題。

自從設立了中國的「名人戰」以後，截止到 2001 年，共舉行了 14 屆，馬曉春一人獲得了 13 屆的冠軍。從 25 歲到 37 歲獨守這個寶座 13 年，是一項很不容易的成績。挑戰者也都是些久經沙場的名手了，他們能殺出重圍獲得挑戰權，說明他們都不是等閒之輩。但是，馬曉春卻一直沒有能讓他們把自己名人的寶座奪了去。

常昊深有感觸地說：從沒有見到馬曉春像在名人戰裏那麼認真賣力……

請看第一譜（1 — 40）：

黑 1、3、5 是馬曉春在 20 世紀 90 年代中期經常使用的布局，一個名九段在經常使用的布局裏，一般是要研究得比較透徹了才用的，現在進入了新世紀了，馬曉春把老套路用出來，足見他對這個名人戰決賽的重視程度。同時由於好久沒有用過了，使常昊不熟悉也是馬曉春聰明的地方。

右上黑 11 扳希望走成「大雪崩」定式。

請看參考圖 1：

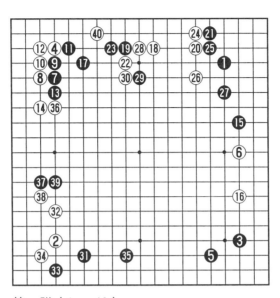

第一譜（1 — 40）

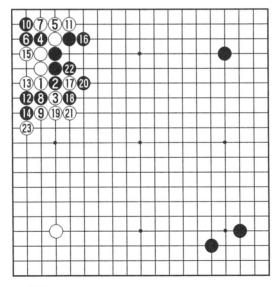

參考圖1

白 12 走圖中的 1 位長的話，到 23 止，是新走出來的
「大雪崩」定石。

常昊在本次決賽的第三、四局裏執白棋時都是如圖中
一樣的，但是，常昊都輸了，所以，在最後的一盤棋中常
昊走了白 12 的接，也足見常昊不肯再拿命運作實驗，還是
很現實地以獲勝為目的。這年常昊的等級分排第一，馬曉
春排第二，也可以說是這一年的最高水準的決戰。

馬曉春認為，到黑 31 掛角，是黑方布局成功。他認為
白 28 頂有些緩。

從子的效率分析，右上一帶的白棋不如右上角黑棋的
效率高。

白 40 來懲罰黑 31 的脫先。由於白 30、36 都已經對左上
的黑棋施加了壓力，所以白 40 應該有比較大的收穫才好。

請看第二譜（40 — 100）：

黑 41 是好時機，馬曉春的靈活多變，轉換清晰等特長
在這裏有著淋漓盡致的表現：

表面看，白 46 斷下了黑 2 子，又圍到了一些空實有所
得，但是，既然已經在白 42、46 斷下了兩黑子卻又花了一
手棋接在 44 位，44 有變為單官的可能，這子的效率太低，
是馬曉春利用轉換無形中占了便宜的地方。

在這裏，黑 45、47 還把白角的空搜刮了不少，白方吃
掉黑 2 子的所得打了不少的折扣。等黑 55 再補一手後，白
方一時沒有好的攻擊手段，馬曉春不計較局部地方的得
失，而在全局保持領先地位，是他又一個高明的地方。應
該說黑方繼續保持著自己的優勢局面。

由於黑方的巧妙，白 56 與其說是拆邊，莫若說是彌補

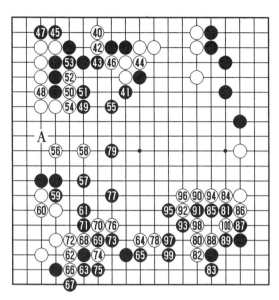

第二譜（40 — 100）

左上白棋的缺陷，因為如果讓黑方在 A 為拆上的話，左上的白棋都要考慮死活的問題了。

　　但是，白 56 拆在黑方的（前譜 37、39）立二上總有點力不從心的感覺。

　　白 70、76、64、78 強行分斷了黑棋和左下角的聯絡，是常昊強悍的地方，他想總攻左邊上下的黑棋，以此來爭取最後的勝利。

　　白 80 是一步頗難對付的棋，其意圖十分明顯，希望黑棋為了守角而讓白方在這裏形成外勢，從而為攻擊左邊上的黑棋做好準備。

　　到白 100 在右下的搏弈中，可以說局部常昊很成功，但是，馬曉春巧妙地破壞了常昊的戰略意圖，在黑 95 爭取

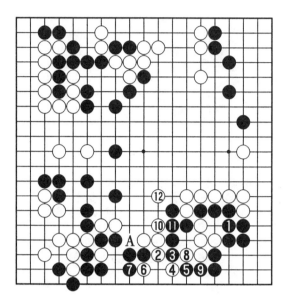

參考圖 2

到了堅強的出頭，為聲援左邊的黑棋做出了極大的貢獻，同時還把四個白子網路了進去，馬曉春又一次機動靈活地躲過了常昊的強攻。同時還在右下角圍到了 10 目棋以上，黑方繼續擴大自己的優勢。這裏常昊曾經擺下了迷魂陣，等著馬曉春上當。

　　請看參考圖 2：

　　黑 99 在白 100 位的接，是非常誘惑人的，因為可以吃掉四個白子，在局部是非常大的收穫。

　　黑 99 走圖中的 1 位接，到白 12 是雙方必然下法，但是，白 12 以後卻將黑棋封鎖得嚴嚴實實，加上 A 位的打吃是先手，左邊的黑棋在如此的情形下的確要危險萬分了。白方可以一舉扭轉不利局勢為優勢。

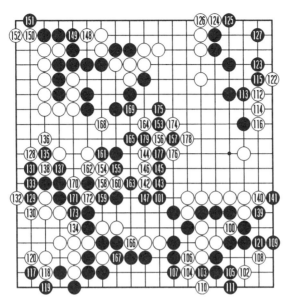

第三譜（100─179）

請看第三譜（100─179）：

黑 101 接應左邊的黑孤棋，使白方當初在右下一帶形成外勢然後猛攻左邊黑棋的計畫破產，白方已經找不到下一步的戰略目標。

難怪常昊要感歎：「馬曉春在名人戰裏怎麼突然變得那麼難對付了。」

在這盤棋的前 100 步，我們看到的是一隻極其油滑的老狐狸，馬曉春自知年齡上已經根本無法和常昊相提並論，如果死拼死殺弄出很複雜的對殺局面，他在計算方面難保不出紕漏，所以選擇了如此局所表現出的太極功夫──根本不和常昊進行正面交鋒，你吃我哪我給你哪，厲害在於常昊雖然吃了不少的黑子，但是，全局反而

落後。

白 142 是勝負手，如果黑方退讓在 147 位擋的話，白方再在 154 位尖出，就會把黑棋上下的聯繫切斷，從而尋找到亂中取勝的機會。

黑 143 當然對白方的打算了然於胸，斷然反擊，由於各處馬曉春都已經進行了周到的計算，發現沒有什麼大的漏洞，此時就沒有再退縮。

白 164 為自己的認輸尋找機會，換個走法是不至於把三子送掉，但是，前幾次戰略計畫受挫，他已經沒有了翻盤的信心。此時，如果馬曉春應對有誤，自己就找了挽回局面的機會，如果應對無誤，自己就痛快認輸，———也是從日本學習來的一個結束棋局的辦法。

總觀此局，馬曉春全憑自己豐富經驗和輕靈躲閃的功夫終於躲過了常昊的猛烈進攻，從而再一次地保住了自己十分看重的名人地位。是他在新世紀裏難得下出的，自己也比較滿意的名局。

共 179 手，黑中盤勝。

萬年老二終得世界冠軍的俞斌

　　俞斌，浙江人，1967 年 4 月 16 日生。7 歲學棋，11 歲進體校，12 歲進集訓隊。1983 年進入國家圍棋隊。獲第 4 屆「LG 杯」世界棋王賽冠軍。獲 1993 年、1994 年、1995年、1996 年、1998 年全國圍棋個人賽亞軍，第 9 屆「新體育杯」冠軍，首屆「名人戰」第二名，第 3 屆挑戰者（也是亞軍），第 8 屆中國棋王賽冠軍、進入首屆「棋王賽」決賽（但是得的是亞軍），第 2 屆「五牛杯」全國精英賽冠軍，進入第 14 屆新體育杯循環圈子，進入首屆「大國手賽」四強。獲首屆「霸王戰」亞軍。進入第 8 屆、第 11 屆富士通杯八強，進入第 1 屆友情杯循環圈。獲 1996 年「大國杯」名人邀請賽冠軍。獲第 9 屆「亞洲杯」賽冠軍。獲1998 年雙輪杯賽冠軍，第 3 屆男女雙人賽冠軍，進入第 3屆世界棋王賽四強，第 4 屆世界棋王賽冠軍。第 9 屆東洋證券杯四強，第 11 屆名人戰循環圈。第 4 屆阿含・桐山杯冠軍、第 1 屆豐田杯世界王座戰四強、第 3 屆中國棋聖賽冠軍。1982 年定為三段，1991 年升為九段。

　　俞斌出生時正逢文化大革命的高潮，家家都在階級鬥爭的陰雲籠罩下，他的父母除了促生產還要抓革命，實在顧不上管他，就把小俞斌送到天臺縣水南村的外婆家，在那裏一待就是七年，七歲該上學了才被帶回天台城關上小學。外婆家在農村，窮苦，斷奶後的俞斌沒吃過什麼營養

品,經常吃的是醬油粥或鹹菜粥。3歲時,有一次被媽媽帶到學校,中飯是豆腐和蕃薯粥,俞斌高興得不得了。這段很艱苦的生活給俞斌打下了一個能吃苦的底子,實際上也為以後的成就事業奠定了很好的性格、意志基礎。

俞斌回到縣城時,姐姐上二年級學珠算,沒有人教俞斌,但是,說不清什麼時候,他自己就悄悄從姐姐那學會了打算盤。這個不起眼的事情,引起了他父親的注意。他爸爸就開始教他下象棋,很快象棋就下得不錯,不久有體委的人動員俞斌的父親教俞斌學圍棋,說這是一條出路。因為按當時的規定,俞斌姐弟兩個,至少有一個要上山下鄉。如果一個有出路,另一個就可以留在身邊,這樣兩個人都不用上山下鄉了。

不久,俞斌在天臺城關二小課外興趣小組學習圍棋,老師是葉聲榕。兩三個月後,葉聲榕發現俞斌圍棋天分出奇,不讓子就可以和自己對弈。

葉老師感覺自己已經教不了俞斌了,就和俞斌家商定,請葉老師的高足王修田(現是業餘六段)繼續教俞斌下棋。自此以後,王修田每天晚上和星期天到俞家教棋,一連教了三年,分文不取。1976年9歲的俞斌代表天臺隊參加省裏比賽,榮獲兒童組冠軍。1978年代表台州隊參加省裏成年組圍棋比賽,取得第4名的好成績。11歲俞斌就進入省隊,15歲入選國家隊。

換成有些家庭,見到自己的孩子如此聰明,就會特殊寵愛起來。俞斌的父母卻不是這樣,俞斌的生活依然十分節儉,俞斌和他姐姐的衣服短了加長,破了補一補。他們姐弟倆放學回家後都要幹家務活,掃地、洗碗、燒火、做

簡單的飯菜、做煤球、洗衣服、拔草等，能自己幹的都要求他們自己做。俞斌進了省圍棋隊要離開天臺去杭州，他爸爸送了四個字給他：「艱苦奮鬥」。並要求他每週給家裏寫一封信，說說自己各方面的情況。俞斌是個非常知道盡孝的孩子，等家裏裝了電話，每星期俞斌總要打兩三次電話，問候父母，彙報自己的棋藝和生活。

俞斌的父親也是個非常聰明的人，快 50 歲了還能把電腦技術學習的非常棒，這給俞斌很大影響，俞斌也自學成了電腦圍棋高手。那時電腦不普及，許多人連摸都沒摸過，很快，俞斌就對電腦圍棋方面的軟體進行了改進，以至於後來《圍棋》、《圍棋天地》等刊物都用這套軟體直接出圖進行編輯，各個圍棋大賽也都採用俞斌編的軟體進行比賽的安排和管理。電腦還成了俞斌得心應手的資訊處理工具，從電腦中調出對手的詳細資料，研究對手的棋風，給他作戰前準備帶來很大幫助。

但是，在圍棋的征程上，俞斌卻不那麼幸運。1987 年俞斌代表中國參加第 9 屆世界業餘圍棋錦標賽，此前的每屆冠軍都由中國棋手獲得，但是，在北京進行的第 9 屆，越是到了家門口，俞斌越沒有發揮出水準。以當時俞斌的實力，遠高於參賽的所有業餘棋手，賽前俞斌雄心勃勃，滿心認為冠軍非自己莫屬，結果竟輸給日本業餘高手今村文明七段，只獲亞軍。這一次的失敗，很長一段時間成了俞斌揮之不去的心理暗示，從此，俞斌和老二結了緣。棋院的人都稱總得亞軍的選手為「千年老二」，卻把「萬年老二」安到了俞斌頭上作綽號。

萬年老二也是老二，不是老三，更不是老四，俞斌頂

著老二的頭銜水準卻日益有所提高。按中國圍棋比賽的某些規定老二是可以代表中國參加一些國際比賽的。但是，到了國際棋壇上他卻更加的不順，一連幾次均敗在一個人的手裏，以至 1995 年俞斌在對趙治勳 5 連敗後無可奈何地說道：「我的青春毀在了趙治勳的手裏。」

第一次和趙治勳相遇是 1988 年首屆富士通杯世界賽，俞斌首次與趙治勳交手。賽前俞斌客氣地說：「趙治勳九段可以說是我的老師，明天有幸正式對局，我將珍惜這個難得的機會，全力下好。」俞斌話是說得很低調，但是，心裏肯定不是這麼想的。

趙治勳到底是日本超一流的強手，執黑僅 113 手就中盤勝了俞斌。隨後，在 1992 年第 5 屆富士通杯和 1993 年第 5 屆東洋證券杯中，俞斌又兩次慘敗於趙治勳。三次交鋒，三次敗北，在其他比賽裏生龍活虎的俞斌一見到趙治勳就縮手縮腳，竟然變得連定石都屢屢出錯。俞斌 1994 年富士通杯中再遇趙治勳時，他挑了複雜的大斜定石，可自己在定石中出現了很簡單的順序錯誤。1995 年第 8 屆富士通杯賽中，俞斌再次在定石中出現了和九段稱號極不相符的錯誤，可以說一個定石剛走完他就敗局已定。像他這樣，在世界大賽裏連續兩次與同一個對手下錯定石順序，在棋史上絕無僅有，可以名列老大的。

圍棋的舞臺基本上是年輕人的天下，從吳清源到現在的李昌鎬許多都是 20 歲左右的時候就嶄露頭角的。像俞斌，出道不能算晚，但怎麼就總是老二呢？

換成意志薄弱的人，換成心無大志的人，換成小富即安的人，老二就老二，況且俞斌還不是一般的老二。俞斌

的電腦技術隨便到哪個有圍棋的網站去都可以賣個好價錢，現在是知本經濟時代，說白了知識就是資本就能有高額的利潤。但是，老大換了好幾茬，老二總是他一個，說明老二一直在瞄準著老大的位子而沒有放鬆。舉個例子來說，全國圍棋個人賽，由於沒有高額獎金，沒有對局費還保持著計劃經濟時代的特點。在市場經濟的今天，曾經排在俞斌前頭的一流老大們不願意「陪太子讀書」，已經不去參加了，但是，俞斌樂此不疲，先後當了五屆全國個人賽亞軍───老二，下棋是俞斌的樂趣也是他的事業，對此他也並不介意，他說：「我喜歡下棋。沒有棋下最難受，我會一直下棋下到老。」

一次比賽後，一位當裁判的業餘棋手對俞斌的一步棋提出了質疑。許多專業棋手對業餘棋手的意見是不屑一顧的，但是俞斌不，認真地和這位業餘棋手理論起來，可見他對圍棋是怎麼著迷。

在國際比賽裏屢敗屢戰苦苦磨練了三年的俞斌終於覓到了黑暗中的一縷曙光。1997 年，他在亞洲電視快棋賽中連過小林光一、李昌鎬、王立誠三關，奪得冠軍。但是，快棋賽和速食有點像，在行家的眼裏是不能和正式大餐───富士通、應氏杯等相比的，快棋賽畢竟偶然性要大了許多。然後他又在老二甚至不如老二的地方呆上了。

解鈴還須繫鈴人，趙治勳用贏棋給俞斌造成了負面的心理暗示自然需要他用輸棋來解除。1998 年在第 11 屆富士通杯賽中，俞斌執黑半目險勝趙治勳，5 連敗後終得 1 勝，個中滋味一言難盡。但是，有一點俞斌明白了：世界上沒有過不去的火焰山。

　　曾經是國家圍棋隊的總教練的聶衛平對俞斌肯定瞭解得比較多，他如此評價俞斌道：「以俞斌的水準，早在幾年前就具備了奪取世界冠軍的實力，但俞斌多少有點時運不濟。」

　　時運是什麼？時運就是你足夠強大的時候它就照顧你，你不夠強大的時候，它就鄙視你的一種神秘力量。2000 年 5 月 4 日的第 4 屆應氏杯第 2 輪比賽中，他再次執黑僅用 151 手中盤戰勝趙治勳。在此之後的 6 天，即 5 月 10 日，俞斌在第 5 屆 LG 杯世界棋王賽決賽中 3 比 1 戰勝劉昌赫而登頂。2000 年初的 LG 杯，事先大家都沒有看好的俞斌在已經被冠以「老」棋手的時候，終於實現了自己圍棋生涯超越。

　　在該項比賽的 1/4 決賽完了以後，韓國隊的曹薰鉉、李昌鎬、劉昌赫咄咄逼人又對未來的冠軍寶座形成了三面合圍之勢，而中國只有俞斌一人「形單影隻」地闖入了「太極虎」的包圍圈。最後，他在 LG 杯決賽中一舉擊敗「世界第一攻擊手」劉昌赫把守的冠軍防線，成為中國圍棋隊繼馬曉春之後的第 2 位世界冠軍獲得者。

　　婚姻是圍棋隊老大難問題，要不就找不好，要不，找好了又離婚，結婚成了「萬年劫」，放棄了不甘心，打勝了卻心有顧慮。俞斌在這問題上和對圍棋的態度是一樣的———一往無前。

　　俞斌妻子王亦青是上海人，他倆是經由下棋認識的。追求她時，俞斌以心裏始終沒有放下過輸給趙治勳的情懷，非要贏回來不可的態度來進行追求。

　　有文章報導了這段隱私：「1995、1996 年，隻身在北

京的俞斌月月都要跑一趟上海。當時，臥鋪票不好買，經常是他帶張報紙上火車，到車上把報紙往地上一鋪就一直坐到上海。俞斌的真情打動了王亦青，1997 年，俞斌和王亦青結婚了。婚後，俞斌特別顧家，以前從不做飯的他一到五點半總會給妻子打電話請示需要買什麼菜，然後再趕回家做飯。每一個看到俞斌夫婦如何生活的人都禁不住羨慕，俞斌絕少在外吃飯，因為他一定要趕回去給嬌妻王亦青做飯。兩人通常一起出門，俞斌極盡呵護，王亦青小鳥依人，無盡的幸福感真是無遮無攔地展露。在棋手中，能有這般恩愛這般知足的夫妻還真是不多。」

中國的足球和圍棋運動員不知道為什麼，許多人或者是缺鈣，或者是陽氣不盛，形勢不好了一蹶不振，形勢好了卻比人家形勢不好的還緊張！已經成為了比技術水準問題還難解決的問題。

俞斌為什麼能夠在眾人一致看好的常昊之前奪取世界冠軍？從俞斌的談吐裏可能會尋找到一些真諦。

還是在聶衛平、馬曉春屢屢在俞斌前頭當老大的時候，俞斌曾經這樣說：

「我們是同時代的棋手，我能夠一時戰勝馬曉春，但難以超越馬曉春，我將始終處在衝擊馬曉春的位置。」

1997 年，俞斌首次戰勝「剋星」趙治勳九段，他說：

「不能以一時勝負論英雄，趙治勳的水準還是遠在我之上。如果我和他下十番棋，我頂多只能贏三盤棋。」

俞斌小時候的經歷其實最幸福，苦雖然吃了不少，同時也把耐受挫折的能力，吃苦的能力，甘於寂寞永不言棄的能力都吸收進自己的內心世界裏。

現在，他以自己的所作所為為表率，用無聲的語言向新崛起的一代傳授自己的優勢，等結出碩果的那天，他就是圍棋界裏最幸福的人了。

俞斌名局之一
第九屆東洋證券杯世界職業圍棋賽半決賽
李昌鎬九段（白） 俞斌九段（黑先） 黑貼３又１／４子
1998 年 3 月 29 日弈於韓國漢城

1997 年，俞斌結婚，新娘是他經過了苦戀以後才追求到的，自然讓什麼事情都很執著的俞斌很高興。在隨後而至的 1998 年，俞斌人逢喜事精神爽，在棋上也表現出了比以往更大氣磅礡的氣勢。當他和李昌鎬在第九屆東洋證券杯世界職業圍棋賽半決賽中相遇後，俞斌在大家並不看好自己的情況下，決心給久已沒有高興的國人一個意外驚喜。怎麼才能戰勝李昌鎬？目前世界上沒有誰能說得出現成的答案。平時表現得很謙虛的俞斌，在骨子裏卻是誰也不服氣的，他不相信自己就贏不了李昌鎬，他決心就用自己先撈後破空的老辦法。他對圍棋的認識和為人一樣都很務實，只要讓對手的空不比自己多就可以贏棋，那麼，先撈後破有什麼不好呢？

請看第一譜（1 — 54）：

李昌鎬對圍棋怎麼下，以他的性格都是有備而來，如果自己所準備的下法中出現了自己沒有料到的情況，在短時間裏，李昌鎬也不是神，他也會犯錯誤。

白 22 為什麼不按以往的定式下完就脫先於右下角，沒

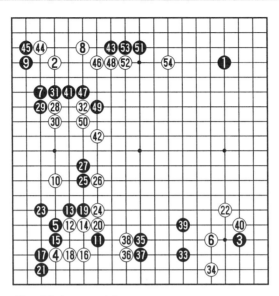

第一譜（1 — 54）

有見到任何人指出這一點的原因，是不願意落入俗套？是
走出一種新的路子讓俞斌中計？從後面的結果看都不像，
應該說，是這步棋導致後面的壞棋出現。

　　黑 23 自己補了一手後，白 24、26 只好依然任黑棋在
左邊形成兵力上的優勢，從棋理上說是讓黑棋厚上加厚，
那麼，應該是黑方不理想。往下，白方自然應該在右下和
下邊形成自己空的大本營，否則就白白吃虧了。

　　然而，白 28 又有疑問，到白 32 落後手，只好眼睜睜
看著黑 33、35、37、39 輕輕鬆鬆在白方的勢力範圍裏先手
把模樣給破掉。此時，黑方布局雖然不是明確領先，但
是，至少在精神和心理上俞斌要比李昌鎬逾越多了。

　　白 54 明顯是聲東擊西，表面看是攻擊上邊的黑棋，實
際意在聲援左邊上的白棋，並攻擊左上的黑棋。

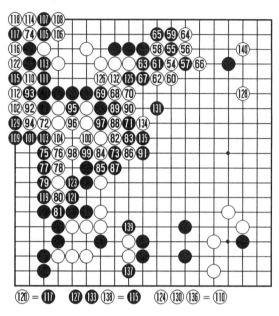

⑫⑳ = ⑪⑦　　⑫⑦⑬⑧⑬⑧ = ⑪⑤　　⑫④⑬⑳⑬⑥ = ⑪⑩

第二譜（54 — 140）

請看第二譜（54 — 140）：

　　黑 55 正面接戰，俞斌並沒有因為面對的是世界第一高手就心生畏懼，相反，他倒要領教一下李昌鎬的攻擊有多厲害，在氣勢上絲毫不輸人。

　　白 56 以下是最嚴厲的手段了，但是，到了這個份上光著法嚴厲不夠，還要計算準確周密才行，等白 66 補斷，黑 67 鑽出頭來的時候，白方的聲東並沒有收到預定效果。相反，左上角的白棋如果不想就地求活的話，那就必須走 68 位的跳出頭不可，此時白方如果能在黑 69 位斷下黑棋，那白方一定會有成功感了。可惜的是斷並不成立。

　　請看參考圖 1：

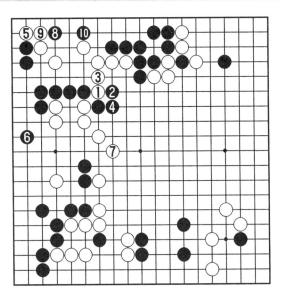

參考圖1

　　白1斷，黑2、4必然，白扳是自己做眼同時不讓黑方在角上做活，黑6不得不往外出頭。白不能不走，否則將陷於苦戰。黑8、10反擊，白棋沒有應手。

　　黑71飛攻的時候，白方可以選擇的餘地不大，不是封住了左上的白棋，就是封住了左邊上的白棋，這兩種後果都是白方不能接受的。

　　所以，白72不顧一切地擋了下去，至於生死暫且置之度外，黑73也義無反顧把白棋封住了再說。這裏雙方對未來都不可能有完全周到準確的計算，因為是太複雜的殺氣，但是，雙方都是世界一流高手，對棋的感覺都十分精確———是雙方很接近的比氣。俞斌在這時心情肯定是既激動又高興，不管怎麼說能把以冷靜著稱的石佛李昌鎬逼得走出了許多很俗的棋，說明自己的策略成功了，從白76

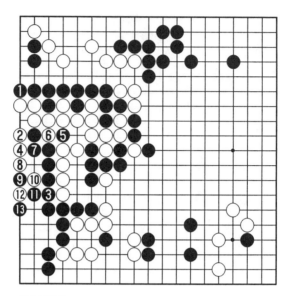

參考圖2

到白 90 都是很簡單的沒有任何妙味的棋，從這個角度看，李昌鎬頗有點不那麼自如了，前景不妙。

黑 103 被聶衛平九段指責為壞棋，他認為俞斌錯過了一舉獲勝的機會。

請看參考圖2：

黑 103 走圖中的 1 位擋，往下在聶衛平看來是雙方必然，到黑 13 以後，是黑方的先手劫，無論白方找什麼樣的劫，黑都不用理會，儘管提劫就是了，那樣黑方已經勝定。

就是實戰中的下法，也是李昌鎬在那裏苦苦掙扎，黑 137 要劫的時候，白方已經無計可施，這裏的劫材太多了，白方只好消劫。

㊱ = ▲

第三譜（1 — 127 即 141 — 267）

　　黑 139 把左下的白棋都吃掉，那樣，黑空明顯多於白方，是黑方優勢的局面。白 140 只好拼命地去搶空。

　　請看第三譜（1 — 127 即 141 — 267）：

　　進入本譜是李昌鎬想盡辦法力圖扳回局勢苦心的歷程，黑 1 的跨出，是很簡單的下法，白 2 扳實在是力不從心，由於中腹是黑方的外勢，所以，白棋在哪都顯得兵力不夠。

　　黑 5 雙以後，右上急切間白方竟然沒有合適的應手。

　　白 6 在中腹尋找形成厚勢的機會，以策應自己處處的薄棋。

　　黑 7 出動，想在這裏弄出些借用來，如果白方想維護

角上的實空的話，勢必要將外勢讓給黑方。

白 8 顧不上許多，先把自己被包圍的死棋救出來再說了。

俞斌能把李昌鎬逼迫得處處被動，使自己的對局心理完全處在最佳狀態，冷靜決定取捨，並不急於馬上就奪取最後勝利，而是穩住自己陣腳，徐徐簡明而穩固地走向勝利的終點。

如黑 49 到 59，黑方的棄子取勢就是上述心理最典型的表現，形成了外勢以後讓白方再也沒有搞亂局勢的機會。

後半盤李昌鎬不能說沒有盡心竭力，在局勢很不利的情況下，挖空心思想扭轉局勢。由於俞斌處處應對得當，遂以敗局告終，俞斌取得了寶貴的決賽權。

共 267 手，黑勝 5 目半。

俞斌名局之二

第三屆農心辛拉麵杯世界圍棋團體賽

劉昌赫九段（白）　俞斌九段（黑先）　黑貼 3 又 1／4 子

2001 年 11 月 30 日弈於韓國漢城

農心辛拉麵杯世界圍棋團體賽是已經換過了名字的中日韓三國擂臺賽。以前叫「真露杯」，由於贊助商的品牌不同，杯賽的名字也就跟著改了。

不管叫什麼名字，中國圍棋隊從來沒有得過冠軍，的確是我們極不願意說起的事情。由於這種比賽的賽制是只要有一個最厲害的棋手能堅持到最後，那就一定可以獲得冠軍，韓國由於有了李昌鎬，自然占了很大的便宜。如果

換成五對五，或七對七同時上場的比賽形式，那我們也許
早就得冠軍了。

　　現在，介紹的就是農心辛拉麵杯世界圍棋團體賽裏，
俞斌表現很不錯的一盤棋，他的對手雖然是好幾個世界冠
軍的獲得者，被稱為韓國四大天王的劉昌赫，但是，俞斌
照樣將其拿在馬下。我國雖然沒有在中日韓三國擂臺賽裏
拿過冠軍，但是，我們的棋手也有過許多很不錯的表現。

　　此前，俞斌和劉昌赫共下過八盤，雙方下成了四比
四，無形中也是二人之間的一次誰勝誰負的決賽。劉昌赫
向來以擅長攻擊著稱，這盤棋俞斌還是以自己所擅長的先
撈空後打入為宗旨，所以，給了劉昌赫不少攻擊的機會，
那麼誰更厲害呢？

　　請看第一譜（1—73）：

第一譜（1—73）

　　黑方在右上，右下、左下都採取的是撈實空的策略。白方由於右下選擇了取外勢的定石，所以白30、40就不得不走在高位來和右下配合，這種形成模樣的下法並不是劉昌赫所長，給人以不得不如此的感覺。

　　白46在白42、44已經預作準備的情況下打入，才是劉昌赫的步調，但是，從白方已經要走外勢棋的格局看，白46又背離了自己前面的著法和策略，從這個角度來看的話，白46是局部的好棋，卻不能說是從全局出發的好棋，然而再不打入又不行，應該說序盤階段黑方的布局比較成功，才迫使白方不得不如此前後不連貫。

　　對白46，如果直接去攻擊——

　　請看參考圖1：

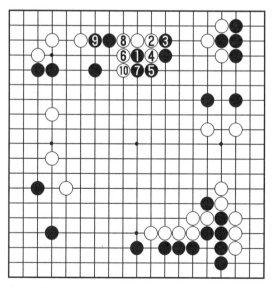

參考圖1

黑1靠壓不讓白棋順暢出頭是當然的一手，白2長，黑3不得不擋，否則和右上角上的白子連上，黑方是不能接受的。往下，到白10長出來，左上的五個黑子處於被攻擊的狀態，如此正是白方預謀的策略，這時白方右邊上的外勢作用就充分可以發揮了。

俞斌想到了參考圖1的結果後，用黑47的點來對付白方。此時白48不能不接上，如此黑方就不怕白棋再按參考圖1來出著了。

請看參考圖2：

由於有了黑 ▲ 子和白 △ 子的交換。黑1靠壓時就不怕白2的長了，往下到白10雖然和參考圖1的過程一樣，由於此時黑11可以長出，上邊有了一個眼不說，還直接威脅到了左上的白角，當然黑方是可以滿意的。

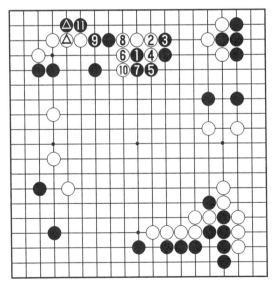

參考圖2

高段棋手的謀略和出著的精密，由參考圖 1、參考圖 2 可以略知一二，他們就是如此勾心鬥角的。

由於參考圖 2 的原因，黑 49 靠壓的時候，白 50 不得不跳出。前面白方 42、44、46 頗有前功盡棄之感。

到白 52 雙方轉換，右上的空已經盡屬黑方，左上的空按理也應全數都歸白方才對。

黑 53 是一支奇兵，打入黑陣以後，白方竟沒有更嚴厲的應手，只得在 54 位退守，如果白 54 在黑 55 位處擋下的話，黑棋可於譜中 A 位托，白方並沒有把黑棋全殲的手段。

黑 55 拉回來，黑方局勢領先。

到白 72，白方不管怎麼說，在中腹還是形成了很可觀的模樣，黑 73 不得不補一步。應該說，在白方模樣如此壯觀的情況下，黑方如何來破空，面對的又是具有第一攻擊手之稱的劉昌赫，的確是對俞斌的考驗了。

請看第二譜（73 — 134）：

黑 81 和白 74 都是要點。

黑 81 以後，白方比較難辦也只好在 82 位邊攻擊邊準備搜刮上邊的黑方空，白方在上邊的應對中，劉昌赫不愧是第一攻擊手，他終於製造出了機會。

請看參考圖 3：

白 104 位下立，俞斌未及多想，就在 105 位擋，怕白 104 等子跑掉，此時白方按照參考圖 3 在 1 位頂是絕妙的好手，也是劉昌赫一舉得勝的機會，黑 2 接，白 3 打吃，黑 4 非接不可，白 5 再打；如此右上的黑空所剩無多，當然是白方的勝勢。白 1 頂時，如果黑 2 在白 3 位接，白 3 可

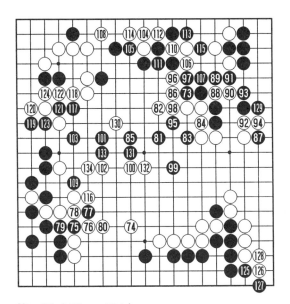

第二譜（73 — 134）

參考圖3

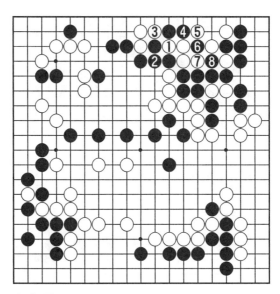

參考圖 4

以在黑 2 位打雙吃，也是黑方崩潰的下場。

很不可思議的是，劉昌赫因為在是讀秒的情況下，也沒有黑方犯如此大錯的心理準備，或者沒有想到這裏會有個大餡餅掉下來，所以也沒有用嘴去接。

白 106 先打吃的，就由於先撞了這一氣，參考圖 3 的妙手就不復存在了。

請看參考圖 4：

白 1 頂，這時黑 2 可以放心大膽地接上，白 3 斷，黑 4 長，以下成為滾打，白棋差一氣被全部吃掉。機會就是那麼一閃，但是，對局的雙方當時都沒有發現，還是局後研究的時候被另外的中國棋手指出來的。

白 108 尖的時候，雙方已經是很微細的局面，但俞斌

卻不知曉，還在認為自己實空領先的盲目高興中，所以，黑 109 沒有積極去搶官子，而是繼續策應自己中腹的黑棋，怕它有什麼不安全的。

即使如此，黑 117 到 123 的官子卻走得十分漂亮。到白 134 雙方的差距只在毫髮之間。

請看第三譜（134 — 244）：

進入本譜，是雙方拼命搶官子的階段，兩人都早已經進入讀秒，拼搏更是白熱化，一點點疏忽都可能影響到最後的結果。

白 170 原本是白方「打將」，劉昌赫以為自己走的是絕對先手，黑棋不可能不應一步，如此自己就爭取到了近

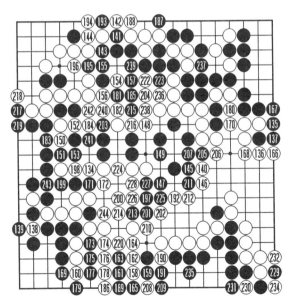

㉑ = ⑳⑧　㉝ = ㉚⓪

第三譜（134 — 244）

一分鐘的時間。誰知道，在這個關鍵時刻，俞斌極其冷靜，馬上判斷出，這是白方的失誤，自己毅然沒有去應，而是在 171 位沖，為 173 位的斷做好了準備，然後於 173 位斷下了三個白子，雖然白 180 吃掉了兩個黑子還救活了兩個白子，但是，白方還是損失了 3 目棋。就是這 3 目棋決定本局的勝利者是俞斌。

共 244 手，黑勝 1／4 子。

行百里者半九十的常昊

　　常昊，1976 年 11 月 7 日生於上海，6 歲師從邱百瑞，8 歲進上海圍棋隊，9 歲就在全國棋童比賽中嶄露頭角並首捧金杯，10 歲入選國家少年圍棋集訓隊，4 年後成為第 12 屆世界業餘圍棋錦標賽冠軍。

　　世界業餘圍棋錦標賽第一屆的冠軍曾經是聶衛平，亞軍是陳祖德。現在赫赫有名的韓國天皇巨星劉昌赫在世界業餘圍棋錦標賽裏是連冠軍都沒有得過的，可見常昊 14 歲拿這個冠軍的分量該有多重了。

　　1994 年在中韓新銳對抗賽中取得二連勝。在第十屆中日圍棋擂臺賽中，連勝日本五員大將，為中國隊取勝立下戰功。第十、十一屆天元賽冠軍，首屆樂百氏杯圍棋賽冠軍，第三屆 NEC 杯圍棋賽冠軍。第十一屆富士通杯獲得亞軍。1999 年連續獲得樂百氏杯、天元、CCTV 杯及首屆棋聖賽冠軍，成為四冠王。1986 年定為初段，1997 年升為八段，1999 年晉升九段。

　　在拜聶衛平為師後的 1995 年至 1997 年，作為先鋒的常昊相繼在最後兩屆中日圍棋擂臺賽上出盡風頭。他在擂臺賽的最後一局中，曾殺得當年不可一世的日本超一流棋手大竹英雄無顏再面對棋盤。有人戲說，常昊如果年齡再大些，知道手下留點情的話，日本圍棋界可能還有些微面子把中日圍棋擂臺賽堅持下去。

　　1997 年的兩件賽事對尚在弱冠之年的常昊來說是具有

非凡意義的一年。一是在 4 月以 3 比 2 的比分扳倒了蟬聯三屆、四獲「天元」的馬曉春,率先動搖當時擁有 6 個頭銜的馬氏「封地」;二是在 7 月首次與當今世界圍棋界的首席天才、韓國棋手李昌鎬進行頂級「對話」,雖以 1 比 2 敗北卻自感收穫頗豐。此後,「昊、鎬」之間一時成為了世界棋壇上並立的雙雄。

但是,隨著李昌鎬在 1998 年富士通杯決賽中將首次衝擊世界冠軍的常昊以半目戰勝後,常昊出色表演了一場又一場向李昌鎬衝擊的悲劇。能取得向李昌鎬挑戰的資格必須先要站在萬人之上,而挑戰失敗又不得不屈居在一人之下,幾次沒有成功的挑戰,讓圍棋界的人士發出了「既生此昊,何生彼鎬」的感歎。

也許是常昊出道太過順利的原因,進入新世紀後,常昊在國內橫掃千軍如捲席的戰績在他還剛剛 20 歲出頭的時候,竟成了明日黃花,實在是讓喜歡圍棋的國人既對他表示了深重同情也發出了不可理解的,何以如此的感歎。一度各大賽的冠軍都在握的常昊竟然成了無冕之王——王者的風範和印象尚在,而王冠卻被新生代的孔傑、古力等搶走了。

古人講:行百里半九十。意思是,在人生的奮鬥過程中,越是快到頂峰的時候也是困難和阻力最大的時候,儘管明明已經到了距離頂峰只有一步之遙的時刻,這小小的一步由於沒有堅持下來卻成了終身的遺憾。

提起常昊圍棋方面的天分,曾有這樣的傳說:常昊六歲的時候,一天電視裏播出邱百瑞教練的圍棋啟蒙課,小常昊竟目不轉睛地從頭看到結束。常昊媽媽問他:「你聽

得懂老師講的圍棋課嗎？」常昊點點頭：「聽得懂。」第二天他媽媽就帶常昊去見邱教練。但圍棋啟蒙班已經上了一個多月的課了，一般不收插班生。但常昊媽媽還是不肯甘休。邱教練有些猶豫，當他看到小常昊在他和常昊媽媽談話時，竟靜靜地盯著兩位小朋友在下棋，而且看了好久。非常富有經驗的邱百瑞教練馬上感到這個孩子與眾不同，終於答應讓常昊從半截學起。常昊媽媽為常昊的事業開了一個至關重要的頭。

常昊 10 歲那年，復旦大學心理學方面的專家曾給國家圍棋隊的少年棋手測過智商，常昊得分 130 多，按照通行標準，智商在 130 以上即可算做天才。教授說，這麼高的智商，下圍棋真是可惜了，常昊做什麼都應該能做得很好。但是，常昊從 6 歲開始選擇了下圍棋的人生道路。從事藝術的人不著魔的話根本就進不去，著魔了的話就從此走上了不歸路。勝負的競爭有其獨特的魅力，深度陷進去的人就像中了藝術的毒一樣戒都戒不掉的。

常昊從小就表現出了他對自己所負責的事情的高度責任心，這點上他並不亞於韓國的李昌鎬，否則很難做到在 20 歲不到的時候就有了那麼出色的比賽成績。

與此同時，常昊在生活上也是極其負責的。如：他和張璇的婚姻。張璇八段在日本留學多年後又回國效力，因為國家圍棋隊沒有了編制，她在棋院外租了一間小屋為住處，白天在圍棋隊訓練，晚上才回住地睡覺。那時常昊在國家隊裏的宿舍正好另外一個人不在，自己單獨住一間，張璇有時就到常昊房間裏和常昊擺棋聊天，日久生情。常昊 22 歲時張璇 30 歲了，按說常昊剛到法定結婚的年齡，

做為現代中國社會這年齡就結婚的男人不多的,但是,常昊為了張璿不顧一切阻力和張璿結了婚,從年齡上來說他並不急,因為他要為張璿負責。

圍棋的易學難精很容易形成這樣的社會效應———勝利的果實很容易被別人同享,而失敗的孤獨和痛苦卻很少有人能完全理解和幫助他解脫。越是天才的棋手越容易有如此的後果。

常昊為人善良已經盡人皆知,他的隱忍、苦悶往往是自我消化,輕易不願告訴他人。即便是與他最為親近的父母和張璿,雖然在感情上都能理解常昊的哀痛,但有時常昊輸棋了,她們也不知道該怎麼說才好,因為常昊太懂事太早地離開了家,養成了不給別人增加痛苦和麻煩的習慣。所以,天大的痛苦,他也不會往外流露,更不用說要人與他分擔。他的性格太善,他的心腸太軟。

常昊在棋上可以說出神入化進退自如,其他方面都很單純,樸實得像個根本還沒有長大的孩子。所以,在性格上有其尚未成熟的一面。在常昊的事業上國家圍棋隊提供了可以說在全世界範圍來講都是第一流的條件。但是,在其他諸如性格、意志、社會價值觀、抗挫折能力等方面的調教、訓練,我們國家的圍棋和其他體育項目一樣都有許多不盡如人意的地方。

這方面常昊和李昌鎬比起來有不小的差距,應該說常昊不僅僅屬於他個人的,也屬於中國圍棋事業的,他如此的年齡就結婚就有了家庭,《圍棋天地》上曾這樣說起常昊:「張璿去日本參加首屆正官莊紅參杯八強戰時,常昊在家火急火燎地送女兒上醫院,他們的女兒不湊巧地生病

了。當時大家說，這兩天常昊不會出現在棋院了。但在 12
月 18 日這天國家隊棋手們正在進行著青年、少年之間的對
抗，這時，一個高大的身影突然出現在訓練室，大家驚訝
地發現：常昊趕來了。」

《圍棋天地》說起這件事的文章題目是「只要努力就
好」，常昊毫無疑問，的確是很努力。孩子病了，兒女牽
動著父母的心，更何況中國是計劃生育的國家。但是，常
昊努力的品質如何？後果如何？文章沒有講，也不好講，
不過，隨後的日子裏常昊變成了一個頭銜都沒有的「國
手」。能獲得「國手」稱號的棋手在中國的歷史上數的出
來的不過幾十位，一國之手，多大的榮譽，多大的寄託，
多大的艱險，多大的考驗……所以，在他們的身上是不能
用要求一般人的低標準來要求他們。

更嚴酷的是這種發自國家的要求是要由他們本人自覺
自願去執行的。世界級大師的較量全在毫髮之間，但是，較
量後的結果卻是人間天上，懸殊巨大。

常昊是中國圍棋幾代積累而培養出的精英。他被譽稱
為中國圍棋的「第三條龍」。如果沒有李昌鎬，常昊的表
現完全可以形容為出乎其類，拔乎其萃，但只要和李昌鎬
一相提並論不免黯然失色。而常昊與李昌鎬之間不成比例的
勝負記錄令我國棋界失望。

世界圍棋頂級高手之爭宛如在四面皆是懸崖上的白刃
戰，沒有平局，或者上天———勝利了；或者入地———失
敗了，從懸崖上掉了下去。所以極其殘酷，殘酷是可以把人
磨練成刀槍不入的，殘酷可以讓一個棋手只要往棋盤前一
坐，頭腦裏眼睛裏就只有勝負了。這其實也是一種素養和修

練，也是一種水準的體現，因而當常昊對李昌鎬幾乎逢戰必敗，他該想一想棋盤以外的因素了。

圍棋是博弈，就目前人的智力水準想把圍棋裏的所有變化都看清楚了是不可能的，許多大師級的人物都說自己對圍棋的瞭解不過是 4%、5%，所以，其中必然有許多選擇是在近乎於賭一把的情況下做出的，因此，要有賭徒的性格和氣質。賭徒的特點之一是敢下大賭注，而是越輸越賭，越輸賭注越大。恰恰這方面是我們中國棋手的弱項，更是常昊的弱項。

棋手的性格與勝負之間到底存在著一種怎樣的關係呢？勝負大師曹薰鉉九段曾發表過如下的看法：「如果棋手心太善，心理太脆弱的話，在勝負世界中就難免要處於劣勢。」

他還說：「我認為勝負就是決斷的延續，這種決斷是『善意意志的產物』，其結果必然導致與自己形成對抗。因此，職業棋手要有一定的精神修養，雖然爭勝負就必須戰勝對手，但在研究圍棋的下法時，棋手應該具備下出最後著法的心態，心腸壞、心胸狹窄的棋手是不會下出好棋的。」

比起人們理想中的天才，常昊身上似乎缺少「我是流氓我怕誰」的氣勢。他看上去太溫和，總是那麼少年老成，四平八穩。在競爭不那麼激烈的中國棋壇，他的棋風一度可以佔據上風，因為穩而出錯少，所以勝率高。

當面對日本老將的時候，因為他們已經不再是往昔那種好鬥發狠的年齡了，所以，常昊也遊刃有餘。但是，受韓國棋風的影響，受中國經濟大形勢的制約，中國圍棋圈子裏的競爭明顯比前兩年激烈了許多。

　　這個競爭已經從各個方面表現了出來，原來許多業餘棋手根本見不到的九段都辦起了業餘圍棋訓練班，足見圍棋這個以前認為是比較純體育的領地，也已經被各種市場因素所侵入。常昊還是原來的常昊，但是「肉」就那麼多，當初你是只狼的時候，就可以得到不少「肉」的時代已經過去，現在，只有變成「獅子」、「獵豹」、「老虎」等，才能在這個只以勝負論英雄的圍棋世界裏擁有一席之地。

　　引用一篇報導：———沒有找到贊助的圍甲今年確實有點冷清，在兩天前剛剛結束第三輪比賽後，昨天第四輪又匆匆上馬，比賽時間安排得如此之緊讓人很有點不習慣。與賽事的冷清一樣，昨天的比賽結果也是極為平淡，沒有冷門爆出，惟一出彩的就是常昊輸給了北京的一個二段小孩馬笑冰。

　　現在常昊輸棋已經沒有什麼人大驚小怪了，對常昊來說可能不是什麼好事情，但是，對中國的圍棋來說卻是極幸運的一件事，如果我們國家能贏常昊的小棋手越來越多不正是我們國家圍棋水準越來越普及越來越高的表現嗎！

　　就在常昊輸這盤棋之前，在今年前三輪圍甲比賽中，常昊三戰皆捷，順利實現開門紅。而在此更前，常昊先後戰勝了孔傑等，在兩項國際大賽裏佔據了兩席之地，大有捲土重來之勢。

　　他最近嚴正表示：要以大竹英雄和曹熏鉉為榜樣一直下到老。這就意味著他將一生為榮譽而戰。到了那天就不是行百里半九十了，而是將一百里走到底。

常昊名局之一

首屆中韓圍棋天元賽

常昊八段（白）　李昌鎬九段黑先　黑貼 2 又 3 / 4 子

1997 年 7 月 16 日弈於上海

　　當年，全世界圍棋愛好者看好李昌鎬的時候，韓國人包括李昌鎬在內的人卻看好中國的常昊。其中的原因，除了常昊在中國國內等級分直逼馬曉春排列第二外，還和常昊在第十屆、第十一屆中日圍棋擂臺賽上的出色表現有關。這兩屆擂臺賽可以說都由常昊一人包辦了。中日圍棋擂臺賽搞得紅紅火火，很引中日韓三國圍棋界人士們關注，常昊在中日兩圍棋大國出盡風頭，當然逃不脫韓國人的注目。

　　最初韓國本沒有天元戰，而常昊當時僅有「天元」這惟一頭銜。惺惺惜惺惺惺，李昌鎬和常昊年齡差不多，在各自國內地位元也相差不是很大的情況下，自然萌生棋盤相會一見高低的念頭。可惜的是，儘管二人經常可在「東洋證券杯」、「富士通杯」的舞臺上同台演出，卻總因種種原因陰錯陽差，無緣相遇。咫尺天涯，總被隔阻。所以，當中國的《新民晚報》發出了舉辦中韓天元對抗賽的動議後，韓國棋界十分響應，便將已舉辦了 12 屆的「巴克斯杯」圍棋賽更名為「巴克斯杯天元戰」，以名正言順地參加中韓的天元對抗。

　　李昌鎬和常昊如無意外，肯定是 21 世紀國際棋壇上的頂尖級人物。所以當中韓天元對抗賽成為現實以後，其意義就不僅僅是中韓的「天元」慣例般地對抗了，可以說，

這場比賽也是 21 世紀兩位大師決賽的提前預演。

爭鬥激烈是預料之中的。第一盤棋弈於 1997 年 7 月 14 日，中午封盤後，正午餐時，李昌鎬曾冒出一句：「難道他真的要吃我大龍不成！」足見棋手一旦進入比賽狀態是食不甘味夜不安寢啊，也足見這盤棋使一向冷靜沉穩的李昌鎬頗費心機。大龍終於沒有死，李昌鎬拿下了第一局。

第三局，常昊在讀秒階段，被李昌鎬施以官子妙手才確立了勝利。

這裏介紹的是 7 月 16 日舉行的第二局比賽。

請看第一譜（1 — 88）：

白 10 是常昊這一期間喜歡的下法，在中日「天元」對抗時曾對日本柳時薰取得了成效。現在評論為「常昊流」也不算過份吧。

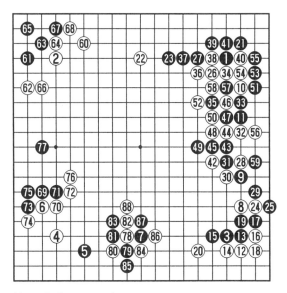

第一譜（1 — 88）

　　白30、32是預謀以後的好手，黑棋似乎也沒有其他更好的良策。到白58吃住兩黑子，右方白棋作戰成功，白棋完全安定，而黑方43、45、49，甚至於23、27、37等棋子由於過於貼近右方白棋而使子效降低了許多，成為白方有望的局勢。

　　請看第二譜（1—108即89—196）：

　　白72扳斷黑棋，顯示了重大比賽中常昊的良好心理素質———當出手就出手，決不手軟。白76的決心是當初走白72時就已考慮過的，頗有深度。白90接上已確信左邊黑棋大龍被殺或中腹黑棋大龍被殺，二者白方必得其一。黑99選擇了先逃中腹黑棋的下法，白100接上，黑空肯定

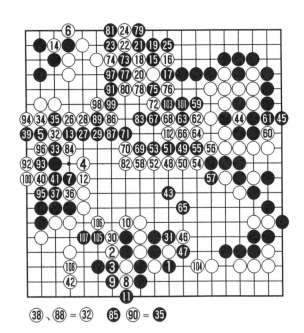

　　㊳、㊻ = ㉜　　�85　㊔ = ㉟

第二譜（1—108即89—196）

不夠了。共 196 手，白中盤勝。

常昊名局之二

第十一屆中日圍棋擂臺賽

大竹英雄九段（白）常昊七段（黑先）黑貼 2 又 3 / 4 子

1996 年 12 月 27 日弈於東京

　　第十屆中日圍棋擂臺賽，日方派出了包括女子名人在內的強大陣容，包括「棋聖」、「十段」、「天元」、「新人王」等七名棋手，其中既有臺灣人也有韓國人。但是常昊上去後「橫掃千軍如捲席」，連勝了五名日本棋手，直逼大竹英雄主帥。最後和大竹的交戰如果不是求勝心太切，大約就一人幹到底了。大竹上場後，「老樹春深更著花」，連損常昊、俞斌、劉小光、曹大元等五位中方的中堅力量，為日本圍棋挽回了不少面子。最後惜敗於馬曉春，終於沒能重演聶衛平在擂臺賽中的喜劇。

　　第十一屆中日圍棋擂臺賽在 1996 年 5 月 29 日於東京開幕。人員雖大體依舊，風光卻遜色了許多。當時擂臺賽一枝獨秀自然受到廣大業餘愛好者青睞，後來又有了「真露杯」、「富士通」等五、六項大賽。從這個意義上講，擂臺賽的價值已得到了充分的挖掘和顯現。

　　以前一場擂臺賽從始到終時間一般都要延續在一年以上，對局數大都為參賽人數的一倍半以上。而這一次各被打下去一男一女以後，常昊一鼓作氣連勝羽根直樹六段、王立誠王座、柳時熏天元、依田紀基十段、小林覺棋聖、大竹英雄九段等六位當今日本幾乎最優秀之輩，故而極大

地縮短了賽程，不到半年就早早結束了第十一屆擂臺賽，常昊之後中方還有主帥馬曉春及曹大元、張文東、劉小光等四人未上場。

舉行了共十一屆的中日圍棋擂臺賽，歷時 12 年零兩個月，共交戰 136 局，中方勝 71 局負 65 局，總勝局數稍稍領先。中方上場棋手為 27 位，日方上場 37 位棋手。日方平均段位為 8.2 段，中方為 8.1 段。總場數為中方七勝四負。

1997 年 3 月初，中國棋院和《新體育》雜誌社聯合宣佈：已經舉辦了十一屆的 NEC 杯中日圍棋擂臺賽已完成了歷史史命，自第十二屆起改辦為「NEC 杯中日圍棋對抗賽」。

有關刊物對擂臺賽作了如下的評價：「沒有擂臺賽，就不會有應氏杯、富士通杯。……就不會誕生後來的東洋證券杯、三星杯、LG 杯。」

請看第一譜（1 — 100）：

等大竹英雄再度以主帥的身份登上擂臺賽棋盤，迎戰的是半年前的手下敗將，但也是一位已將日本四位重大頭銜獲得者殺下馬的角色，大竹肯定信心不足了，王座、天元、十段、棋聖都沒能擋住的人，肯定不是等閒之輩。

頭半盤，執黑的常昊下出的棋還是帶有一種稍顯急迫的心情，右下角的戰鬥黑方雖兇狠，但都一一被經驗老到的大竹躲閃了過去。黑棋勇有餘而智謀不足。到白 40，處在外線的黑棋棋形不舒展，角上還留有 A 位的打，不能令人滿意。

黑 93 吃四個白子與白 92 吃兩個黑子相比，明顯是黑棋吃虧。四白子是不得不吃，兩黑子是不得不丟。

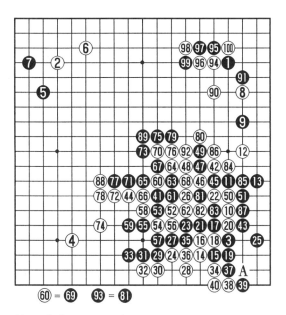

第一譜（1 — 100）

請看第二譜（1 — 67 即 101 — 167）：

白 4 是進入本譜中白方明顯的誤算，白 6 後，黑 7 打，白 8 已不能在 9 位接，否則損失更重。到黑 11 吃掉兩白子，白棋損失不小。本來是白方在這裏先動手，結果卻一無所獲。

白 16 也不當，黑 17 後白方還須 18 位後手補，讓黑 19 又吃掉三白子，雙方差距進一步縮小。白方敗著是白 62，應於 A 位扳，黑 B 位，白方再 62 位，黑須 C 位補，白 63 位接回。如此仍是白方稍稍領先的局勢。

黑 67 以後，白方如 D 位、黑 E 位、白 F、黑 G、白 63、黑 H，左上白棋竟被全殲，大竹十分沮喪認輸。

常昊創下了擂臺賽中六連勝而一盤未敗的記錄。這盤

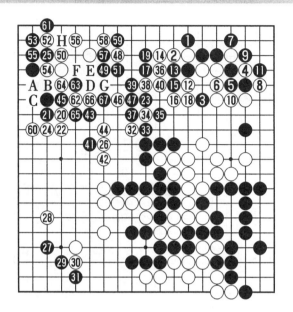

第二譜（1 — 67 即 101 — 167）

棋也是長達 12 年之久的擂臺賽中最後的一盤棋，「長江後
浪推前浪，一代新人勝舊人」的歷史規律再一次重演。算
起來常昊是大竹之下的第三代棋手了。當年大竹是和陳祖
德爭勝負的。

　　共 167 手，黑中盤勝。

常昊名局之三

第六屆三星杯決賽第一局

常昊九段（白）　曹薰鉉九段（黑先）　黑貼 3 又 1／4 子

2001 年 12 月 11 日弈於上海

　　自馬曉春以後，中國棋手裏大家最看好的就是常昊，
認為他無論才氣、年齡、棋藝水準都可以居世界一流之

列，所以，理所當然被賦予了拿世界冠軍的重任。

第六屆三星杯，常昊這半區最厲害的就是李昌鎬，常昊在戰勝了韓國的宋泰坤、趙漢乘以後就直指李昌鎬，當時在絕大多數人的心目中，認為常昊只要過了這一關，可以說這次的三星杯基本上就沒有什麼問題了。

從概率和統計學的意義上說，常昊多次打入世界比賽的決賽，就是偶然一回也該輪到拿冠軍了。

曹薰鉉在前幾輪可以說除了馬曉春外，就沒有遇到什麼強手，馬曉春在戰勝了劉昌赫以後和曹薰鉉進行了半決賽。但是，年齡要小近 20 歲的馬曉春沒有能抵擋住老將曹薰鉉。即使如此，大家的心裏也還是盲目認為常昊和曹薰鉉之間，當然是常昊贏的可能性更大。

不知道出於什麼心理，決賽安排在了上海，常昊的家鄉，從常理來講是對常昊有利，因為這相當於常昊的主場。但是，從另外的角度來說，也給常昊增加了負擔。尤其當常昊和曹薰鉉的大幅宣傳相片被貼在上海的大街上以後，就更給常昊增加了無形的壓力。

常昊和曹薰鉉之間在這次決賽前，二人在正式比賽裏共下過 7 盤，常昊執白勝了兩局，包括 2000 年的富士通杯，常昊輸給了曹薰鉉。所以，從技術分析的角度看，常昊並沒有占上風。近幾年裏曹薰鉉在許多非關鍵性的比賽裏是輸過不少棋，也包括中國的圍甲，但是，可以說到了他這個年齡，已經不能再要求他有如年輕時代一樣，精力旺盛的沒有地方消耗，他這時要攢足了勁才能玩命拼一次，當他玩命的時候，他就像沒有老的時候了。

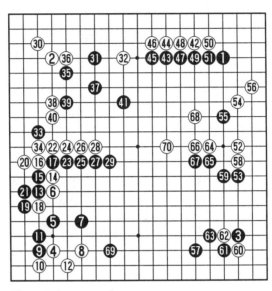

第一譜（1─70）

請看第一譜（1─70）：

黑 13 的托到黑 29 的長，白方可以滿意，理由是白方的外勢和左上角的星位一子配合不錯，而黑方的外勢和黑 5、7 兩子間的間隔太近了。黑方似乎對左下角白方的下法不熟悉。

黑 31 不得不近距離來掛角，也印證了左下黑方稍虧的判斷。

白 32 的夾攻是當然的一手，從這裏看，常昊走的得心應手，非常有信心。

黑 43 夾攻時，白 44 是很見功夫的一步棋。

請看參考圖 1：

一般情況下白 1 總要如圖中下法跳了出來，黑 2、白 3

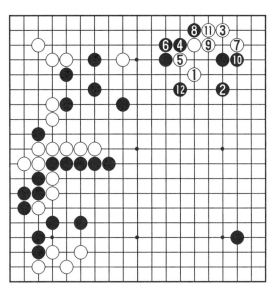

參考圖 1

是正常應對，黑 4 強攻是此際好手，到黑 12，黑方不僅取得了外勢，還把白棋逼迫得很局促，上邊黑方還圍到了空。

白 50 長以後，黑 51 不得不應，白 52 搶到要點，所以黑的外勢雖然很強大，但作用卻被白 52 限制了，常昊不急不躁慢慢積累自己的所得，使白方局勢依然稍稍有利。

黑 53 以下，見實空不夠，急忙追趕，也可見曹薰鉉的圍空功夫，到黑 69 原來還很空泛的地方，轉眼就成了黑方空的大本營。

白 70 是深謀遠慮的一手，因其平淡所以被曹薰鉉忽略了。一方面準備破右下一帶黑方的模樣，另外，準備伏擊左上的黑棋外勢。可以說是常昊下出的取得最後勝利關鍵性的一步棋，敢於進攻黑方的厚勢，需要很大的勇氣，尤其是面對曹薰鉉這樣以攻擊為擅長的世界一流棋手。

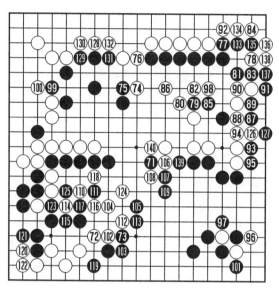

第二譜（71 — 140）

請看第二譜（71 — 140）：

白 74、76 搶先斷了黑方孤棋的歸途，常昊在這裏敢於刺刀見紅說明了他的實力，也說明只要沒有任何心理負擔的話，也是敢於拼得出去的。

黑 77 開始想辦法求活了。

看到以進攻著稱的曹薰鉉也開始不得不委屈地找做眼的地方，常昊心裏肯定會長出一口氣，終於逼得曹薰鉉也開始走軟棋了。但是，黑 85 長出來的時候，中國棋手致命的弱點出來了，下圍棋就是賭勝負，就是拼命，沒有任何強手會束手就擒。

白 86 應該在 137 位處渡過，如此可以一舉獲勝。

請看參考圖 2：

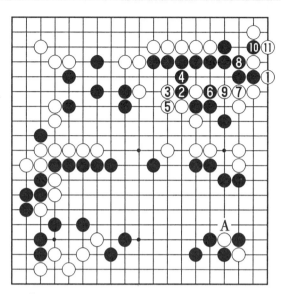

參考圖2

　　白1渡過，黑2斷做眼，白3打吃，黑5接上，黑棋還是沒有兩個眼，到白11成為打劫，由於在右下的A位長有白方無窮的劫材，黑方已經無力回天了。

　　當然這裏有許多很複雜的計算，常昊不知道為什麼沒有採取上述看上去很危險，實際卻是捷徑的取勝之道。如果這盤棋常昊最後輸了的話，那麼，常昊要知道錯過了參考圖2的走法該不知道有多後悔。

　　白140也被高段棋手指責為太緩，其實此時的白棋領先不是很多。

　　請看第三譜（141—209）：

　　黑155被中國的高段棋手指責為本局最後的一個敗著，到164被白方白白提掉了一個子，損失了約2目棋，最後常昊才贏半目，可以說是險勝。

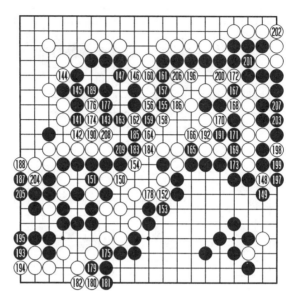

第三譜（141－209）

總觀此局，在巨大的壓力下，常昊上來就掌握了全局的主動，實屬不易，終於往冠軍的寶座上又跨進了一大步。

儘管後面的兩盤最後還是常昊輸了，但也不可否認這盤棋常昊發揮得比較好。在決賽的第 2、3 盤常昊的優勢比這盤還要大，但是，關鍵時刻又出現了誤算，才導致了失敗。

共 209 手，白勝 1／4 子。

引而不發終成大器的孔傑

　　孔傑，男，1982 年 11 月 25 日生於北京。6 歲學棋，12 歲進入國家少年集訓隊。1994 年定為初段，1999 年升為五段。2000 年升為六段。2002 年升七段。進入國家少年隊以後師從劉小光九段。

　　孔傑曾獲 1998 年全國圍棋個人賽第五名、第二屆「棋聖」賽五段組冠軍、第二屆春蘭杯賽季軍、2001 全國個人賽冠軍、2002 棋王戰亞軍、第三屆理光杯冠軍、第十屆中國圍棋新人王戰冠軍。2003 年 6 月 30 日，孔傑在由新浪網舉辦的中韓新人王對抗賽第二局中中盤獲勝，最後以 2 比 0 的獲得優勝。

　　孔傑生長在一個普通職工的家庭，和許多北京大雜院的孩子一樣，童年是在既沒有什麼特別優越也沒有什麼憂慮中度過的，就像一片草地中的一棵很普通的小草一樣。如果真要說出他和其他的孩子有什麼不同的話，那就是他那雙亮晶晶的眼睛，他的表達更多的時候不是用嘴，話從來不多，更多的意思是在他的眼睛裏，目光總是很專注。他能進入專業棋手的隊伍，說起來是必然中的偶然，也是偶然中的必然。

　　說必然，是指孔傑天性中的專注，當年和孔傑一起學習圍棋水準不分上下的有好幾個小孩子，甚至還有三、兩個水準和北京市少年比賽中的成績比他還要好一點。就在北京市圍棋隊有了一個新的名額準備招收一名新隊員的時

候，孔傑在北京市一個叫「龍慶峽杯」的比賽中超水準發揮，進入了前兩名，是他那一階段所取得的最好成績。龍慶峽是北京周圍很有名氣的旅遊勝地，十一、二歲的孩子吃住在一起，又是在專門來玩的地方，互相間打打鬧鬧、熙熙攘攘是很常見的。但是，給筆者印象最深的卻是在這些打鬧裏很難見到有孔傑參加。他有著和其他同年齡的孩子不相襯的成熟、深沉、專注。也許正因為如此，他才賽出了自己近期最好的成績，於是他進入了北京圍棋隊當家人的視野，進入了候選人名單。由於當時的那一批孩子個個既聰明又各有所長，要誰不要誰還是很難確定，從龍慶峽回來，北京圍棋隊挑了近十個人來了場預選賽。

孔傑當年雖然還是個乳臭未乾的少年，但是冥冥中，孔傑知道轉變自己人生命運的機會來了。由於孔傑一貫不大張揚，他認真還是不認真別人不大看得出來，在別的孩子還沒有進入決戰狀態的時候，孔傑卻以比往常更認真的姿態投入到了為命運而戰的境地裏了。小孩比賽的特點之一就是水準發揮不穩定，認真了的隨手棋少了，勝率就高些，態度不認真水準發揮得就差些，一出一入之間反映在比賽成績上就會有較大的起伏。孔傑再次發揮得特別好，進入了前兩名。候選人只剩下了兩個，至於定誰，北京圍棋隊的領導和教練還是難以定奪。

他們兩人各有千秋，各有特點，於是決定兩個孩子來場十番勝負，以下定最後的決心。這次十盤戰孔傑以較大的比分拉開了勝負的距離，他進入專業棋手行列的命運隨著他贏下最後的一盤棋也確定了下來。這個階段孔傑幾乎是賽一次進步一次，很快，12歲就成為了專業初段棋手，

他的入段年齡和許多大明星棋手是不相上下的。

孔杰在大雜院裏沒地方去接觸圍棋，但是，他的跳棋下得很出眾，別人看不到他的這一優點，他媽媽和天下所有偉大的母親一樣，對自己兒子傾注了自己能拿得出來的所有的愛。當聶衛平在中日圍棋擂臺賽的出色表現家喻戶曉以後，圍棋也被身為普通女工的孔杰媽媽知道了，她不大明白圍棋和跳棋雖然都是棋卻相差著十萬八千里，但她希望自己的孩子將來能像聶衛平那樣出人頭地就好。可以說中日圍棋擂臺賽這一偶然的事情促使孔杰的母親作出了讓孔杰學圍棋的決定。

這個很偶然的念頭，多年之後被印證是個很有見地的決定。但是，有見地和要付出比常人更多的心血往往也是結伴而行的。世界上無論多麼好玩和有意思的事情，只要進入專業的程度，那就意味著要去獻身，要去經受無窮的磨礪、考驗、苦難，作為十分精細和競技性集一身的圍棋自然不例外。從此孔杰和他的母親王淑雲走上了艱難的學棋之路。

孔杰永遠不會忘記在他的人生道路上其實並不算很長的一段光陰，他深情地回憶道：「在我學棋這件事上，母親真的很忘我。儘管收入很低，母親在支付了少年宮圍棋班的費用之後，為了我在有了一定水準以後，能迅速跨過水準提高過程中特別讓人煩惱的平臺期，再三托人為我請了一位私人老師。老師知道我們家生活不富裕，不肯跟我媽要學費，於是我跟老師下棋時，她就幫老師洗洗衣服，收拾下他們的集體宿舍。那時我們家和大多數的北京人一樣用煤球爐子做飯取暖。冬天學完棋很晚回到家，家裏的煤爐子早滅了，屋子裏冰冷冰冷的，媽媽累了半天了，還

得先生爐子再做飯，她那時真的很辛苦。周日的時候，媽媽就騎自行車帶著我到勞動人民文化宮，求在那裏下棋的業餘高手指點我下一盤棋，很多人見我太小，棋下得也不好，不願意和我下，都是媽媽求著他們，他們才肯和我過招的。」

中國有句古話———「天道酬勤」，連老天都如此厚待肯吃苦耐勞的人，更何況是由勝負來說話的圍棋了。音樂、繪畫、電影、電視節目都要由裁判、由人來評判，客觀標準有時難免比較大的隨意性，競技性十分強的圍棋在人的價值體現上基本消除了虛假。所以只知道悶頭用功的孔傑在進入國家少年圍棋隊以後如魚得水，用了不到 8 年時間升為七段，多次取得了很優異的成績。他的等級分一直保持在中國幾百名專業棋手裏的前幾名。中國進行圍棋甲級聯賽以後，運用市場規律運作，做為頭牌棋手孔傑可以說現在想發財十分容易，想去哪個隊就可以去哪個隊，那些錢多獎金多的圍棋俱樂部都曾向他伸出過橄欖枝。出身在不富裕家庭的孔傑卻有顆金子般極其燦爛的心，根本不為花花綠綠的人民幣所動，毅然謝絕了其他資金雄厚俱樂部的邀請。說起這件很能表現出一個人道德底蘊和借機宣傳的自己事情，不願意張揚的孔傑沒有說什麼豪言壯語，也沒有表白自己多麼高尚，而是委婉地表達了自己的情懷，淡淡地說：「我每天吃早點的那個飯館的老闆就是個棋迷，如果他知道我要轉會，可能都不會給我早飯吃的，我怎麼可能離開生養了我、培養了我的北京呢。」

「每臨大事有靜氣」，說說很容易，做起來很難。古今中外到了國手水準的棋手，真切地說，棋藝上的差距不過就是一張紙那麼薄，但能否把自己的全部本事都發揮出

來卻千差萬別，這就不是人人都能達到國手水準的了。沒有了慾望不可能成為超人一籌的棋手，慾望太多太重卻又難克服過重的心理負擔，難啊！難，不難不就都是冠軍了嗎？

年齡還不算大的孔杰按理說在如何戰勝心理負擔方面不應該比更多的老棋手還強。小小年紀多次參加國際大賽卻有不俗戰績，至今保持著對曹薰鉉三戰兩勝一負，對李昌鎬一戰一勝的優勢，並曾擊敗依田紀基、劉昌赫等諸多世界超一流高手。放眼國內棋壇，只有孔杰對李昌鎬保持著全勝。世界超一流高手李昌鎬如日中天，但孔杰卻能公開說自己不喜歡李昌鎬，他不欣賞李昌鎬「磨人」的棋風。對於李昌鎬「石佛」一般的個性，他也坦言出自己的不欣賞：「下棋下得那樣就沒意思了」。

和前年對李昌鎬下的那盤棋，坐在孫傑對面的李昌鎬一直是一副冷冰冰的木訥表情，事後贏下這盤棋的孔杰說：「我一點也不怯場，他儘管冷漠吧，沒關係，我用我的熱情蓋過他的冷漠就是了。面對李昌鎬，我從沒覺得自己是如此的鬥志昂揚。」當韓國天王李世石開始公然向中國小虎叫板時，孔杰毫不怯場，欣然應戰，甚至還有種可以挑戰冒險的好奇而急切的心情。當時剛以 50 萬元人民幣身價做為貴州衛視隊一員的韓國天王李世石以其一貫心直口快的性格對記者說：「（中國）圍甲所有能找到的棋譜我全部看過，孔杰、古力這些棋手的水準很高，很想在圍甲中與他們相碰。」這無疑是給以孔杰為首的小虎輩棋手「下戰書」。

孔杰面對挑戰也絲毫不含糊：「我在今年的三星杯本賽中，就輸給了李世石，現在正是報仇的時候。如果圍甲能夠提供這樣一個機會，那是再好不過的事。圍甲素來有

『外援地獄』的稱號，李昌鎬、劉昌赫都在其中吃過苦頭，我很有信心在圍甲中戰勝李世石。」

孔傑的心理素質從以上的行動和言論裏可見一斑，為什麼如此年紀就能有這麼好的心理素質的呢？

「佛」講：人到無求即是佛。古話講：無欲則剛。不論你是從事什麼職業的，每個人基本上都要受到金錢、物欲的牽制和引誘，一個人的心理素質其實就是如何正確看待金錢和對待金錢。孔傑在這方面可以說有著高人一等的品質，至於他是如何具備了這樣的品質和能力，應該是個很有意義的課題。

那年的中國圍甲聯賽被命名為「江鈴杯」，作為摩托車行業的老大除了提供巨額資金外還提出要給最高勝率的人一輛越野汽車。第 20 輪戰罷，孔傑的勝率排在第一，眼看再賽上幾輪越野汽車就要到手之際，他受命到韓國出戰第四屆農心辛拉麵杯三國擂臺賽。這個比賽的出場棋手是任意定的，孔傑提出暫緩上場也不是不可以，但是在事關國家的榮譽和個人利益面前，孔傑很自然地選擇了前者。在此心態的支配下，韓國新銳樸永訓敗給了志在必得的孔傑。由於孔傑錯過了第 21 輪比賽，最後一輪比賽又惜敗給了聶衛平，只能眼睜睜地看著江鈴車被王磊開走。談到缺賽失車一事，孔傑說：「肯定對最後成績有一定的影響，但在利益與榮譽面前，我選擇榮譽。」這位只有 20 歲的小棋手還說：「為國爭光，拿世界冠軍是我的理想。當時那種情況下，不管我們誰先上，都只有一個目標，把樸永訓拉下馬。別的事情完全顧不得考慮，沒有保持圍甲勝率是比較遺憾，至於利益問題，沒有太多考慮。」

　　孔杰對金錢不是很計較，但是對於輸棋，他深深記住了趙治勳九段的那句名言：「一輸棋，就感到世界末日來臨。」一次，一個不是很重大的比賽，「孔杰執黑與邱峻肉搏戰，一向儒雅的『美男』孔杰讓眾人見識到他不加掩飾的悲痛。棋局行至中盤，黑棋左邊大龍與白棋展開殊死搏殺，孔七段鬼使神差地看錯棋形，認為殺掉對方大龍正好多一氣，於是痛下殺手，然後美滋滋地跑去衛生間，回來後又得意地繼續走了一手，落子後忽然發現，竟是自己大龍少一氣，相連的 5 子棋筋頓時斃命。「啪」美男一個耳光，清澈響亮地打在自己臉上，痛不欲生。輸棋後的痛苦讓素來陽光燦爛的小帥哥孔杰無計消除，賽後那段時間內，深深的痛苦都清楚不過地再現於他的臉上。

　　孔杰現在已經成長為中國的超一流棋手，18 歲那年在群雄爭霸的全國個人賽上有「棋壇少俠」美稱的孔杰以 9 勝 2 負獲得了冠軍，這也讓他成為了那一年國內頭銜的三冠王（前兩項為新人王和理光杯）。在最新的中國國內圍棋四大排行榜上，孔杰高居第一：在勝率榜上孔杰的勝率達到了 78.85%；在多勝榜上，孔杰已經取得了 41 勝；在連勝榜上，孔杰為 18 連勝；在對局數榜上，孔杰已對局了 52 局。這一系列的資料，說明孔杰的成績是具有必然性的，他已經牢牢站在了中國棋壇的最上層了。即使如此，孔杰還是那麼謙虛謹慎，他不喜歡李昌鎬的棋風，但從學習圍棋開始，研究最多的卻是李昌鎬的棋譜，以致人們說他的棋風也有點像李昌鎬那般「磨人」。

　　學習一個人的棋藝，學到了和其人都有了相一致的風格和特點，應該說，這學習的過程中的確是下了不同凡響

的功力的，孔傑做到了這一點，也許就是因為對李昌鎬研究得透徹，所以才在 18 歲的時候就戰勝了李昌鎬。

對於李昌鎬的敬業精神，孔傑不僅發自內心地佩服，而且也深入分析了以李昌鎬為首的韓國棋手為什麼那麼厲害的原因。孔傑認為：「在近幾年的中韓對抗中，韓國棋手之所以能佔據上風，並非是他們的技術更優，而是中國棋手的心態出了問題，這也是中國棋手在國際大賽上成績不太好的重要原因。」

曹薰鉉說：中國圍棋是「王小二過年，一年不如一年」。

聶衛平說：韓國圍棋不過是「一人得道、雞犬升天」罷了。

兩人所言都沒錯，也都是用事實在說話。韓國圍棋遙遙領先，領先的理由與李昌鎬關係緊密。李昌鎬就像鎮守險隘的勇士，一夫當關，萬夫莫開。超越李昌鎬，就是超越韓國圍棋。這早已經是圍棋界人士的老生常談。但是，誰能做得到呢？中國數得著的幾位一流老棋手們自己對此也都放棄了指望。中國的棋迷們卻還沒有失去信心，他們的目光鎖定在了孔傑、古力等人的身上。

孔傑名局之一

第三屆春蘭杯世界職業圍棋錦標賽

孔傑五段（白）　李昌鎬九段（黑先）　黑貼 2 又 3／4 子

2000 年 12 月 28 日弈於中國江蘇泰州

現在世界級的圍棋大賽比較知名的有富士通杯、三星杯，應氏杯，LG 杯等，後來又加上了個春蘭杯，否則就有

些像朋友們一起出去玩，吃飯的時候了，老是日本、韓國買單，中國棋手總是那個不掏錢光參加比賽的，時間長了，面子上終究有些不好看一樣。春蘭杯是一家江蘇泰州民營企業「春蘭電器公司」贊助舉辦的，雖然是民營企業但掏錢還是很大方，冠軍獎金不比那幾個杯少，所以，冠軍杯爭奪的激烈程度也是很可觀的。

在日、韓棋手來看，掙自己國家的錢還是不如掙別的國家的錢過癮，從這個意義上講，他們似乎更玩命一些，以至到今年止已經舉行過五屆了，中國棋手在自己的家門口還從來沒有得過一次春蘭杯的冠軍。

但是，這並不意味著中國棋手不努力，十八歲的孔杰，在第三屆春蘭杯世界職業圍棋錦標賽爭奪進入前八名的比賽裏，就以下山虎的氣勢戰勝了世界最強的李昌鎬，一舉成名。

請看第一譜（1─42）：

孔杰怎麼和李昌鎬下這盤棋？看來事先孔杰做了比較充分的準備，他知道不是等閒之輩的李昌鎬技術全面、經驗豐富、心理素質傑出，用普通的下法是不可能和他爭勝負的，惟有出奇才有可能制勝。

於是，孔杰擺出了大模樣的戰法。白 22、30、32、34 都不是常規下法。

李昌鎬的定力也的確不一般，面對已經十分明瞭的白方意圖，黑方依然我行我素，黑 27、31、33、39 仍舊是按部就班地圍自己的實空，到底大模樣厲害？還是圍實空厲害？為這盤棋平添了更多的懸念。

白 42 的下法，局後分析時產生了爭議，羅洗河九段認

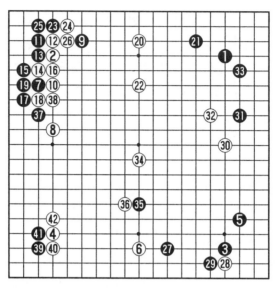

第一譜（1－42）

為——

請看參考圖1：

羅洗河認為可以在1位扳，等黑方應了以後，再於3位圍。然後從白7、黑8到黑16、白17是雙方都可以接受的下法，如此，左邊的黑空僅40餘目，從全局看是白方占優。

請看第二譜（42－116）：

白52，局後孔傑認為不好，不如直接在60位長。之所以先在52位打吃，是沒有考慮到黑61、63兩著效率更高的下法，李昌鎬在這些細小的地方基本上無可指責，話說回來，如果李昌鎬在一些細小的地方下錯了的話，那麼，他也難免成為劣勢，以致敗北。

黑73是李昌鎬的失誤，正確著法是在白74位下立，

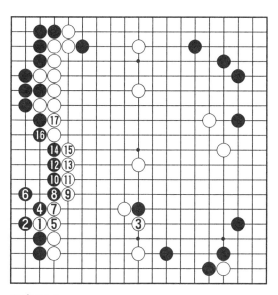

參考圖1

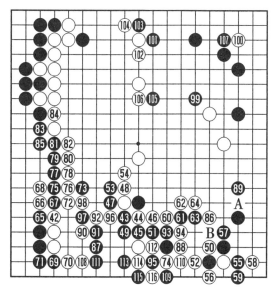

第二譜（42－116）

將右下角的白棋徹底吃乾淨。

白 74 活棋機敏，黑 75 出逃黑子到黑 85 落後手局勢更加被動。此時的白方外勢從上到下貫穿整個棋盤，在圍棋史上這樣壯觀的外勢都是不多見的。

白 86 扳以後，下邊上的黑棋頓時比較危險，原因就是周邊的白方外勢威力四射。

黑 87 是第二個疑問手，可以說是本局的敗著。

請看參考圖 2：

局後，孔傑研究認為，黑 1 點是正確的下法，到白 18 雙方進行了轉換，黑棋爭到先手以後，再於 19 位侵消白方模樣，如此雙方勝負不明。

如果此時黑棋不走參考圖中的 1 位點，而是直接在譜中

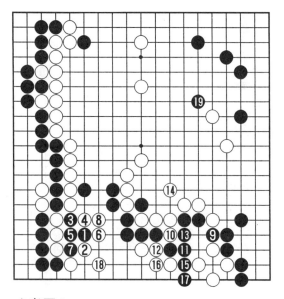

參考圖 2

的 B 位擋，結果也是雙方進行了轉換，黑方局勢也不壞。

白 88 以後，黑 89 萬不可省，否則白棋可以在 A 位靠下去，先手將黑棋徹底封鎖住，黑方不堪忍受。

黑 87 的失誤，從後來的進程看，李昌鎬似乎沒有注意到自己下邊的大龍尚沒有活乾淨。

白 94、98 以後黑方在下邊上的棋已經面臨滅頂之災。

黑 99 已經顧不了許多，強行爭奪了 99 位的破空要點，不知道出於什麼考慮，或者當時兩人都沒有想到下邊上的黑棋居然還有死活問題。

白 100 還和黑方進行周旋，等到白 108 手得了空橫一手的時候，問題一下子就嚴重了起來，黑 109、111 是此際最好的應對，否則———

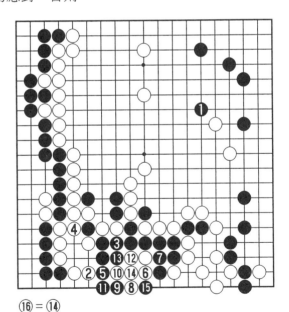

⑯ = ⑭

參考圖 3

請看參考圖 3：

黑 3 即使是先手打，黑 5 擋下的話，白 6 夾是要命的一著，到黑 15 提以後，成梅花六，白 16 點，黑大龍無條件被殺。

請看第三譜（116 — 178）：

白 116 先手提劫，由於此劫白方輕黑方重，所以，黑方是沒有辦法把打劫進行到底的。

黑 133 消劫不過是補了東牆丟了西牆，白 138 斷下了黑角，白方已經是不可動搖的勝勢。

李昌鎬由於兩處失誤被孔傑抓了正著，便輸了這盤棋。從這角度看孔傑贏的似乎很輕鬆，不過，任何人的輸

⑫=⑪⑥ ⑫⑧=⑪⑥ ⑫⑨=△ ⑬⑩=▣ ⑫⑤=⑪⑨ ⑬①=⑪⑨

第三譜（116 — 178）

棋都是由失誤造成的，李昌鎬的失誤也是九段的失誤，能抓住他的失誤也是很不容易的事情，況且孔杰才十八歲，還有很多抓住機會的機會。

共 178 手，白中盤勝。

孔杰名局之二

第九屆 LG 杯世界棋王戰

孔杰五段（白）　崔哲瀚八段（黑先）　黑貼 3 又 1／4 子

2004 年 5 月 20 日弈於韓國漢城

崔哲瀚是繼李世石之後，韓國新冒出來的又一個非常厲害的新秀。由於他在韓國國內的比賽裏接連戰勝了李昌鎬，並在前不久分別從李昌鎬手裏把「棋聖」、「國手」兩個比較重要的冠軍奪了過去，所以，他當之無愧地升入韓國超一流棋手的行列，和曹熏鉉、劉昌赫、李昌鎬並駕齊驅。

2003 年又是中國圍棋國手們的歡收年，中國棋手一年旱一年澇，水大了不行，水小了也不行，在這種情形下，孔杰能夠戰勝周俊勳進入 LG 杯世界棋王戰的第二輪，多少燃起了人們的對此次比賽奪冠的希望。但是，等知道孔杰第二輪的對手竟然是崔哲瀚以後，大家就把目光對準了俞斌和古力，希望他們能順利地進入第三輪，儘管比賽還沒有開始，但是，已經在自己心裏的成績表上把孔杰列入到敗者那邊了。

請看第一譜（1—40）：

孔杰事先研究過崔哲瀚的棋，知道他非常喜歡早早就

第一譜（1—42）

開始戰鬥，於是孔傑制定了穩紮穩打的策略，故意不與他早早開戰，白 6、白 12 就是孔傑這一策略的體現，棋下得很堅實。

　　黑 13 置自己的薄弱地方而不顧，卻到別的地方挑戰，其過於自信和驕傲的情緒在這著棋上多少流露出來。應該說，崔哲瀚的內心裏並沒有把自己放在正確位置上。

　　白 20 分寸掌握得比較好，局後，孔傑仍認為自己的這步棋如果走在譜中 A 位上更穩妥些。

　　黑 21 先策應了一步，對此，孔傑胸有成竹，他不怕黑 23 直接在 B 位靠出來。

　　請看參考圖 1：

　　黑 1 靠，白 2 以下是孔傑事先考慮好的對策，到白 12，兩邊的白棋都沒有失去根基，所以，可以對黑方出現

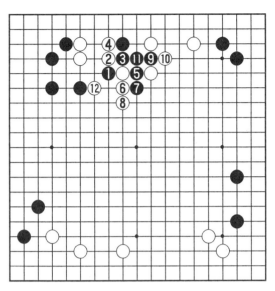

參考圖 1

的孤棋進行攻擊，白方沒有什麼不滿。

黑 23 也知道參考圖 1 的結果對自己不利，所以先來試探，白 24 仍舊以堅實來應對，黑 27 又落後手。

等白方在左下已經取得了外勢的情況下，黑 35 斷，再次讓孔杰判斷為緩著，因為在左上角黑方花費的著數太多了。

因此，白方順利地在下方形成了可觀的外勢，孔杰認為自己的局勢不錯。

請看第二譜（40 — 105）：

黑 43 不得不來打入了，也許這正是孔杰期待已久的。

黑 53 也只有往這邊跑是惟一的出路。

白 54 是孔杰早就準備好的一步棋，當然用靠壓戰術了，這是日本的圍棋前輩大師阪田榮男先生最精華的圍棋

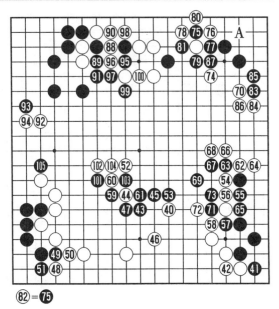

第二譜（40－105）

戰術，到白 68，白方的收穫有以下幾點：（1）右下角的
黑棋已經完全被限制住了，圍到的目數很有限。（2）下邊
的白空在攻擊黑棋的過程中已經圍起來了，有近 30 目，應
該說可以滿意。（3）右上白方有了一定的圍空基礎。

　　黑 69 意圖很明顯接應左邊的孤棋，瞄著 71 位的斷。
對於這步棋局後研究的時候，華學明七段想出了一步非常
妙的棋。

　　請看參考圖 2：

　　白在圖中的 1 位靠是步妙手，黑不能在 3 位應，如此
兩個黑棋要子會被吃掉，所以只好在 2 位虎。以下到白 7
是雙方必然應對，白方三子可以不丟，黑方孤棋仍舊沒有
獲得安定，當然是白方大優的局面。

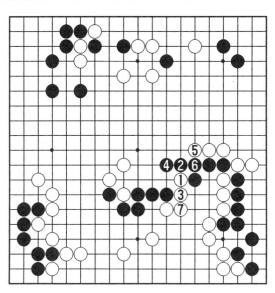

參考圖 2

譜中白 70 搶到了拆也是很大的棋，也是白方領先的局勢。

黑 105 不得不去玩命，所以，連白方在 A 位的跳入都顧不上管。崔哲瀚希望能在攻擊白 92、94 的兩子中挽回自己實空已經不夠的不利局勢。

請看第三譜（105 — 190）：

由於這盤棋一上來，崔哲瀚就連續走了幾步稍緩的棋，以至不得不打入到黑方模樣裏去作戰，這種情形下，雖然他以戰鬥力強著稱，那也是需要一定的時機和條件，在周圍局勢對作戰不利的情況下，他的本事再大也無用武之地。

黑 105 的打入也屬於上面所講的情況。白 106 嚴陣以待。黑 107 當然想辦法分斷了白棋再說。白 110、112 是必

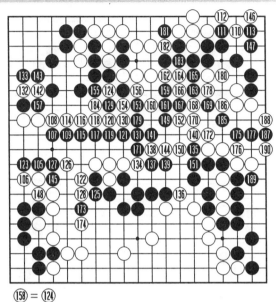

⑮ = ⑫

第三譜（105 — 190）

　　然先手否則右上的黑棋整體危險，白方是借此延長些讀秒時間。由於白方延時以後已經把左邊的戰鬥已經計算清楚，於是正面地和黑棋展開了戰鬥。

　　到黑 123 是雙方必然應對。白 124 是巧手，頃刻間白方的棋就脫離了黑方千心萬苦設置的包圍圈，此時的黑棋卻還處於沒有找到家的境地，黑 105 以下的作戰再次失利。

　　黑 129 不能讓白棋再在 155 處先手打吃，只好補一步。黑 129 如果企圖圍殲白棋的話———

　　請看參考圖 3：

　　前面說白 124 是巧手，就在於不怕黑走圖中的 1 位尖。白 2 沖，黑 3 不得不擋，白 4 斷，黑 5 必須出頭不

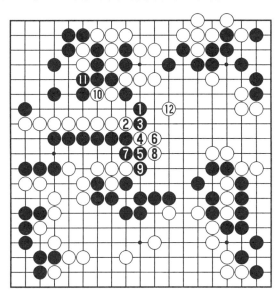

參考圖 3

可，因為黑棋如果在 6 位打吃的話，雙方殺氣，黑棋的氣明顯不夠。到黑 9，黑棋雖然沒有殺氣不夠之虞，但是白 12 一飛黑三子被擒也是黑方受不了的結局。

白 134 長出來的時候，已經變成了白方單方面攻擊黑方孤棋的局勢了，可以說，白方已經確立了不可動搖的勝勢。

再往下，是黑方胡亂拼命的過程，黑 175、177 是明知道不可為而為之的下法，孔杰雖然已經早就進入讀秒，但是，在這些很複雜的地方卻絲毫不亂，處處應對得當，讓黑方沒有抓到一絲一毫的可乘之機。

黑 189 後，白 190 緊氣，黑棋再也沒有了任何希望遂認輸。

共 190 手，白中盤勝。

玉不琢不成器的古力

　　古力，重慶人，1983 年 2 月 3 日生人。現在是專業七段棋手。比孔傑僅小 4 個多月的古力，從年份上算就要小一歲了。他的成長道路和孔傑很相似，外形上看一個略顯厚實硬朗，一個稍顯單薄輕靈，正如兩人的棋風。

　　古力 6 歲學棋，12 歲入段，同年進入國家少年隊。2000 年五段，2002 年升為七段。獲 2001 年第 8 屆新人王賽冠軍，1999 年聖雪絨杯亞軍，2000 年全國體育大會第 5名，第 8 屆棋王賽亞軍，第 2 屆理光杯國手邀請賽冠軍，第 4 屆中韓新人王對抗賽優勝，重慶建設空調杯冠軍。進入第 1 屆阿含桐山杯賽四強，第 14 屆名人戰四強，第 7 屆NEC 杯四強。獲 1994 年世界青少年圍棋賽少年組冠軍。1993 年至 1998 年兩獲全國少年冠軍，三次獲亞軍。1995 年榮獲「全國十佳少年」稱號。2003 年獲第 17 屆天元賽冠軍。

　　從某種意義上說，圍棋就像一個無窮大的題庫，裏面從低級到頂級貯存了無計其數的各式各樣的問題，學習圍棋的歷程也是解題的歷程，誰解的題最多，解的正確答案最多，誰就有可能站在世界圍棋競技場冠軍的寶座上了。所以在都是天才的俱樂部裏，誰下的功夫大誰就是強者，是沒有疑問的。

　　吳清源打棋譜到了手指頭都變形了的地步；孔傑忍著

饑寒年復一年風雨無阻到老師家裏求教；同是當今中國又一個圍棋天才古力又如何呢？

古力的相貌很有特點，高聳的鼻子，倒三角形的眼睛，時不時緊抿著的嘴唇會留給別人倔強、堅強、不輕易屈服的印象。

古力的個性就像一匹時不時就要尥蹶子的烈馬，可以日行千里、夜行八百，也可以昂著頭跑得無影無蹤不管不顧，根本無視前途未來。培育好了是可以成就事業的大器，培養的不好也可能一事無成。

但是，古力就像一塊極好的璞玉遇上了卞和，還時逢太平盛世。

古力學習圍棋趕上了好時候，這點上也是受到了中日圍棋擂臺賽和聶衛平的影響。比孔傑更為有利的是他還有個會下圍棋的好父親，更難得的是其父古巨山還是重慶沙坪壩區教師進修學校的老師，懂圍棋還懂教育，致使古力從一開始就站在了比較高的起點上。

「玉不琢不成器」，這雕琢玉的大師有可能是社會也有可能是他的師長。古力在父親的啟蒙下踏入了黑白世界，在父親的循序善誘的教導下很早就立下了趕超世界一流棋手的誓言，儘管這誓言更多的成分是一種激勵自己的手段，但是，它也促成了古力在很早的時候就有了目標比較遠大的人生定位。其實，細觀每一個人，基本上都是在朝著自己給自己的人生定位前行的，偉大人物多定位在經邦濟世，芸芸眾生多定位在混個溫飽，古力把下好圍棋做為了自己努力的方向。

很快古力所表現出在圍棋上的濃厚興趣和天賦引起了

一個在中國圍棋界頗具傳奇色彩的人物楊一———中國圍棋甲級聯賽五屆冠軍通吃的保持者，重慶圍棋隊掌門人的欣賞和看重。1994 年 10 月，在重慶市棋院院長楊一的幫助下，11 歲的古力進入重慶市棋院，成為一名專業棋手。第二年，古力就進入專業初段的行列。

人生定位就是人生前行的方向，在父親的督促下，古力「勤奮思考，深鑽棋藝，每天兩小時業餘訓練，每週三個半天的棋校課程，他都風雨無阻。1994 年 7 月 26 日至 8 月 1 日在美國舉行的「第 11 屆世界青少年圍棋錦標賽」上，獲得了少年組冠軍。

儘管學棋和比賽佔用了他很多時間和精力，但他在學校的學習成績始終保持著優秀，多次被評為三好學生，1995 年入選四川省十佳少先隊員。那時，他每天學棋 9 個小時。5 年後，古力達到業餘六段水準。

古力不止下棋，他還愛好足球，喜歡上網和聽音樂。他很小就悟到一個人的全面發展和主業之間的關係，他曾說過這樣和他年齡不相稱的話：

「不熱愛生活，只知道下棋，會越下越愚。」

古力不一定在人的如何全面發展上有多深的理論研究，他可能是借助自己的天分樸實地感覺到的。21 世紀的第 4 個年頭，中國政府正式提出了「以人為本」的觀點和施政方針。圍棋是人來下的，假如一個人的心理、性格等方面有許多缺陷的話，很難設想他能成為世界一流高手。不要看古力的年齡不大，他的這句話如果能得到我們國家體育主管部門的認真對待的話，我國的足球和圍棋很可能出現面目一新的景象。

　　古力 11 歲時就拿了全國少兒冠軍，12 歲進了國家少年
隊，同期的棋手早早地拜了師傅，可古力卻始終沒有正式
拜師。身為搞教育的古巨山深切知道一個好老師意味著什
麼，他曾說：「不是我們不想拜老師，只是要拜就拜一個
『大』點兒的，要拜一個可以做一輩子的老師。」

　　1997 年的聶衛平比賽成績不再輝煌，外戰內戰都屢戰
屢敗，在習慣以成敗論英雄的中國圍棋界，不是全面地肯
定一件事，就是全面地否定一件事，很難得地全面看問
題。應該說古巨山和楊一身在圍棋世界不遠不近的地方，
冷眼旁觀看得反而更清楚些，他們深知道聶衛平的棋戰成
績雖然在許多人之下，他的圍棋戰略眼光卻遠在許多小龍
小虎之上，於是，在重慶棋院院長楊一的安排下，古力十
分隆重地拜聶衛平為師了。

　　那是 1997 年年底的事情，拜師儀式很正規，地點在重
慶市的一個豪華別墅舉行，重慶市的領導也都被請來了。
聶衛平端坐在上座，古力規規矩矩地鞠了三個躬，然後根
據棋界的慣例，儀式後老師和學生下了兩盤棋。聶衛平沒
有讓子，結果是雙方一勝一負，打個平手。就這樣聶衛平
收古力作為自己的弟子。

　　對於古力是如何下苦功夫，感受最深的是古力父子兩
個了。身高 1 米 82 的古力，已經是個大小夥子了，父母的
話想聽可以聽，不想聽的話，父母也拿他沒有辦法，健碩
的古力淳樸、憨厚，也知道上進。

　　古巨山很誠懇地回憶道：「古力的確有一點天賦，也
有很好的機遇，但是，這些下圍棋的孩子個個都聰明，古
力並不比別人多聰明一些，他之所以能夠成功，最重要的

因素是長時期的嚴格訓練。」

　　「古巨山為古力制定了嚴格的訓練計畫，每天、每週、每月、每年都有明確具體的要求。古老師把計畫任務書製成一個小本，完成情況都要記上。超過計畫表揚，完不成任務，古力要寫保證書。到現在，古老師還保存著兒子的保證書。」

　　中韓的一場關鍵比賽裏古力戰勝趙漢乘後，面對大群記者的採訪，應時應景的話說完了以後，古力說出了自己最想說的一句話：「我有三年沒看電影了」。要知道這時的古力不是無欲無求六七十歲的老人，才是個年方弱冠的年輕人，正是外界的誘惑最有魅力，最難以抗拒的時候，但是，他一連三年電影都不看一場，那是何等毅力和自控能力。

　　古力的圍棋人生裏自然也有磨礪。第一次，1991 年 8 歲的古力迷上了遊戲機。有半個月時間，他每天下午說到棋校，卻跑到遊戲機室，因為沒錢，在那裏站一個下午看別人玩。

　　時間長了紙裏包不住火，終於被他父親發現兒子如此地越軌，那還了得，古力被拉回家後遭到了一頓痛打，古力的媽媽在一旁看得直掉眼淚。

　　2002 年上半年，古力出現過一段棋戰成績十分不可理解地敗退狀態，酒吧、歌廳裏都出現了古力的身影。就在那段時間，對中國圍棋成績早就有不滿意的記者，毫不留情地寫出了「古力是酒色之徒」的批評文章，文章主觀嚴苛多於理解和鼓勵，輸了棋，心情最不好的恐怕就是輸棋者本人了，在心情難以恢復的情況下，一時借酒消愁也不

是完全不可以原諒。古力在談到這一事情時表示：

「儘管那名記者寫的報導裏有許多不著邊際的東西，但那篇文章還是深深地刺激了我，現在我倒應該反過來感謝那位元記者，因為他從反面對我起到了很大的激勵作用。後來我的等級分從第 6 名到第 5 名再到第 4 名一直保持著穩定上升的趨勢，去年底終於邁進了三甲的行列。」

楊一率領的重慶圍棋隊能在中國圍棋甲級聯賽裏一枝獨秀，足見他一定有過人之處，《孫子兵法》裏也講了許多如何帶兵的理論，只是還沒有被世人充分認識到這理論的高明所在。其實，帶兵是根本，打仗才是第二位的事情。

楊一的圍棋水準很快就指點不了古力了，但是不等於說楊一不能帶好古力這個兵，不能給古力以其他的教誨。相反，楊一在某些方面很有些獨到的眼光，他曾給了古力一本聶衛平的棋書，特別指著第一屆中日擂臺賽聶衛平「逆轉」小林光一的那盤棋譜對古力說：「你要看仔細、看熟，看看聶衛平當時是怎麼化險為夷的，好好揣摩一下他的心態。」這盤棋聶衛平在必輸的情況下，居然鬼使神差令剛剛還恨不得把聶的棋都趕盡殺絕的小林光一，忽然自行退兵三十里。這裏面蘊涵著許多精深的圍棋技術以外的東西，而這個精神領域裏的內容任何一本書都無法完全說明白。但是，它又是一個客觀存在，如果能把這個書都說不明白的內容悟到了，參透了，那樣的話再下出的棋肯定會有超出常人的意境。

古力能得此高明的指點，真是他的福氣。

以上所披露出的情況掛一漏萬，關於古力還有其他一

些有趣的故事。如此錘煉之下，古力充分開發出了自己棋藝上的「葵花寶典」，除了常規的技術、意識和謀略這三大「法寶」外，他還把自己性格和心理方面的優勢整合起來淬煉出了「七種武器」：對圍棋的熱愛，苦練而成的力量型風格，對自己的信心，對外界和「敵手」的細緻，對每一件事的認真，健康的身體，厚重的親情。古力說：「好的性格、好的心理、好的習慣，一樣也不能少。」

古力的棋不像雙面都是鋒刃的劍那樣輕靈，卻有著鬼頭刀那般的厚重，一刀砍去，迅疾如閃電，裏挾著雷霆萬鈞之力，受此一擊不死也傷。

古力更可貴處，不是亂用蠻力，他的計謀也常常隱忍在他那一下起棋來就變得冷若冰霜的表情中。當刀法越來越純熟之後，比賽成績節節上升，在 1999 年首屆圍棋甲級聯賽之前，古力的等級分排名還在 100 位開外，遠在孔傑之後，經過兩年的努力，2001 年底人們就已經在前 10 位的名單中找到了他的名字。

2001 年是古力進步最快的一年，他的等級分一下子前進了幾十位元，這種突飛猛進的速度連古力自己都有點吃驚。很快古力創下了在 3 年時間內等級分攀升最快的紀錄。

曾有記者問古力：「你在圍甲中的目標是什麼？」

古力的目標驚人：「爭取 22 盤全勝吧。」此話在當今小龍小虎成群的時候說出來，聽者無不認為太狂了，因為這幾乎是不可能實現的目標———中國的圍甲是和獎金掛鈎最緊密的比賽，所以，各個棋手無不嘔心瀝血，哪個也不是好對付的。但是，古力言必行，行必果，2003 年的圍

甲聯賽中保持著 10 戰全勝的成績，高居圍甲個人勝率榜首位。當記者問到 2004 年有什麼打算？古力說：「首先還是要下好聯賽，力爭有好的個人發揮。此外，爭取在國際比賽上有所表現。」

古力名局之一
第 2 屆全國體育大會職業男子組圍棋比賽
馬曉春九段（白） 古力七段（黑先） 黑貼 3 又 3／4 子
弈於 2002 年 5 月 31 日四川·綿陽

進入新世紀，國家體育總局把非奧運會比賽專案集中到一起，開始了「全國體育大會」，其中包括圍棋職業男子組比賽。由於這個體育大會是檢閱各省體育成績的賽事，當然也是各省領導人的文化體育方面政績的一次競爭。所以，不光國家體育總局非常重視，要求職業男子圍棋組的參賽人員必須是等級分前 32 名的棋手，如有缺席依次遞補。各省的省長、書記自然不甘落後，放過顯示本省成績的機會。因此，這項比賽大會雖然沒有設獎金，但幕後的督促自然是各顯神通的。

比賽異常激烈，當年等級分第一的常昊前三輪就已經輸了兩盤，早早就失去了問鼎冠軍的機會。第 1 屆的亞軍，當年等級分排第二的馬曉春最後竟跌至第五名。他開始是四連勝，大有奪魁之勢，第五輪輸給了周鶴洋，後來又輸給了俞斌，最後一輪遇到了古力，馬曉春如果勝了這盤，還有希望進入前三名，所以，自然不肯鬆懈，這關係著浙江省的榮譽。

古力在遇馬曉春之前和周鶴洋同是七勝一負，只是小分略高於周鶴洋，所以鬆懈不得，如果贏了此局就是冠軍，輸了名次肯定要落在周鶴洋之後。

請看第一譜（1—80）：

這一年古力的比賽成績並不突出，馬曉春還有不少餘威可沾，但是，不知道為什麼，馬曉春往日輕靈犀利的棋藝在刁鑽古怪的古力面前，竟變得很呆滯，相反古力卻進退得當，下出了一盤高品質的名局。

白12牢牢守住左上角的空，表明了馬曉春此時的心態———用穩紮穩打來對付年輕、精力旺盛的小虎們。

白14在實戰裏不多見，可以說是馬曉春流，這是他另外的一條策略———走常見的，自己未必能比古力這一代

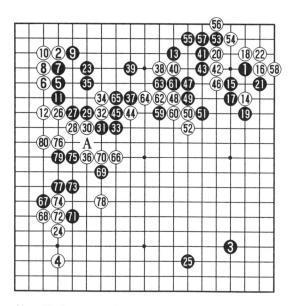

第一譜（1—80）

人更熟悉。所以，用非常規手段來考考古力。

到白22接上，雙方進行了轉換，黑角成了白空，黑空轉變成了外勢。古力認為自己在這個轉換中吃了小虧。從策略上來說，應該判斷為馬曉春成功破壞了古力在右上一帶圍些空的企圖，至於其他的盈虧並不顯著。

黑23只好把被破壞了的陣線修補一下。

白24仍舊是穩穩推進的姿態。

白30的貼略顯勉強，由於是緊貼在黑方的厚勢上，總是有背於棋理的。

黑31是賽後古力深刻反思的一步有問題的棋，他局後分析認為應該在32位接著長。

請看參考圖1：

黑1長，白2只好跟著長，以下到黑15是大勢所趨地

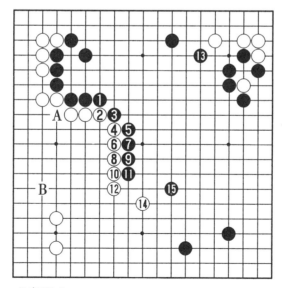

參考圖1

應對，由於白方陣勢中有 A 位斷的借用，白棋並沒有把握
把黑棋在 B 位元投入的子全部吃掉。黑 15 以後，黑方的陣
勢遠比白方要大的多，所以，如此是黑方十分有利的局面。

古力的上述想法反映出了他宏大的構思能力，不受經
典拘泥，應該說有相當潛力可挖。

白 32 當然要斷，然後馬曉春棄掉了白 32、34 兩子換
來了白 36 的轉身圍空的機會，是馬曉春判斷和感覺非常好
的地方。黑 37 雖然基本上把兩個白子吃掉了，但是，空增
加的並不多，反而有重複的感覺。

白 38 利用黑 37 還沒有完全吃淨白子的缺陷乘機而入
了。

黑 39 的忍讓很難受。

白 40 太輕率，忽略了黑 41「靠」的好棋，從感覺上來
說黑 41 很平常，但是，此際卻是很難應對的一步。

古力認為白方應該———

請看參考圖 2：

白 1 跳是輕靈的好手，也是馬曉春最擅長的地方，黑
4 不得不拐頭回去，白 5 借機回師把自己的大空圍住，顯
然是白方有利的局勢。

白 42 萬般無奈只好老實地往上長，如果強行在 43 位
扳的話，

請看參考圖 3：

白 1 扳，黑 2 斷是預謀手段，白 3 如果走 4 位的接的
話，黑在 A 位打，白棋更不好。以下到黑 6 立下，雙方進
行了轉換，當然是黑方便宜。

因為白 40 的不當，致使上邊出現了白方的孤棋，白 66

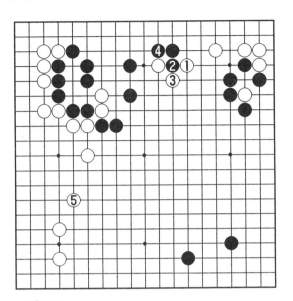

參考圖 2

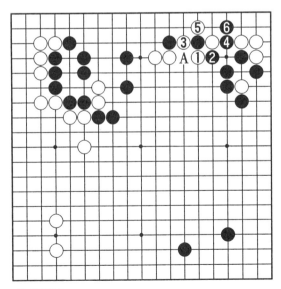

參考圖 3

不得繼續把子落在黑方厚勢附近來接應上方的孤棋。白方局勢已經不利。

黑 67 的打入是夢寐以求的選點，現在黑方終於如願以償。

黑 69、71 都很刁鑽，白 72 不得不如此委屈應對，馬曉春的心裏一定很不是滋味，這些原本是他的拿手好戲現在居然置換了角色，黑 73、75 等著都讓白方有種有苦說不出來的感覺。黑 79 擋竟然也成了先手，否則讓黑方在 80 位扳上的話，A 位的斷都成了先手。

黑方的打入如魚得水，白棋對黑方的遊擊隊一籌莫展。

請看第二譜（80 — 162）：

白 92 可能是由於前面數手讓黑方壓抑了許久，所以，

第二譜（80 — 162）

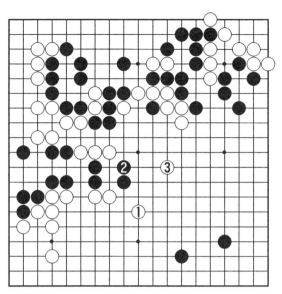

參考圖 4

不夠冷靜地斷,準備迫使黑棋後手做活。其實,是本局的敗著,因為白方反而落了後手。

請看參考圖 4:

白 1 遠遠的牽制著黑棋,同時圍下邊的空,黑 2 時,白 3 邊策應自己上方孤棋,邊繼續對黑棋圍而不打是逐漸扭轉不利局勢的正確策略,如此,距離最後的勝負還很遙遠。

由於白 92 失策,讓黑 101 又先機搶到了下方要點,白方局勢更加不利了。

黑 139、141 先手把白角空進行了壓縮,白方已經大勢已去,很難再有機會翻盤。

請看第三譜(162 — 237):

白 162 被古力認定為白方大官子階段的壞棋。至此黑

第三譜（162 — 237）

方已經可以發佈勝利宣言了。

　　黑 165 是現在棋盤上最大的先手官子，古力認為白 162 應該先在 166 位下立，黑 165 位擋，白方可以爭到 169 位的先手扳，雖然沒有能扭轉局面，但縮小了和黑方的差距。

　　白 192 位不走的話，黑方可以在 A 位點，白不能 B 位接，否則黑 192 位長，白角上的棋被殺。黑 193 斷下了四白子，棋盤上再沒有什麼波瀾了。

古力名局之二

第 17 屆天元賽挑戰者決定賽

古力七段（白） 劉星六段（黑先） 黑貼 3 又 3／4 子

2003 年 3 月 3 日弈於北京

　　韓國圍棋水準穩居領先地位，中國龍的一代屢次挑戰又屢次敗北，此種情形下，許多人對中國圍棋前景表示不看好。其實，中國的圍棋已經在悄悄發生著許多可喜變化。最主要的一點，是中國圍棋這片森林裏，由於市場經濟體制的滲入，競爭越來越激烈，新手層出不窮，後續部隊源源不斷，各類棋校如雨後春筍，這為強者通吃的森林法則提供了高品質的後備隊伍。

　　劉星就是其中的一個，以前連聽也沒有聽說過的他，在接連淘汰了董彥、劉小光、孔傑、王磊以後獲得了天元戰本賽的決賽權。在 2003 年的前兩個月裏，下了八盤就贏了八盤。風頭正盛，勢頭正健。

　　古力能否擋得住他的勢頭，能否再給他增加一些磨礪，能否自己也嘗嘗當天元的味道，就全在此一戰了。

　　請看第一譜（1 — 50）：

　　白 18 按以前的圍棋思維大多是在 A 位一帶拆逼過來，理由是利用左下角的外勢來擴張白方的模樣。古力是位積極好戰進攻的棋手，大約是嫌以前的下法過於平穩了，所以，採取了更為積極主動求戰的下法。

　　白 26 繼續貫徹白 18 的精神，絕不放過一切可以進攻的選擇。

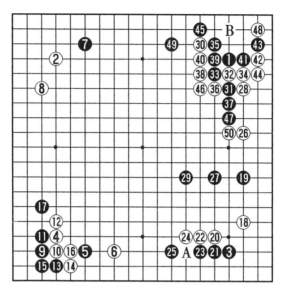

第一譜（1 — 50）

白 36 見斷就斷了，繼續進攻。

黑 49 是步很有意味的好棋，它第一個目的是引誘白方———

請看參考圖 1：

白 1 扳下去，好像是黑方的破綻，但是，黑 2 借機粘，白 3 由於黑子的存在不得不粘上，黑 4 立下，角上的毛病完全補乾淨了。黑 6 長出來，黑方生動，白方所得無幾。

黑 49 的另外的好處是，以後黑棋如果補在了 B 位的話，黑 49 的飛也是很有預見和彈性的一步棋。

請看第二譜（1 — 50 即 51 — 100）：

黑 1 受到了其他專業棋手指責：太呆滯，也是愚形。

白 26 是步好棋，一方面使上邊白方孤棋保持出頭通

參考圖1

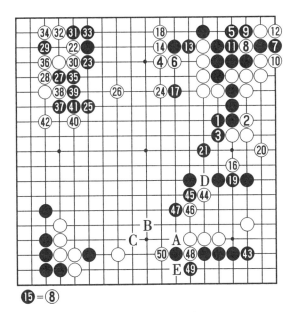

⑮＝⑧

第二譜（1—50即51—100）

暢，另一方面迫使左上黑棋趕快定形，白方在角上借機得利。到白 42，黑方孤棋仍舊沒有安定，但是，白方在左上角已經圍了不少實空，白方局勢有利。

黑 43 是導致黑方局勢進一步惡化的棋，確切地說，不是劉星走得不好，而是古力在應對黑 43 的時候簡直發揮得太漂亮了。走黑 43 之前，黑 19、21、都對右下角的四個白子做了進攻的準備，然後黑 43 才去搜根發起總攻。局後，劉星認為黑 43 是本局的敗著。

反過來，如果白方只知道在 A 位長，黑 50 位退，白 B 位飛，黑 C 位也飛，白棋逃是逃出來了，但是，一點反擊的餘地都沒有，且送了不少實地給黑方。

實戰裏，白方胸有成竹，一連串的好手，把圍棋精妙高深的意境淋漓盡致地表現出來，讓人們在這幾步棋裏領略了圍棋藝術的美妙。

白 44 刺，45 當然不能就那麼老老實實在 D 位接了：白 46 扳，黑 47 也是只好如此的，然後白方露出了自己的真實意圖———48 沖，絕對先手，50 夾，一擊就中黑方包圍圈的要害部位，黑方已經無法再繼續進攻下去了。

黑方如果在 A 位長的話，白方在 E 位斷，黑方崩潰。

請看參考圖 2：

劉星認為黑 43 應該改走本圖中的 1 位夾，以下到黑 17 是黑方基本可以實現得了的下法，黑方的進攻不應該一成不變，而是靈活機動地選擇進攻目標。

到黑 17 長出後，白棋被分斷成兩處，如此當然是黑方形勢不錯的局面。

請看第三譜（1 — 84 即 101 — 184）：

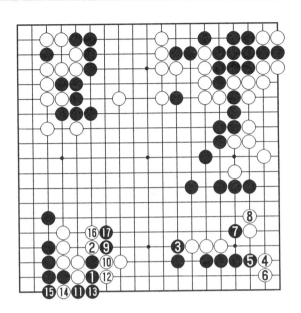

參考圖 2

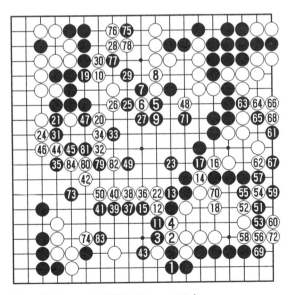

第三譜（1 — 84 即 101 — 184）

　　面對來勢洶洶白方的夾，黑 1 只好忍讓，古力的慓悍棋風由此可見一斑。本來是白方受攻，等前譜的白 50 一夾，頓時攻守變換了角色。

　　等到白 18 回補以後，黑方當初是外勢的三子反而要被吞掉，黑方的敗勢已經積重難返。

　　此後，黑方的鬥志已經完全被白方犀利的進攻打沒有了，後面，黑方雖然也使出了自己的全身氣力進行反撲，但是都一一被古力所化解。

　　到黑 83 故意不把自己的孤棋大龍接回來，等白 84 斷以後，為認輸結束棋局找了個臺階。

　　共 184 手，白中盤勝。

「圍棋輕鬆學」叢書內容簡介

　　本叢書②～⑥由被譽為「圍棋辭典」、「定石專家」的職業六段棋手、中國少年圍棋隊教練吳玉林，業餘圍棋界資深教練韓念文傾力奉獻。他們總結幾十年來下棋、教棋、研究棋的經驗與體會，以全新的教棋思路和模式，引導廣大讀者提高棋藝。

①《圍棋六日通》　　　　　　　　定價：160 元
　　讓想學圍棋的朋友在繁忙的工作之餘，只需抽出 6 天時間，便可系統了解和掌握圍棋入門的必備知識，為今後棋藝的進一步提高，打下紮實的基礎。這 6 天的課程分別為「基礎知識」、「吃子手段」、「死活要點」、「對殺方法」、「劫的知識」和「下法概述」。內容由淺入深，循序漸進，通俗易懂。

②《布局的對策》　　　　　　　　定價：250 元
　　萬事開頭難。要想把布局學好，不是一件容易事。本書介紹了：角的原則、邊的下法、大場的選擇、局部與形勢要點、子力配合、掛角與夾攻、模樣構成與侵消、棋子的效率等 8 個最基本、最重要的布局原則；秀策流、中國流、二連星等 8 個最常見、最實用的布局類型；布局速

度、布局陷井、布局冷門等 8 個最犀利、最詭詐的布局對策。為你學習布局提供了一條正確的捷徑。

③《定石的運用》　　　　　　　定價：280 元

本書內容包括基礎定石入門、定石的發展與變化、定石的選擇、定石的運用。從擋的方向、針對敵方的意圖、勢力的配合、忍讓與強硬、取勢的方向、嚴厲的手法、配置的關係、破壞對方的理想結構等 10 個方面講解了應如何選擇與運用定石。使讀者對定石「知其然，更知其所以然。」

④《死活的要點》　　　　　　　定價：250 元

初學圍棋的人，往往可以作活的棋結果被殺；本來可以吃住對方的棋，結果未能如願。這說明初學者處理死活的能力弱。本書介紹了：指導死活問題的 20 種思考方法，為處理死活問題提供了方法論；實戰中容易出現的、各種類型的死活常識 10 個，為處理死活問題提供了具體的對策；妙趣死活 50 題，使讀者在興趣盎然中提高棋力。

⑤《中盤的妙手》　　　　　　　定價：300 元

圍棋易學難精，難就難在中盤。中盤頭緒多、矛盾複雜、方向多變，常使初學者感到無從著手。本書令你豁然開竅。本書介紹了：切斷與連接、壓低與出頭、封鎖與逃出、形崩與整形、重與輕、吃子與過渡等 11 種基本攻防、死活手筋；攻擊的方向、攻擊的急所、勝負手的施展等 16 種基本攻防技術；以及聶衛平、馬曉春等高手精彩的中盤

妙手。

⑥《收官的技巧》 定價：250 元

常言道：「棋之勝負在終盤」，可見收官對於一盤棋的重要性。而業餘棋手特別是初學者很輕視收官的技巧，因而常常在領先的情況下而最後勝負逆轉。本書旨在強化你收官的手段，介紹了官子的計算方法、收官的基本原則、收官的基本方法、實用官子知識等內容，特別是收官的技巧一章是你反敗為勝的秘密武器。

⑦《中國名手名局賞析》 定價：300 元

本書網羅中國圍棋名家的生平事蹟，並對圍棋中有影響的世紀名局，做扼要的解析，使廣大的圍棋愛好者，在「了解與欣賞」上，了解棋手的生活經歷和他們的棋藝，欣賞他們的棋藝表現。

<陸續出版，敬請期待>

大展出版社有限公司
品冠文化出版社　　圖書目錄

地址：台北市北投區(石牌)　　電話：(02) 28236031
　　　致遠一路二段 12 巷 1 號　　　　28236033
郵撥：01669551＜大展＞　　　　　　28233123
　　　19346241＜品冠＞　　傳真：(02) 28272069

・女醫師系列・ 品冠編號 62

・傳統民俗療法・ 品冠編號 63

14. 神奇新穴療法　　　　　　　吳德華編著　200 元
15. 神奇小針刀療法　　　　　　韋丹主編　　200 元

·常見病藥膳調養叢書· 品冠編號 631

1. 脂肪肝四季飲食　　　　　　蕭守貴著　　200 元
2. 高血壓四季飲食　　　　　　秦玖剛著　　200 元
3. 慢性腎炎四季飲食　　　　　魏從強著　　200 元
4. 高脂血症四季飲食　　　　　薛輝著　　　200 元
5. 慢性胃炎四季飲食　　　　　馬秉祥著　　200 元
6. 糖尿病四季飲食　　　　　　王耀獻著　　200 元
7. 癌症四季飲食　　　　　　　李忠著　　　200 元
8. 痛風四季飲食　　　　　　　魯焰主編　　200 元
9. 肝炎四季飲食　　　　　　　王虹等著　　200 元
10. 肥胖症四季飲食　　　　　　李偉等著　　200 元
11. 膽囊炎、膽石症四季飲食　　謝春娥著　　200 元

·彩色圖解保健· 品冠編號 64

1. 瘦身　　　　　　　　　　　主婦之友社　300 元
2. 腰痛　　　　　　　　　　　主婦之友社　300 元
3. 肩膀痠痛　　　　　　　　　主婦之友社　300 元
4. 腰、膝、腳的疼痛　　　　　主婦之友社　300 元
5. 壓力、精神疲勞　　　　　　主婦之友社　300 元
6. 眼睛疲勞、視力減退　　　　主婦之友社　300 元

·休閒保健叢書· 品冠編號 641

1. 瘦身保健按摩術　　　　　　聞慶漢主編　200 元
2. 顏面美容保健按摩術　　　　聞慶漢主編　200 元
3. 足部保健按摩術　　　　　　聞慶漢主編　200 元
4. 養生保健按摩術　　　　　　聞慶漢主編　280 元

·心 想 事 成· 品冠編號 65

1. 魔法愛情點心　　　　　　　結城莫拉著　120 元
2. 可愛手工飾品　　　　　　　結城莫拉著　120 元
3. 可愛打扮 & 髮型　　　　　結城莫拉著　120 元
4. 撲克牌算命　　　　　　　　結城莫拉著　120 元

·少 年 偵 探· 品冠編號 66

1. 怪盜二十面相　　（精）江戶川亂步著　特價 189 元
2. 少年偵探團　　　（精）江戶川亂步著　特價 189 元

·武 術 特 輯· 大展編號 10

國家圖書館出版品預行編目資料

中國名手名局賞析／沙舟　編著
　　——初版，——臺北市，品冠文化，2007〔民 96〕
　　面；21 公分，——（圍棋輕鬆學；7）
　　ISBN　978－957－468－572－1（平裝）
1. 圍棋
997.11　　　　　　　　　　　　　　　　96017687

中國名手名局賞析　ISBN　978－957－468－572－1

編　　著／沙　　舟
責任編輯／劉　　虹　譚　學　軍
發 行 人／蔡 孟 甫
出 版 者／品冠文化出版社
社　　址／台北市北投區（石牌）致遠一路 2 段 12 巷 1 號
電　　話／（02）28233123・28236031・28236033
傳　　眞／（02）28272069
郵政劃撥／19346241
網　　址／www.dah-jaan.com.tw
E－mail／service@dah-jaan.com.tw
承 印 者／國順文具印刷行
裝　　訂／建鑫裝訂有限公司
排 版 者／弘益電腦排版有限公司
授 權 者／湖北科學技術出版社
初版 1 刷／2007 年（民 96 年）11 月

定　　價／300 元

大展好書　好書大展
品嘗好書　冠群可期

大展好書　好書大展
品嘗好書　冠群可期